LA GUERRE D'ALGÉRIE

PATRICK BUISSON

LA GUERRE D'ALGÉRIE

PRÉFACE DE **MICHEL DÉON**
DE L'ACADÉMIE FRANÇAISE

ALBIN MICHEL

AVERTISSEMENT

On ne saurait parler de la guerre d'Algérie sans mentionner d'abord la situation qui, sans la justifier, l'a engendrée. Dans le monde, un mouvement général de décolonisation et les débuts de la guerre froide qui transformaient le monde en terrain d'affrontement entre les États-Unis et l'URSS. En France, les divisions politiques et l'instabilité gouvernementale chronique propres à la IVe République. En Algérie, malgré les progrès accomplis sous l'égide de la France, les inégalités qui subsistaient, les réformes qui tardaient à venir et qui n'étaient ensuite que très partiellement appliquées.

Il faut mentionner aussi ce qui a donné un surcroît d'horreur à cette guerre : le terrorisme du FLN, les « ratonnades »*, les massacres, les tortures, les représailles contre des villages et, dans les derniers mois, les tirs de l'OAS contre le contingent et parfois ceux du contingent contre les foules européennes, les enlèvements opérés par le FLN, la politique de la terre brûlée de l'OAS, l'exode des pieds-noirs, le massacre des harkis, la guerre civile qui a ravagé l'Algérie dès son accession à l'indépendance, et, enfin, le drame qu'a été pour les Européens, pour de nombreux musulmans et pour une partie de l'armée la politique algérienne du général de Gaulle.

Ces faits, il fallait les mentionner, mais nous avons fait le choix de ne pas les développer. Plusieurs livres ne suffiraient pas à apaiser les controverses qu'ils ont suscitées. Nous avons donc préféré illustrer dans cet album un autre point de vue, partiel certes, mais peut-être plus positif. La guerre d'Algérie fut une tragédie, c'est entendu, mais dont les acteurs ont aussi pu faire preuve de courage, d'héroïsme en opération, et vis-à-vis des populations, d'un formidable dévouement.

*NB : les expressions reprises dans cet ouvrage et placées entre guillemets sont celles qui étaient utilisées à l'époque.

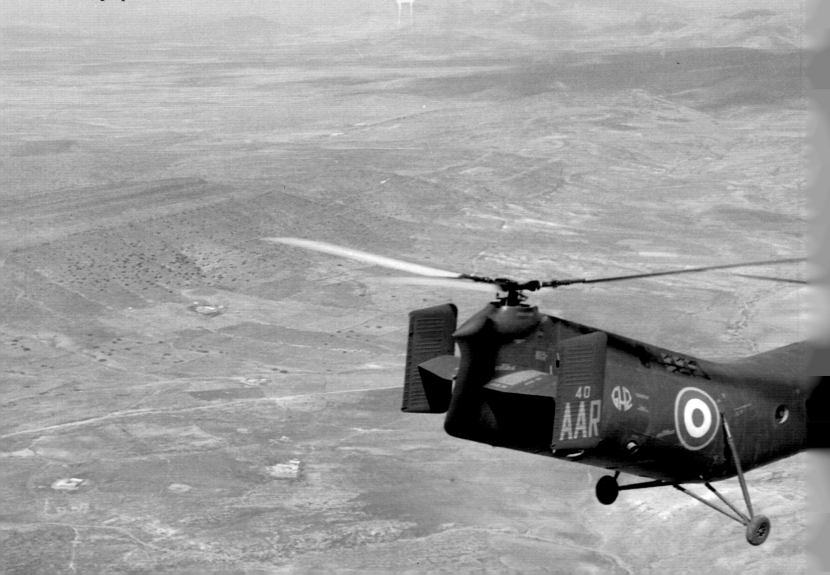

SOMMAIRE

La France est un pays habitué à perdre des guerres. Trois au XXᵉ siècle : Juin 1940, l'Indochine, l'Algérie, et même quatre si on se souvient de la percée des Allemands jusqu'aux portes de Paris en 1914, quelques jours après la déclaration de guerre. Il fallut quatre ans pour les raccompagner chez eux, et encore est-ce, pratiquement, avec le secours du monde entier. Si au début de l'insurrection algérienne l'Armée ne souffre pas d'un certain discrédit, c'est bien parce que, en dehors de magnifiques faits d'armes, elle est encore le creuset de la nation et peut-être son meilleur ciment affectif. Tout Français de cette époque est passé dans ses mains, a connu sa discipline, son ordre et sa hiérarchie, a pesté contre les supérieurs, crié en partant « Vive la quille » et pleuré ensuite en voyant défiler son ancien régiment dans la rue. Je parle là du temps du service militaire obligatoire qui parfois décide d'une carrière, d'autres fois laisse un souvenir d'impatience mal refrénée. Dans les prolégomènes de la guerre d'Algérie, on oublie aussi que la perte de prestige de la France après son écrasement en 1940, a miné peut-être pour longtemps l'autorité tutélaire de l'ancien colonisateur quand, libéré, il retrouve ses colonies, ses protectorats et son propre territoire puisque l'Algérie était française, département français.

Bien que la craignant toujours, les politiques en ont grand besoin. L'armée porte seule le poids de leurs erreurs et en répond devant l'Histoire. Disciplinée, elle entre en action avec le matériel du précédent conflit et des chefs en retard d'une stratégie. À Diên Biên Phu, l'erreur est gigantesque, mais atténuée par la distance, l'ignorance et, disons-le, l'indifférence d'un gouvernement. Les États-Unis d'Amérique ne feront pas mieux malgré la leçon. Les temps héroïques du fort de Douaumont à Verdun, le temps du blitzkrieg sont passés. La « guerre sans nom » – ou encore la « guerre révolutionnaire », déjà codifiée par Mao devenu, depuis quelques années déjà, selon un joli surnom, le Grand Timonier, maître à penser de la gauche chic et pas chic. L'insurgé se fond dans la population où il est comme « un poisson dans l'eau », compromet ses protecteurs bénévoles ou non et, souvent, les entraîne dans sa chute. En comparaison, l'armée est lourde à mouvoir, bruyante, vite repérée et annoncée par le « téléphone arabe » qui fonctionne mieux et plus vite que le téléphone de campagne. Le gouvernement insurrectionnel s'est réfugié en Tunisie ou a des représentants au Maroc. L'armée bouclera les frontières par des barrages électriques et une surveillance continue de l'aviation, pendant que la marine nationale patrouille le long des côtes et saisit les cargos transporteurs d'armes et de munitions. Parmi les priorités – mais tout est priorité dans cette guerre fratricide –, le service de renseignement de l'armée est la clé des opérations ponctuelles, monte un réseau serré de toutes les bonnes volontés : anciens militaires algériens à la retraite, fonctionnaires, commerçants, autorités locales. Des fellaghas arrêtés sont livrés à des militaires de l'action psychologique qui les « retournent ». Certains, en salopette bleue, dirigeront la circulation dans Alger, Constantine, Oran. La Casbah, reconquise rue après rue par la 10ᵉ division de parachutistes, s'ouvre au promeneur comme au beau temps du tourisme. Tout le pays, ou presque, est quadrillé par les sections administratives spécialisées confiées à de jeunes officiers qui servent de maire, de conseillers, de magistrats et qui écoutent les plaintes, les griefs, les confidences de ses administrés.

Un si formidable effort a sa récompense : au printemps 1958, la « guerre révolutionnaire » est gagnée. Les réformes attendues depuis des décennies ont été mises en place et réalisées en deux ans.

La casse ? Oui, évidemment. Et il n'y a pas un des grands responsables de l'Algérie nouvelle qui en nierait le poids qui a pesé sur sa conscience. Tous l'ont avoué. Massu, Jean-Pierre, Trinquier se sont soumis à la « gégène » et savent jusqu'où on peut résister. Mais la partie est gagnée, la terreur anonyme rôde encore mais s'épuise. La grande inconnue reste le gouvernement français. La fraternisation du 13 mai 1958, quand l'armée prendra le pouvoir à Alger et qu'une foule délirante, toutes confessions mêlées, envahira le Gouvernement général pour se croire française à jamais, est une date historique. Peut-être la seule de l'Histoire comme on voudrait qu'elle s'écrive.

Quatre ans plus tard, le 26 mars 1962, le général Ailleret étant commandant en chef de l'armée en Algérie, le 4ᵉ Tirailleurs barre la rue d'Isly, que remonte un cortège de civils brandissant des drapeaux français et des pancartes demandant aux autorités de lever le blocus du quartier populaire de Bab-el-Oued. Ce cortège est mitraillé à bout portant sans la moindre sommation. Bilan : 80 morts, 200 blessés.

Beaucoup moins toutefois que les 220 000 Algériens qui se sont entre-tués depuis la libération de leur terre.

MICHEL DÉON
DE L'ACADÉMIE FRANÇAISE

AU-DELÀ DES CLICHÉS, LA GUERRE DES SOLDATS DE L'IMAGE

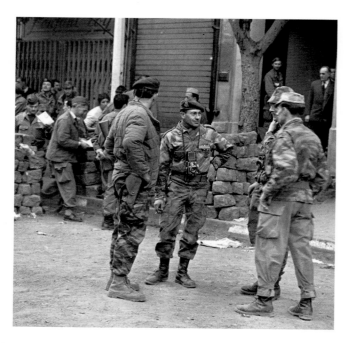

Paul Corcuff, reporter photographe, à Alger lors de la semaine des barricades, le 27 janvier 1960.

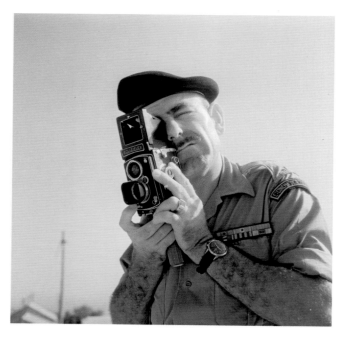

Marc Flandrois, reporter photographe, à Alger le 21 septembre 1961.

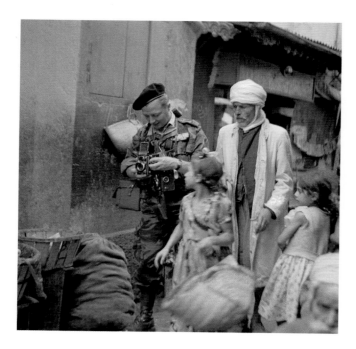

Zygmond Michalowski, reporter photographe, dans la casbah de Constantine en juin 1958.

Marc Flament, reporter photographe, embarquant sur le *Jean Bart* pour Suez avec la 10e DP début novembre 1956.

Bien que certains aient pensé dès la fin du XIXᵉ siècle à se servir de la photographie pour fixer les événements militaires, il faut attendre la première guerre mondiale pour que l'état-major général donne corps à cette idée. La section information voit le jour en novembre 1914, suivie le 20 février 1915 par la section cinématographique et photographique des armées, SCPA. Parmi les futurs grands noms du cinéma, Abel Gance et Marcel L'Herbier y apportent leur contribution. Puis, en 1939, après vingt ans d'inactivité, on assiste à la renaissance d'un Service cinématographique des armées avec la réalisation de « journaux de guerre ». Tirant les leçons de la défaite en Indochine, les autorités renforcent en Algérie la mission d'« action psychologique » de l'armée. Il s'agit de légitimer l'action de la France non seulement aux yeux de l'opinion, mais aussi et avant tout aux yeux des appelés du contingent qui participent à présent au conflit et des populations locales qui en sont à la fois les victimes et l'enjeu. Les opérateurs du Service cinématographique des armées sont toujours présents sur le terrain, mais leurs images sont de plus en plus contrôlées par la hiérarchie militaire. En novembre 1954, le SCA rejoint le Service d'information, puis en avril 1956 le Service d'action psychologique et d'information de la défense nationale et des forces armées. Les films, tournés notamment pour le Magazine militaire Algérie-Sahara, le Magazine des armées et Képi bleu, insistent sur l'effort consenti pour le développement des départements algériens, le succès de l'industrie pétrolière dans le Sahara et la pérennité de la présence française en Algérie. Dans cette guerre qui officiellement n'en est pas une, on évite de présenter des images d'opérations militaires de grande envergure. De reporters de guerre, les soldats de l'image se muent en opérateurs anonymes, devant répondre à des consignes bien précises. Place à la fiction, aux films scénarisés et aux acteurs plus ou moins professionnels. Des cinéastes amateurs comme Philippe de Broca ou Claude Lelouch, appelés à faire leur service militaire en Algérie, y font leurs premières armes.

Les vraies images de la guerre sont rares. Elles sont l'œuvre des photographes qui partent en opération avec les commandos de chasse. Parmi cette poignée de témoins, René Bail, Marc Garanger, Raymond Depardon, qui travaillera pour la revue Bled destinée aux troupes, et surtout Marc Flament, photographe attitré du colonel Bigeard. Avec Flament et ses 30 000 clichés, reconnaissables entre tous par leur cadrage et leur esthétique, nous voilà projetés au cœur de la geste militaire. Pourtant, il n'avait jamais touché un appareil photo avant 1956. Étudiant aux Beaux-Arts, engagé à dix-neuf ans dans les parachutistes en Indochine, il est blessé et réaffecté comme dessinateur à la revue du corps expéditionnaire français Caravelle. Quand il arrive en Algérie, ce dessinateur qui a le statut de reporter est pris pour un photographe par le général Massu qui lui confie un appareil. C'est ce malentendu qui a fait de Flament le plus grand photographe de la guerre d'Algérie. Mais il est bien plus qu'un photographe : ami du colonel Bigeard qu'il suit dans toutes ses opérations, il est aussi son officier de presse qui négocie la parution de clichés dans Paris Match, par exemple, pour vanter l'action des paras et montrer ce que c'est que la guerre, la « vraie ». On lui doit ces très rares photos de combat, parfois floues et mal cadrées lorsqu'il saute aux côtés des paras, et de bouleversantes images de soldats blessés ou tués, comme celles de l'agonie du sergent-chef Santenac.

En 1958, le retour aux affaires du général de Gaulle met fin à l'autonomie dont avait pu jouir l'antenne du SCA d'Alger. La structuration de l'information au sein du ministère évolue encore, avec la création en décembre 1958 du SIEMA, Service d'information et d'études du ministère des Armées, qui deviendra en juin 1961 le SIECA, Service d'information, d'études et de cinématographie des armées, rattaché au cabinet du ministre et responsable des antennes nouvellement placées auprès des trois chefs d'état-major. Le 7 juin 1961, le SCA devient ECA, Établissement cinématographique des armées. Ses productions accompagnent désormais la politique de désengagement de la France en Algérie et commencent à se focaliser sur les nouveaux objectifs spatiaux et nucléaires du pays.

120 000 clichés en couleurs et en noir et blanc, de nombreux films documentaires montés pendant ou après la guerre, d'innombrables « rushes » conservés et classés par l'ECPAD, l'héritier du SCA, au fort d'Ivry-sur-Seine, composent l'extraordinaire moisson des « soldats de l'image » en Algérie. Plus que les souvenirs d'une guerre morte, ils nous lèguent un formidable témoignage pour l'Histoire.

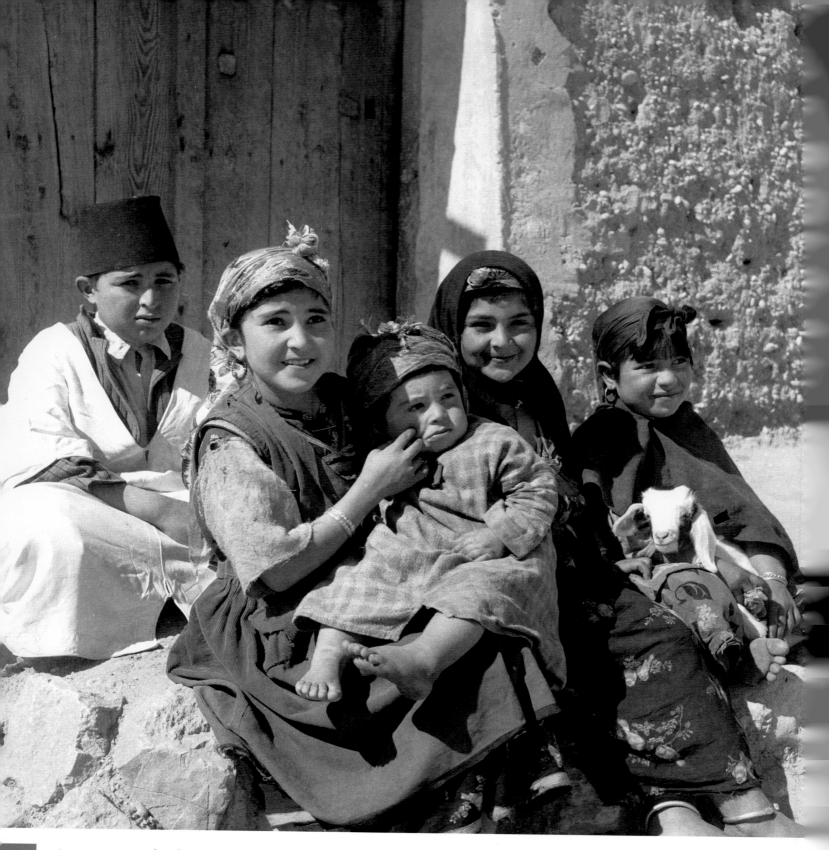

Au moment où éclate la guerre, l'Algérie présente le visage désuet de la France coloniale.
À côté de régions prospères et bien dotées en infrastructures, certaines campagnes continuent de vivre dans des conditions précaires. Les musulmans, qui ont connu une forte croissance démographique, sont devenus neuf fois plus nombreux que les Européens, mais ils n'en restent pas moins des citoyens de seconde zone. Les attentats de la Toussaint 1954 seront un révélateur brutal. Un problème va se poser dans l'urgence : comment moderniser le pays et éviter que les populations ne cèdent à la propagande du FLN ?

1. UNE GUERRE SANS NOM

DÈS 1939, CAMUS AVAIT DÉNONCÉ LES INJUSTICES DONT ÉTAIENT VICTIMES LES MUSULMANS, SUSCITANT LES PROTESTATIONS DU GOUVERNEMENT GÉNÉRAL ET DE SES COMPATRIOTES PIEDS-NOIRS. UNE FOIS LA GUERRE ENGAGÉE, IL TENTERA DE LANCER UN « APPEL À LA TRÊVE CIVILE ». MAIS LES TEMPS N'ÉTAIENT DÉJÀ PLUS AUX VOIES MÉDIANES. FACE AU DÉFERLEMENT DE VIOLENCE DU FLN, IL REPRENDRA LA PLUME POUR DÉFENDRE LES PIEDS-NOIRS, CETTE FOIS CONTRE LES CARICATURES QU'EN FONT LES FRANÇAIS DE MÉTROPOLE GAGNÉS PAR L'ESPRIT DE REPENTANCE.

" Il faut cesser aussi de porter condamnation en bloc sur les Français d'Algérie. Une certaine opinion métropolitaine, qui ne se lasse pas de les haïr, doit être rappelée à la décence. Quand un partisan français du FLN ose écrire que les Français d'Algérie ont toujours considéré la France comme une prostituée à exploiter, il faut rappeler à cet irresponsable qu'il parle d'hommes dont les grands-parents, par exemple, ont opté pour la France en 1871 et quitté leur terre d'Alsace pour l'Algérie, dont les pères sont morts en masse dans l'est de la France en 1914 et qui, eux-mêmes, deux fois mobilisés dans la dernière guerre, n'ont cessé, avec des centaines de milliers de musulmans, de se battre sur tous les fronts pour cette prostituée. Après cela, on peut sans doute les juger naïfs, il est difficile de les traiter de souteneurs. Je résume ici l'histoire des hommes de ma famille qui, de surcroît, étant pauvres et sans haine, n'ont jamais exploité ni opprimé personne. Mais les trois quarts des Français d'Algérie leur ressemblent et, à condition qu'on les fournisse de raisons plutôt que d'insultes, seront prêts à admettre la nécessité d'un ordre plus juste et plus libre. Il y a eu sans doute des exploiteurs en Algérie, mais plutôt moins qu'en métropole et le premier bénéficiaire du système colonial est la nation française tout entière. Si certains Français considèrent que, par ses entreprises coloniales, la France (et elle seule, au milieu de nations saintes et pures) est en état de péché historique, ils n'ont pas à désigner les Français d'Algérie comme victimes expiatoires (« Crevez, nous l'avons bien mérité ! »), ils doivent s'offrir eux-mêmes à l'expiation. En ce qui me concerne, il me paraît dégoûtant de battre sa coulpe, comme nos juges-pénitents, sur la poitrine d'autrui, vain de condamner plusieurs siècles d'expansion européenne, absurde de comprendre dans la même malédiction Christophe Colomb et Lyautey. Le temps des colonialismes est fini, il faut le savoir seulement et en tirer les conséquences. Et l'Occident qui, en dix ans, a donné l'autonomie à une douzaine de colonies mérite à cet égard plus de respect et, surtout, de patience, que la Russie qui, dans le même temps, a colonisé ou placé sous un protectorat implacable une douzaine de pays de grande et ancienne civilisation. Il est bon qu'une nation soit assez forte de tradition et d'honneur pour trouver le courage de dénoncer ses propres erreurs. Mais elle ne doit pas oublier les raisons qu'elle peut avoir encore de s'estimer elle-même. Il est dangereux en tout cas de lui demander de s'avouer seule coupable et de la vouer à une pénitence perpétuelle. Je crois en Algérie à une politique de réparation, non à une politique d'expiation. C'est en fonction de l'avenir qu'il faut poser les problèmes, sans remâcher interminablement les fautes du passé. Et il n'y aura pas d'avenir qui ne rende justice en même temps aux deux communautés d'Algérie. "

Albert Camus, « *Chroniques algériennes* », Actuelles III, © Gallimard, 1958

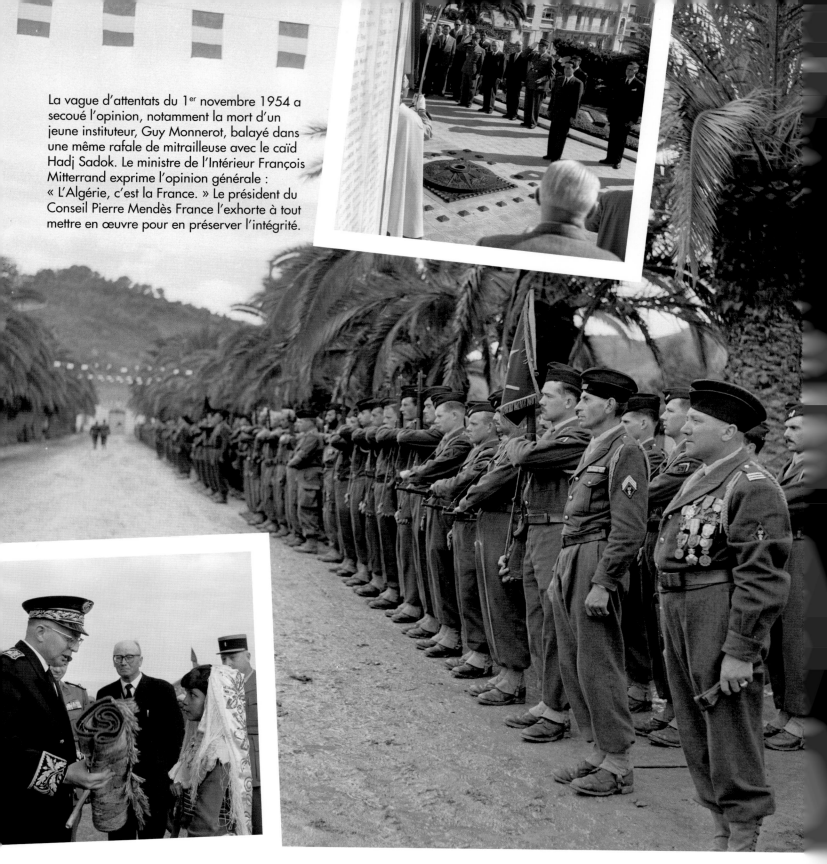

La vague d'attentats du 1er novembre 1954 a secoué l'opinion, notamment la mort d'un jeune instituteur, Guy Monnerot, balayé dans une même rafale de mitrailleuse avec le caïd Hadj Sadok. Le ministre de l'Intérieur François Mitterrand exprime l'opinion générale : « L'Algérie, c'est la France. » Le président du Conseil Pierre Mendès France l'exhorte à tout mettre en œuvre pour en préserver l'intégrité.

L'armée, restée à l'heure des guerres conventionnelles, ne s'adapte pas tout de suite à cette guérilla sans fronts et dont les populations sont à la fois les victimes et l'enjeu. Elle attend des chefs et une doctrine, qui lui viendront d'Indochine.

Les autorités civiles décident de dissoudre le MTLD du vieux Messali Hadj. Prisonnières de leur routine, elles n'ont pas vu la montée en puissance du FLN dont les méthodes révolutionnaires vont embraser l'Algérie.

EMBRASEMENTS

Dans la nuit du 31 octobre au 1er novembre 1954, de violents attentats éclatent en différents points du territoire algérien. Ils sont revendiqués par un mystérieux groupe, le FLN, dont le but proclamé est d'obtenir « un État algérien souverain, démocratique et social dans le cadre des principes islamiques ». Ils font apparaître au grand jour toutes les contradictions accumulées par le passé : contradiction entre le statut départemental de l'Algérie et la réalité socio-économique des campagnes, contradiction entre les espoirs de la communauté musulmane et la mise en place tardive et insuffisante des réformes. Un cocktail détonnant. Commence alors ce qui sera pour les uns une lutte de libération nationale, pour les autres une rébellion, pour tous une longue source de souffrances.

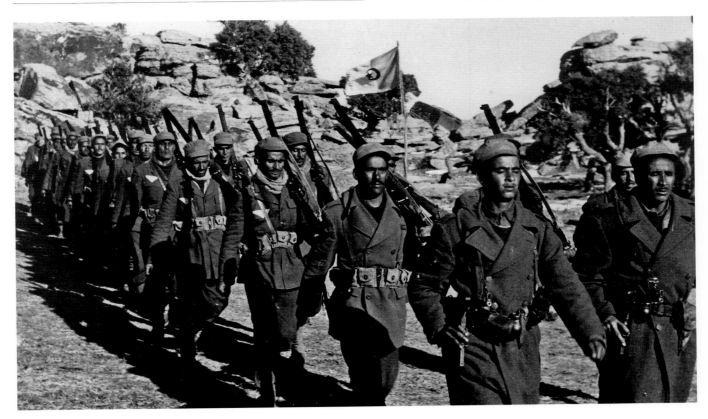

Malgré leurs divisions et des moyens dérisoires au départ, les fellagha, rompus à la clandestinité et prêts à tous les sacrifices, vont constituer très vite, grâce à leur mystique politique et à l'aide internationale, des unités de combattants redoutables et tenir la plus grande partie du bled.

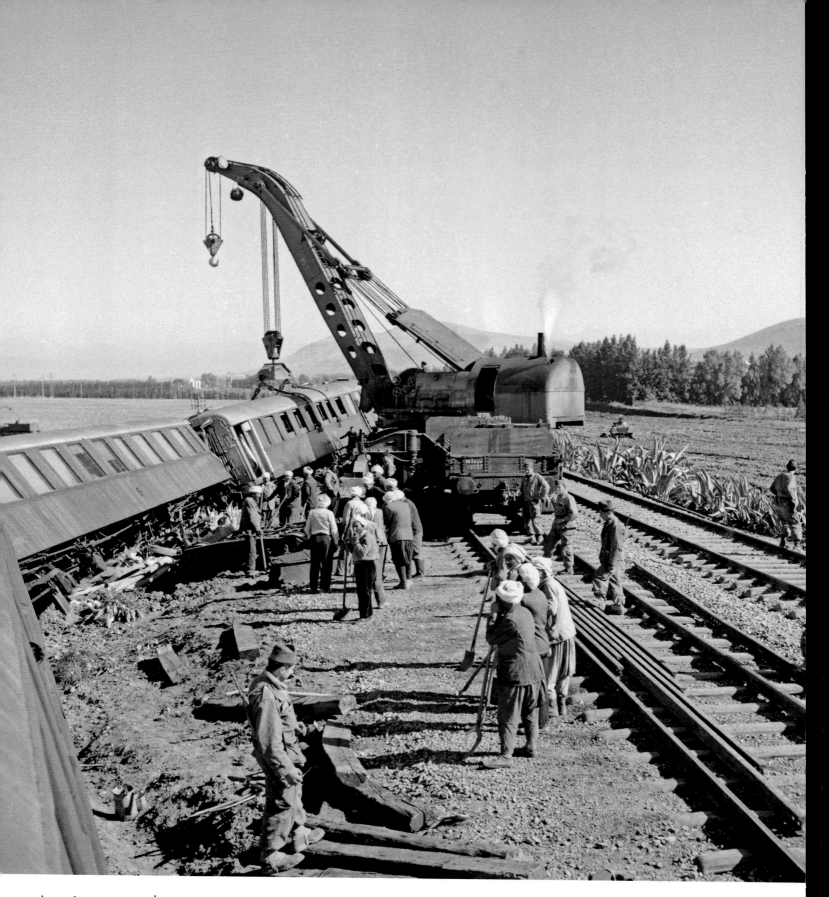

Les voies et moyens de communication constituent un objectif accessible à peu de frais pour l'ALN. Le réseau ferré sera l'objet d'une surveillance constante par l'armée.

LA GUÉRILLA EN EMBUSCADE

Pour le président du Conseil Pierre Mendès France, « on ne transige pas lorsqu'il s'agit de défendre l'intégrité de la République », et pour son ministre de l'Intérieur François Mitterrand, « l'Algérie, c'est la France ». Le langage est ferme, mais ont-ils vraiment pris la mesure des événements ? Le gouvernement achemine des renforts militaires qui, à la situation nouvelle créée par les actions de guérilla, appliquent des méthodes anciennes, aux effets limités. Il élabore un programme de réformes qu'il aura tout juste le temps de faire discuter au Parlement avant d'être renversé le 5 février 1955. Pendant ce temps, les signes de guerre se multiplient.

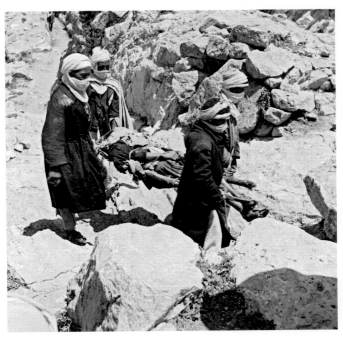

Les troupes françaises subissent d'abord peu d'accrochages, encore moins d'opérations d'envergure, que l'ennemi n'a ni les moyens ni l'intention de mener. Mais les traces de la guérilla et du terrorisme sont visibles partout : routes endommagées, lignes téléphoniques coupées, fermes et maisons incendiées…

Le FLN s'attaquait rarement aux « gros colons », qui servaient leur propagande révolutionnaire. Ses cibles privilégiées étaient les musulmans fidèles à la France et les Européens, facteurs, instituteurs, médecins ou gardes champêtres, qui incarnaient au quotidien la fraternité visible entre les communautés.

Malgré l'insécurité ambiante, soldats et supplétifs se prêtent avec bonne volonté aux exercices quotidiens.

Le combattant, loin de son foyer, se prend volontiers d'affection pour les mascottes qu'il rencontre en opération.

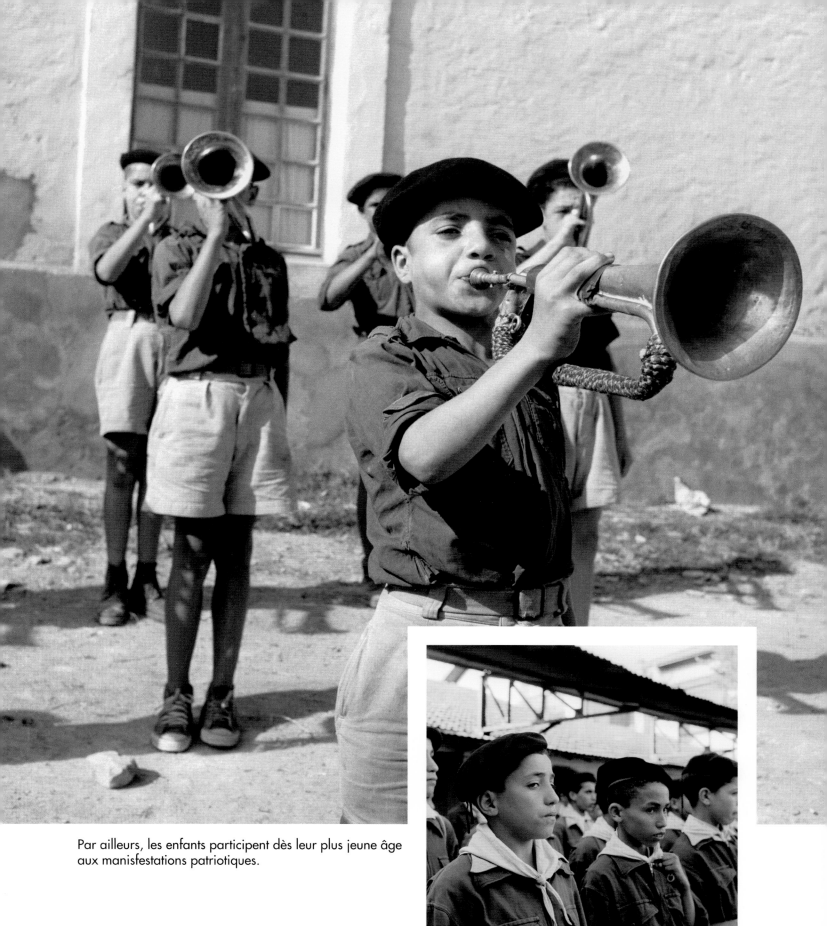

Par ailleurs, les enfants participent dès leur plus jeune âge aux manisfestations patriotiques.

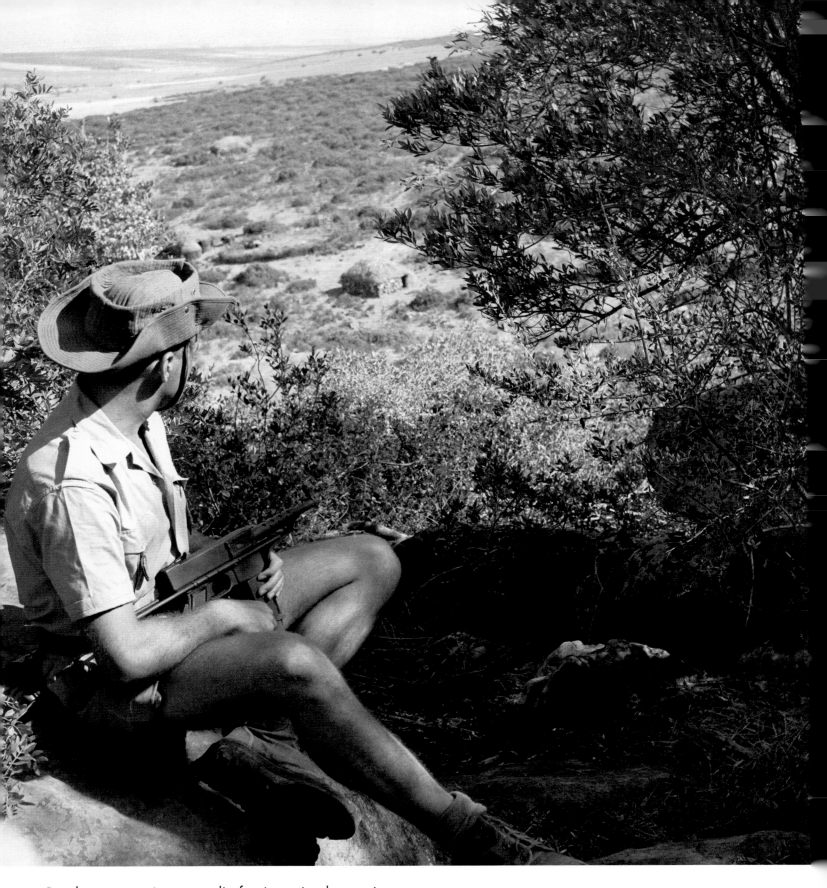

Pour les troupes qui ont connu l'enfer vietnamien, les premiers mois de la rébellion algérienne, avec sa guérilla sporadique et ses opérations rares, dans des paysages aux allures provençales, leur semblent presque calmes.

UN AIR DE PAIX

Malgré les attentats qui ont frappé les populations, la vie continue comme si de rien n'était. On s'épie, on espère, on attend. La paix est en suspens et les jours conservent une vague saveur d'antan.

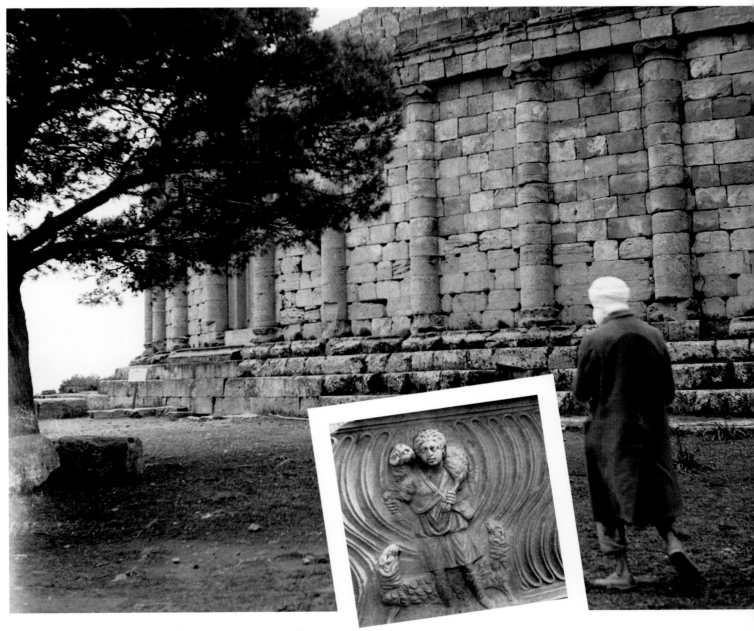

Certains prennent le temps d'aller visiter les ruines du tombeau de la chrétienne de Tipasa. Peut-être entendent-ils alors monter « ce grand cri de pierre jeté entre les montagnes, le ciel et le silence » dont parlait Albert Camus.

Si le bruit des bombes et des égorgements ne venait régulièrement troubler le calme des campagnes ancestrales, les bergers locaux pourraient encore évoquer ceux de Virgile.

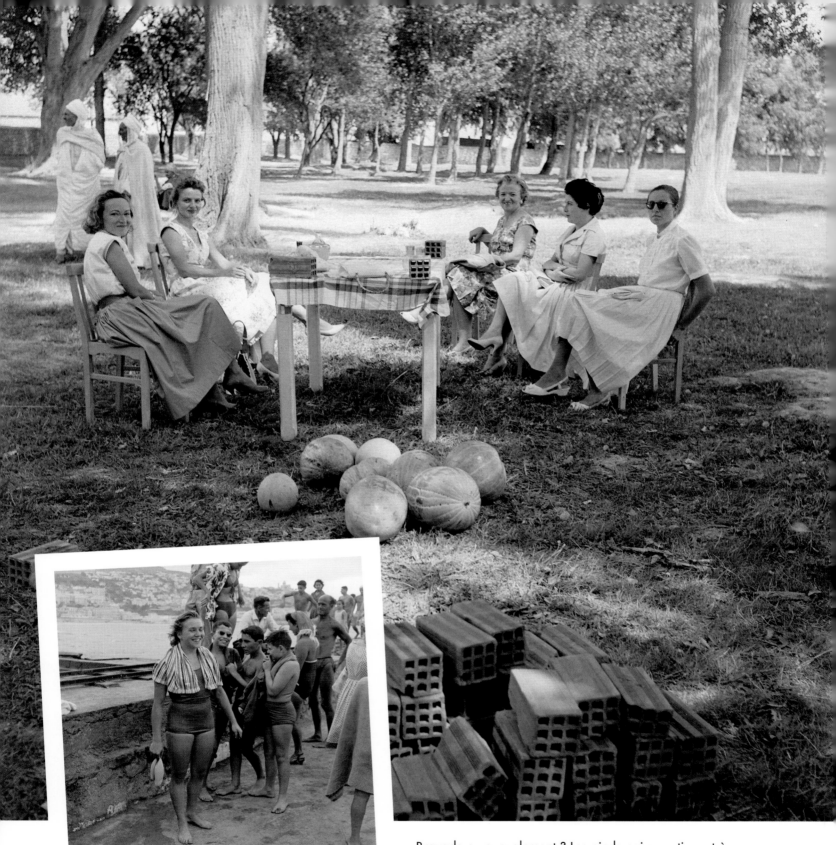

Bravade ou aveuglement ? Les pieds-noirs continuent à vivre comme si de rien n'était.

Le sport conserve tous ses droits. La championne de natation française Héda Frost, venue en tournée d'exhibition à la piscine d'El Kettani, enchante les enfants et les militaires en permission.

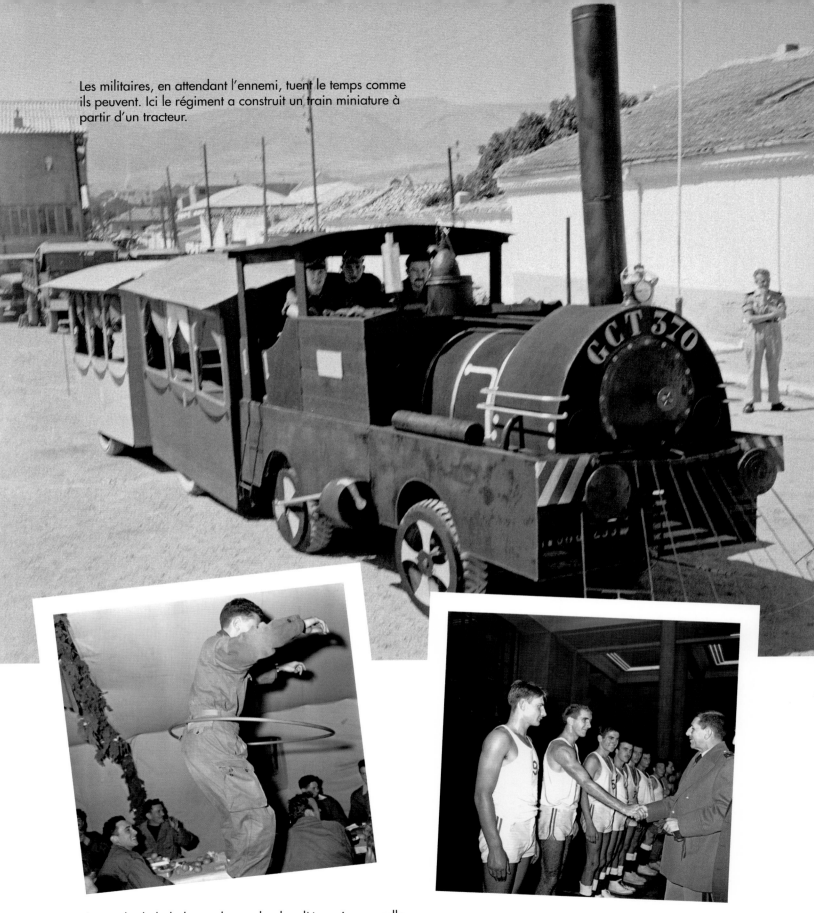

Les militaires, en attendant l'ennemi, tuent le temps comme ils peuvent. Ici le régiment a construit un train miniature à partir d'un tracteur.

La mode du hula hoop demande plus d'énergie que celle du scoubidou.

Le patron de la 10ᵉ DP encourage la pratique du basket.

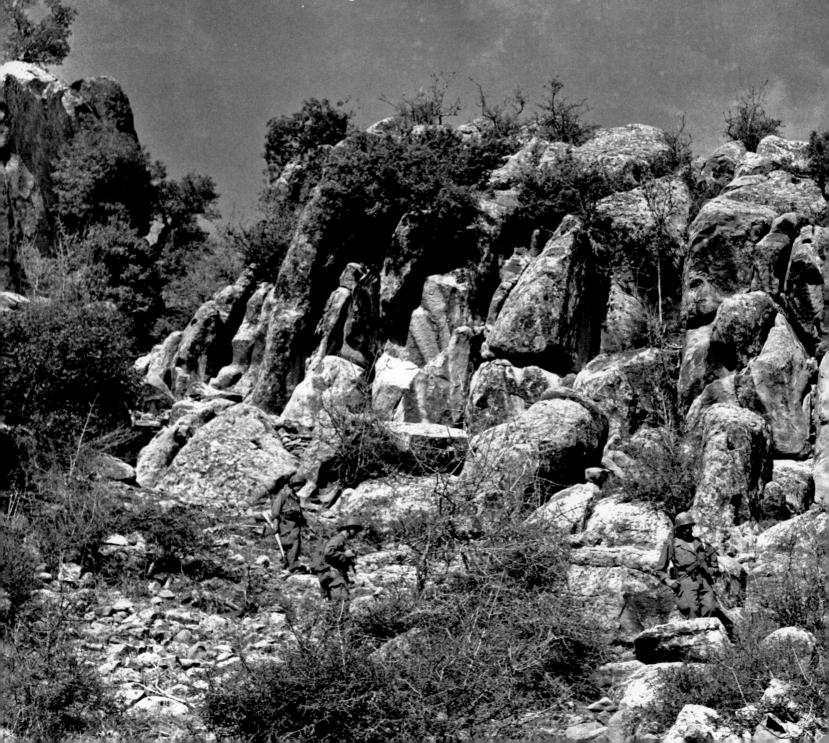

« CERTAINS ÉVÉNEMENTS »

Paris refuse de décréter l'état de guerre. Comment parler de guerre en effet alors que l'Algérie est juridiquement un département français ? Surtout, prononcer le mot serait reconnaître la chose, concéder une première victoire aux rebelles indépendantistes. De là, pendant toute la durée des « événements », l'emploi d'euphémismes administratifs qui déboucheront sur les ambiguïtés du « maintien de l'ordre ».

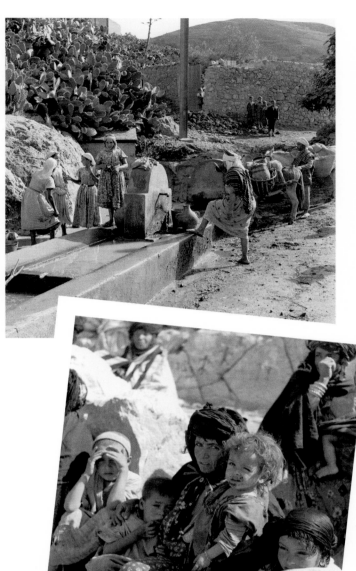

La population musulmane est d'abord impénétrable. Dans de nombreux douars, quand l'armée arrive, seuls sont restés les vieillards, les femmes et les enfants. Difficile de savoir ce qu'ils pensent.

Ceux qui commencent à « crapahuter » en Algérie se trouvent confrontés à un milieu déroutant et angoissant. Déserts de sable, amas de pierrailles, maquis, forêts profondes, le terrain est souvent impraticable. Il n'en permet pas moins à l'ennemi tous les camouflages et tous les défilements.

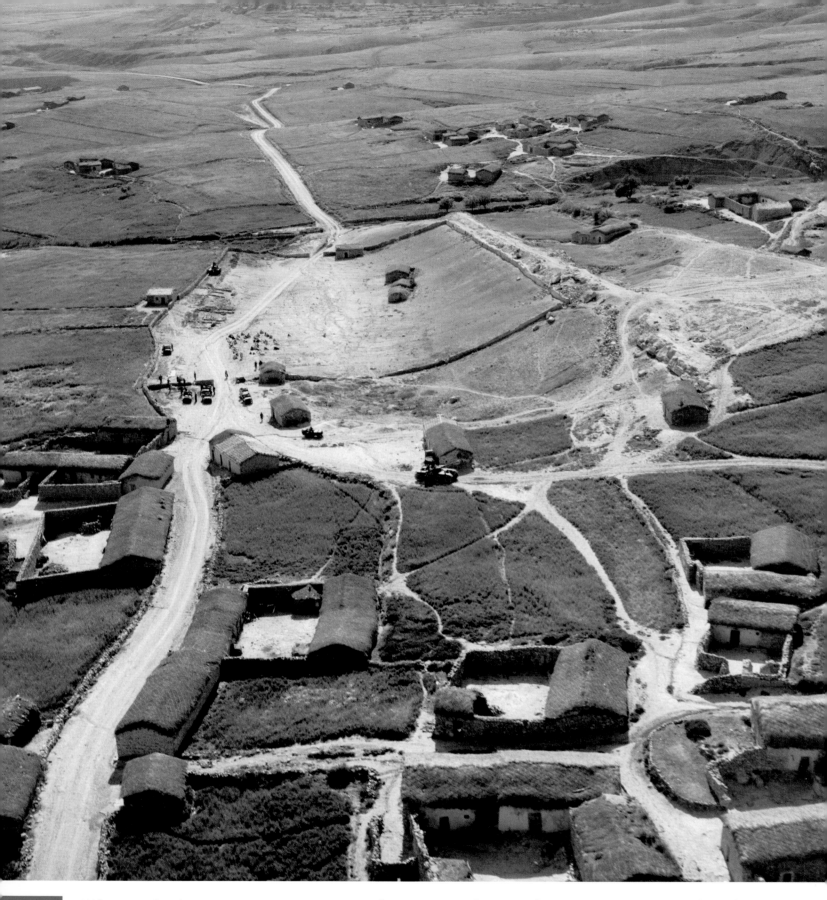

L'Algérie, ambivalente sous ses traits accusés, va éveiller une passion dévorante chez tous ceux qui y poseront le pied. Alors que l'opinion métropolitaine se laissera peu à peu gagner par la honte et par la lassitude, la guerre sera pour eux le temps d'un corps à corps dont ils auraient souhaité qu'il fût fécond.

2. À LA CONQUÊTE DES ESPRITS ET DES CŒURS

JACQUES SOUSTELLE, GAULLISTE DE GAUCHE ET ETHNOLOGUE DE FORMATION, A ÉTÉ GOUVERNEUR GÉNÉRAL DE L'ALGÉRIE EN 1955-1956. PRENANT ACTE DE L'ÉCHEC DU VIEIL IDÉAL RÉPUBLICAIN DE L'ASSIMILATION, IL PROPOSAIT L'INTÉGRATION DES POPULATIONS MUSULMANES DANS L'ENSEMBLE FRANÇAIS EN RECONNAISSANT LA SPÉCIFICITÉ, Y COMPRIS RELIGIEUSE, DE CHAQUE COMMUNAUTÉ.

" L'avenir, ayons le courage de vouloir, dès maintenant et malgré tout, le forger de nos propres mains pour rendre à ce pays la confiance et l'espoir. L'entreprise criminelle qui, depuis huit mois, s'acharne à semer en Algérie la haine et le sang, quelle promesse, quel progrès apporte-t-elle ? La rébellion ne conduit et ne peut conduire, avant son inévitable échec, qu'à accumuler les ruines, à retarder l'évolution, à gaspiller le patrimoine commun. Ce n'est pas pour revenir au passé, ni même pour perpétuer le présent, que nous défendons l'Algérie contre la subversion et le chaos ; c'est au contraire afin de pourvoir dans l'ordre et dans la paix à son évolution nécessaire.

Cette évolution, vers quel but, selon quelle orientation devons-nous la guider ? L'avenir, c'est **l'intégration**, graduelle certes, mais effective de l'Algérie à la métropole. Intégration n'est pas assimilation ; l'originalité ethnique, linguistique, religieuse de l'Algérie doit être et sera respectée, mais sans que cela puisse l'empêcher d'accéder au rang d'une véritable province française dans les domaines administratif, économique, social et politique. Tel est le but et c'est vers lui que nous devons marcher jour après jour, sans en détourner nos yeux. "

Jacques Soustelle, *Aimée et souffrante Algérie*,
Plon, 1956, © DR
(Radio d'Alger, le 28 juin 1955)

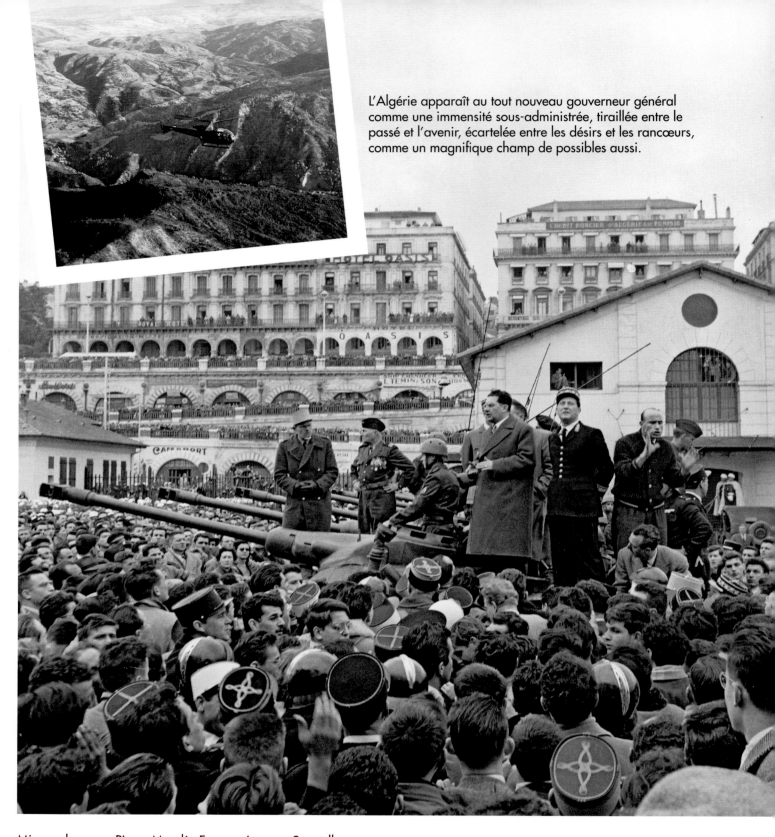

L'Algérie apparaît au tout nouveau gouverneur général comme une immensité sous-administrée, tiraillée entre le passé et l'avenir, écartelée entre les désirs et les rancœurs, comme un magnifique champ de possibles aussi.

Mis en place par Pierre Mendès France, Jacques Soustelle est accueilli plus que fraîchement par les Européens. Mais pragmatique, prenant les difficultés du pays à bras-le-corps, il saura s'en faire aimer au point qu'ils feront tout pour s'opposer à son départ. Littéralement assailli par la foule, il sera obligé de grimper sur un char de l'armée pour rejoindre le bateau qui doit le ramener en France.

LA PASSION DU GOUVERNEUR

Nombre de fonctionnaires arrivaient en Algérie avec des idées préconçues et des solutions toutes faites. Mais, une fois sur place, on les voyait céder à la fascination et à l'emprise du pays. C'est le cas du nouveau gouverneur général Jacques Soustelle, qui prend ses fonctions le 15 février 1955. Son premier mouvement sera de visiter les Aurès et la Kabylie pour évaluer lui-même la situation. Il définit une politique d'intégration, lance des réformes et institue les SAS, sections administratives spéciales, qui font office de médecins, d'instituteurs et de maires dans le bled.

Soustelle au cours de ses déplacements a été séduit par les populations d'Algérie. Il propose non plus de les assimiler, mais de les intégrer dans l'ensemble français en reconnaissant la spécificité de chaque communauté.

Cela suppose une stricte égalité des droits, en finir avec les hypocrisies qui ont suivi le statut de 1947, donner des responsabilités aux élites musulmanes et décharger un peu le fellah du fardeau de misère qui pèse sur son dos.

Avec son équipe d'arabisants et d'ethnologues, sa réputation d'homme de gauche et sa volonté de réforme, on imagine le nouveau gouverneur général facilement tenté par la négociation. Il recevra d'ailleurs plusieurs personnalités en passe de basculer dans la rébellion, parmi lesquelles Ferhat Abbas. Mais le terrible massacre de Philippeville, le 20 août 1955, le persuade que le FLN ne saurait être associé à aucun processus de réforme et qu'il n'est justiciable que de la force.

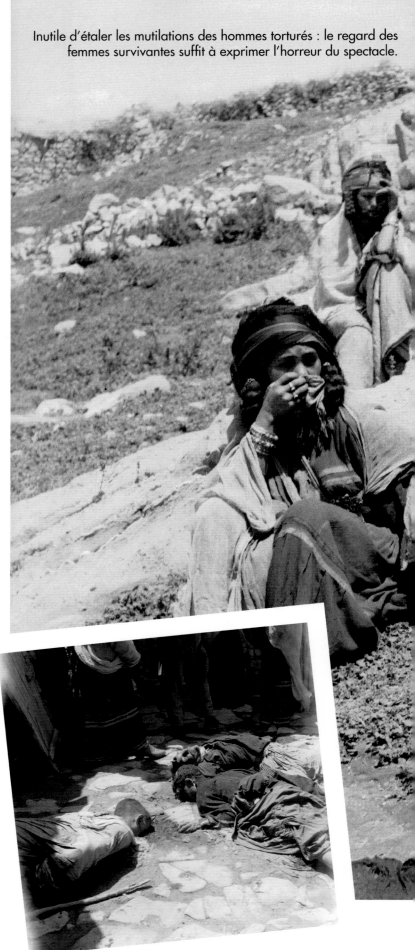

Inutile d'étaler les mutilations des hommes torturés : le regard des femmes survivantes suffit à exprimer l'horreur du spectacle.

C'est volontairement que ne sera montrée aucune vue du massacre de Philippeville où succombèrent plus d'une centaine d'Européens et de musulmans. L'horreur qui s'en dégage est trop forte. Mais, pour se faire une idée des sentiments du public et des autorités dans de telles circonstances, voici trois photos prises après un autre massacre, celui de Melouza, le 29 mai 1957, dont fut victime tout un douar de messalistes.

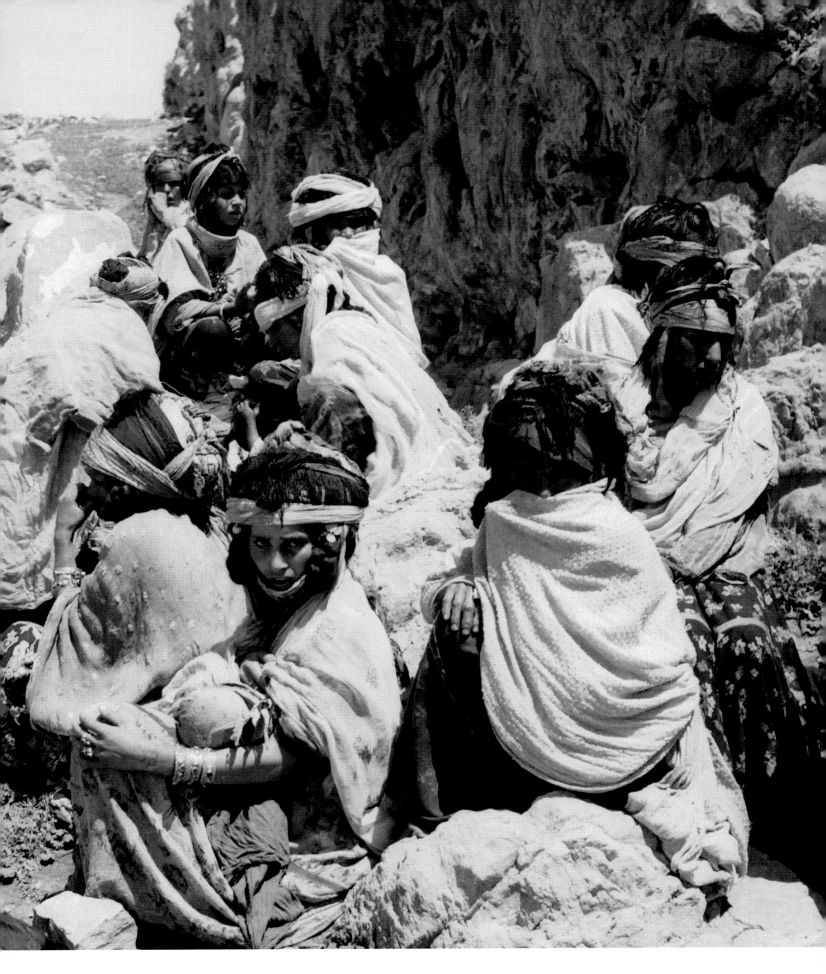

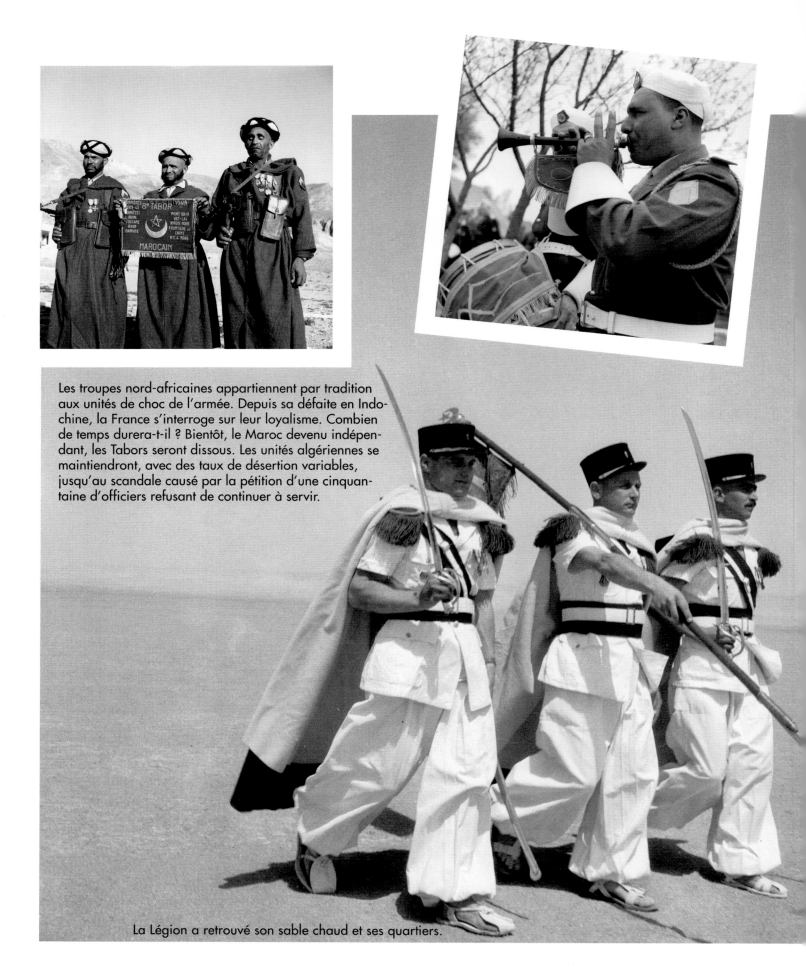

Les troupes nord-africaines appartiennent par tradition aux unités de choc de l'armée. Depuis sa défaite en Indochine, la France s'interroge sur leur loyalisme. Combien de temps durera-t-il ? Bientôt, le Maroc devenu indépendant, les Tabors seront dissous. Les unités algériennes se maintiendront, avec des taux de désertion variables, jusqu'au scandale causé par la pétition d'une cinquantaine d'officiers refusant de continuer à servir.

La Légion a retrouvé son sable chaud et ses quartiers.

Les troupes qui commencent la guerre d'Algérie ressemblent à celles qui viennent de finir la guerre d'Indochine. De la Légion aux Tabors en passant par les Sénégalais, on y rencontre tous ceux qui ont fait la gloire de l'empire.

La France s'interroge aussi sur ce que va devenir l'Union française. De Gaulle, le moment venu, tentera de lancer la Communauté, équivalent français du Commonwealth. En vain.

Bien souvent sans autre alternative, les commandos indo-chinois ont choisi leur destin sans la moindre hésitation.

Quant au petit gars de Paname, il donne dans l'exotisme et les iguanes.

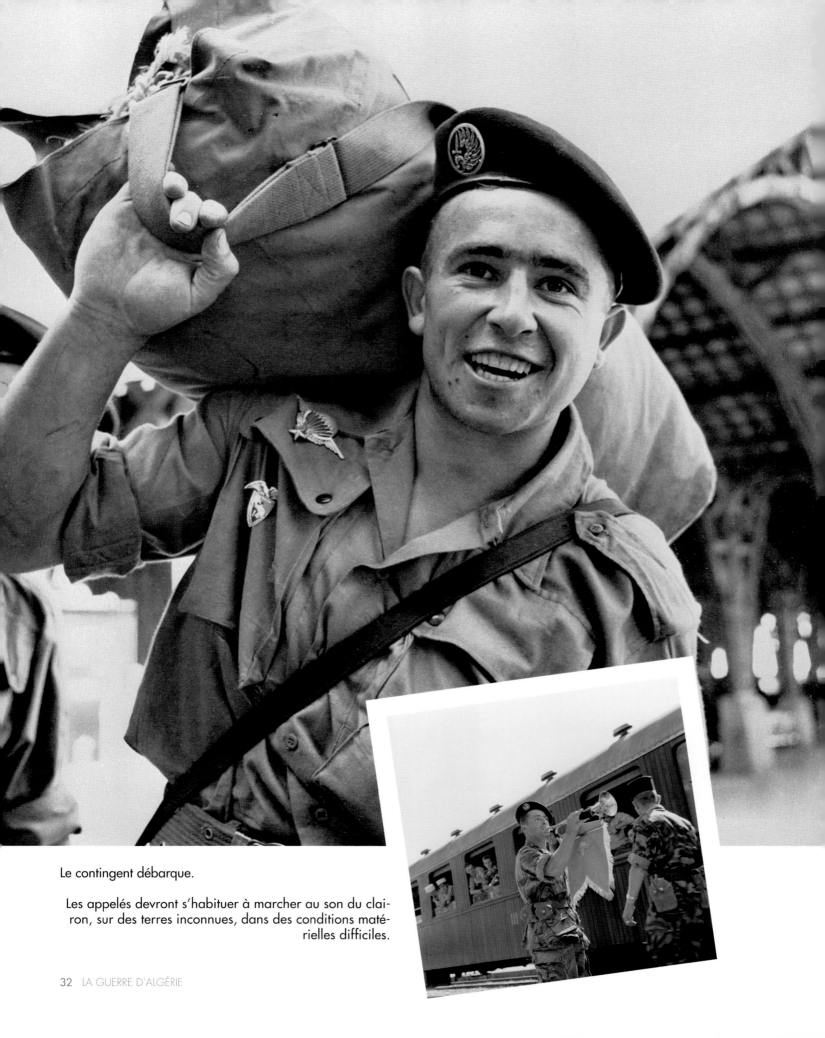

Le contingent débarque.

Les appelés devront s'habituer à marcher au son du clairon, sur des terres inconnues, dans des conditions matérielles difficiles.

RAPPELÉS ET APPELÉS

Après les massacres de Philippeville, en août 1955, le gouvernement rappelle 60 000 réservistes. Et ce n'est qu'un début. À la différence de la guerre d'Indochine qui a été une guerre de volontaires, la guerre d'Algérie sera la guerre de toute une nation, volontaires ou non. Deux millions de Français au total seront amenés à traverser la Méditerranée pendant la durée de la guerre. Parfois antimilitaristes avant leur départ, beaucoup ne comprennent pas ce qu'on leur demande d'aller faire sur cette « terre étrangère ». À leur arrivée, ils peuvent se heurter à la pierraille, aux oueds taris et aux visages fermés des musulmans que l'on traque. Mais ils peuvent aussi découvrir des villages aux noms de Molière, de Clairefontaine ou de Kléber, rencontrer des pieds-noirs qui ne sont pas tous de « gros colons » et des fellagha qui ne demandent rien d'autre qu'on les soulage un peu de leur misère. Alors certains se prennent à rêver d'une Algérie fraternelle.

Les machines à peler les pommes de terre n'existent pas encore.

Les gardes commencent. À l'affût du moindre mouvement, il arrive qu'on prenne un animal pour un fellah. On peut rester toute une nuit obsédé par un chiffon entrevu dans l'obscurité. Et, certains soirs, la tension est telle au poste qu'il résonne de fusillades dans le vide.

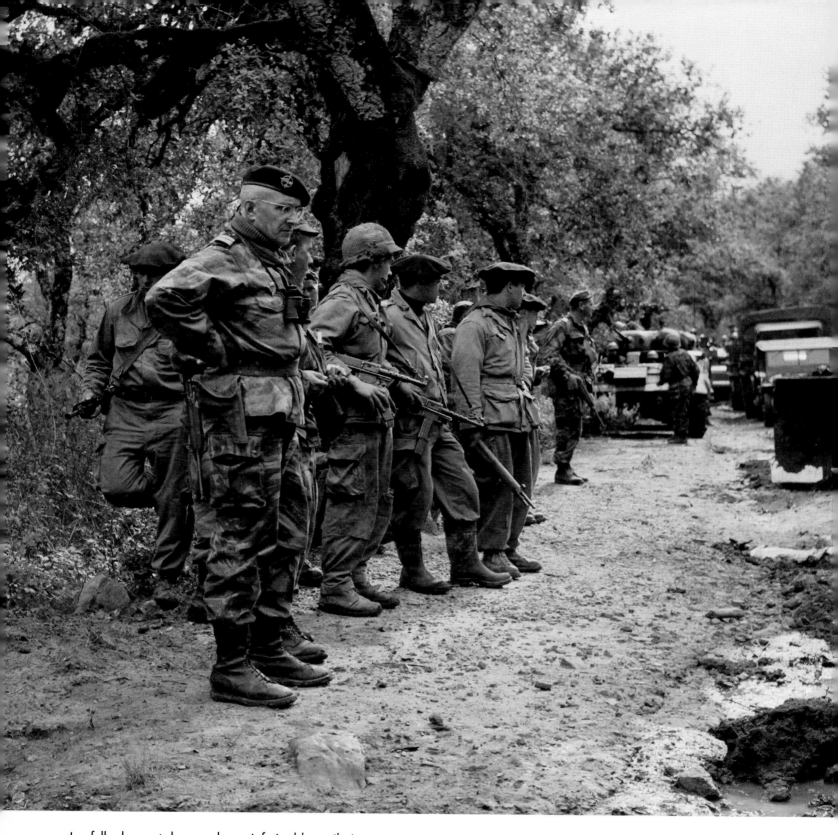

Les fellagha sont des marcheurs infatigables et il n'est pour eux aucun terrain impraticable. L'armée, en attendant que les colonels la jettent dans d'interminables « crapahuts », suit les grands axes de communication pour pénétrer le pays. Aussi sont-ils souvent sabotés ou piégés. Le FLN fait tout pour rendre l'installation des soldats la plus difficile et la plus précaire possible.

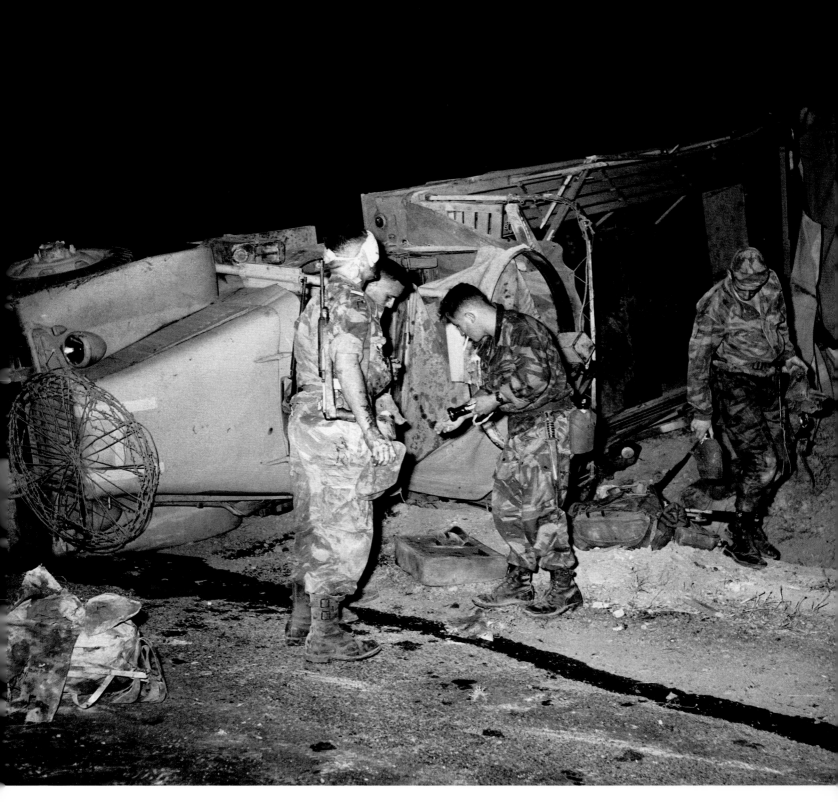

Les attaques de convois figurent parmi les embuscades les plus spectaculaires et les plus meurtrières. Il arrive aussi que les soldats soient victimes de banals accidents de la circulation, catastrophiques la nuit.

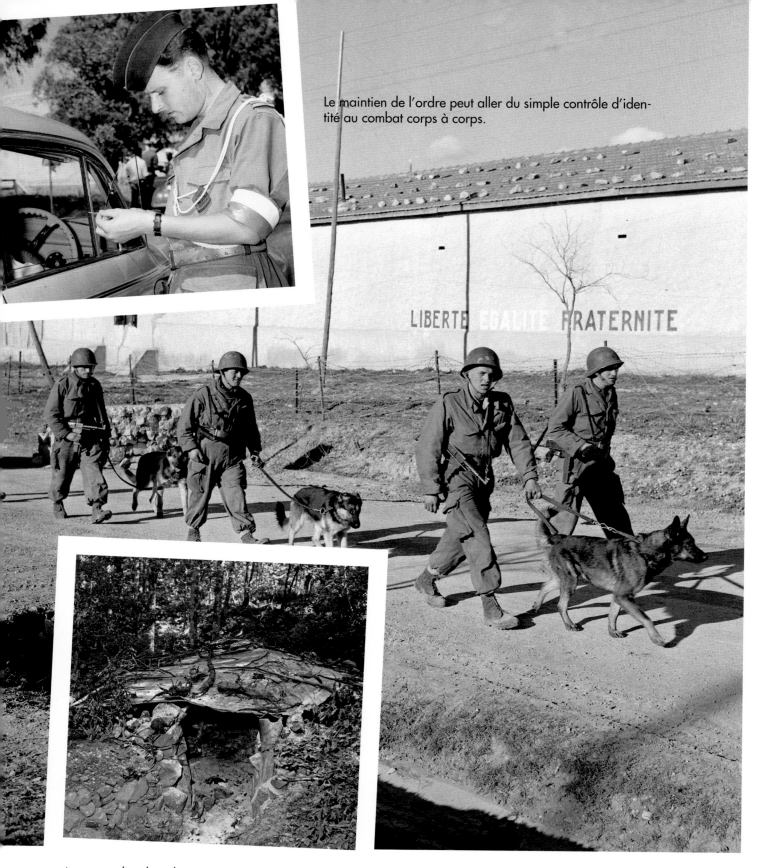

Le maintien de l'ordre peut aller du simple contrôle d'identité au combat corps à corps.

LIBERTE EGALITE FRATERNITE

Au terme d'un bouclage, on ne trouve souvent qu'un feu mal éteint, quelques galettes abandonnées à la hâte par des fellagha qui ont réussi à passer à travers les mailles du filet.

Le contingent se trouve entraîné dans un combat qui heurte parfois ses convictions. Il n'est pas toujours facile de faire la différence entre un fellah et un paisible citoyen. Comment réprimer efficacement sans commettre des injustices qui risquent de faire grossir les rangs du FLN ?

MAINTENIR QUEL ORDRE ?

Comme on parle d'« événements » en Algérie pour ne pas évoquer la réalité de la guerre, on parle de « maintien de l'ordre » pour ne pas prononcer le mot de « répression ». Maintenir l'ordre, c'est boucler des territoires, interroger des suspects, participer à des opérations qui échouent souvent faute de renseignement. C'est protéger des populations et les disputer, un peu à l'aveugle, à l'influence du FLN. Une tâche souvent sans gloire, jamais sans fatigue ni sans dangers.

 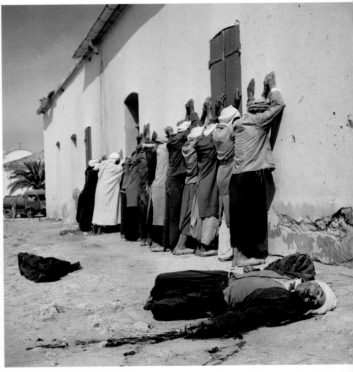

Les besognes du quadrillage ne sont pas toujours très exaltantes, ni très bien comprises. Il est vrai qu'elles ne sont pas non plus toujours d'une efficacité redoutable. Des auteurs comme Argoud, Servan-Schreiber ou Barberot décrivent les mêmes journées kafkaïennes, rythmées par la découverte de cadavres. Il faut beaucoup de sang-froid pour éviter l'escalade de la violence.

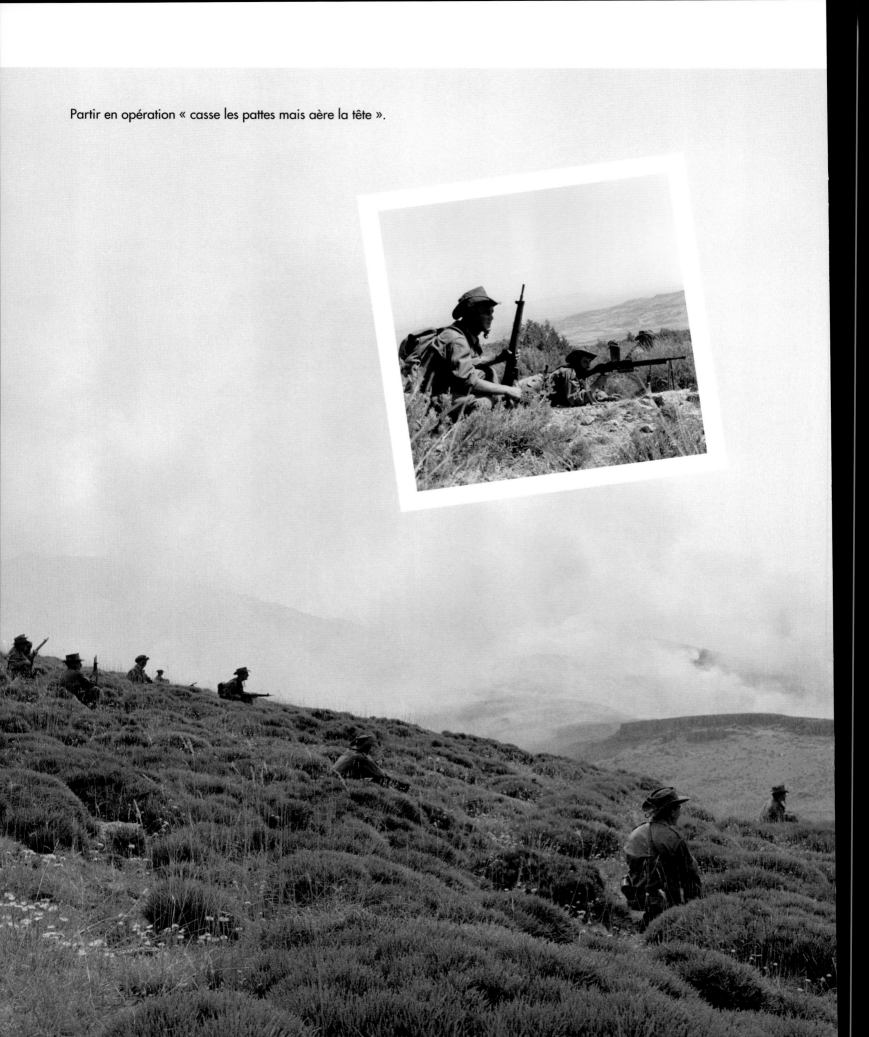

Partir en opération « casse les pattes mais aère la tête ».

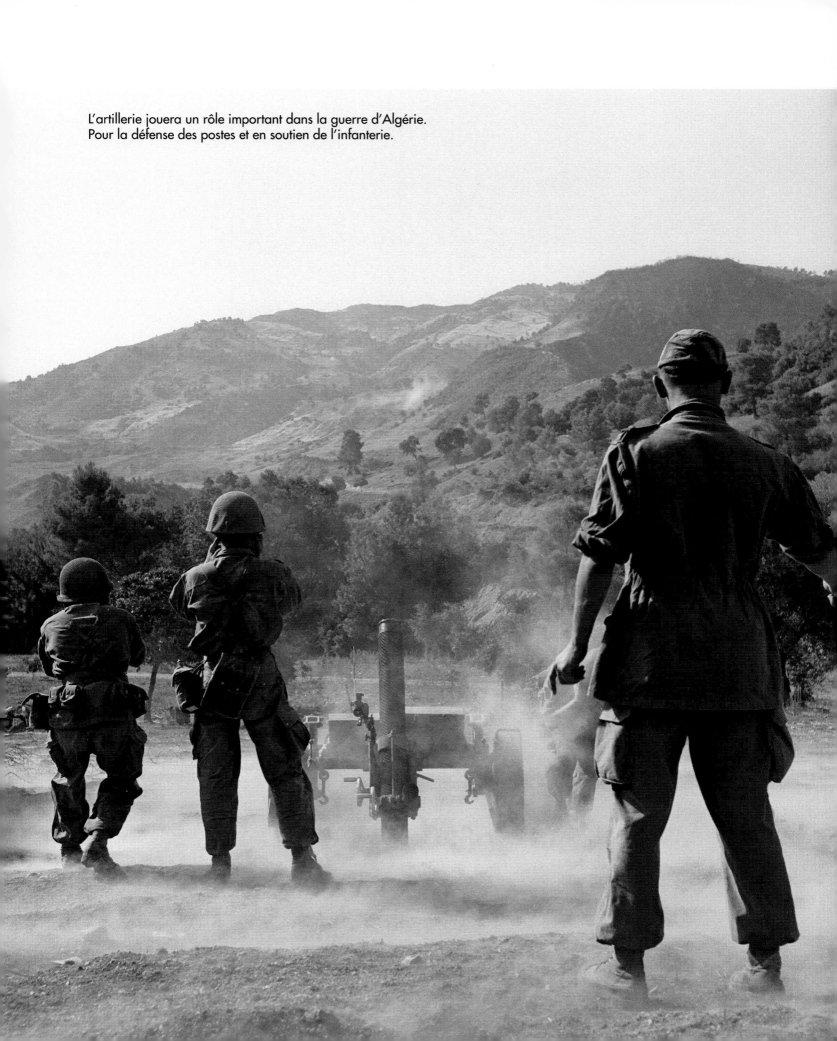

L'artillerie jouera un rôle important dans la guerre d'Algérie.
Pour la défense des postes et en soutien de l'infanterie.

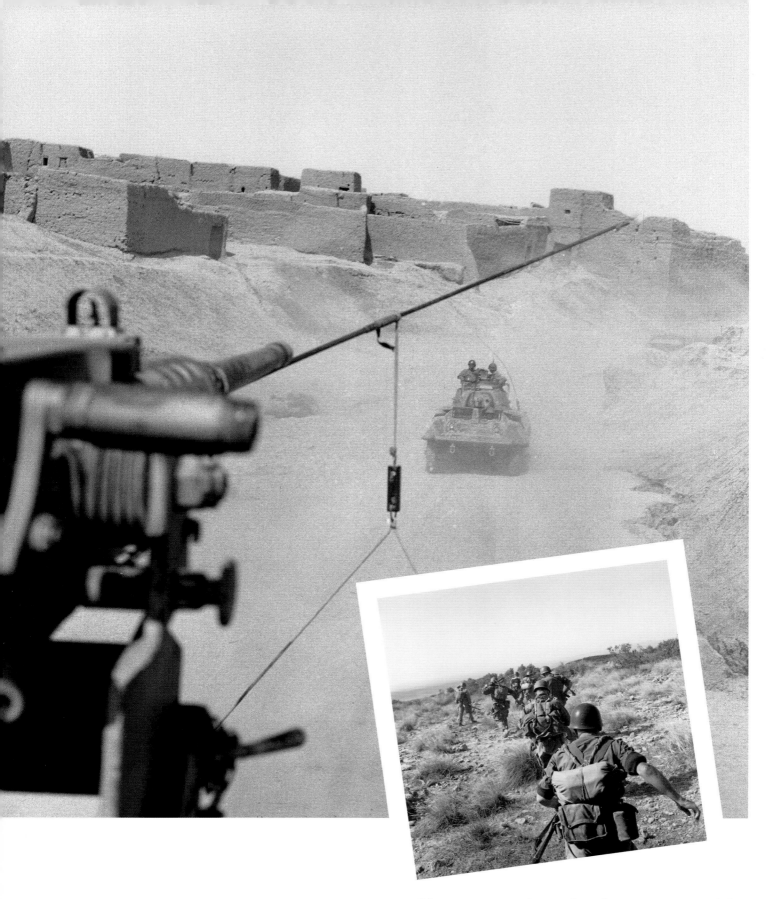

Il faut toujours « gicler », « faire fissa ». L'ennemi, mobile, peut frapper partout et à tout instant. On n'a le choix qu'entre surprendre ou être surpris.

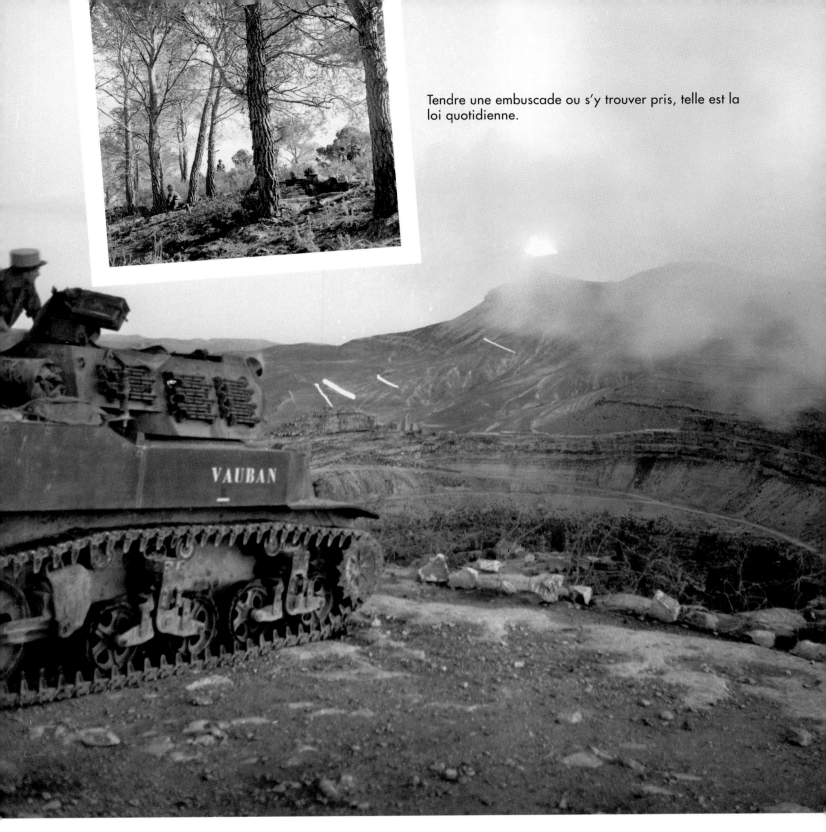

Tendre une embuscade ou s'y trouver pris, telle est la loi quotidienne.

L'emploi des blindés en Algérie a suscité des controverses. Étaient-ils bien adaptés aux situations de guérilla qui réclament souplesse, légèreté et réactivité ? Des chefs de corps comptant parmi les plus prestigieux ont carrément mis leurs escadrons à pied. Mais il est des cas où la mobilité de certains engins a pu surprendre le FLN et permis de prendre l'avantage.

PACIFIER :
LA GUERRE PAR D'AUTRES MOYENS

Très vite les troupes qui sont sur place réalisent que, pour ramener la paix, la force seule ne suffira pas. Il faut avoir la population avec soi. Rallier le chef d'un douar peut être une plus grande victoire que tuer un fellah. Appelés et engagés se dépensent sans compter pour « faire revivre » un secteur en l'arrachant au FLN. Leur ennemi dans cette guerre n'est pas seulement l'horreur, mais la routine, celle des appareils administratifs et militaires, et celle des mentalités.

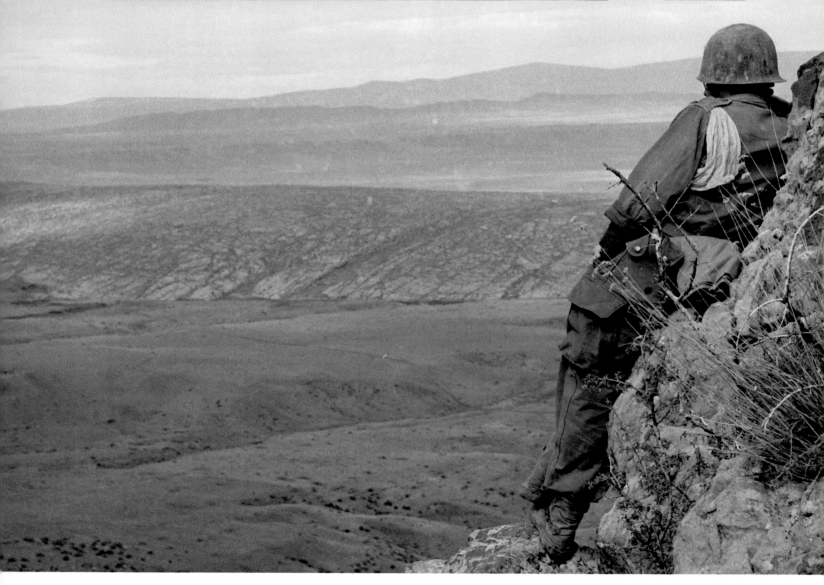

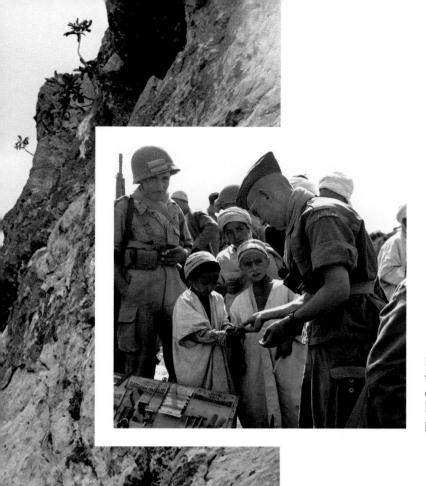

L'armée ne se contente pas de surveiller le terrain d'opération et les bassins économiques importants. Elle entreprend de multiplier les contacts avec la population, surtout dans les endroits les plus délaissés. Il s'agit de la rassurer, d'apprendre à la connaître, de la conquérir.

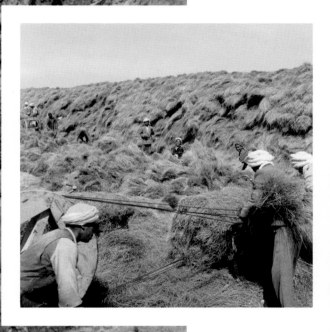

Organiser et protéger la récolte de l'alfa vise un double objectif. D'abord développer une culture nécessaire à la fabrication des papiers de luxe et qui procure une ressource capitale, notamment dans le Sud. Mais l'armée a aussi une préoccupation sociale et morale : empêcher, comme c'était pratique courante, que des intermédiaires douteux ne rachètent l'alfa à bas prix pour le compte de certains gros industriels.

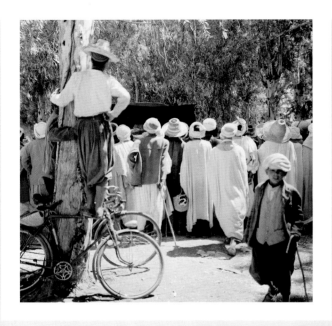

Les vieilles recettes font toujours usage. Ce cinéma nomade passionne ces paysans du Constantinois, que l'on reconnaît à leur chapeau.

Les slogans valent surtout par ceux qui les incarnent.

L'armée déplace parfois les habitants de villages entiers hors des zones interdites pour les soustraire aux exactions et à l'influence du FLN. Ils seront près de 1,5 million sur toute la durée de la guerre. En attendant de meilleures conditions, ils sont souvent parqués sous des tentes ou des baraques de fortune. L'administration éprouve les plus grandes difficultés pour les nourrir, les soigner et leur donner un minimum de travail.

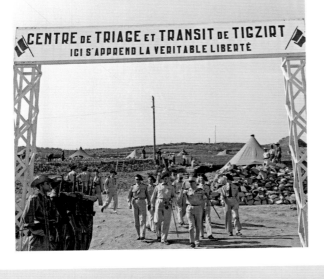

CENTRE DE TRIAGE ET TRANSIT DE TIGZIRT
ICI S'APPREND LA VERITABLE LIBERTÉ

Les centres de triage reçoivent des rebelles plus ou moins impliqués : délinquants mineurs, simples suspects ou fellagha éprouvés. Ils visent à les réhabiliter. Leur efficacité variera selon le lieu et surtout le moment. Ils peuvent produire des ralliés ou des attentistes, mais ils sont aussi parfois des pépinières de rebelles, noyautés de l'intérieur par une organisation politico-administrative FLN.

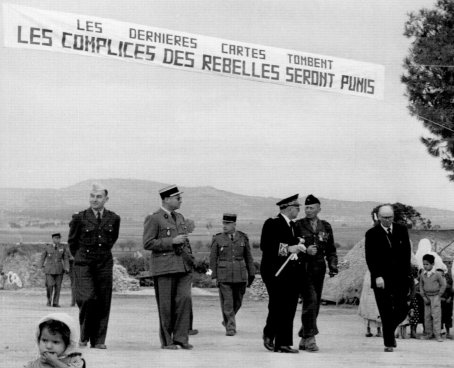

LES DERNIERES CARTES TOMBENT
LES COMPLICES DES REBELLES SERONT PUNIS

L'armée commence à organiser une contre-propagande pour faire pièce à celle du FLN. Mais qui pourra jamais mesurer l'efficacité d'un slogan ?

L'armée tâche en priorité d'encadrer la jeunesse. Pour qu'elle ne soit pas tentée d'aller rejoindre la rébellion, on lui fait apprendre un métier. On lui ouvre des perspectives d'avenir. On lui donne le goût de bâtir plutôt que de détruire.

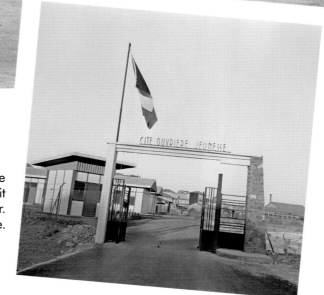

CITÉ OUVRIÈRE JEUNESSE

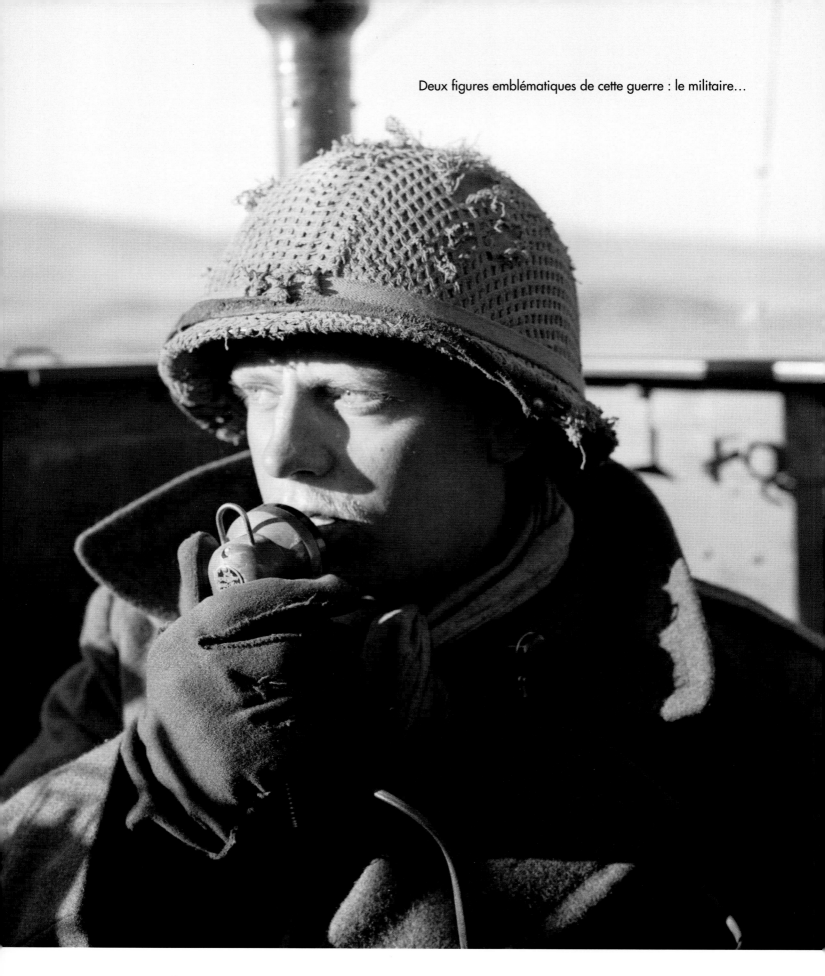

et le vieil autochtone qui sait que les civilisations ne font jamais que passer.

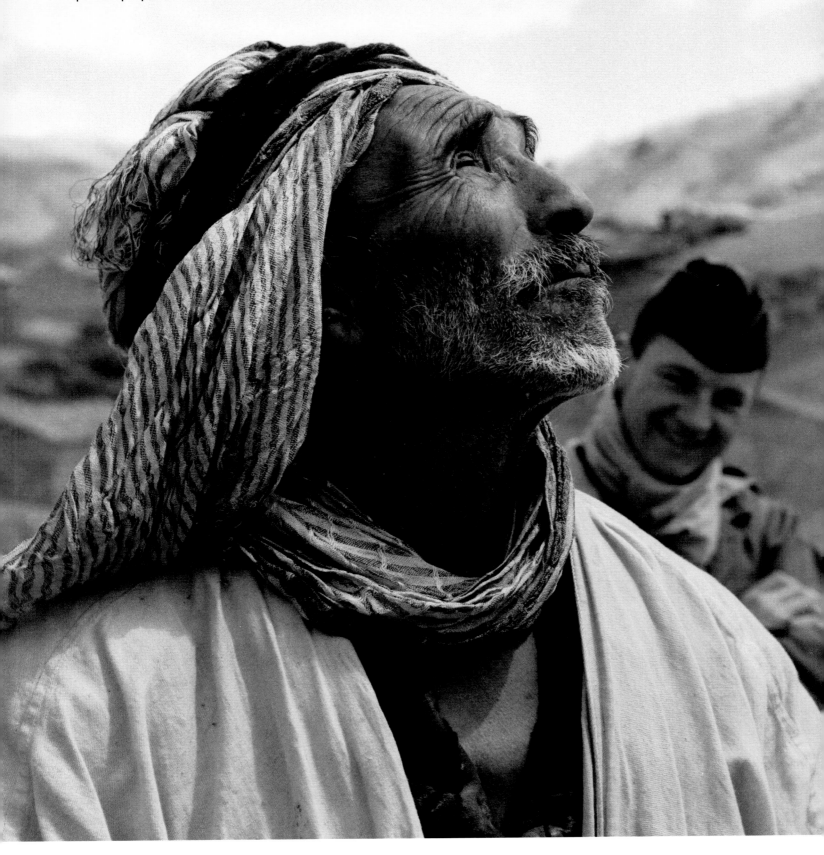

Le 26 juillet 1956, Gamal Abdel Nasser, raïs d'Égypte et nouveau chef de file des pays décolonisés, annonce la nationalisation du canal de Suez dans un grand éclat de rire. C'est un défi lancé aux deux plus vieilles puissances coloniales, la France et la Grande-Bretagne. Anthony Eden et Guy Mollet décident de réagir militairement. Mais, très vite, sous la pression conjuguée des États-Unis et de l'URSS, ils doivent abandonner la partie. Ces navires coulés au milieu du canal symbolisent la fin d'un monde dominé par l'Europe.

3. 1956 : L'ENLISEMENT

EN 1956, SARTRE QUITTE LE COMMUNISME POUR ENTRER EN TIERS-MONDISME. LA FIGURE DU COLONISÉ REMPLACE CELLE DU PROLÉTAIRE COMME SUJET RADICAL DE L'HISTOIRE. DANS SA PRÉFACE AUX *DAMNÉS DE LA TERRE* DE FRANTZ FANON, RÉDIGÉE EN 1961, IL FERA DU TERRORISME L'ARME LÉGITIME DES PEUPLES COLONISÉS. LUI-MÊME N'HÉSITERA PAS, LORS DU PROCÈS DES MEMBRES DU RÉSEAU JEANSON, À SE DÉCLARER « PORTEUR DE VALISES » DU FLN.

" Un seul devoir, un seul objectif : chasser le colonialisme par tous les moyens. Et les plus avisés d'entre nous y consentiraient, à la rigueur, mais ils ne peuvent s'empêcher de voir dans cette épreuve de force le moyen tout inhumain que des sous-hommes ont pris pour se faire octroyer une charte d'humanité : qu'on l'accorde au plus vite et qu'ils tâchent alors, par des entreprises pacifiques, de la mériter. Nos belles âmes sont racistes.

Elles auront profit à lire Fanon ; cette violence irrépressible, il le montre parfaitement, n'est pas une absurde tempête ni la résurrection d'instincts sauvages ni même un effet du ressentiment : c'est l'homme lui-même se recomposant. Cette vérité nous l'avons sue je crois, et nous l'avons oubliée : les marques de la violence, nulle douceur ne les effacera : c'est la violence qui peut seule les détruire. Et le colonisé se guérit de la névrose coloniale en chassant le colon par les armes. Quand sa rage éclate, il retrouve sa transparence perdue, il se connaît dans la mesure même où il se fait ; de loin nous tenons sa guerre comme le triomphe de la barbarie ; mais elle procède par elle-même à l'émancipation progressive du combattant, elle liquide en lui et hors de lui, progressivement, les ténèbres coloniales. Dès qu'elle commence, elle est sans merci. Il faut rester terrifié ou devenir terrible ; cela veut dire : s'abandonner aux dissociations d'une vie truquée ou conquérir l'unité natale. Quand les paysans touchent des fusils, les vieux mythes pâlissent, les interdits sont un à un renversés : l'arme d'un combattant, c'est son humanité. Car, en ce premier temps de la révolte, il faut tuer : abattre un Européen, c'est faire d'une pierre deux coups, supprimer en même temps un oppresseur et un opprimé : restent un homme mort et un homme libre. "

Jean-Paul Sartre, préface à *Les Damnés de la terre* de Franz Fanon, 1961, © Éditions La Découverte

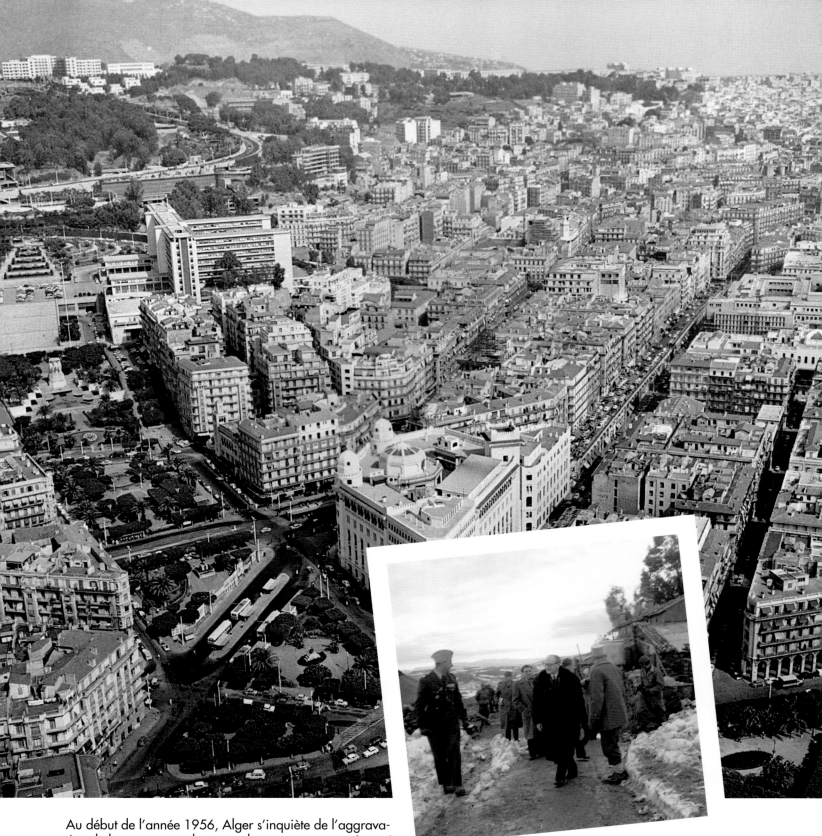

Au début de l'année 1956, Alger s'inquiète de l'aggravation de la guerre et redoute que le gouvernement soit tenté de négocier avec le FLN. À peine investi président du Conseil, Guy Mollet lui réserve son premier déplacement. Il y est accueilli à coups d'œufs et de tomates.

Après la fièvre nerveuse d'Alger, Guy Mollet va s'informer sur le terrain. Ici, dans les neiges du Constantinois, les opérations s'enlisent. Sans être encore vraiment menaçant, le FLN devient le maître, la nuit, de portions croissantes de terrain.

POUVOIRS SPÉCIAUX

En janvier 1956, pendant la campagne des législatives, Guy Mollet a dénoncé « une guerre imbécile et sans issue ». Mais, après la manifestation du 6 février à Alger, où il est accueilli à coup de projectiles par les partisans de l'Algérie française, il prend résolument le parti de la force. Toutes les actions menées jusqu'à présent n'ont pas suffi à affaiblir le FLN, et l'horreur des massacres de Philippeville d'août 1955 est encore dans tous les esprits. Le 12 mars, il fait voter les pouvoirs spéciaux. Le 11 avril, il décrète le rappel des disponibles, portant ainsi les effectifs de l'armée à 350 000 hommes. Dans le même temps, il ébauche des négociations discrètes avec le FLN. L'armée met fin à ces velléités en arraisonnant le 22 octobre un avion d'Air Maroc transportant ses principaux leaders : Ben Bella, Boudiaf, Aït Ahmed, Lacheraf et Khider.

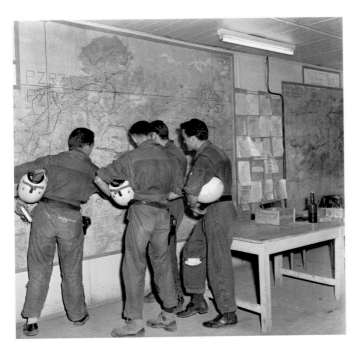

Le 2e Bureau apprend qu'un avion marocain doit transporter cinq chefs du FLN : Ben Bella, Boudiaf, Aït Ahmed, Lacheraf et Khider, de Rabat à Tunis. Couverte par le ministre résident Robert Lacoste, l'armée de l'air l'intercepte le 26 octobre 1956.

Ben Bella et ses compagnons sont emprisonnés. La population et l'armée crient victoire, mais les diplomates du monde entier s'indignent contre ce que certains appellent « un acte de piraterie internationale ».

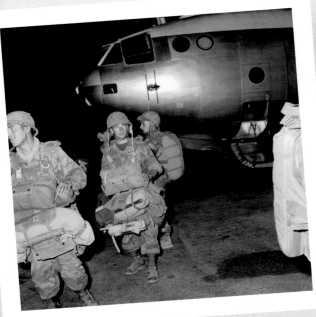

L'expédition, placée sous commandement britannique, se rassemble à Chypre d'où les premières vagues de paras s'envolent le 5 novembre 1956. Israël avait attaqué dès le 29 octobre et la France avait commencé à bombarder la côte égyptienne le 31.

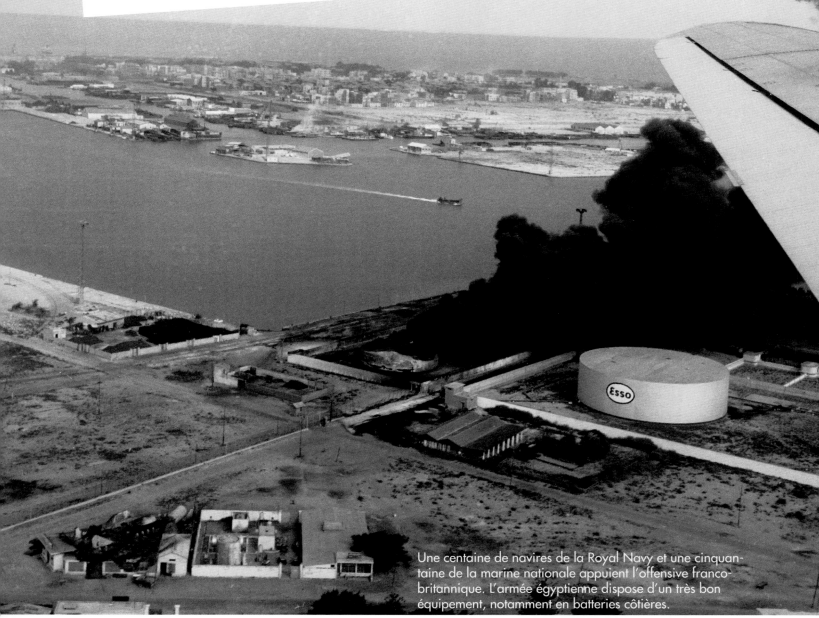

Une centaine de navires de la Royal Navy et une cinquantaine de la marine nationale appuient l'offensive franco-britannique. L'armée égyptienne dispose d'un très bon équipement, notamment en batteries côtières.

FIASCO POLITIQUE À SUEZ

Début novembre 1956, après la nationalisation sauvage du canal de Suez, une expédition franco-britannique attaque l'Égypte pour venir en aide à Israël et abattre le colonel Nasser, prophète du panarabisme et principal soutien du FLN. Malgré son succès technique, l'opération tourne court, sous la pression conjuguée des États-Unis et de l'URSS. L'ONU inscrit la question algérienne à l'ordre du jour. Les parachutistes rembarquent pour l'Algérie avec le sentiment d'avoir été lâchés.

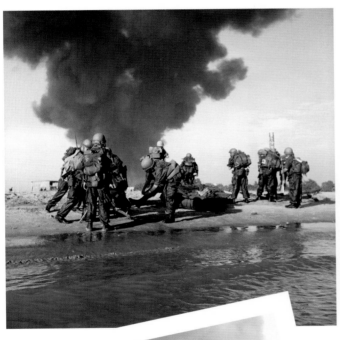

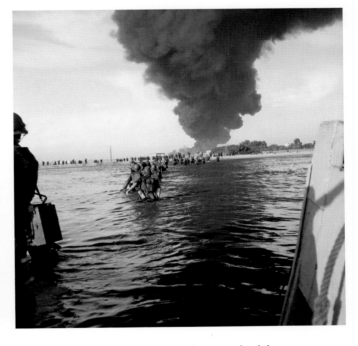

L'attaque combinée parachutes-barges de débarquement surprend les troupes égyptiennes. L'intervention des parachutistes français provoque une débandade assez rapide. En secteur britannique, les Égyptiens tiendront vingt-quatre heures de plus.

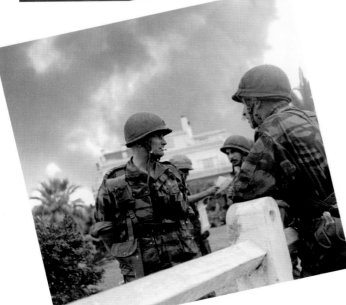

Le lieutenant-colonel Jeanpierre, héros de la RC4 qui mourra deux ans plus tard en opération dans les djebels, dirige l'avance du 1er REP.

Voilà venu le temps du cessez-le-feu. Les prisonniers égyptiens, détendus, attendent leur libération.

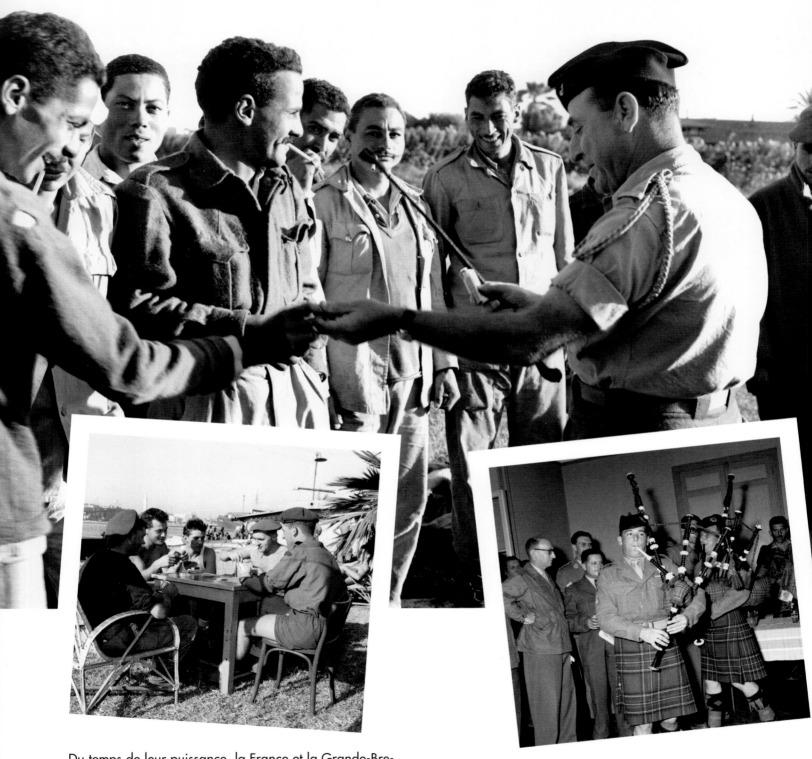

Du temps de leur puissance, la France et la Grande-Bretagne furent toujours adversaires outre-mer. L'entente cordiale se scelle dans l'impuissance.

Comme pour faire un pied de nez au destin, ici, on danse avant de rembarquer.

Il faut maintenant exfiltrer de nombreux civils. À commencer par les Français employés au canal, dans le coton, le commerce, les écoles. Puis la communauté juive, plus de 70 000 personnes rien qu'à Alexandrie, déclarées *persona non grata*.

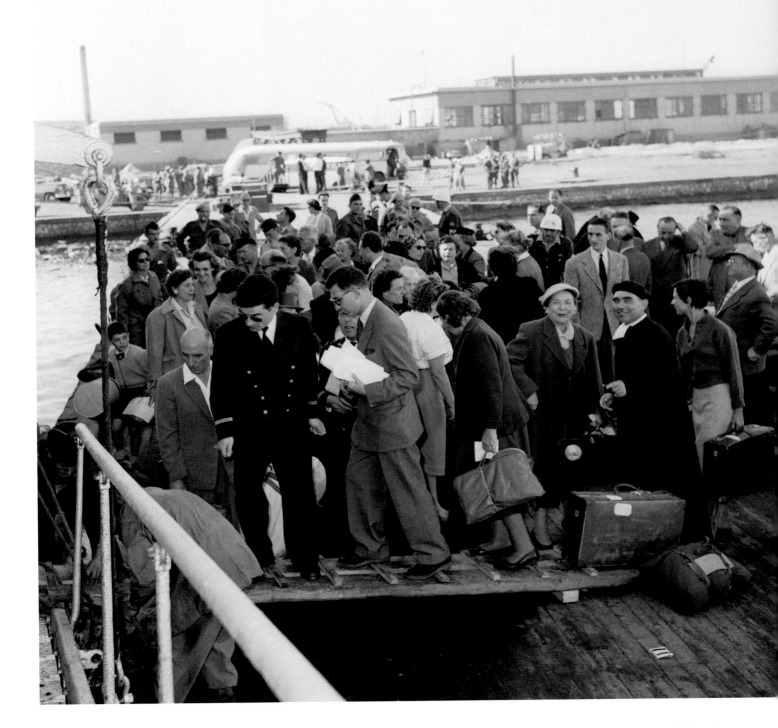

Les soldats, réduits à l'état de touristes, en profitent pour visiter l'Égypte. Avec sa bourgeoisie paisible…

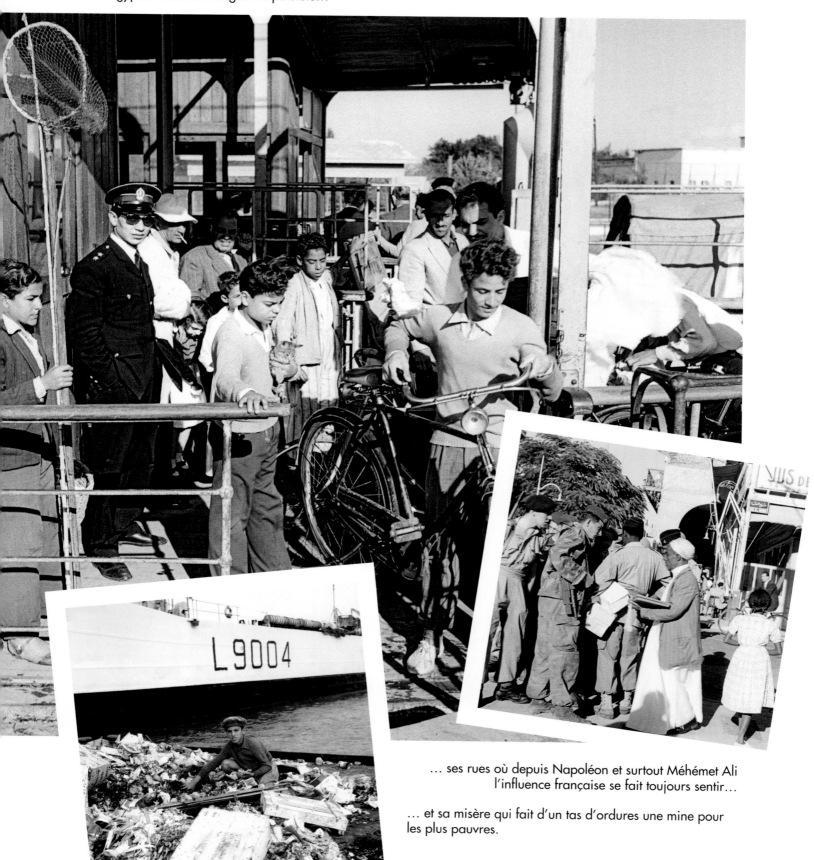

… ses rues où depuis Napoléon et surtout Méhémet Ali l'influence française se fait toujours sentir…

… et sa misère qui fait d'un tas d'ordures une mine pour les plus pauvres.

La boucle est bouclée : au pied de la statue de Ferdinand de Lesseps qui construisit le canal avant que l'impératrice Eugénie ne l'inaugure en 1867, les patrons des régiments victorieux attendent les ordres.

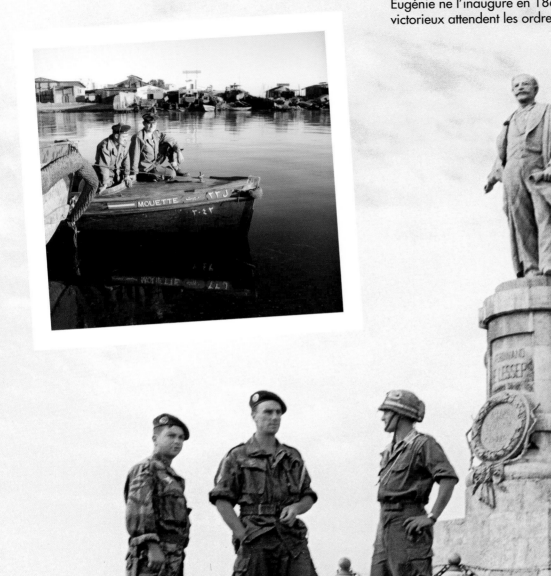

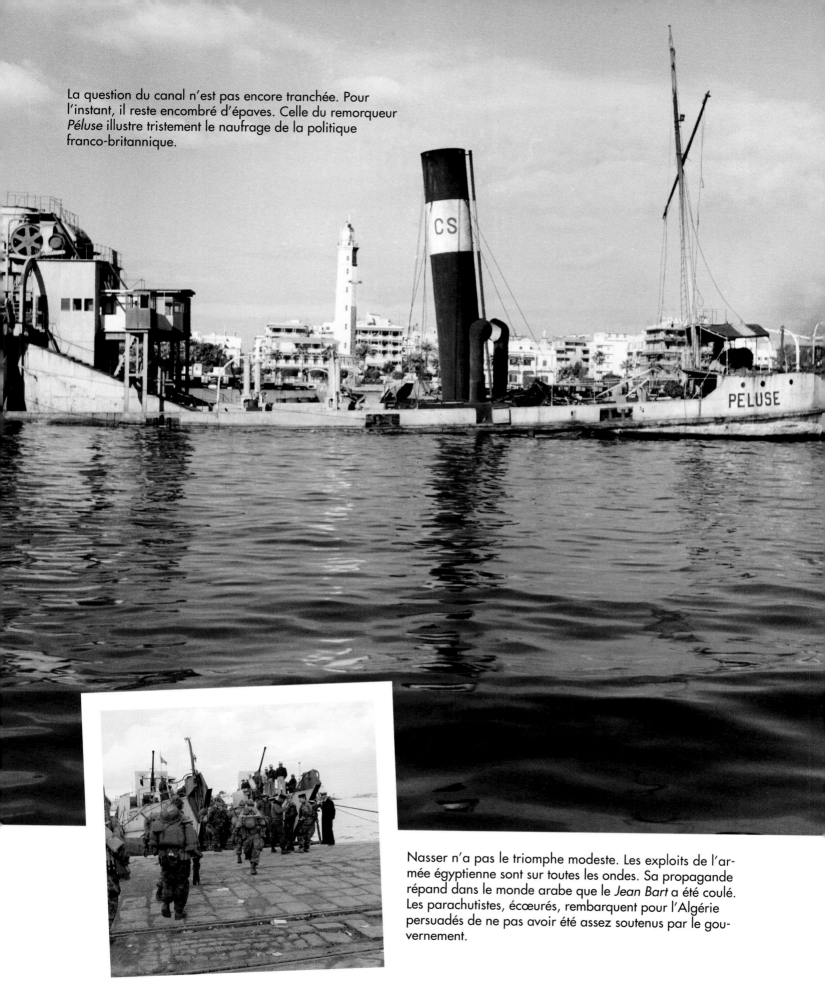

La question du canal n'est pas encore tranchée. Pour l'instant, il reste encombré d'épaves. Celle du remorqueur *Péluse* illustre tristement le naufrage de la politique franco-britannique.

Nasser n'a pas le triomphe modeste. Les exploits de l'armée égyptienne sont sur toutes les ondes. Sa propagande répand dans le monde arabe que le *Jean Bart* a été coulé. Les parachutistes, écœurés, rembarquent pour l'Algérie persuadés de ne pas avoir été assez soutenus par le gouvernement.

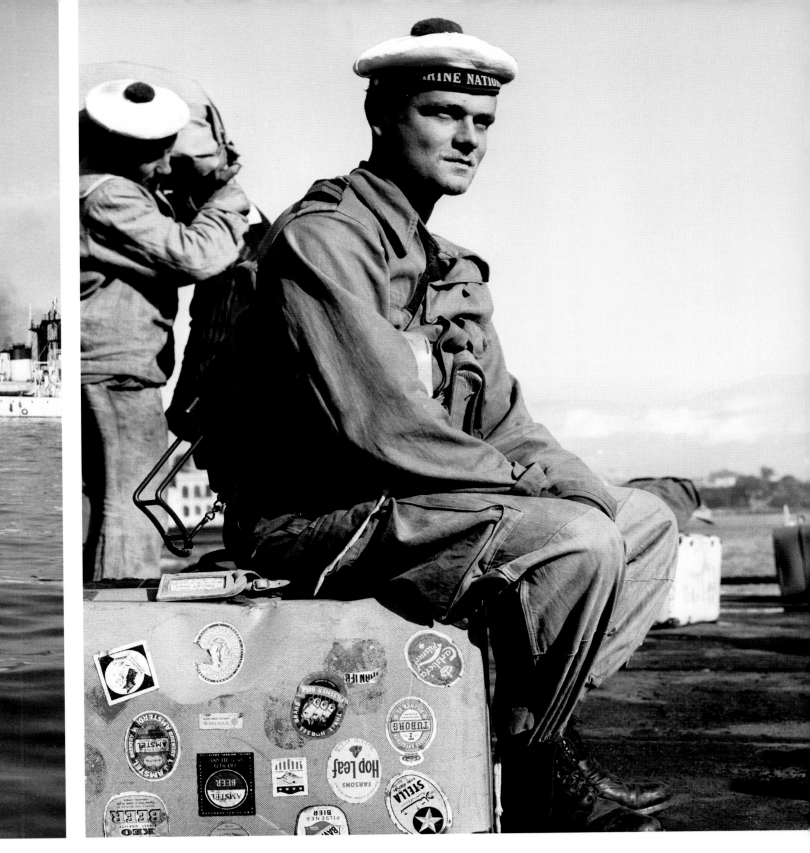

Certains marins rembarquent avec amertume.

La torture (du bas latin *tortura*, torsion) étant une violente douleur physique qu'on fait subir à quelqu'un a régné à l'état endémique dans cette malheureuse Algérie. Je n'ai pas peur du mot. Mais je pense que, dans le plus grand nombre des cas, les militaires français obligés de l'utiliser pour vaincre le terrorisme ont été, et heureusement ! « des enfants de chœur » par rapport à l'usage qu'en ont fait les fellagas. L'extrême sauvagerie de ces derniers nous a conduits à quelque férocité, certes ! Nous sommes restés bien en deçà de la Loi du lévitique « œil pour œil, dent pour dent ». (...)

Lancer une campagne contre les tortures, c'était de bonne guerre de la part des amis du FLN. L'appuyer, au nom d'un humanitarisme béat, n'était-ce pas faire preuve d'une coupable légèreté ? *Pour nous témoigner la charmante attention de nous comparer aux Nazis, les « bons apôtres » ont attendu que leurs « petits copains » européens tombent aux mains des paras. Or le sort incomparablement plus cruel que, depuis deux ans, dans des départements français, les fellagas faisaient à leurs propres compatriotes et à un grand nombre de pauvres « petits pieds-noirs » du bled, ne les avait pas émus le moins du monde et n'avait déclenché aucune campagne.*

Pouvions-nous être dupes de pareille hypocrisie ? Voilà pourquoi la torture a continué à être autorisée *par une cruelle nécessité, jusqu'à la fin de cette Bataille d'Alger, mais tout fut mis en œuvre pour la limiter au maximum, la faire contrôler et surtout n'admettre son emploi que pour l'indispensable nécessité du renseignement visant à éviter des drames cent fois plus atroces dont seraient victimes des innocents.*

Jacques Massu, *La Vraie Bataille d'Alger*, 1971, © Éditions du Rocher, 1997

Fin 1956, la zone autonome d'Alger, dirigée par Larbi Ben M'hidi, se sent assez forte pour se lancer à la conquête de la ville. Les attentats meurtriers se multiplient. Les autorités civiles, dépassées, confient tous les pouvoirs à l'armée. De janvier à mars 1957, les parachutistes de la 10ᵉ DP démantèleront partiellement les réseaux FLN, mais il faudra une seconde campagne qui durera jusqu'à l'automne pour ramener la paix.

4. LA BATAILLE D'ALGER

PENDANT LA BATAILLE D'ALGER, LE GÉNÉRAL DE LA BOLLARDIÈRE REFUSERA D'AVOIR À CHOISIR ENTRE LE MAL ET LE PIRE ET DEMANDERA À ÊTRE RELEVÉ DE SON POSTE. SA PROTESTATION PUBLIQUE CONTRE L'USAGE DE LA TORTURE LUI VAUDRA SOIXANTE JOURS DE FORTERESSE. IL RELATE ICI SA DERNIÈRE ENTREVUE AVEC LE GÉNÉRAL MASSU, PATRON DE LA 10ᴇ DP.

" Je demande alors à être reçu immédiatement par le général Massu.

J'entre dans son vaste bureau situé dans une vieille maison algérienne ornée de mosaïque et éclairée par de petites fenêtres de style mauresque. Il est assis au fond de la pièce, vêtu de sa tenue camouflée, le visage fermé. Je connais Massu de longue date. Nous avons fait ensemble nos débuts dans l'Armée, au Prytanée militaire d'abord, à Saint-Cyr ensuite. Je m'étais réjoui, il y a quelques années, de le voir prendre le commandement du camp de formation de parachutistes en Bretagne. Je connaissais comme tout le monde ses qualités militaires et sa bravoure. Je regarde, en m'efforçant de rester calme, sa figure taillée à coups de hache, toute en contrastes, comme les aspects contradictoires de son caractère.

Je lui dis que ses directives sont en opposition absolue avec le respect de l'homme qui fait le fondement même de ma vie et que je me refuse à en assumer la responsabilité.

Je ne peux accepter son système qui conduira pratiquement à conférer aux parachutistes, jusqu'au dernier échelon, le droit de vie et de mort sur chaque homme et chaque femme, français ou musulman, dans la région d'Alger...

J'affirme que s'il accepte le principe scandaleux de l'application d'une torture, naïvement considérée comme limitée et contrôlée, il va briser les vannes qui contiennent encore difficilement les instincts les plus vils et laisser déferler un flot de boue et de sang...

Je lui demande ce que signifierait pour lui une victoire pour laquelle nous aurions touché le fond de la pire détresse, de la plus désespérante défaite, celle de l'homme qui renonce à être humain.

Massu m'oppose avec son assurance monolithique les notions d'efficacité immédiate, de protection à n'importe quel prix de vies innocentes et menacées. Pour lui, la rapidité dans l'action doit passer par-dessus tous les principes et tous les scrupules.

Il maintient formellement l'esprit de ses directives, et confirme son choix, pour le moment, de la priorité absolue à ce qu'il appelle des opérations de police.

Je lui dis qu'il va compromettre pour toujours, au bénéfice de la haine, l'avenir de la communauté française en Algérie et que pour moi la vie n'aurait plus de sens si je me pliais à ses vues. Je le quitte brusquement.

En sortant de chez lui, j'envoie au général commandant en chef une lettre lui demandant de me remettre sans délai en France à la disposition du secrétaire d'État à la Guerre.

Un faible espoir m'anime encore. Le général Massu n'est pas au niveau de commandement où se conçoit une politique et où se décide l'emploi des forces armées.

Je demande l'audience du Général commandant en chef et du ministre résident.

Je leur parle d'homme à homme et sors de leur bureau tragiquement déçu. J'ai le cœur serré d'angoisse en pensant à l'Algérie, à l'Armée et à la France. Un choix conscient et monstrueux a été fait. J'en ai acquis l'affreuse certitude. "

Jacques de Bollardière, *Bataille d'Alger, Bataille de l'Homme*, © Desclée de Brouwer, 1972

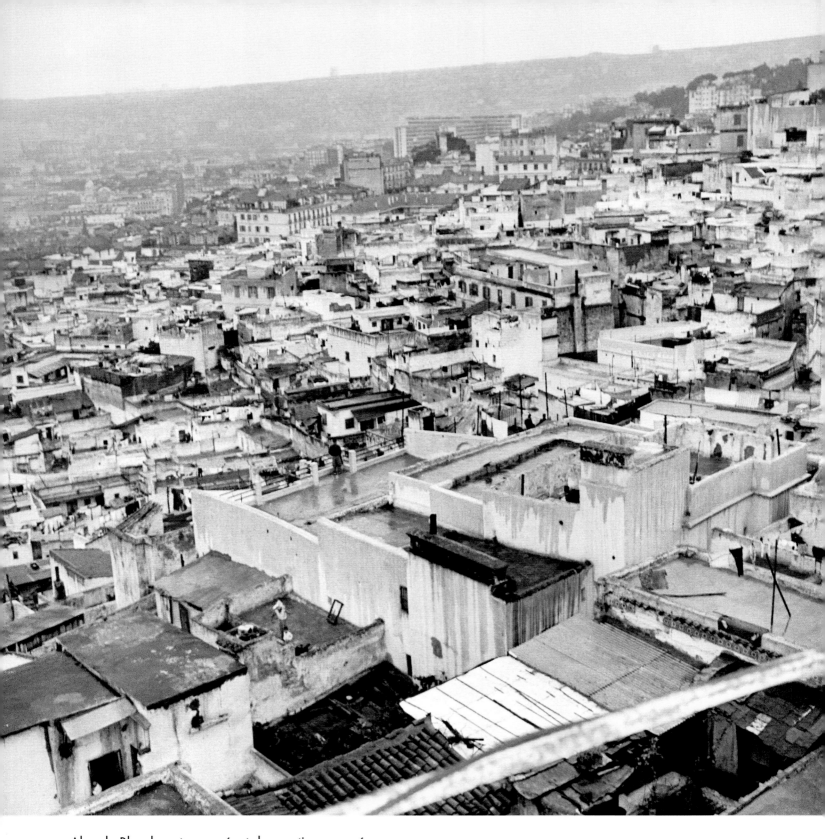

Alger la Blanche est un agrégat de quartiers européens résidentiels ou populaires qui entourent la Casbah, laquelle n'est pas exclusivement musulmane, mais compte aussi des juifs et des chrétiens. Elle abrite quelques cellules du FLN bien structurées et le plus gros de la population qu'il entend contrôler. Cela fera d'elle un terrain d'affrontement stratégique et symbolique.

PEUR SUR LA VILLE

Après le fiasco de Suez, le FLN relève la tête. Au début du mois de janvier 1957, il déclenche à Alger une offensive qui vise à l'insurrection générale et au départ des Français. Des bombes frappent la population sans distinction, dans les cafés, dans les stades, dans les rues passantes. La peur descend sur la ville.

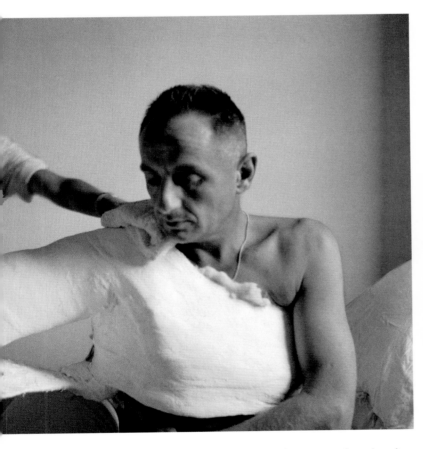

Attentat emblématique : le 5 septembre 1956, le colonel Bigeard a été visé par des tueurs FLN alors qu'il faisait son footing dans les rues de Bône. Il s'en est tiré, mais il devra supporter pour un temps le corset de l'inaction.

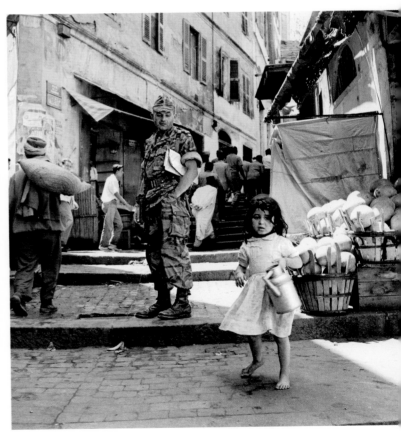

Une question cruciale se pose. Que pense, que veut la population musulmane ?

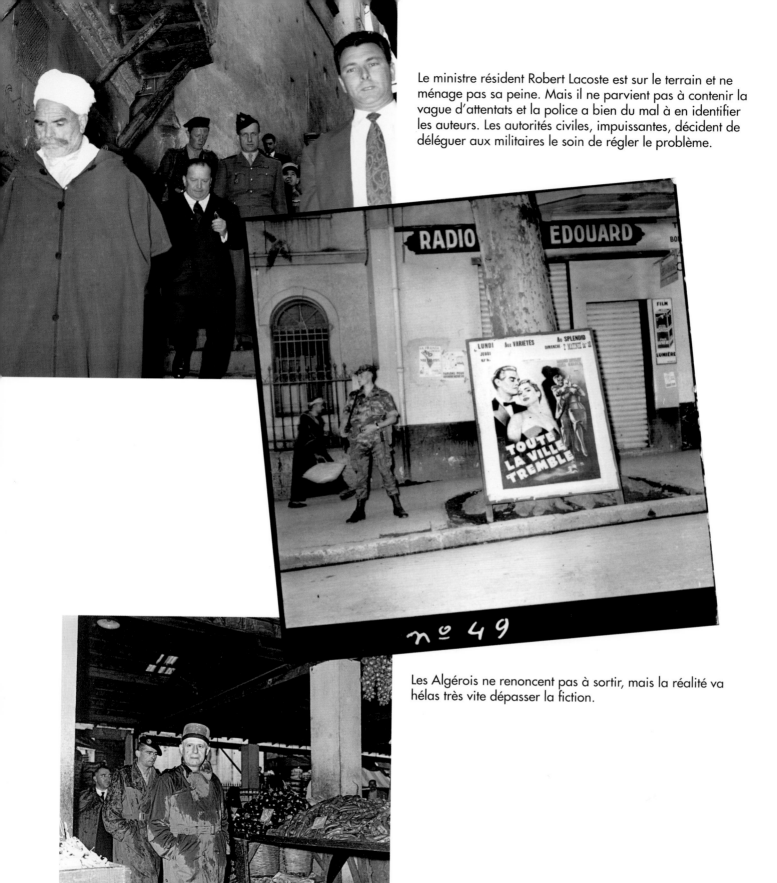

Le ministre résident Robert Lacoste est sur le terrain et ne ménage pas sa peine. Mais il ne parvient pas à contenir la vague d'attentats et la police a bien du mal à en identifier les auteurs. Les autorités civiles, impuissantes, décident de déléguer aux militaires le soin de régler le problème.

Les Algérois ne renoncent pas à sortir, mais la réalité va hélas très vite dépasser la fiction.

Le commandant en chef Raoul Salan accepte sans plaisir une mission qui va contraindre l'armée à faire un métier qui n'est pas le sien.

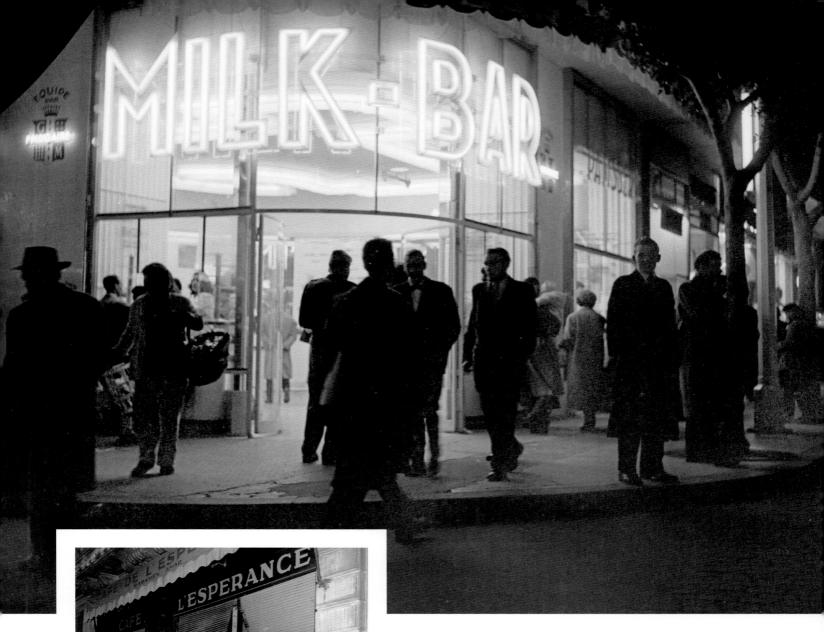

Pour faire d'Alger une ville morte et asseoir son autorité, le FLN lance le 28 janvier 1957 un ordre de grève générale. L'armée se mobilise pour briser la grève, forçant dans les cas extrêmes les commerçants à ouvrir leur boutique. En quelques jours, elle gagne cette partie du bras de fer contre les rebelles.

Afin de répandre la terreur, le FLN frappe dans les lieux de grande affluence.

30 septembre 1956 : bombes au Milk Bar et à La Caféteria. 3 morts et 60 blessés.

17 novembre 1956 : grenade au café Le Progrès. 3 morts et 6 blessés.

28 novembre 1956 : 4 bombes. 10 blessés.

3 janvier 1957 : bombe dans un trolleybus. 2 morts.

22 janvier 1957 : attaque du car Alger-Koléa. 7 morts et 3 blessés graves.

26 janvier 1957 : bombes dans 3 cafés, Le Coq hardi, L'Otomatic, et La Cafétéria. 4 morts et 50 blessés.

10 février 1957 : 3 bombes aux stades Municipal et El Biar. 12 morts et 45 blessés.

3 juin 1957 : 3 bombes dans des lampadaires explosent dans des quartiers populeux. 8 morts et 90 blessés.

9 juin 1957 : bombe au Casino de la Corniche. 9 morts et 85 blessés.

18 juillet 1957 : 5 bombes dans le centre d'Alger. 5 morts et 3 blessés.

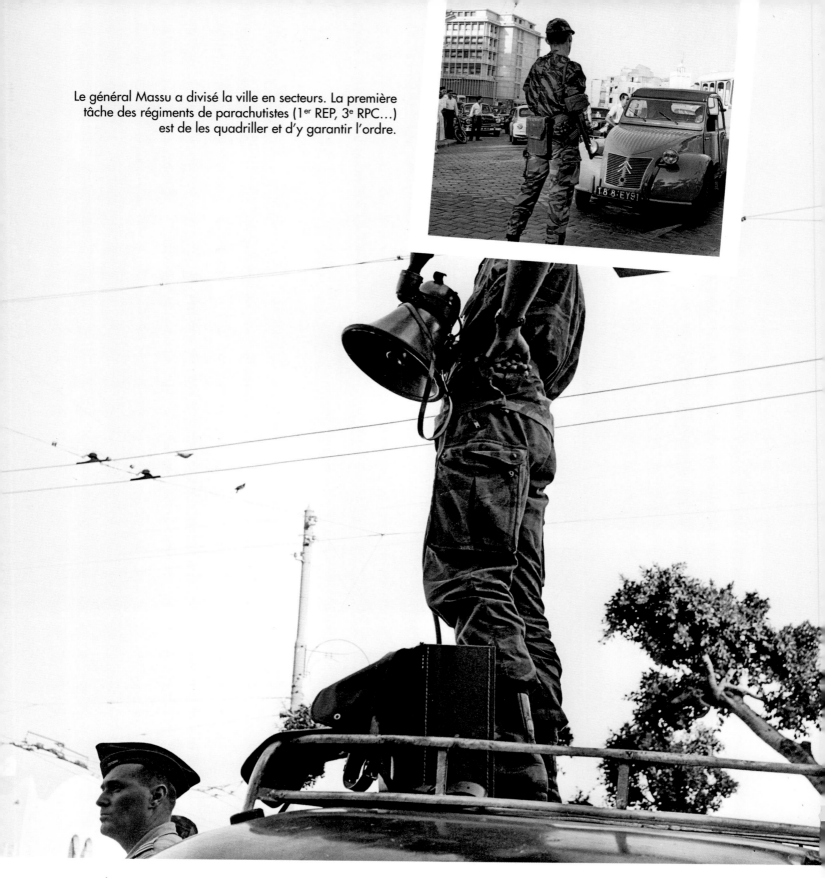

Le général Massu a divisé la ville en secteurs. La première tâche des régiments de parachutistes (1er REP, 3e RPC…) est de les quadriller et d'y garantir l'ordre.

La population est appelée au calme et au travail.

Le 7 janvier 1957, investie des pleins pouvoirs, la 10ᵉ DP se met à l'œuvre sous le commandement du général Massu. Comment repérer les poseurs de bombes ? Quadrillages, infiltration d'indicateurs, perquisitions, interrogatoires dans des « centres de triage et de transit », recoupage d'informations. En utilisant des méthodes policières, les paras parviennent à remonter les filières et à arrêter les terroristes.

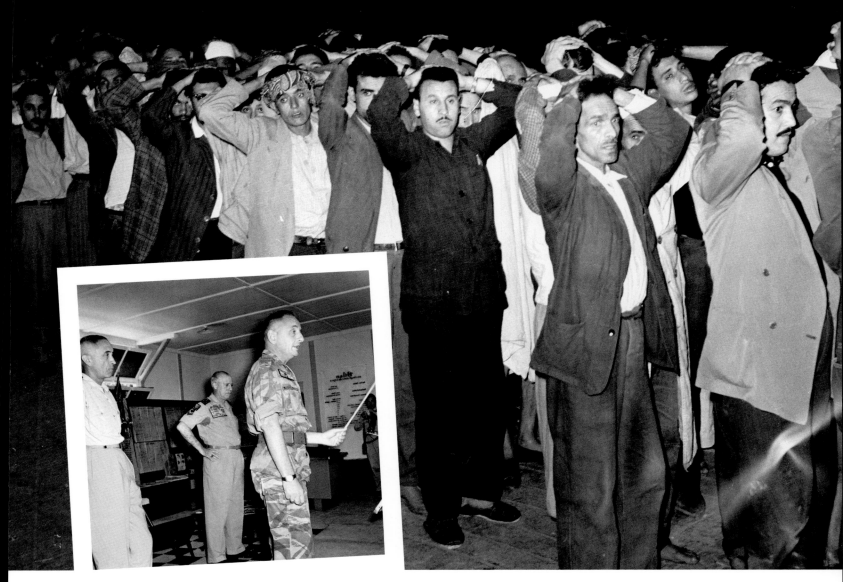

En présence de Salan, Bigeard « briefe » ses officiers. Les réseaux FLN étant très compartimentés, le plus difficile est de remonter les filières pour reconstituer l'organigramme des rebelles.

« Rafles » et contrôles d'identité ne sont pas à négliger : ils entretiennent l'insécurité chez les fellagha, mais l'essentiel du résultat sera obtenu grâce au renseignement.

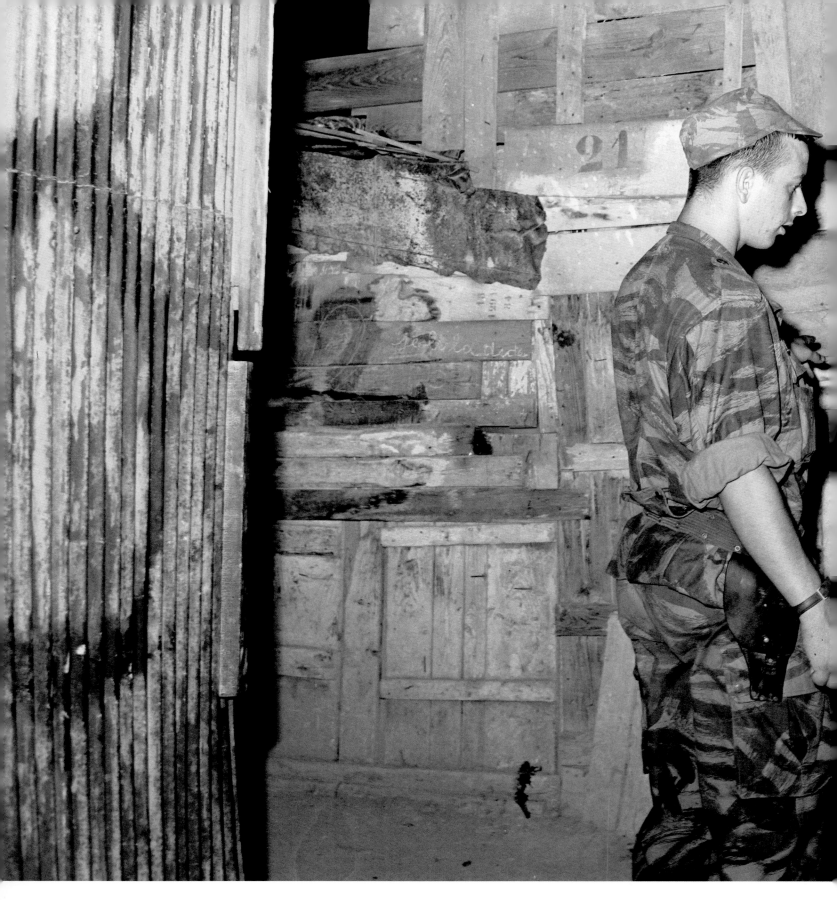

Pour exploiter ou compléter un renseignement, les paras procèdent parfois à des fouilles de nuit impromptues. Ici lors de la seconde bataille d'Alger, en juillet-août 1957.

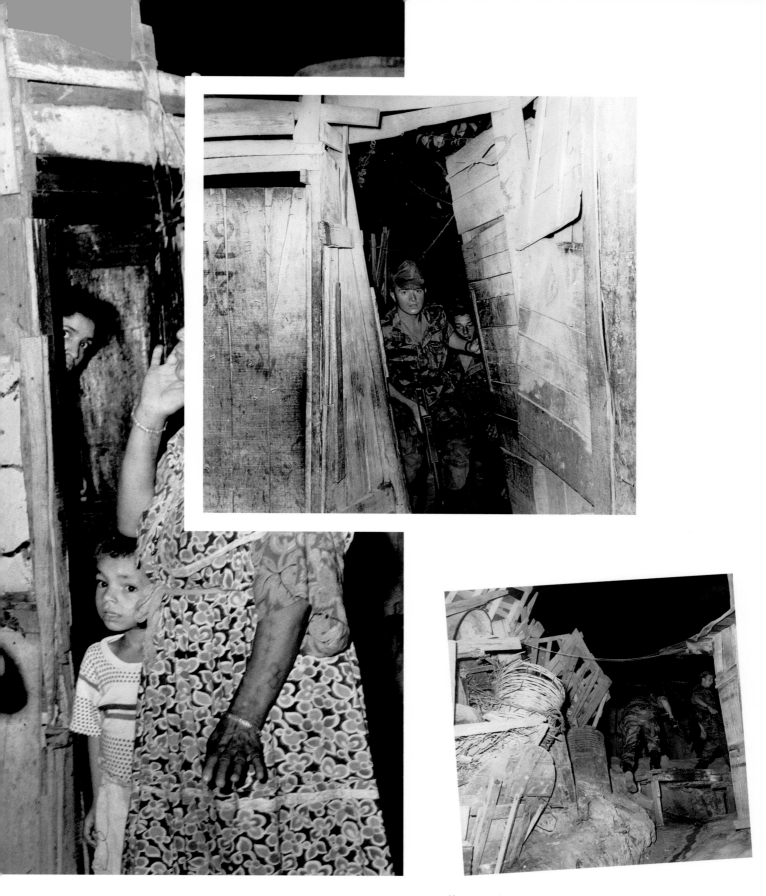

L'efficacité d'une opération dépend de sa rapidité d'exécution. Il faut de l'intuition, des réflexes et du sang-froid.

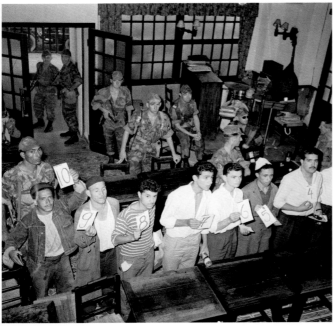

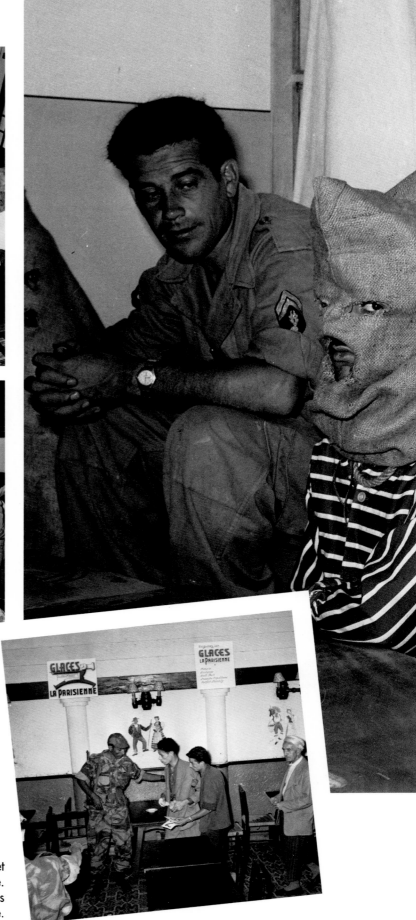

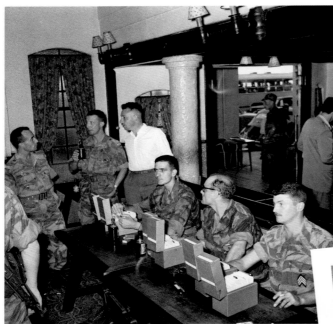

Les suspects arrêtés sont conduits, numéro d'ordre en main, devant des militaires qui les interrogent.

Beaucoup d'interrogatoires se déroulent publiquement et une bonne partie du travail des militaires est administrative. Elle consiste à orienter des prisonniers, à remplir des fiches ou à compléter les cases d'un organigramme.

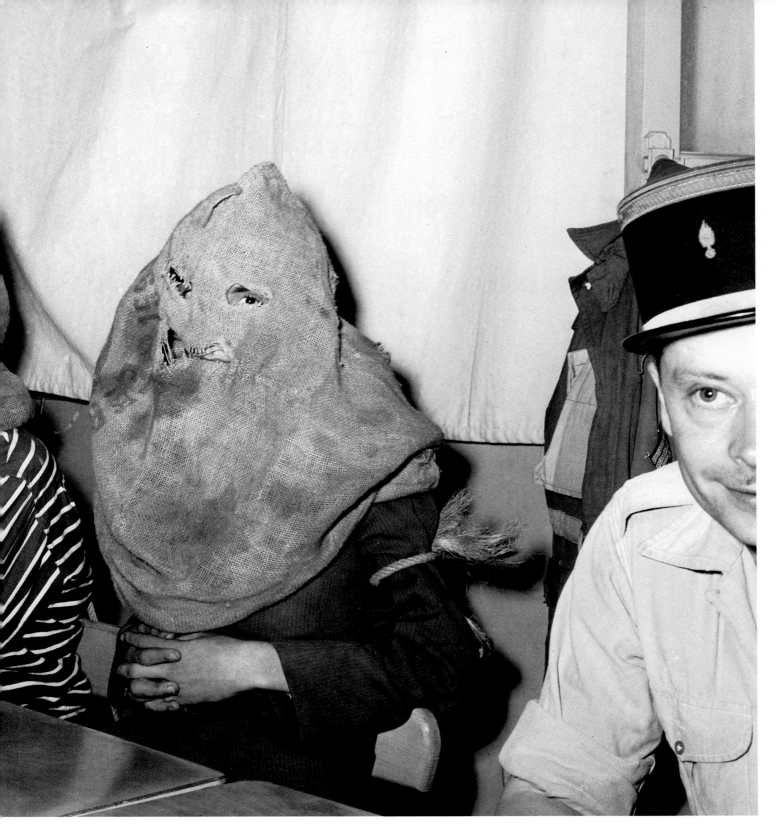

Pour les terroristes avérés ou pour ceux sur qui pèsent de sérieux soupçons, l'interrogatoire se fera plus discret, allant parfois jusqu'à la torture. Favorisant les dénonciations, le port de la cagoule sert à protéger les témoins des représailles du FLN.

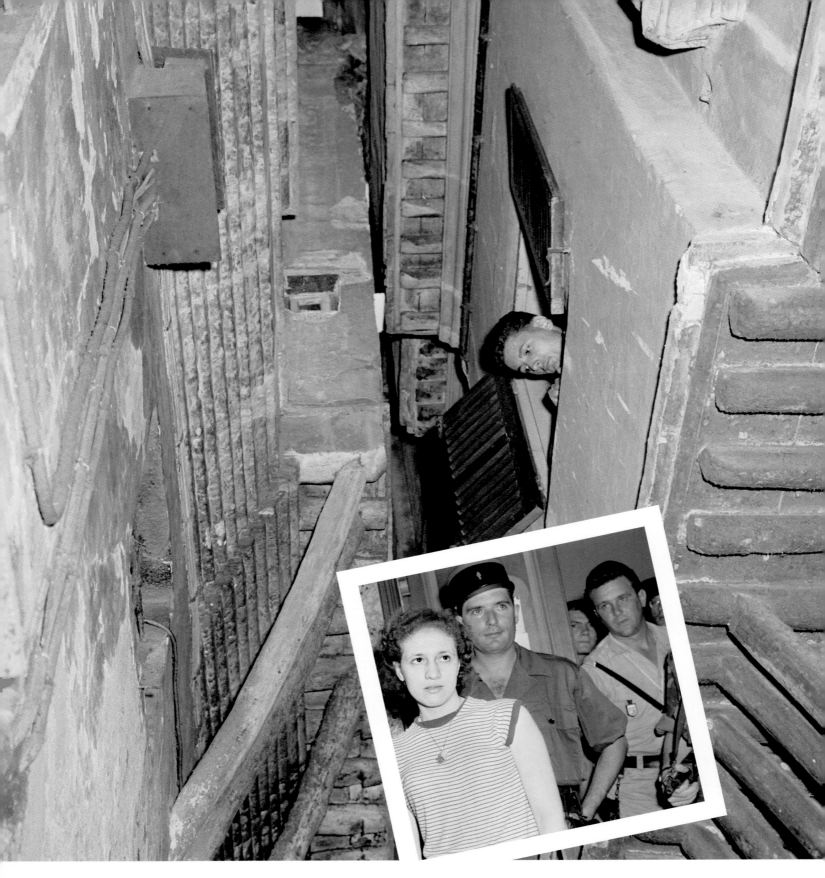

C'est le 1er REP du lieutenant-colonel Jeanpierre qui parvient à « loger » le patron de la zone autonome d'Alger, Yacef Saadi, dans une paisible maison de la Casbah déjà visitée plusieurs fois.

La cache murée où il se terrait avec sa compagne est ouverte. Il lance d'abord une grenade (Jeanpierre est blessé), puis finit par se rendre. Zohra Drif sort la première.

UN « SALE BOULOT »

Désorganisés, les réseaux FLN parviennent cependant à se reformer. En juin, ils reprennent leurs attentats meurtriers. Mais le travail et la détermination de la 10ᵉ DP finissent par payer. Yacef Saadi et Ali la Pointe sont arrêtés. À la fin de l'année 1957, l'organisation FLN de la zone autonome d'Alger est démantelée et la sécurité rétablie.

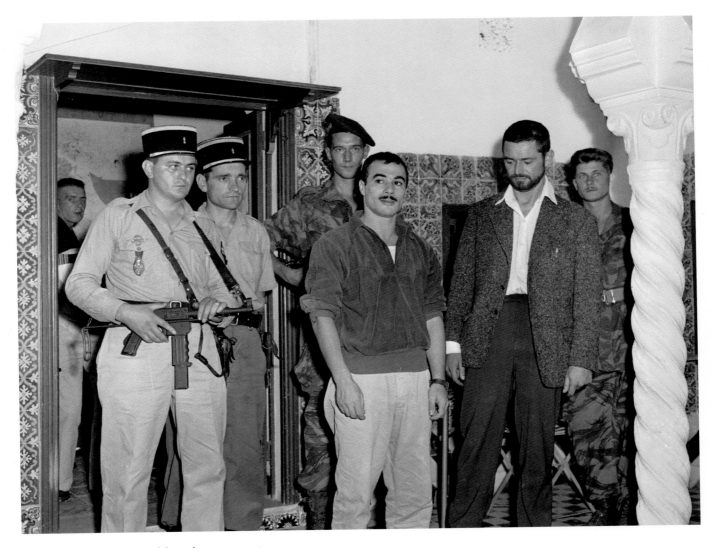

L'homme qui faisait trembler Alger est remis aux gendarmes. Il écrit une longue confession qui sera d'une grande utilité pour les forces de l'ordre. Quelques jours plus tard, son adjoint Ali la Pointe sera mis hors combat. Condamné à mort, gracié en 1958, Yacef Saadi produira le film de Gilles Pontecorvo, *La Bataille d'Alger*. Il sera nommé sénateur en 2001 par le président Bouteflika.

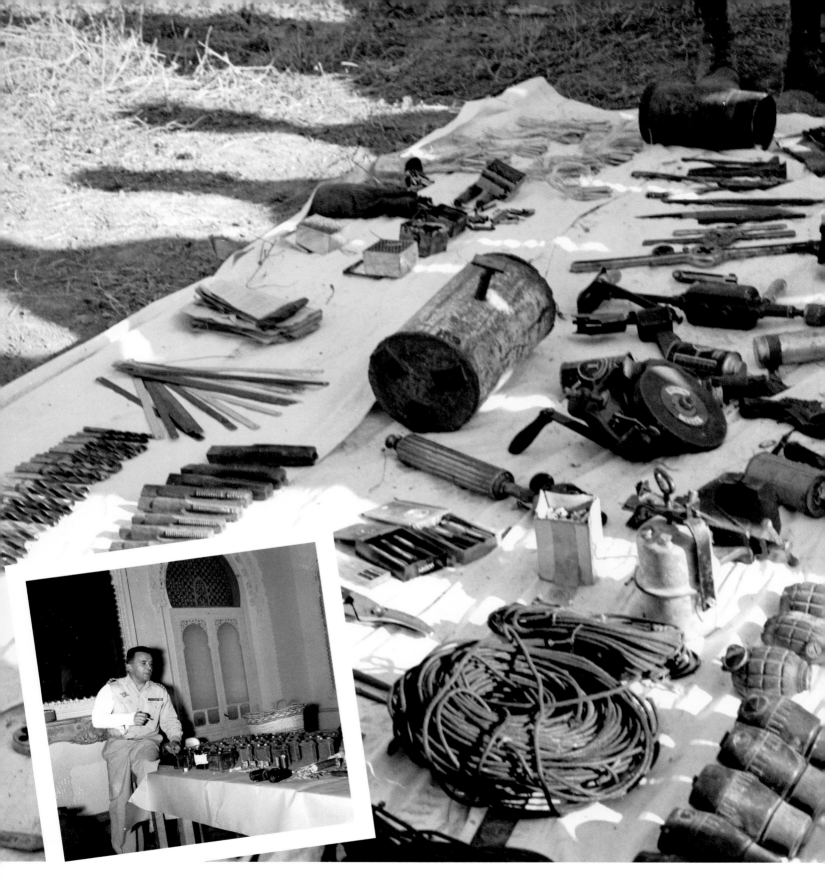

Le colonel Godard, chef de la sûreté du grand Alger, montre à la presse l'arsenal récupéré sur le FLN. Rien que le 26 juin 1957, c'est trente-trois bombes prêtes à l'emploi qui ont été découvertes.

On localisera aussi dans la banlieue d'Alger un atelier de fabrication de bombes avec tout le matériel nécessaire aux artificiers amateurs pour les confectionner.

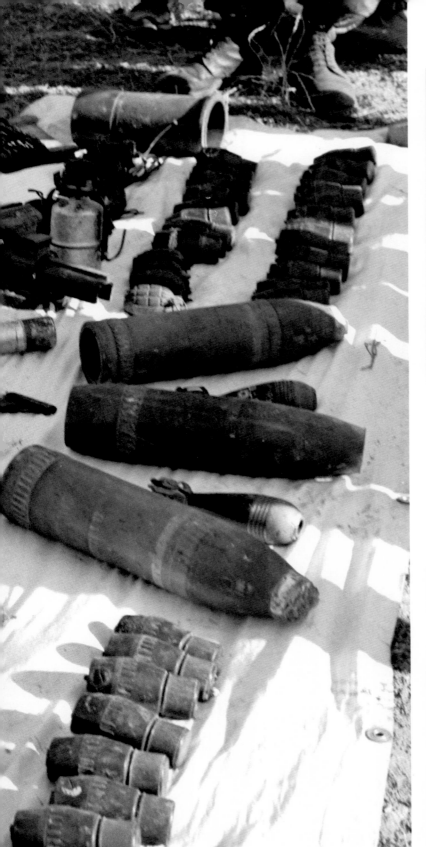

En novembre, c'est au tour de Danielle Minne d'être arrêtée. Cette Européenne de dix-sept ans fut l'une des nombreuses poseuses de bombes que le FLN utilisait pour leur aspect insoupçonnable. Elle est responsable de l'attentat de L'Otomatic. Très vite libérée, elle poursuivra ses études et épousera un dentiste algérien.

Ici réuni à la fin de la bataille l'état-major de Yacef Saadi. Sur les pancartes, le nom des morts.

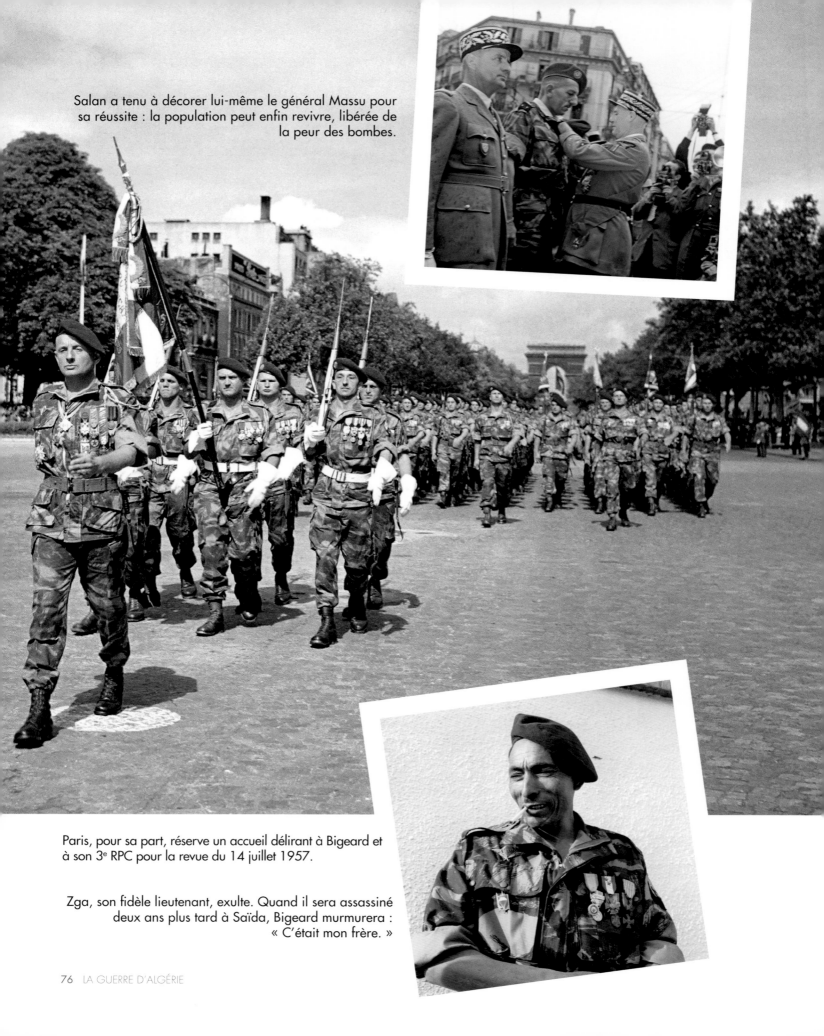

Salan a tenu à décorer lui-même le général Massu pour
sa réussite : la population peut enfin revivre, libérée de
la peur des bombes.

Paris, pour sa part, réserve un accueil délirant à Bigeard et
à son 3e RPC pour la revue du 14 juillet 1957.

Zga, son fidèle lieutenant, exulte. Quand il sera assassiné
deux ans plus tard à Saïda, Bigeard murmurera :
« C'était mon frère. »

POUR UNE PARCELLE DE GLOIRE

Les hommes attendent avec impatience de repartir en opération. La plupart d'entre eux ont mal vécu le travail qu'ils ont été obligés de faire. Est-ce pour cela qu'ils se sont engagés ? Ils se veulent des soldats, des centurions, des chevaliers des temps modernes et voilà que la presse commence à les comparer à des tortionnaires de la Gestapo. Une chose leur met du baume au cœur : ils sont parvenus à rétablir la paix sur Alger et la population les fête comme des libérateurs.

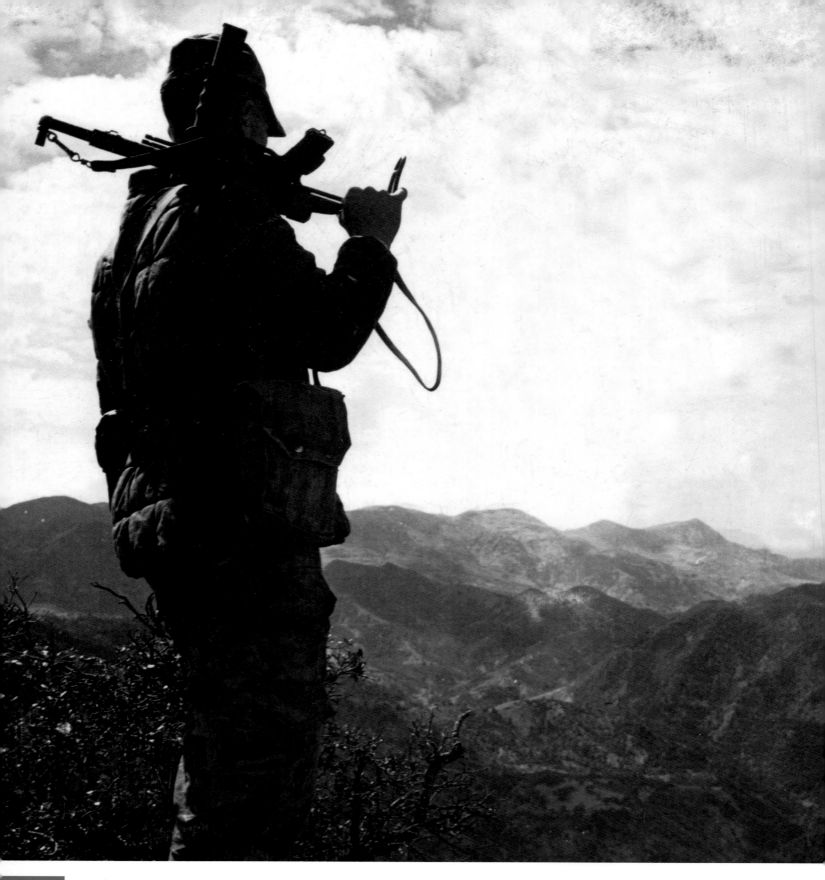

De la côte méditerranéenne au désert du Sahara, les rebelles contrôlent de nombreux secteurs, souvent déclarés zones interdites. Des lieux dont les noms font rêver : Atlas, Ouarsenis, Nementchas, Akfadou… mais dont la réalité est souvent terrible. Entraînés par des chefs aguerris par l'Indochine, les parachutistes vont s'adapter à la guerre révolutionnaire au point de s'imposer.

5. DANS LES DJEBELS

HÉDUY APPARTENAIT AVEC NIMIER, LAURENT ET BLONDIN À LA TROUPE DES HUSSARDS, TENANTS D'UNE LITTÉRATURE QUE L'ON DISAIT « DÉGAGÉE ». À TORT. RAPPELÉ VOLONTAIRE EN ALGÉRIE EN 1958, IL FERA L'APPRENTISSAGE D'UNE FORME SUPÉRIEURE DE FRATERNITÉ ENTRE EUROPÉENS ET MUSULMANS, CELLE QUI SE FORGE DANS LE COMBAT COMMUN, ET S'ENGAGERA CONTRE LA POLITIQUE DU GÉNÉRAL DE GAULLE.

" Rien n'était simple et la guerre n'était pas belle. La France, couverture que chacun tirait à soi, nous la tenions à la pointe de notre épée mais nous n'allions pas la déchirer. Nous restions fidèles aux Français d'Algérie que nous pouvions trahir sans nous trahir nous-mêmes. Notre but était d'en faire des Français à notre façon, de les plier pacifiquement à notre volonté, de réconcilier les deux communautés, d'abolir les privilèges de l'une pour exalter l'autre, de faire taire les uns pour faire parler les autres. C'est tailler avec nos doigts nus dans le même granit. Les premiers, les Français, en bras de chemise, criaient toujours aussi fort ; les seconds, les Français en burnous, étaient toujours aussi muets. Cependant, les nouvelles de chaque jour ne paraissaient pas mauvaises, notre affaire faisait des progrès, pouvait-on croire ; il y avait des réussites.

À la vérité, nous chevauchions dans le désert. De part et d'autre de la Méditerranée, les Français nous souhaitaient différents et nous mécontentions tout le monde. Fascistes et ouvertement haïs d'un côté, libéraux et secrètement méprisés de l'autre : notre isolement était magnifique.

Et notre uniforme était magique ; il suffisait de le revêtir pour devenir un autre. Les hésitants devenaient des partisans décidés de l'Algérie française, les intégrationnistes farouches se tempéraient. Sous le même uniforme, nos tirailleurs devenaient des Français avoués, des soldats français : on ne disait plus Tirailleurs Algériens, mais Tirailleurs. D'eux-mêmes ils établissaient une distinction entre eux et la population musulmane, entre eux qui se battaient au grand jour et ces malheureux qui n'avaient pas pris parti ou qui aiguisaient dans l'ombre le poignard des assassins. Ils disaient « les civils » comme nous disions « les pieds-noirs ».

Notre armée était devenue un ordre supérieur de chevalerie qui transfigurait ses initiés et dont l'emblème entrecroisé était la Croix et le Croissant. "

Philippe Héduy, *Au lieutenant des Taglaïts*,
© La Table Ronde, 1960

Avec leurs « gueules » et leurs uniformes bariolés, les « hommes peints » vont devenir un sujet de crainte pour les rebelles, d'admiration pour une partie de la population et de haine pour leurs ennemis politiques. Derrière leur solitude orgueilleuse, ils nourrissent l'esprit de corps et aussi de sacrifice.

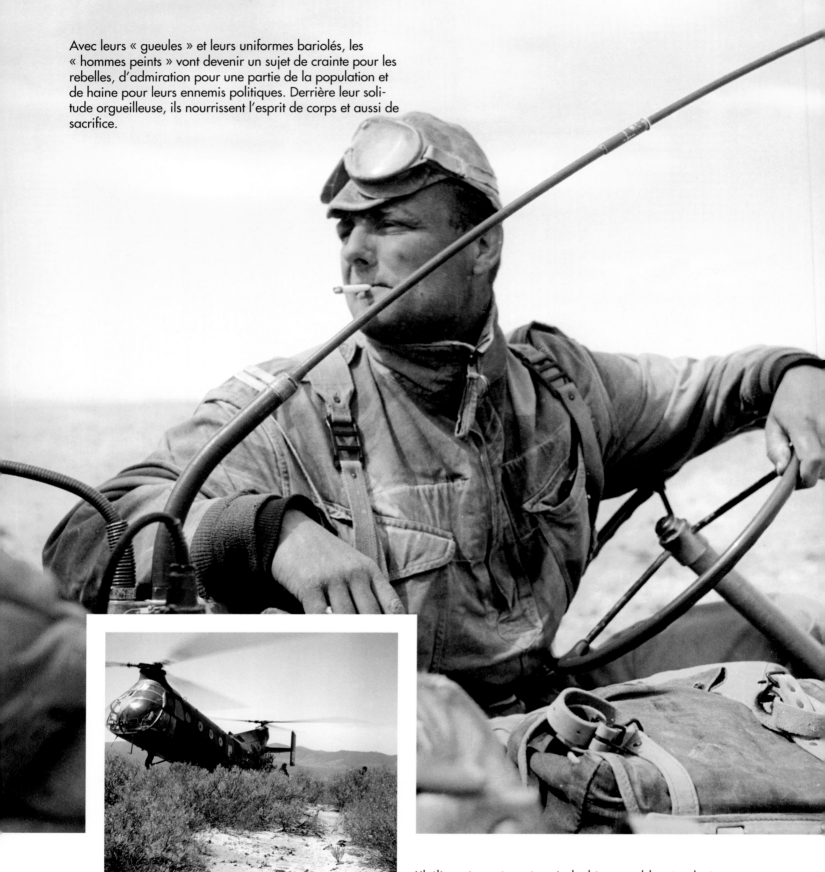

L'hélicoptère, réservé en Indochine aux blessés, devient un moyen privilégié de transport de troupes lors d'interventions rapides.

Le 15 novembre 1956, la nomination à la tête du commandement du général Raoul Salan, ancien d'Indochine et spécialiste de la guerre subversive, a amorcé un tournant stratégique. Après de longs tâtonnements, l'armée commence à poursuivre le FLN sur son propre terrain, jusque dans ses sanctuaires des zones interdites. Participent à ces opérations les régiments du secteur et des unités de réserve générale. Les parachutistes sont de tous les coups. Leurs silhouettes en tenue léopard deviendront célèbres aussi bien dans les villes qu'ils protègent que dans les djebels où ils traquent les rebelles. Le mythe para, né en Indochine, trouvera en Algérie sa consécration.

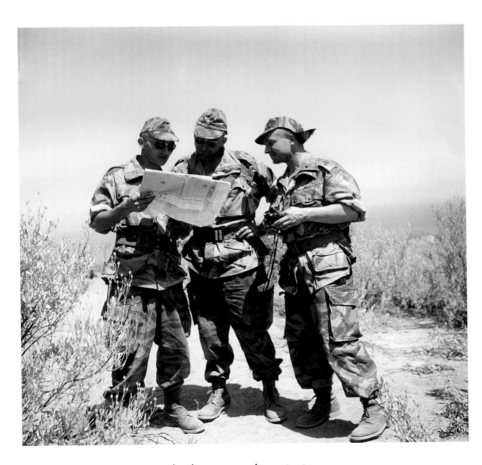

Les capitaines seront avec les lieutenants les principaux meneurs de cette guerre. Ils ont médité, parfois en captivité, les leçons de la guerre d'Indochine.

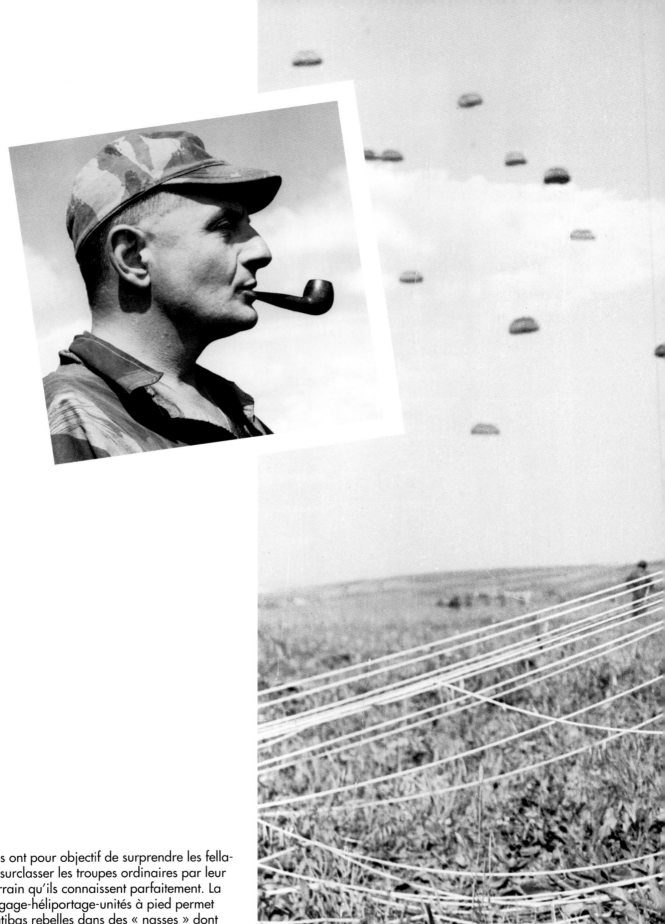

Les parachutages ont pour objectif de surprendre les fella-gha, habitués à surclasser les troupes ordinaires par leur fluidité sur un terrain qu'ils connaissent parfaitement. La combinaison largage-héliportage-unités à pied permet d'enserrer les katibas rebelles dans des « nasses » dont elles ont le plus grand mal à s'extraire.

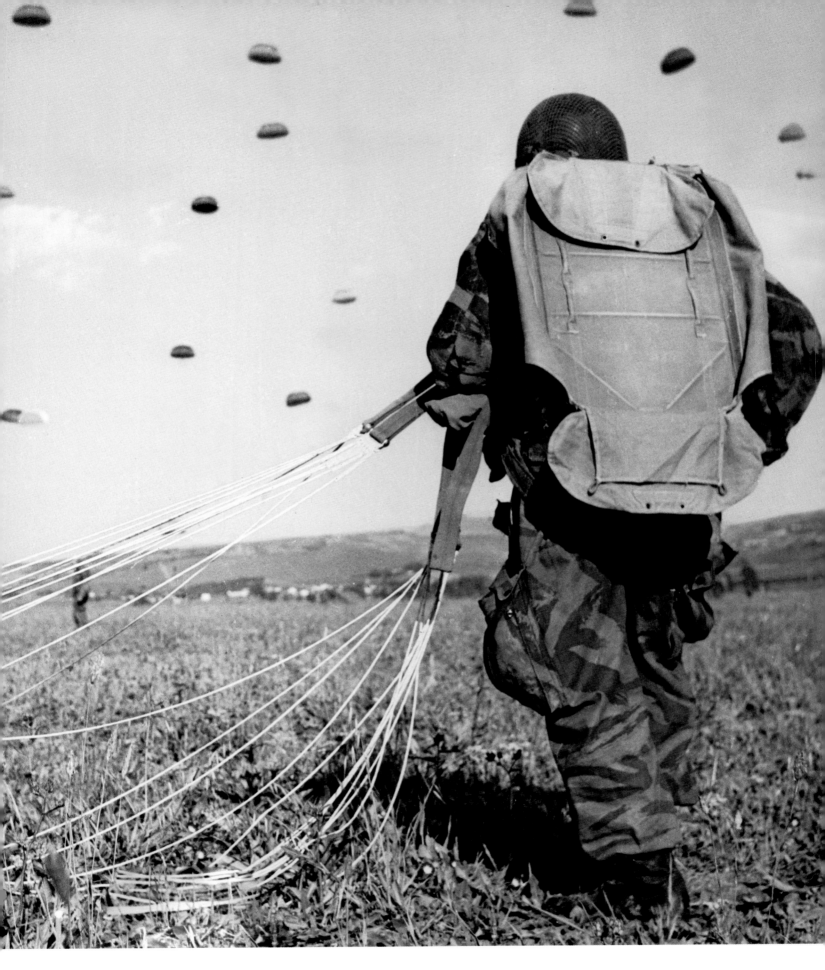

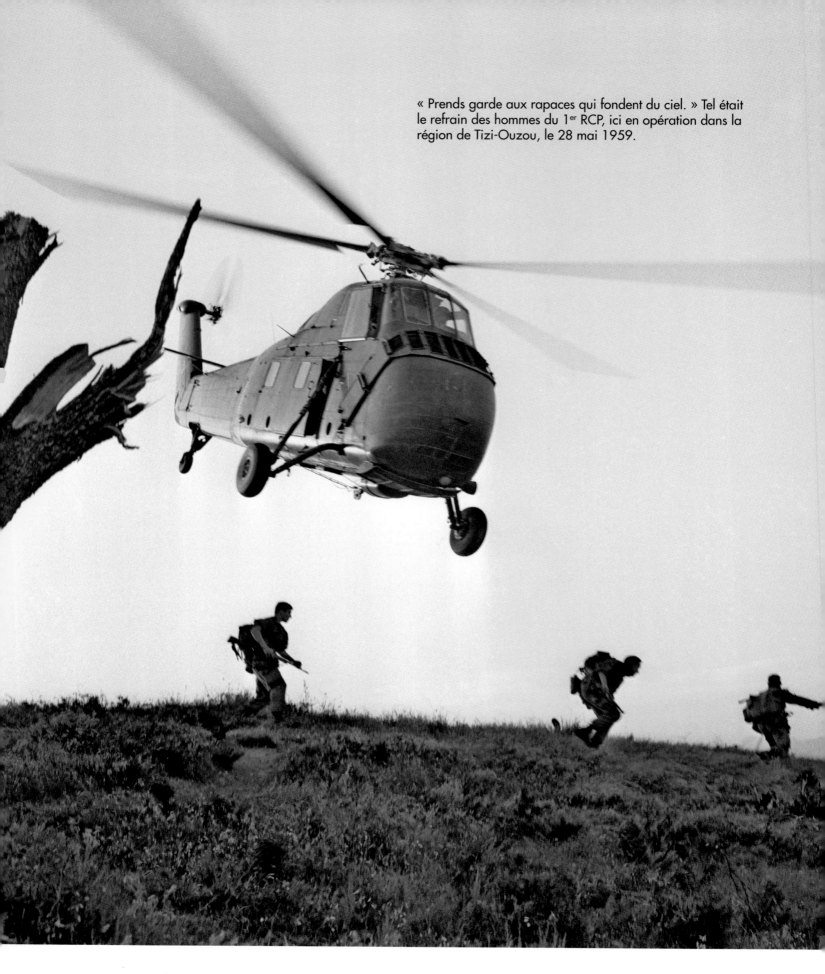

« Prends garde aux rapaces qui fondent du ciel. » Tel était le refrain des hommes du 1er RCP, ici en opération dans la région de Tizi-Ouzou, le 28 mai 1959.

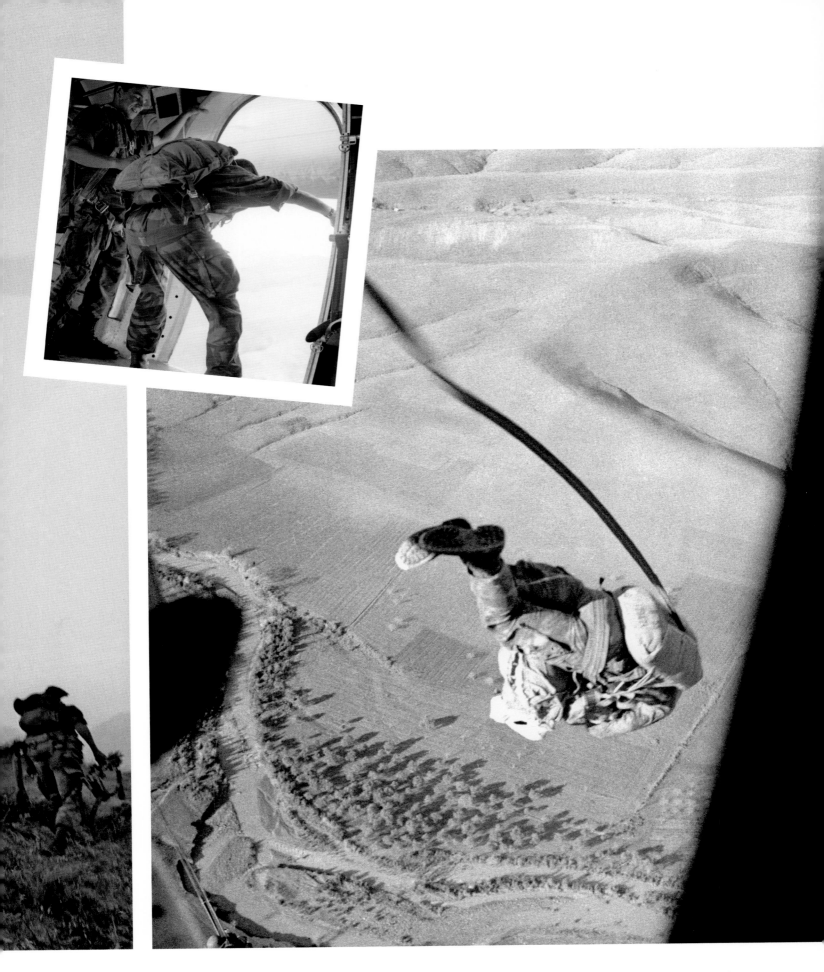

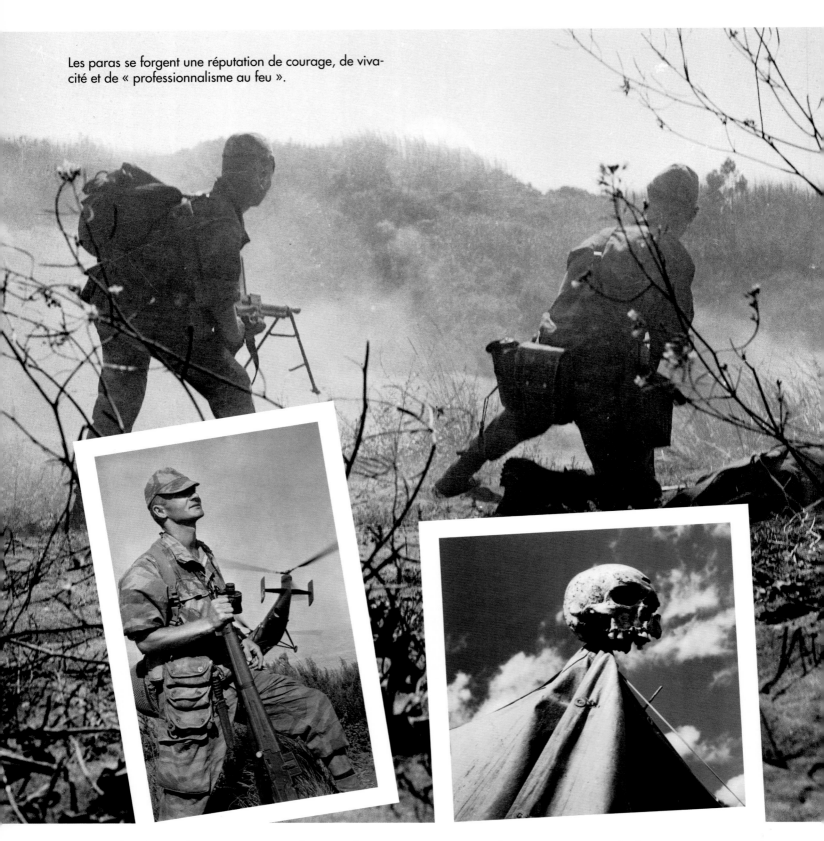

Les paras se forgent une réputation de courage, de vivacité et de « professionnalisme au feu ».

Entre deux barouds, certains prennent la pose : faire savoir « qu'on est les meilleurs » fait partie du travail.

Au bivouac, certaines attitudes sont ouvertement provocantes.

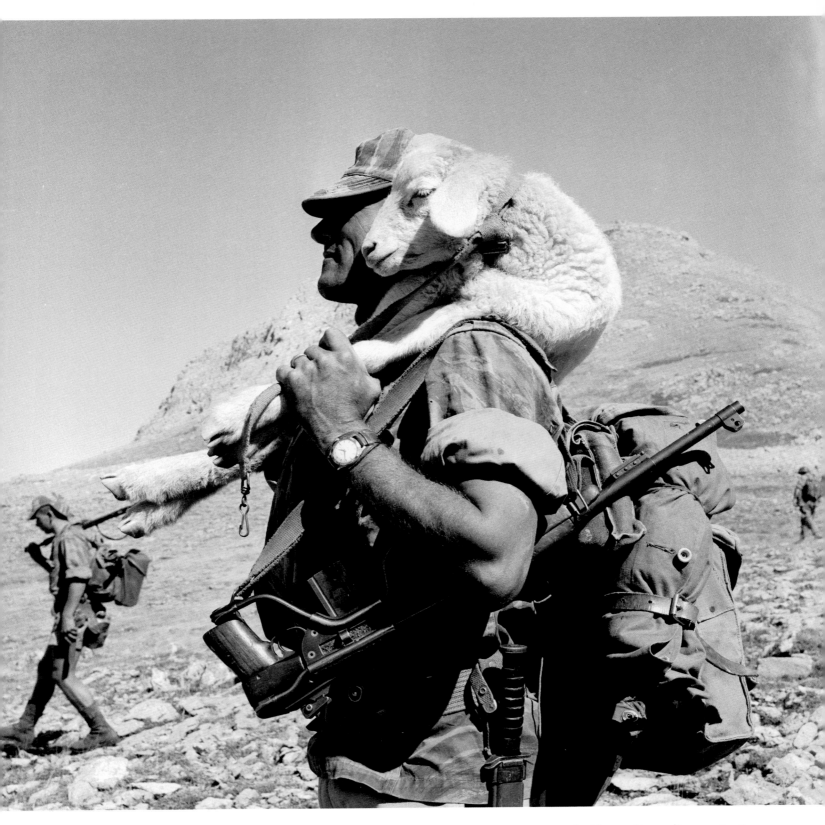

Rencontre improbable au détour d'une opération :
cette photo fera le tour du monde.

Des chefs, il n'en manque pas dans cette armée : Broizat, Trinquier, Château-Jobert, Dufour, Ducournau, Brothier, Fossey-François, Jeanpierre et tant d'autres. Mais la presse d'abord puis la mémoire collective ensuite ont fait de Marcel Bigeard la figure emblématique des baroudeurs d'Algérie.

Commandant le 3e RPC, le lieutenant-colonel Bigeard le façonne à son image et travaille à en faire une unité d'exception. Dans les oueds ou les djebels, ses hommes « traquent » les rebelles jusque dans leurs repaires.

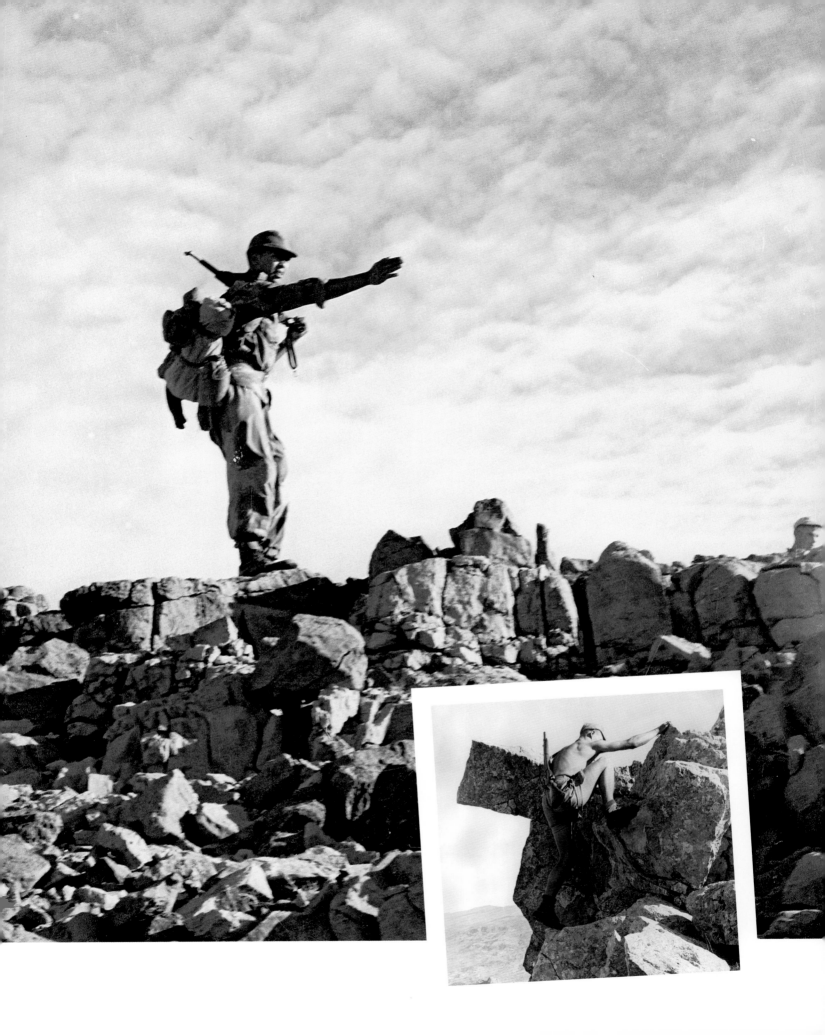

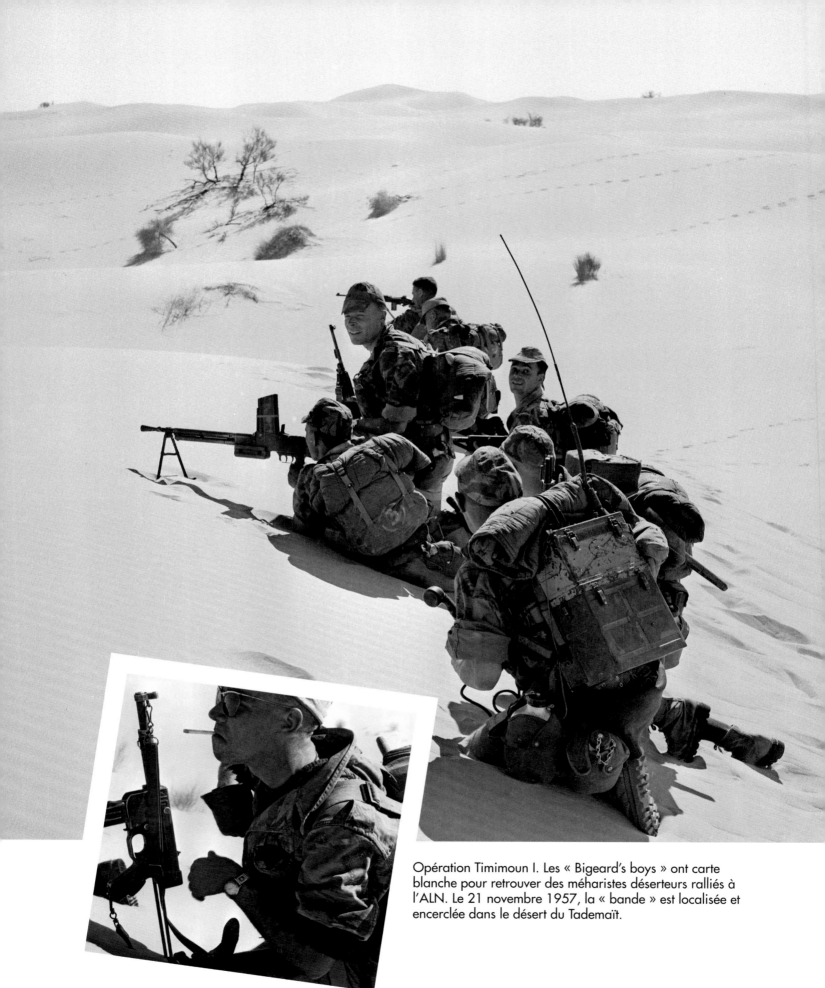

Opération Timimoun I. Les « Bigeard's boys » ont carte blanche pour retrouver des méharistes déserteurs ralliés à l'ALN. Le 21 novembre 1957, la « bande » est localisée et encerclée dans le désert du Tademaït.

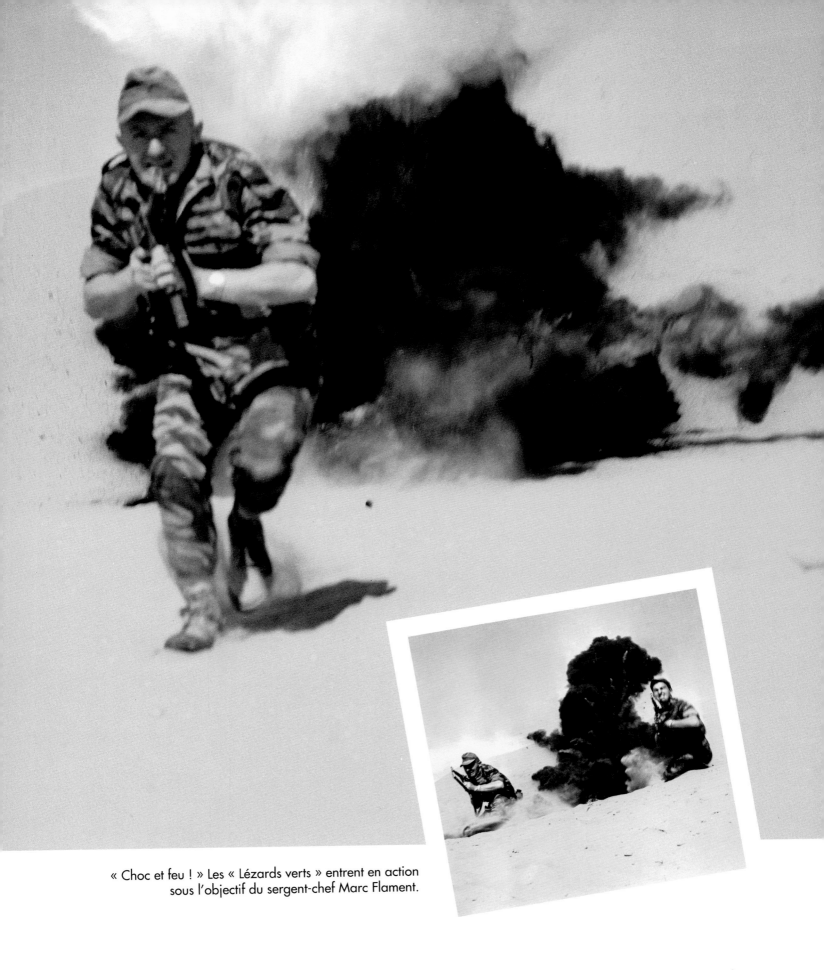

« Choc et feu ! » Les « Lézards verts » entrent en action
sous l'objectif du sergent-chef Marc Flament.

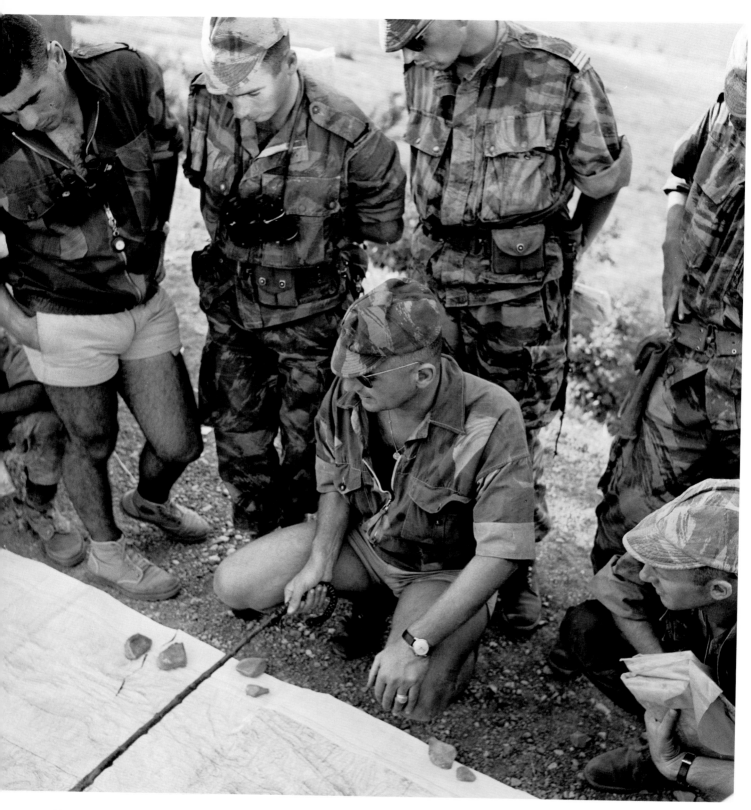

Une opération réussie suppose un bon renseignement au départ, un briefing clair et précis, un « patron » qui a de l'instinct et de bonnes communications sur le terrain.

LES CASQUETTES SONT LÀ

Derrière les « belles images » destinées à la presse se dessine la réalité d'une existence éprouvante et d'une organisation difficile : pour coincer des rebelles, légers, rapides et connaissant parfaitement le terrain, il faut combiner tous les moyens de locomotion et d'intervention imaginables, sans jamais « lâcher prise ».

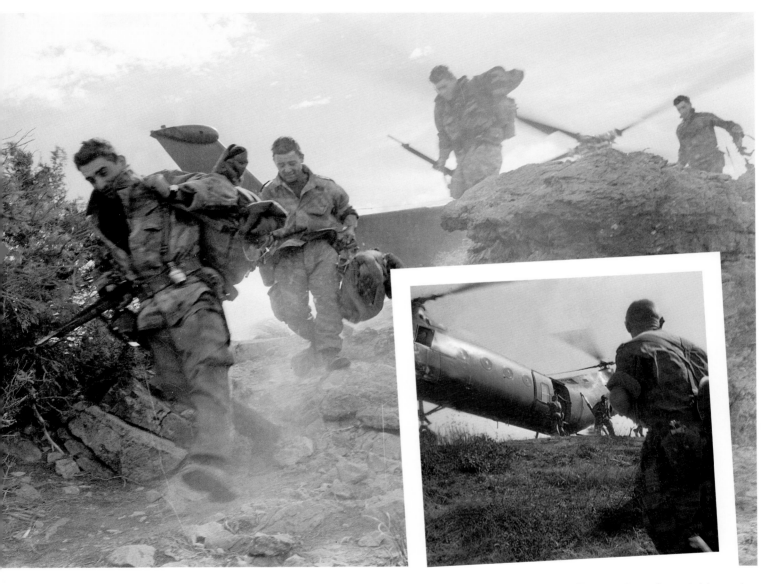

Le reste, pour les hommes sur le terrain, est affaire de promptitude, de courage et d'abnégation.

Pour augmenter encore l'efficacité de ce formidable outil que sont les hélicoptères, les chefs de corps emmènent des pilotes en opération et font faire des vols à leurs hommes, afin que, chacun se mettant à la place de l'autre, la liaison air-sol soit encore meilleure.

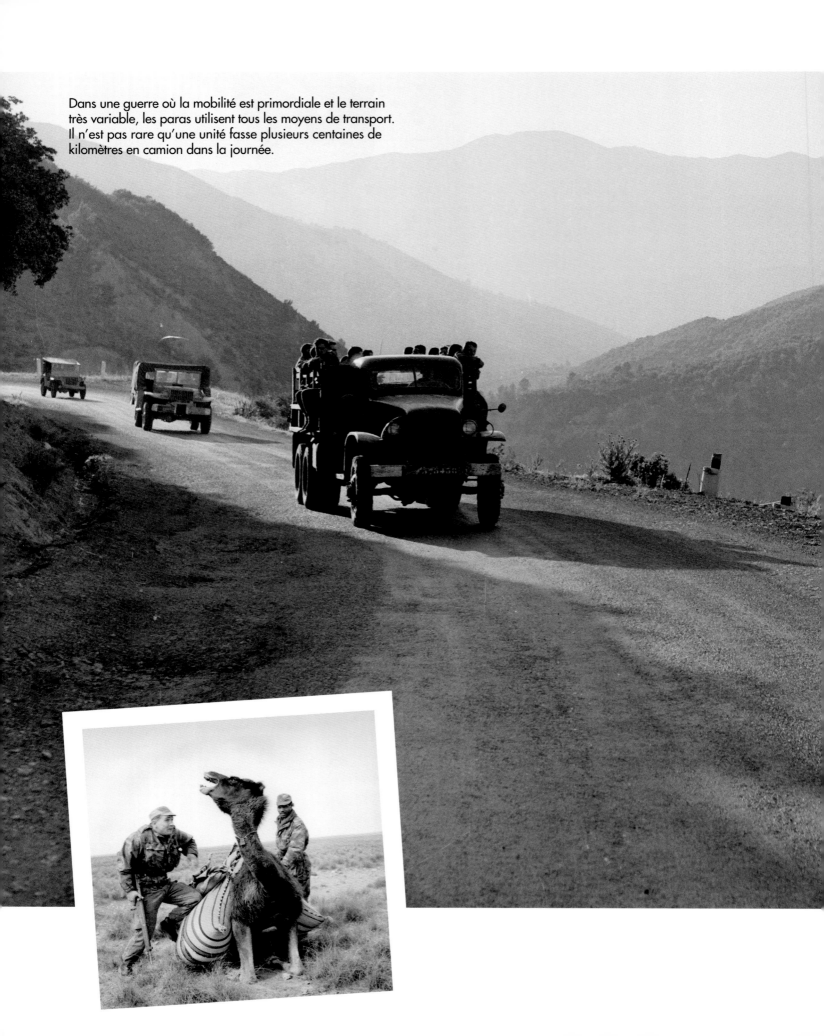

Dans une guerre où la mobilité est primordiale et le terrain très variable, les paras utilisent tous les moyens de transport. Il n'est pas rare qu'une unité fasse plusieurs centaines de kilomètres en camion dans la journée.

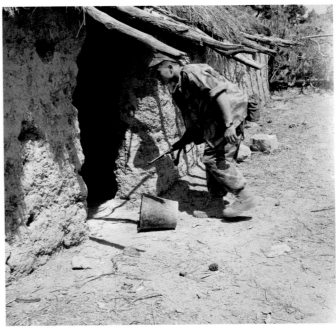

La fouille des mechtas, même vides en apparence, est capitale. Des caches souterraines y sont souvent aménagées, où l'on découvre des tracts, des armes, de l'argent… et parfois des rebelles.

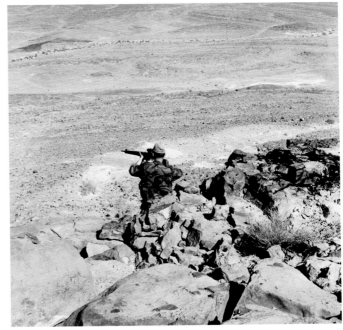

Un tireur d'élite tente d'empêcher la fuite d'un rebelle.

PISTE SANS FIN

Pour les hommes sur le terrain, la clé de la réussite est de se « calquer » sur le fellah, de devenir aussi mobile et frugal que lui, marchant jour et nuit sur tous les terrains, se nourrissant de dattes et d'eau boueuse, pour pouvoir le surprendre dans ses mechtas et dans ses grottes, créer autour de lui un climat de constante insécurité tout en donnant aux populations le sentiment d'une protection de tous les instants.

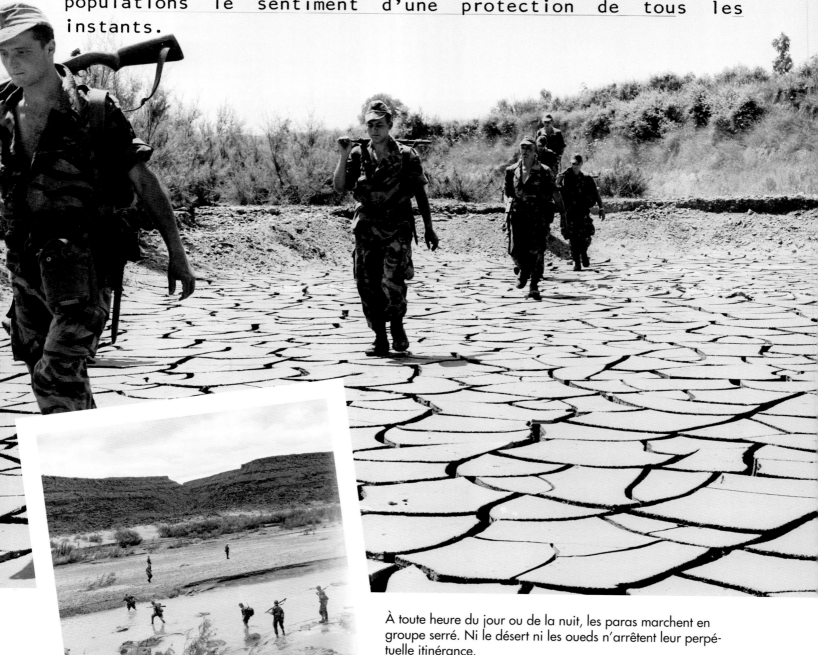

À toute heure du jour ou de la nuit, les paras marchent en groupe serré. Ni le désert ni les oueds n'arrêtent leur perpétuelle itinérance.

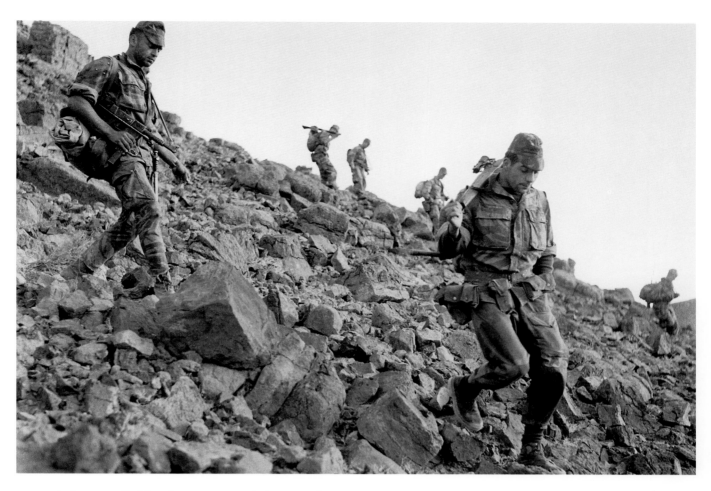

Après de la pierraille blanchâtre, encore de la pierraille blanchâtre.

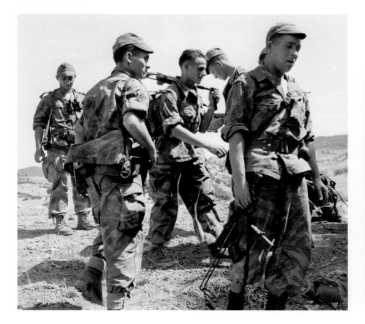

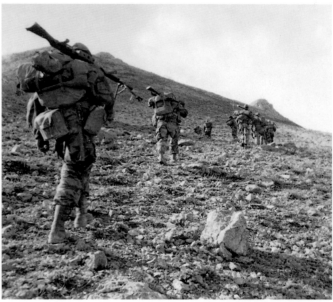

D'ici au crépuscule et au bivouac, jurons et chants de marche rythmeront le pas et feront oublier la fatigue.

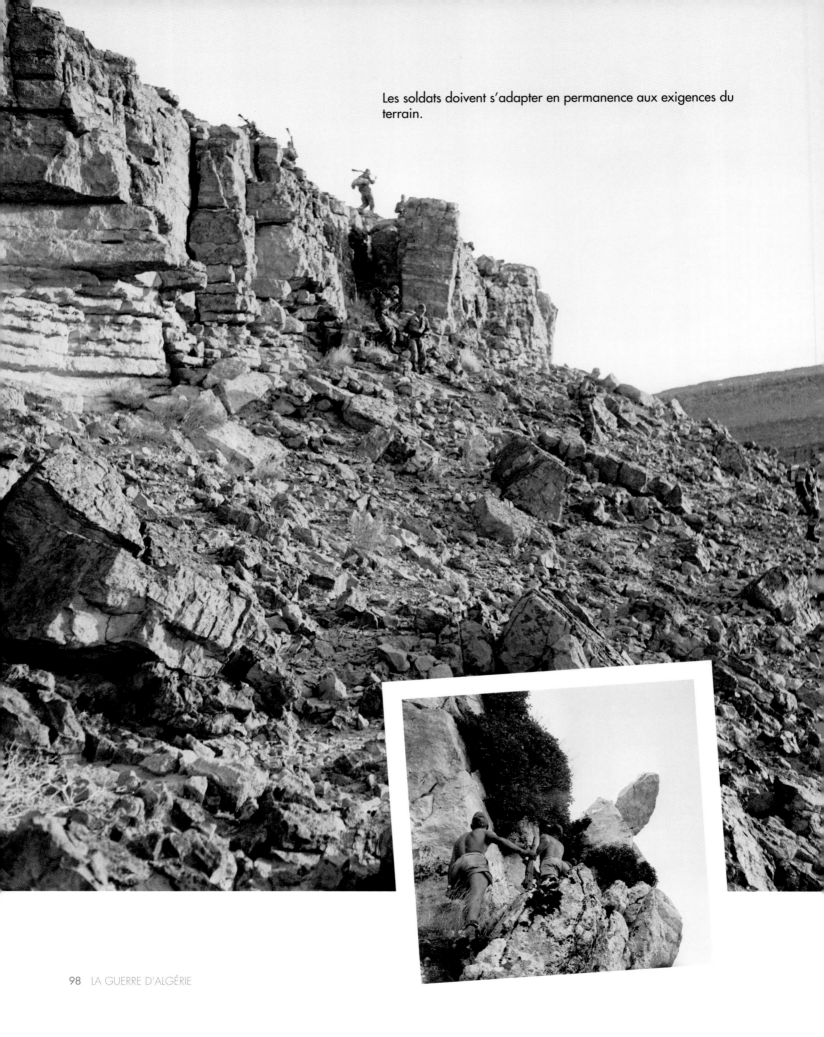

Les soldats doivent s'adapter en permanence aux exigences du terrain.

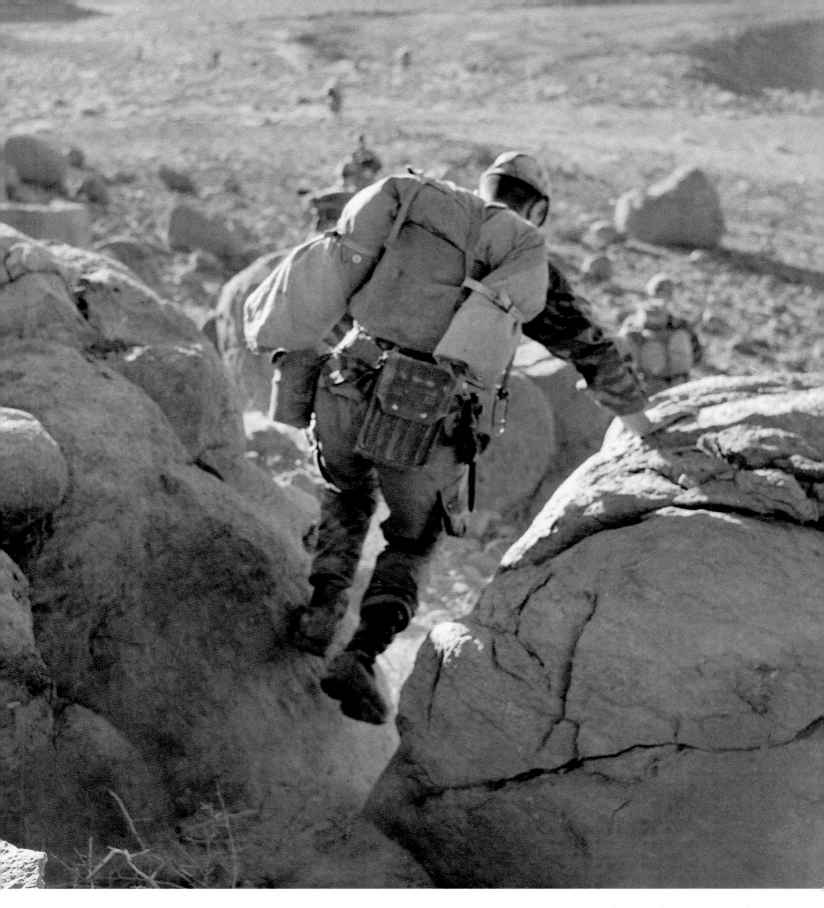

L'ennemi peut être partout, embusqué dans ces amas de
rocs invraisemblables où rien ne décèle sa présence.

Un bon croquis, disait Napoléon, vaut mieux qu'une longue explication : comparé à d'autres, le terrain n'est pas particulièrement difficile, ni la zone d'opération étendue. On comprend pourtant que, même avec des hélicoptères appropriés et des moyens en hommes suffisants, et en admettant que les renseignements fournis soient fiables, il puisse arriver que les rebelles poursuivis dans un tel paysage « passent à travers les mailles ».

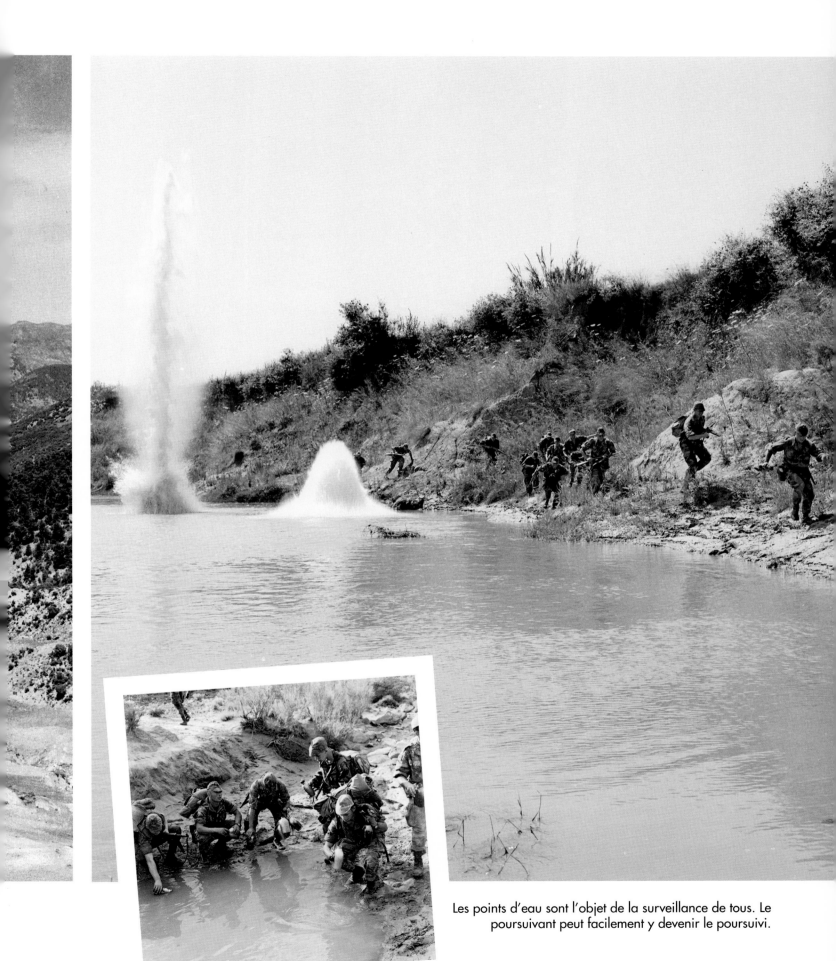

Les points d'eau sont l'objet de la surveillance de tous. Le
poursuivant peut facilement y devenir le poursuivi.

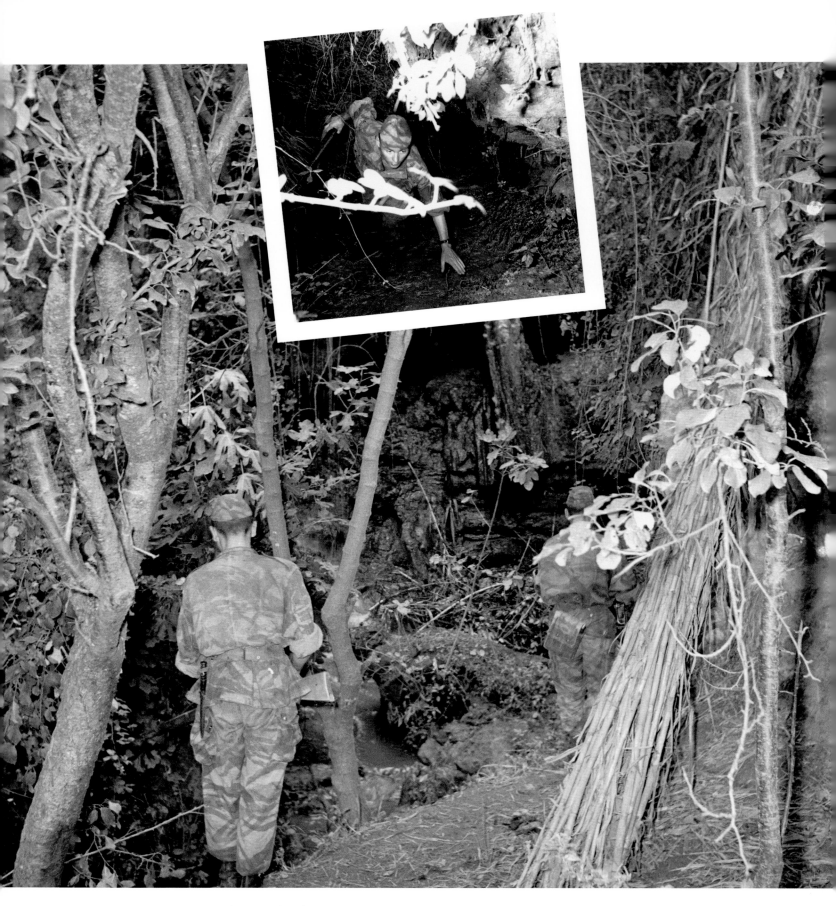

La « traque » continue même la nuit, plus dangereuse. L'ennemi a ses guetteurs et les incidents sont fréquents.

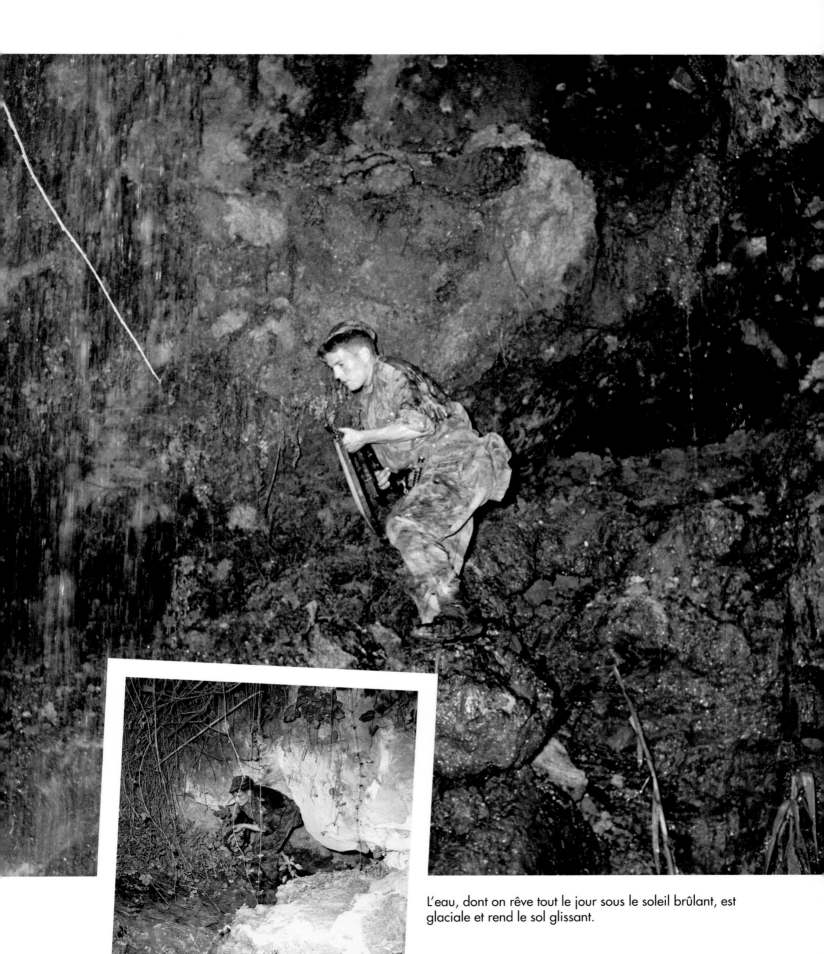

L'eau, dont on rêve tout le jour sous le soleil brûlant, est glaciale et rend le sol glissant.

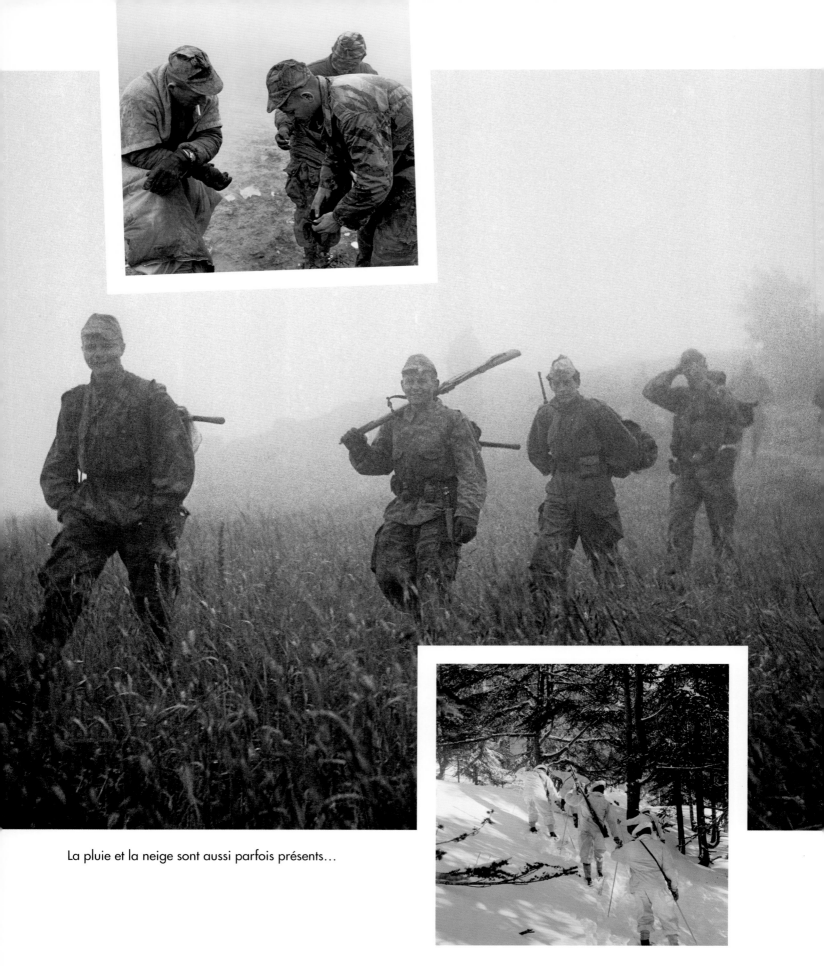

La pluie et la neige sont aussi parfois présents…

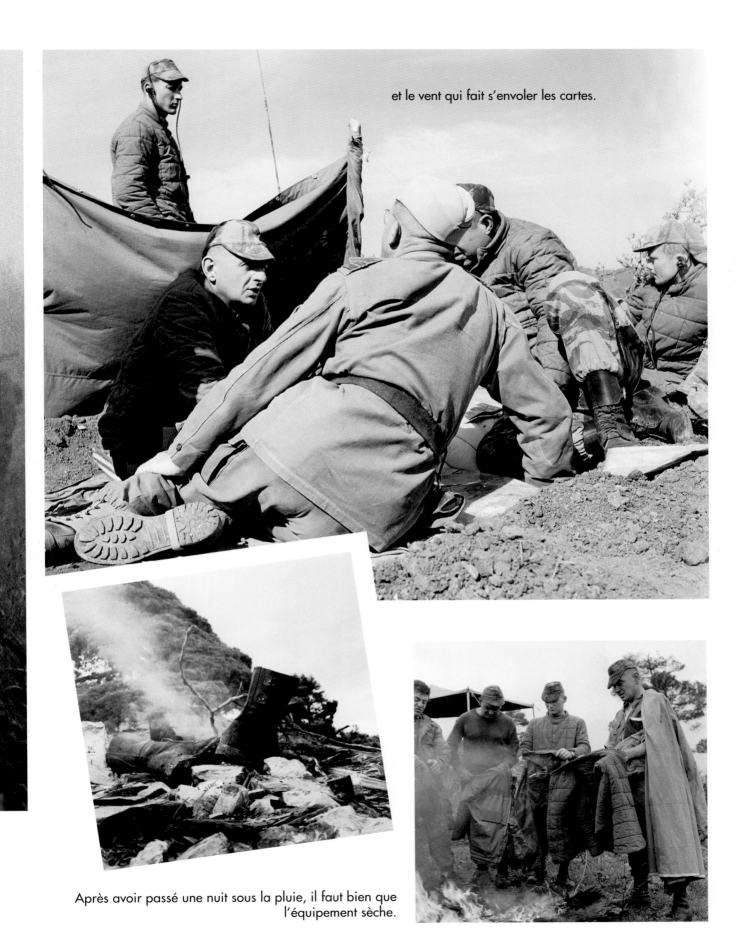

et le vent qui fait s'envoler les cartes.

Après avoir passé une nuit sous la pluie, il faut bien que l'équipement sèche.

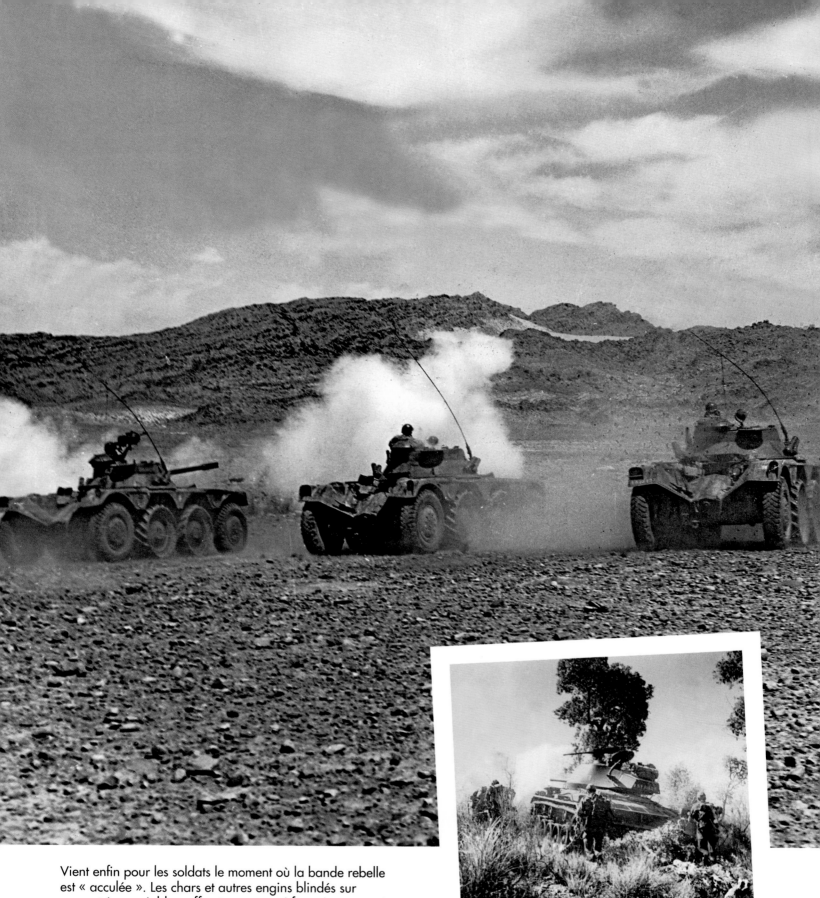

Vient enfin pour les soldats le moment où la bande rebelle est « acculée ». Les chars et autres engins blindés sur roues, très maniables, offrent un « appui feu » important à la troupe à pied.

LES DIEUX MEURENT EN ALGÉRIE

Durant les « traques » interminables, le souhait des officiers est le contact avec l'ennemi, si rare. Il prend parfois la forme d'une embuscade. L'action est toujours difficile et les pertes sensibles face aux fellagha, un ennemi réputé courageux et fort habile sur le terrain.

Les fellagha ont généralement pour tactique de rompre le combat en cas d'infériorité numérique ou de matériel. Mais, quand ils sont encerclés, ils « s'accrochent » au terrain avec la dernière énergie. Les paras qui montent à l'assaut s'exposent à de lourdes pertes.

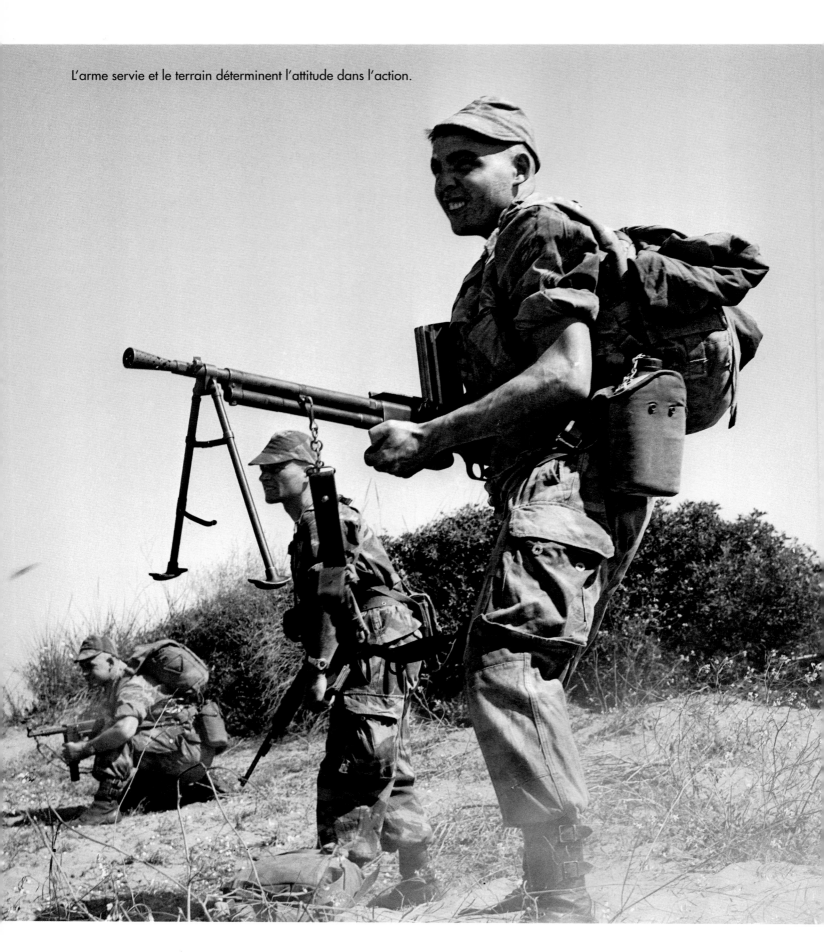

L'arme servie et le terrain déterminent l'attitude dans l'action.

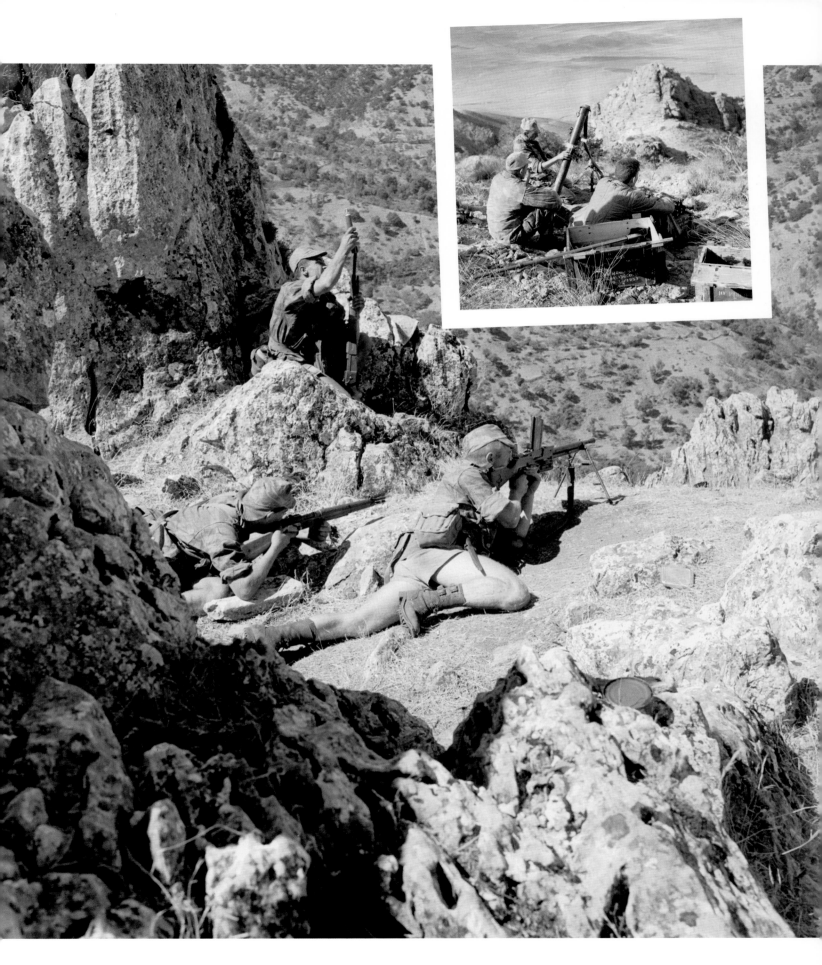

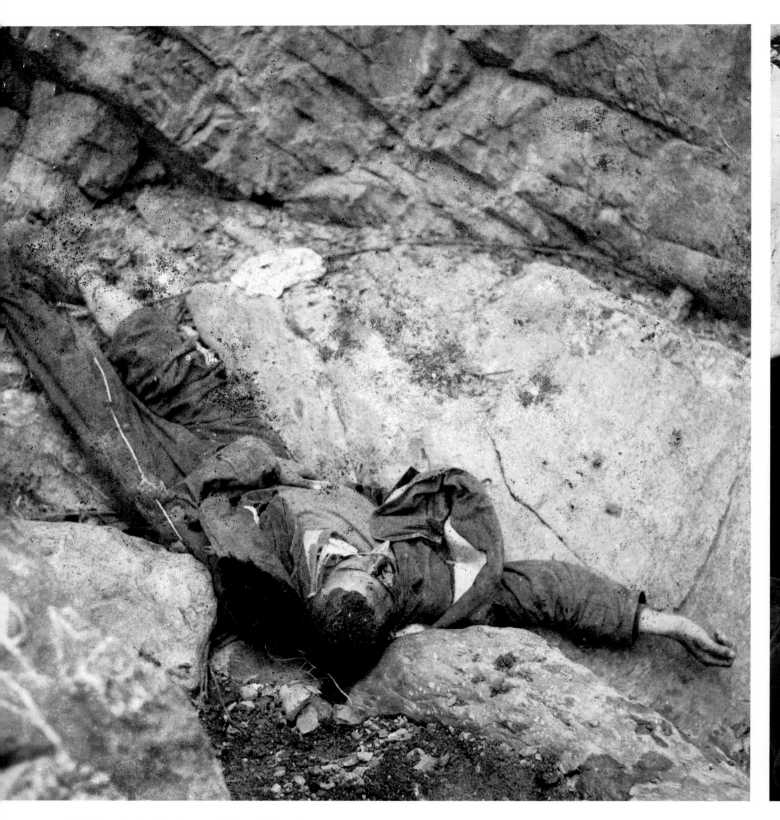

Le bilan de l'opération, parfois très lourd, ne se compte
pas qu'en armes saisies ou en prisonniers.

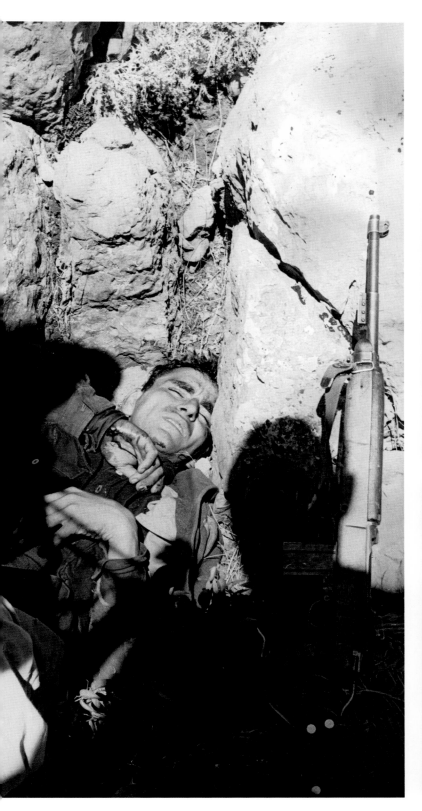

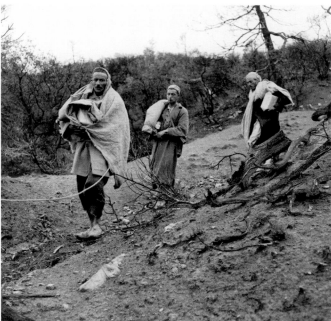

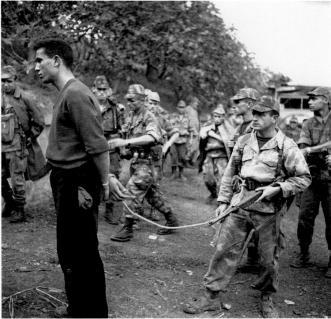

Après le passage des unités d'intervention, l'ennemi est affaibli, mais pas encore vaincu. Il reste à démanteler l'organisation politico-administrative locale et à obtenir le ralliement des populations. Commence alors le travail de renseignement et de pacification.

Toute l'habileté de l'officier de renseignement sera d'opérer le tri parmi les prisonniers. Lesquels sont des rebelles endurcis, des ralliables ? Il arrive qu'un militaire régulier ou un politique important du FLN soit capturé en civil dans son douar.

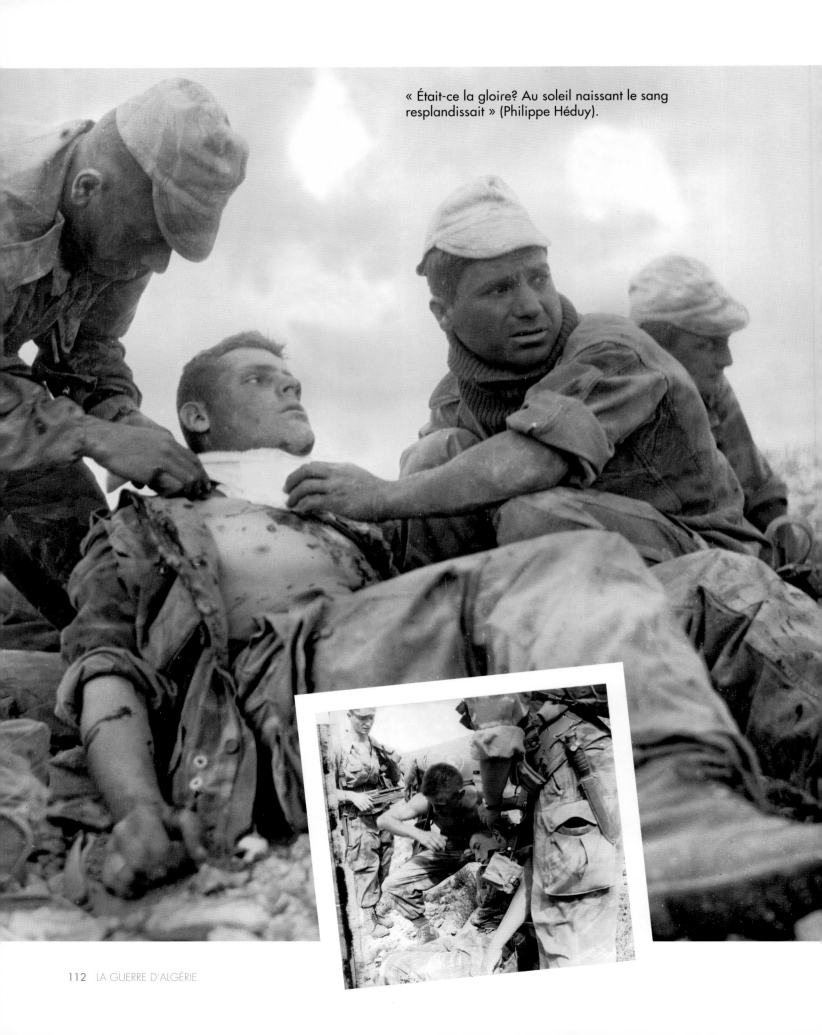

« Était-ce la gloire? Au soleil naissant le sang resplandissait » (Philippe Héduy).

J'AVAIS UN CAMARADE

Au fil des combats, des « crapahuts », des « emmerdes », des des joies et des peines, des liens indissolubles se nouent entre ces hommes, prêts à tout pour ramener à temps un camarade blessé.

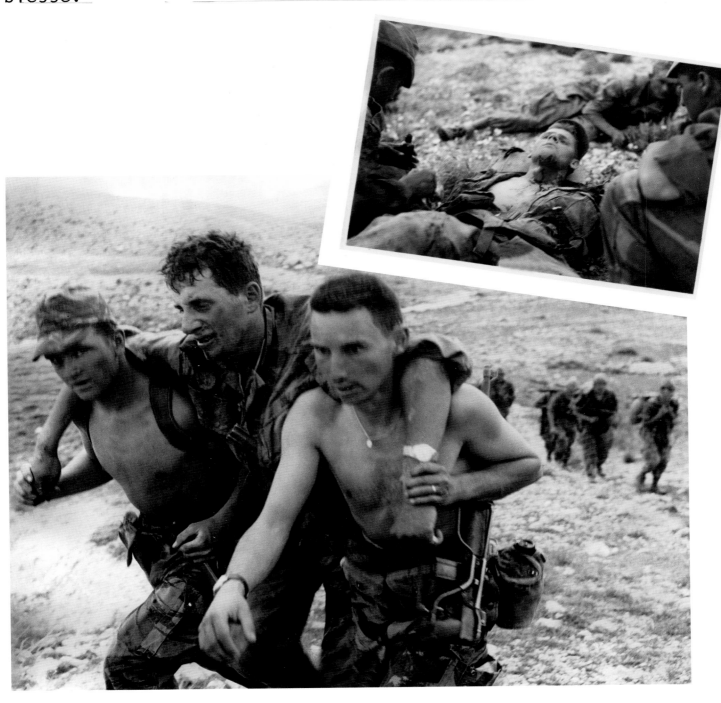

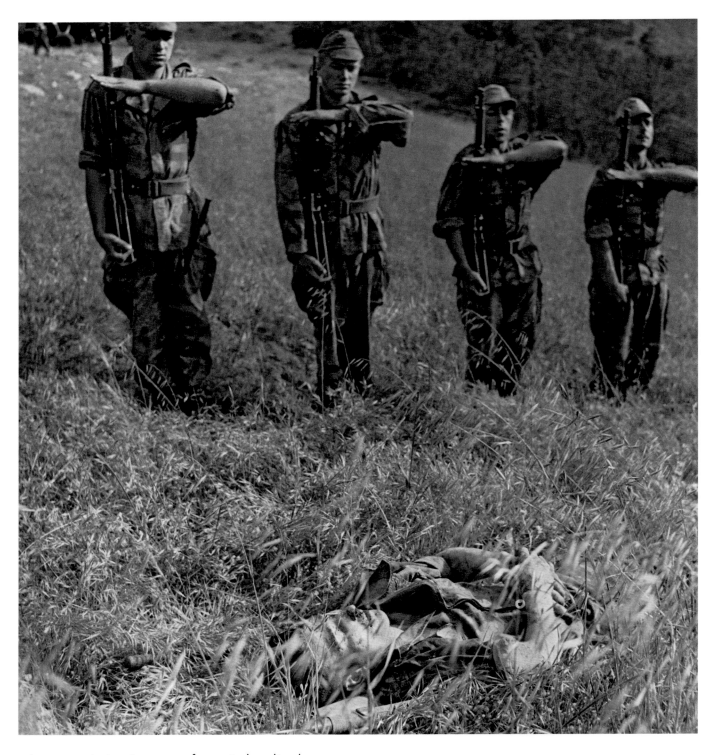

« La guerre était exigeante et frappait dans l'ombre,
sans publicité. La fin du lieutenant resterait ignorée. Qui
allait prendre le deuil d'un officier mort au combat ? »
(Philippe Héduy).

« Ainsi était mort, dans le ciel, ce frère d'armes. Ainsi,
pour moi, il n'allait pas cesser de mourir et de revivre.
Il ne quitterait plus mes cieux » (Philippe Héduy).

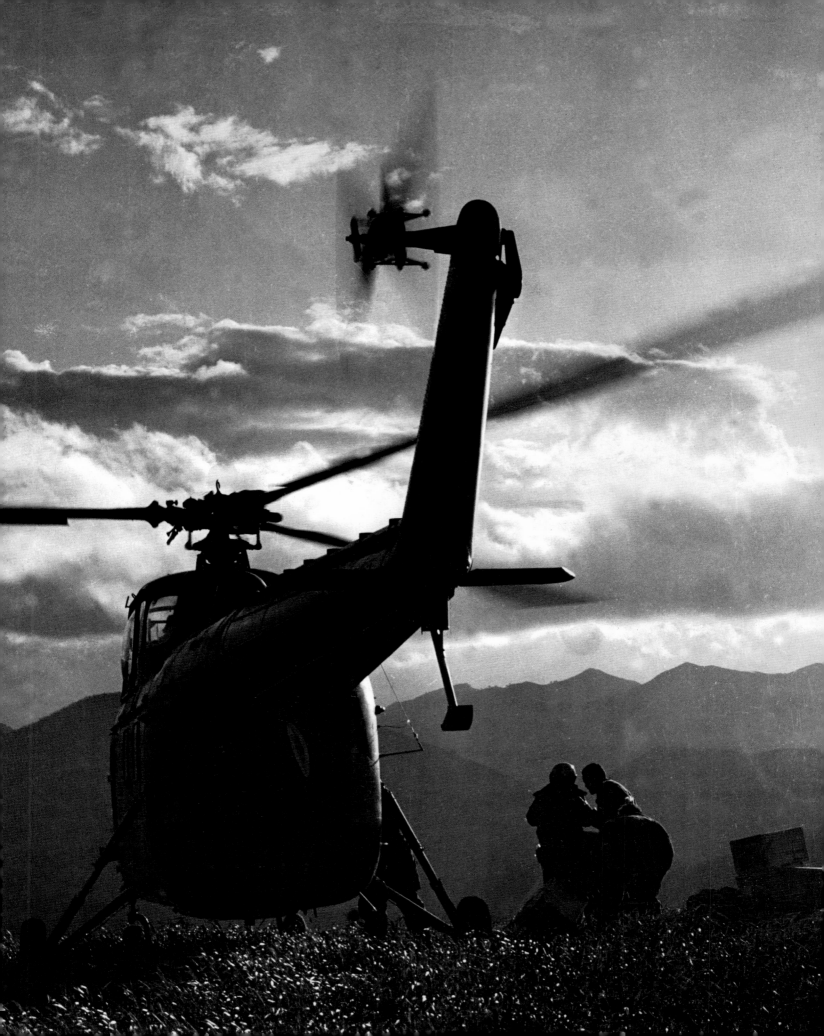

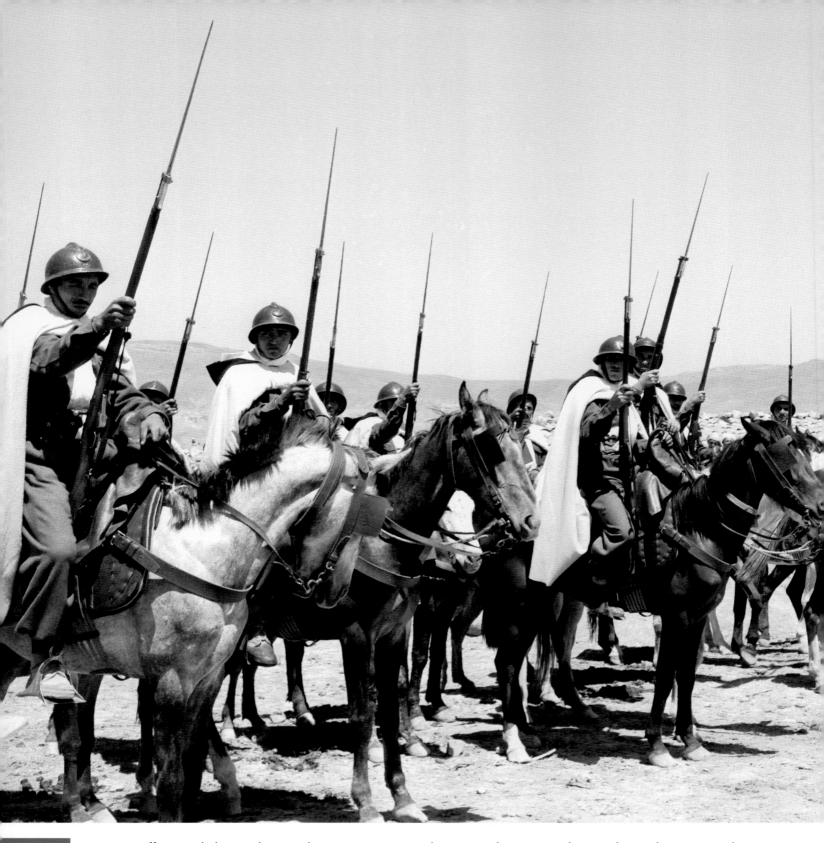

Le FLN s'efforçant d'éliminer les musulmans qui structurent la société algérienne et la rattachent à la France en la personne des fonctionnaires d'autorité, caïds, maires, gardes champêtres ou anciens combattants, c'est d'abord dans ce vivier que l'armée puisera pour former ses troupes supplétives et groupes d'autodéfense. Connaissant bien le terrain et les méthodes de l'adversaire, sachant obtenir des renseignements, inaccessibles à la faim, à la soif et à la fatigue, les harkis seront très appréciés sur le plan militaire, mais aussi pour l'impact psychologique que leur engagement aura sur les populations.

6. LES HARKIS AU SERVICE DE LA FRANCE

OFFICIER DE L'ARMÉE FRANÇAISE, COMBATTANT DE LA SECONDE GUERRE MONDIALE, FIDÈLE D'ENTRE LES FIDÈLES À LA FRANCE, SON PAYS, LE BACHAGA BOUALAM EST LA FIGURE EMBLÉMATIQUE DES HARKIS. RAPATRIÉ EN FRANCE APRÈS L'INDÉPENDANCE, IL EN ÉCRIRA LA CHANSON DE GESTE, FIÈRE ET AMÈRE.

"En septembre 1956, j'obtins du général de Brebisson l'autorisation de lever une harka de trois cents hommes. Comme elle était digne ma harka. Comme ils étaient braves ces paysans-guerriers, ces soldats de Cassino, de Baccarat, du Rhin qui alors, sur ces champs de bataille, ne se demandaient pas s'ils étaient ou non Français. Avec quelle fierté je les présentais à l'homme qui allait devenir mon ami, mon frère, le capitaine Hentic. Un gaillard, taillé à coups de serpe, venu de ses landes bretonnes après quelques détours, il est vrai, par les champs de bataille où la France avait porté ses couleurs. Un homme de la race de ceux qui se battent et, si notre peau n'est pas tout à fait de la même couleur, nous sommes des soldats et tout de suite nous nous sommes compris. Les subtilités, les vacheries de la guérilla et de la contre-guérilla, il les connaissait toutes, non pas sur le papier, mais par l'expérience qu'il avait acquise au contact des Viets, dans les rizières d'Indochine où il avait formé des groupes francs de partisans vietnamiens qu'il conduisait lui-même dans les lignes ennemies. Immédiatement les harkis l'adoptèrent. Ils ne redoutaient ni ses colères, ni ses coups de gueule. Avec lui les volontaires affluaient et dès qu'il annonçait une opération, le téléphone arabe lui assurait les recrues. [...]

Et c'est là, dans cette montagne hostile où la présence française avait été torpillée par cette affreuse embuscade, que le capitaine Hentic avait décidé de moissonner. [...]

Les paysans décharnés, efflanqués, dépenaillés, mais libérés de la peur, regardent les gerbes d'or, les camions, les militaires et leurs frères harkis.

– Vous n'allez plus repartir ?

Et ils racontent... les hommes enlevés, les femmes violées, la famine, la soif, le bétail abattu et volé, les chiens égorgés pour qu'ils n'aboient plus, les coqs pour qu'ils ne chantent plus, la liquidation systématique de tous ceux qui, de près ou de loin, ont eu des rapports avec l'Armée française accusée de tous les maux...

Maintenant, la France est revenue et les fellahs, les paysans, sortent des matmoras, autour des maisons, quelques boisseaux de bon blé dur, ce bon blé noir du Sud, les quelques boisseaux qui restent sur ceux qui leur ont permis de tenir, enfouis à l'abri des chacals.

Quinze mois plus tôt, c'était le spectacle atroce des cadavres mutilés. Aujourd'hui, les faucilles des harkis et des paysans ajoutent les épis aux épis, qui font les gerbes dorées. Un à un les champs se vident de l'or et sont reconquis par la brûlure du soleil.

Le musulman qui meurt dans son champ, la faucille à la main, sera reçu au ciel comme un combattant de la Guerre Sainte. La moisson est un symbole de vie et le laboureur sert son champ comme un prêtre sa messe.

C'est cela aussi, la guerre d'Algérie."

Bachaga Boualam, *Les Harkis au service de la France*, © France-Empire, 1963

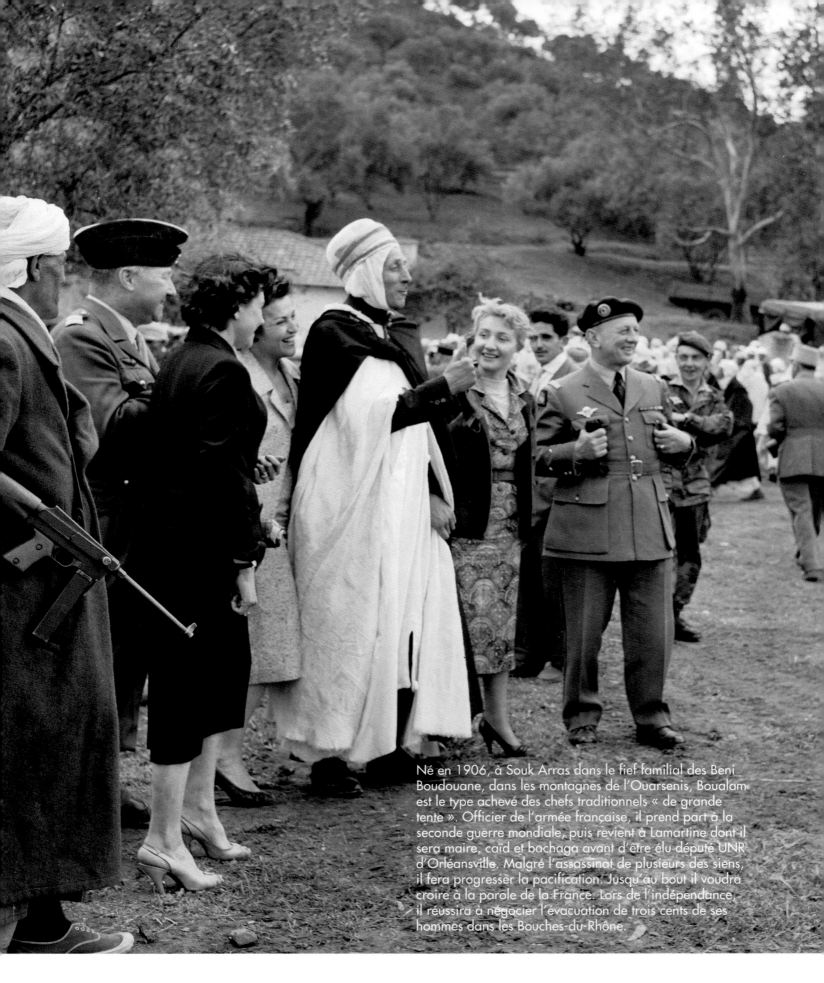

Né en 1906, à Souk Arras dans le fief familial des Beni Boudouane, dans les montagnes de l'Ouarsenis, Boualam est le type achevé des chefs traditionnels « de grande tente ». Officier de l'armée française, il prend part à la seconde guerre mondiale, puis revient à Lamartine dont il sera maire, caïd et bachaga avant d'être élu député UNR d'Orléansville. Malgré l'assassinat de plusieurs des siens, il fera progresser la pacification. Jusqu'au bout il voudra croire à la parole de la France. Lors de l'indépendance, il réussira à négocier l'évacuation de trois cents de ses hommes dans les Bouches-du-Rhône.

LA SAGA DU BACHAGA

Dès 1955, dans l'Ouarsenis, le Bachaga Boualam mobilisait tous les hommes de son douar pour lutter contre les incursions et les « razzias » meurtrières du FLN. Ce sera la première harka. Le commandement s'inspirera de cet exemple pour constituer là où c'est possible des groupes d'autodéfense et des troupes supplétives, harkas ou maghzen dépendant des SAS.

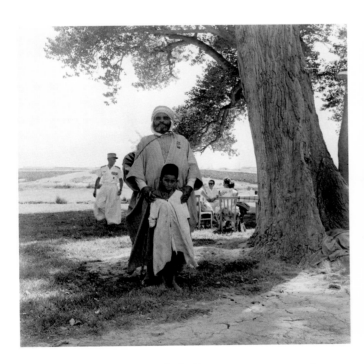

L'engagement au service de la France est pour certains un titre de fierté qui se transmet de père en fils. Les jeunes seront les auxiliaires les plus efficaces de l'armée française.

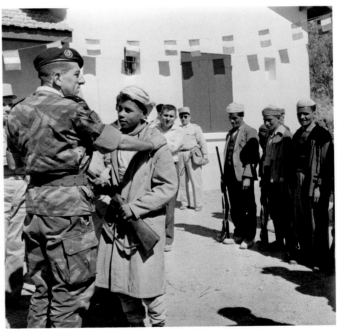

Le général Massu « adoube » un jeune musulman. La remise du fusil est un rite de type féodal qui engage la confiance réciproque entre deux hommes et deux communautés.

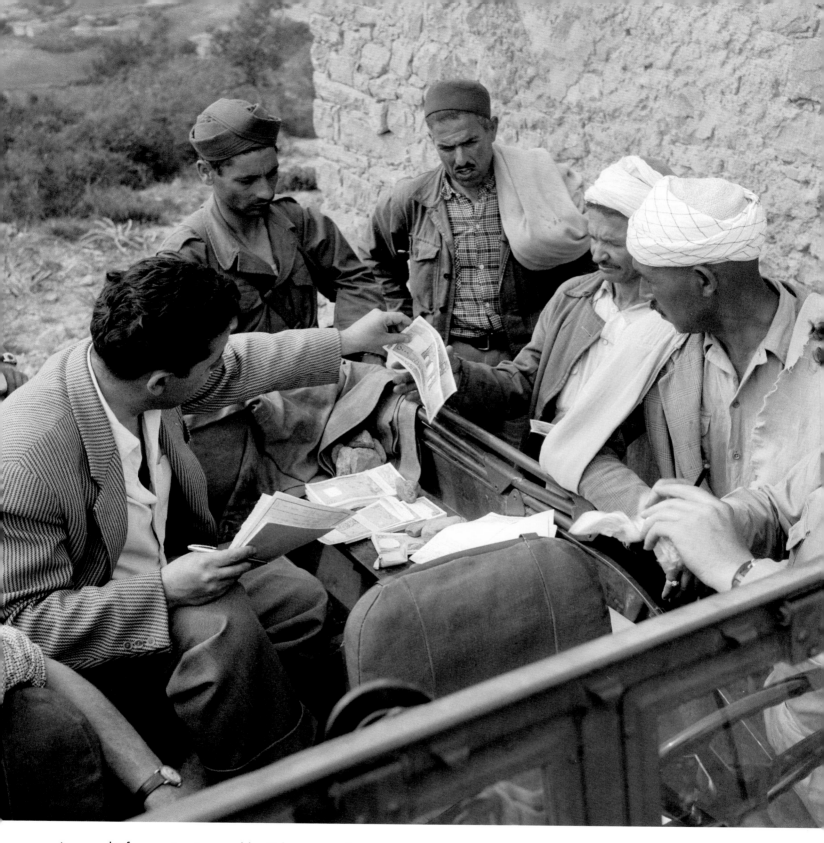

Les supplétifs perçoivent une solde. Cela compte dans un pays pauvre et désorganisé par la guerre, cela permet de nourrir une famille, un douar, mais cela pèse moins dans la décision de ces hommes que la protection des proches et le dégoût d'une guerre fratricide que les fellagha mènent souvent avec férocité.

En témoignent les visages bien souvent soulagés de ceux qui s'engagent.

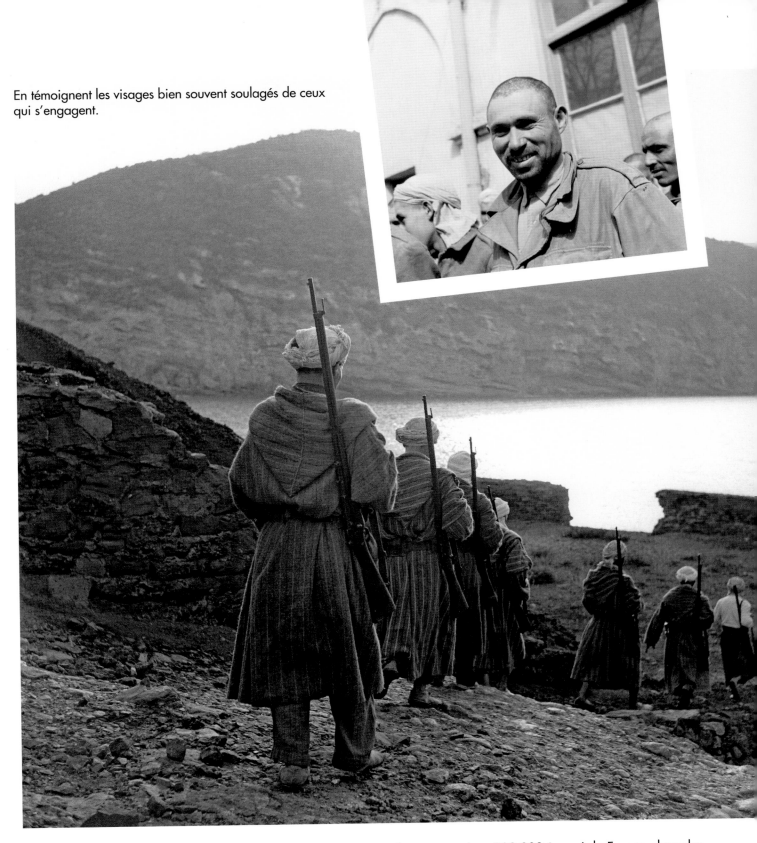

Ils seront environ 200 000 à servir la France, dans des unités régulières (tirailleurs, spahis, zouaves, méharistes) ou supplétives, affectés aux opérations ou à la défense du territoire. On estime généralement que 80 000 harkis et assimilés seront « éliminés » après l'indépendance.

CONTRE MAQUIS ET FORCE K

En 1956 et 1957, l'état-major et la DST tentent par l'intermédiaire d'officiers traitants deux expériences de contre-maquis, la force K et le maquis Bellounis, formés avec des dissidents du FLN ou des messalistes repentis. Avec un certain succès d'abord. Mais, dès qu'il apparaîtra que la France se tournera vers le FLN à l'heure des négociations, leur situation deviendra intenable. Leur dislocation sera sanglante.

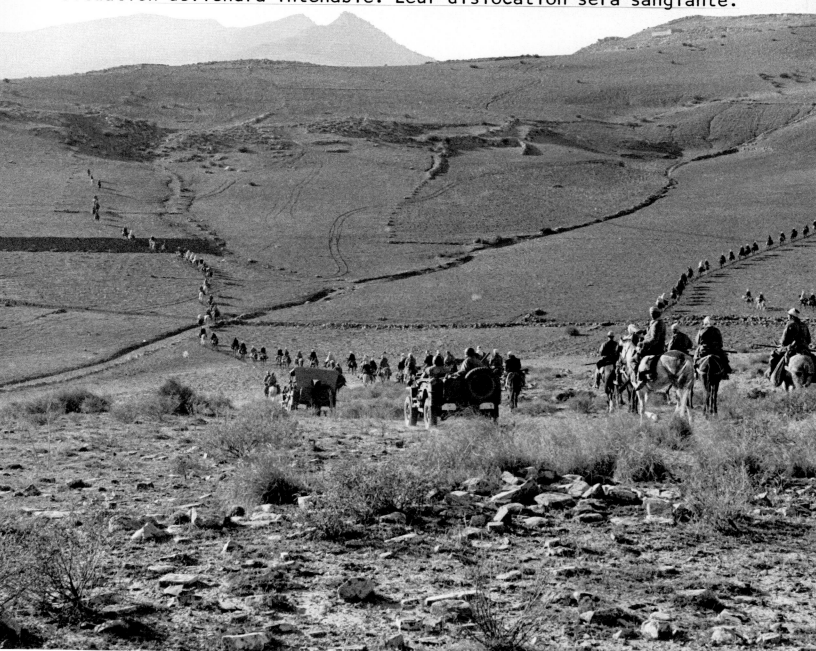

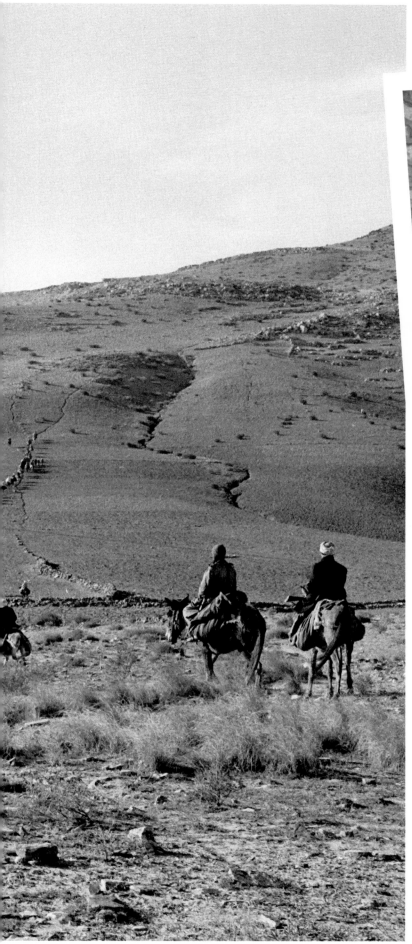

Messaliste aussi, Mohammed Bellounis attend d'être vaincu par le FLN avant de choisir la France fin mai 1957. En échange d'une aide matérielle, il promet de combattre l'ALN dans la région de Djelfa. Il parvient très vite à neutraliser les bandes rebelles et à assurer la circulation sur la route du pétrole. Mais, grisé par son succès, il se proclame général, prétend étendre sa propre autorité sur toute l'Algérie, lève des impôts et s'érige en « interlocuteur valable » dans une négociation politique avec Paris. Devant le refus français, au printemps 1958, le maquis se disloquera entre FLN, messalistes, ralliés et attentistes, le tout dans une atmosphère de terribles règlements de comptes. Bellounis finira abattu dans des conditions troubles.

En octobre 1956, Bel Hadj dit Kobus, ancien messaliste, propose de faire de la concurrence au FLN dans la zone de Duperré. Il obtient rapidement, avec très peu de moyens, d'importants résultats militaires. Mais beaucoup de ralliements sont suspects, et au début de 1958, alors que Paris semble prêt à négocier avec le FLN, ses lieutenants le quittent, après l'avoir abattu. Quelques-uns de ses hommes seront récupérés. Les autres iront rejoindre les fellagha.

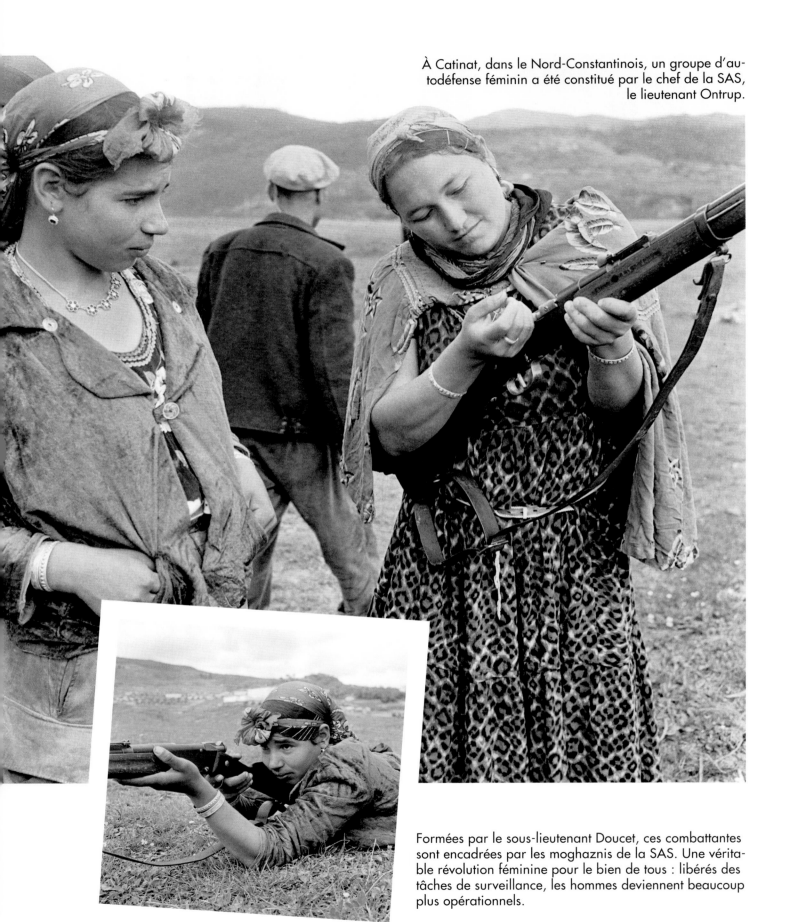

À Catinat, dans le Nord-Constantinois, un groupe d'autodéfense féminin a été constitué par le chef de la SAS, le lieutenant Ontrup.

Formées par le sous-lieutenant Doucet, ces combattantes sont encadrées par les moghaznis de la SAS. Une véritable révolution féminine pour le bien de tous : libérés des tâches de surveillance, les hommes deviennent beaucoup plus opérationnels.

FEMME ET HARKI

En pays kabyle, l'armée parviendra même à constituer des harkas féminines. Une révolution doublement symbolique.

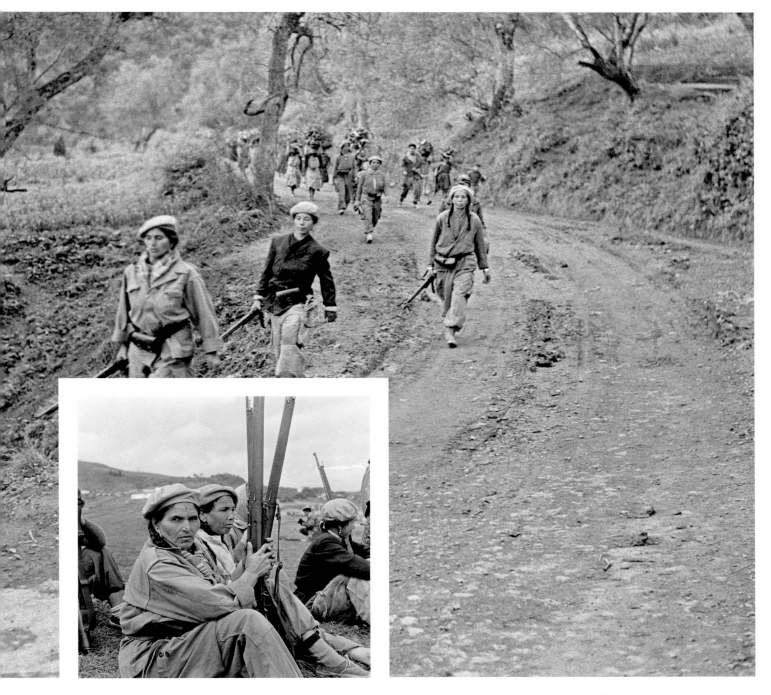

L'unité, quoique restreinte – composée d'une vingtaine de femmes – est une troupe efficace. Sachant manier les armes, ces femmes montent la garde au village… et protègent les travaux et les déplacements dont dépend la vie de la communauté.

Leur monture tout autant que leur arme attachent fortement les engagés à leur unité. Jusqu'à la fin, la proportion des désertions sera très faible.

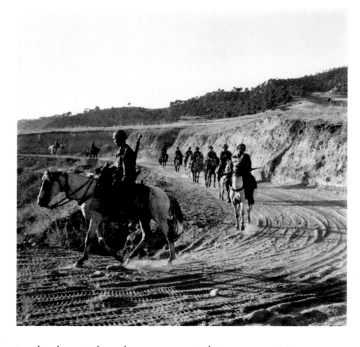

Les harkas à cheval seront particulièrement précieuses pour épauler les unités de réserve générale lors des grandes opérations du plan Challe, en limite de zone et de secteur notamment.

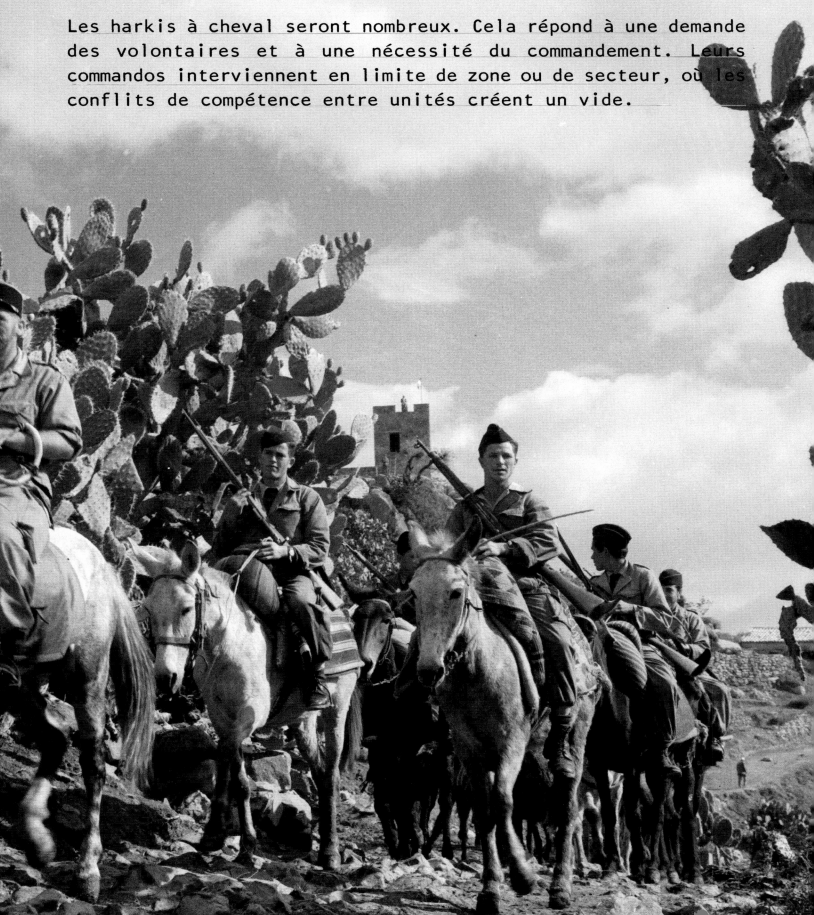

Les harkis à cheval seront nombreux. Cela répond à une demande des volontaires et à une nécessité du commandement. Leurs commandos interviennent en limite de zone ou de secteur, où les conflits de compétence entre unités créent un vide.

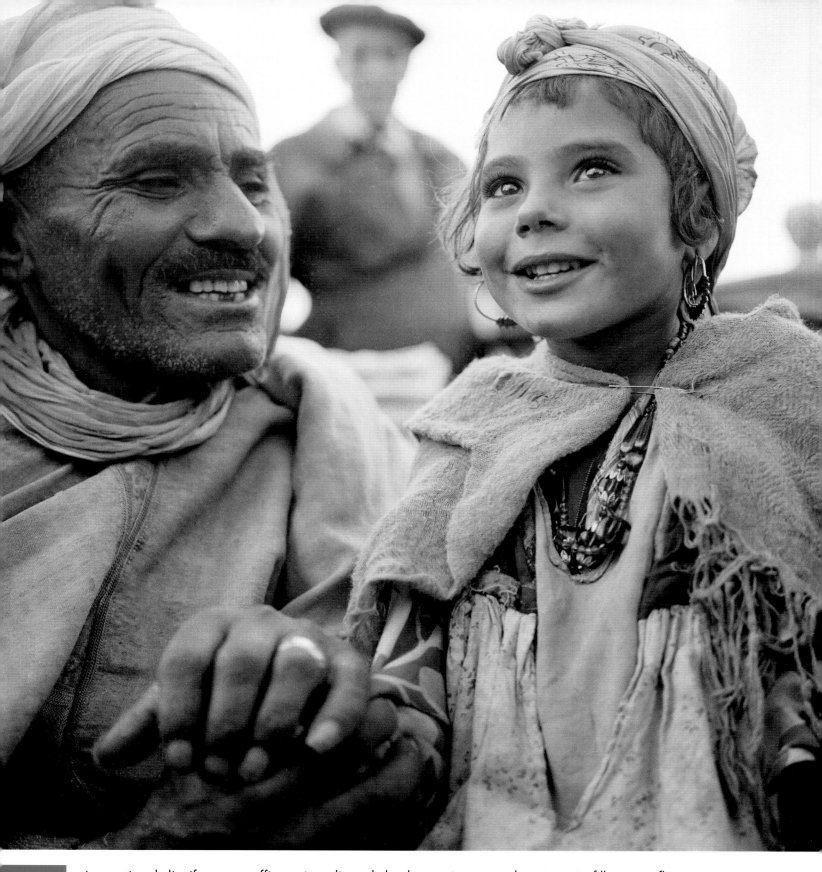

Le prestige de l'uniforme ne suffit pas à expliquer le bonheur qui rayonne de cette petite fille et se reflète sur son grand-père. Les soldats qui œuvrent auprès des populations tentent de leur apporter une aide concrète et quotidienne.

7. SERVIR EN ALGÉRIE

JEAN-YVES ALQUIER, RAPPELÉ SOUS LES DRAPEAUX AU PRINTEMPS 1956, SERVIRA D'ABORD DANS LES HUSSARDS PARACHUTISTES AVANT D'ÊTRE CHARGÉ DE LA SAS DE TAZALT. EXALTÉ PAR SA MISSION, IL DEMANDERA À PROLONGER DE 6 MOIS LA DURÉE SON SERVICE. DANS *NOUS AVONS PACIFIÉ TAZALT*, IL RACONTE LES DILEMMES DE LA GUERRE RÉVOLUTIONNAIRE.

" Une décision importante est prise : la SAS dispose de quelques millions pour construire une piste projetée depuis longtemps. Elle partira de l'Aït Ergal et aboutira à Kechera et Sidi Aïoun où on ne peut accéder jusqu'à présent que par une difficile piste muletière à flanc de rocher.

Outre son intérêt militaire, elle nous permettra de donner du travail pendant plusieurs mois à deux cents ouvriers des Mechtas ralliées qui ont été ruinés par la rébellion.

[...]

Ce chantier sera un symbole : il y a encore trois semaines, le Taza était un des fiefs rebelles les plus sûrs de la région. Entreprendre vers le cœur de cette zone difficile une piste sera la meilleure façon de prouver la volonté de la France de rester dans ce pays et de travailler au bien de la population qui sera la première bénéficiaire du chantier.

[...]

Une heure après, je leur demande s'ils sont d'accord pour travailler : tous répondent oui avec enthousiasme. C'est magnifique. Mais lorsque je demande les noms des cinquante premiers, tout le monde baisse le nez et personne ne dit mot.

Je demande des explications : tous aimeraient bien travailler, mais il y a les maisons à réparer, les troupeaux à garder, une place à Alger... Un vieux, enfin, les yeux à terre, se décide :

– On ne demande qu'à travailler. On crève de faim. Même les gosses mangent des glands parce que les fellaghas nous prennent tout. On a besoin du chantier. Mais on a peur. Tu sais bien que les sauvages égorgent tous ceux qui travaillent pour la France. Alors on préfère crever de faim ici et manger des glands et des racines plutôt que d'être égorgés.

L'abcès est crevé. Tous renchérissent et approuvent. Un vieux cassé en deux sur sa canne intervient ensuite :

– Mon lieutenant, aie pitié de nous. On est pris entre le marteau et l'enclume. Si on travaille avec les fellaghas, les soldats nous tuent ou on va en prison. Si on travaille avec toi, les fellaghas nous égorgent. On veut bien être tranquille à la Mechta et t'obéir, mais ne nous force pas à travailler au chantier. "

Jean-Yves Alquier, *Nous avons pacifié Tazalt*,
© Robert Laffont, 1957

L'armée va ouvrir des milliers de kilomètres de pistes et de
routes. C'est une commodité militaire pour ravitailler les postes.

LE GLAIVE ET LA TRUELLE

Dans la guerre révolutionnaire que mène le FLN, le principal enjeu est le contrôle de la population. Rien ne sert d'avoir « éradiqué » l'ennemi si le terreau qui le nourrit est toujours fécond. Il faut donc aussi soulager la misère qui alimente la propagande du FLN, protéger la population de ses exactions et lui donner des perspectives d'avenir dans un cadre français. Certains officiers se feront administrateurs, bâtisseurs, juges de paix, instituteurs, médecins, jusque dans les régions les plus reculées, qui n'avaient parfois jamais vu le visage d'un Européen. Mais la première étape est d'ouvrir des routes et des postes.

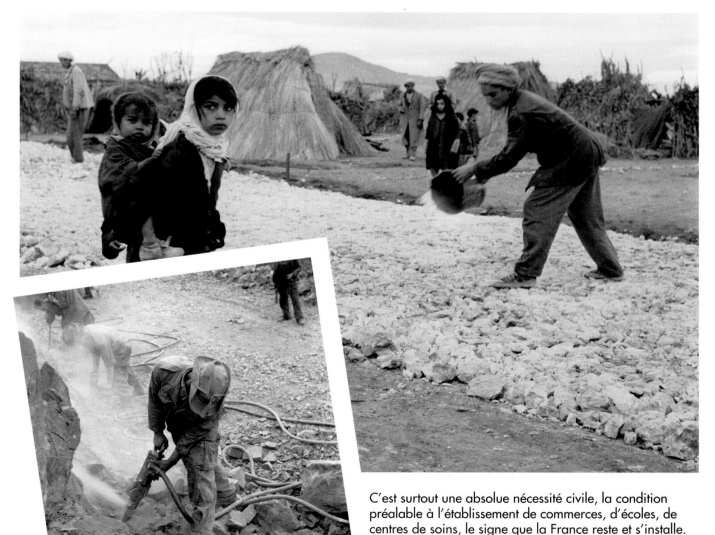

C'est surtout une absolue nécessité civile, la condition préalable à l'établissement de commerces, d'écoles, de centres de soins, le signe que la France reste et s'installe.

Les travailleurs saisonniers prêtent la main pour élever les murs des postes et des villages.

Les marins, comme au temps de Colbert, s'occupent des charpentes.

Pour riveter les conduites, on fait appel à des spécialistes.

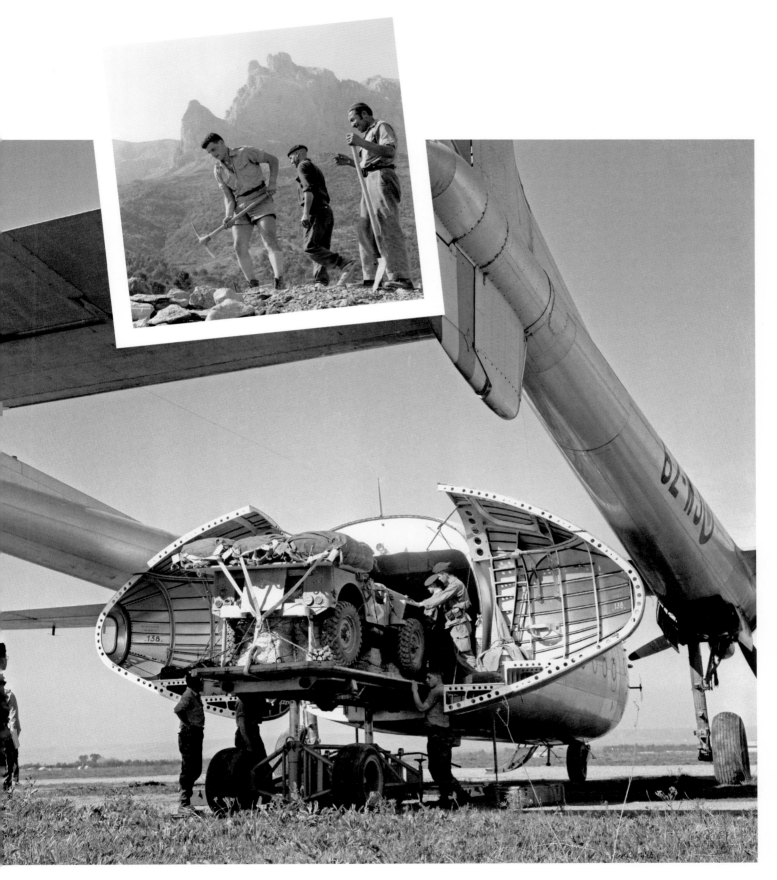

L'aviation contribue à l'effort commun en transportant le matériel et les véhicules nécessaires.

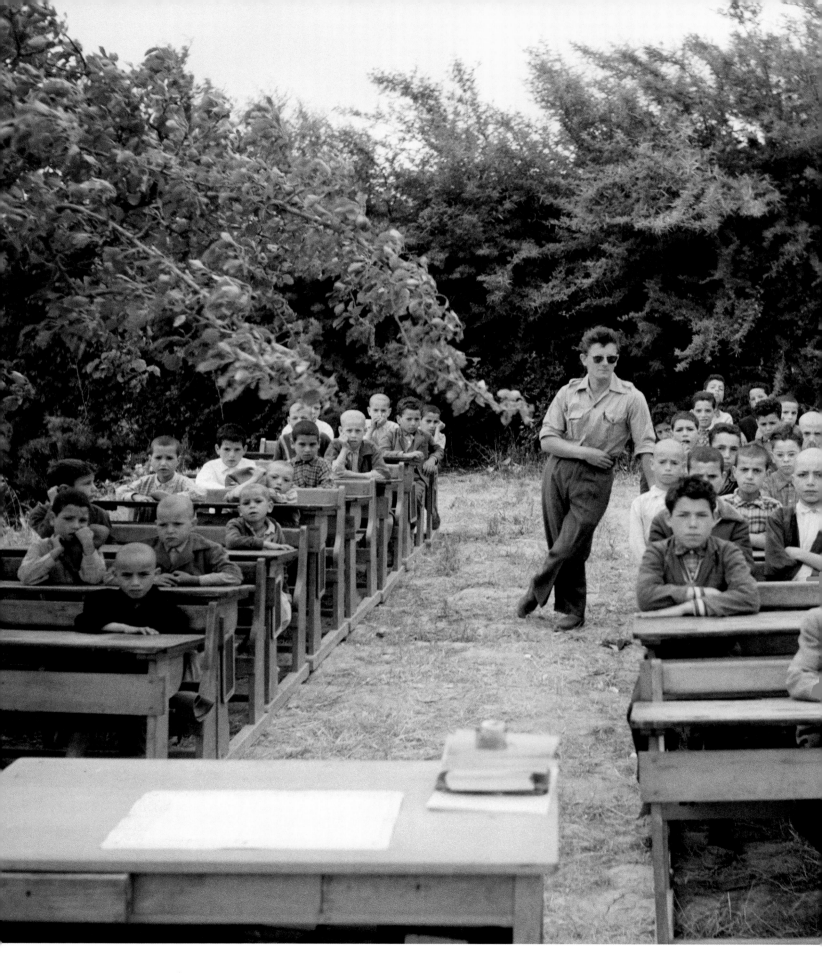

LES HUSSARDS KAKIS DE LA RÉPUBLIQUE

Fondées par Jacques Soustelle en novembre 1955, les SAS (sections administratives spécialisées) représentent l'autorité civile auprès de 1 484 communes. Elles ont pour fonction notamment d'administrer, de soigner et d'enseigner, selon les méthodes immuables de l'école républicaine.

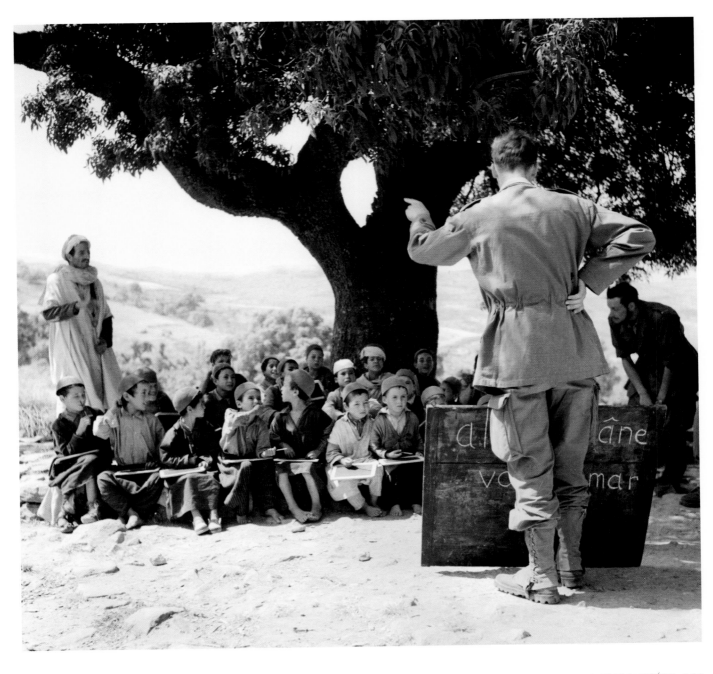

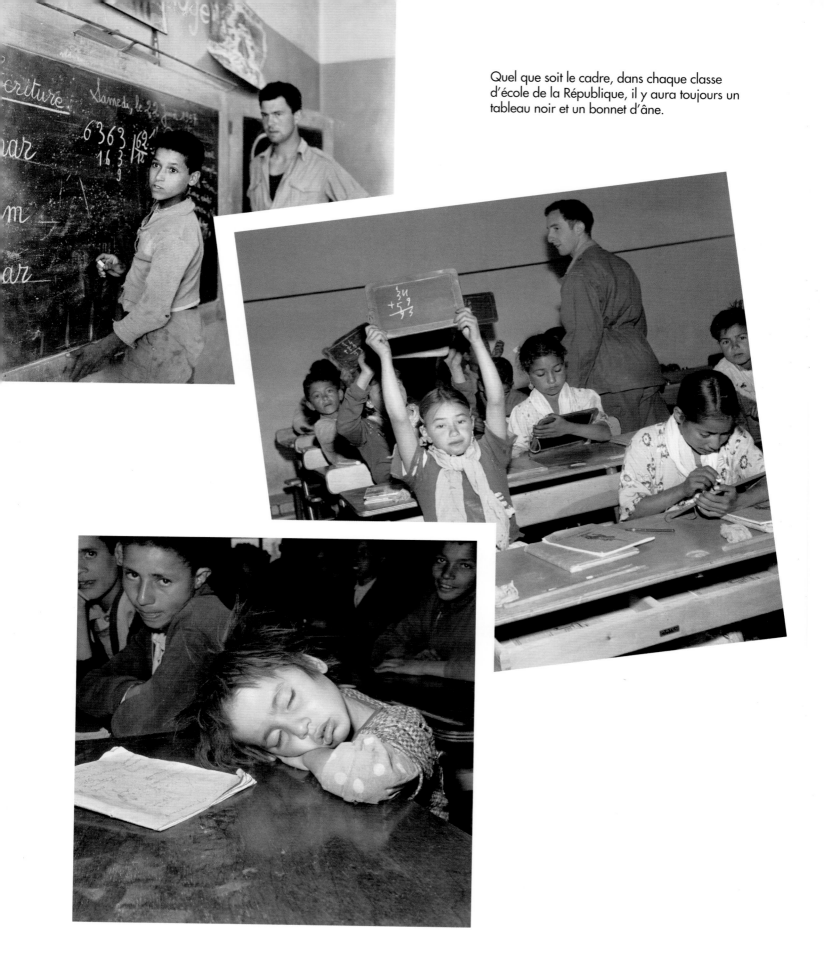

Quel que soit le cadre, dans chaque classe d'école de la République, il y aura toujours un tableau noir et un bonnet d'âne.

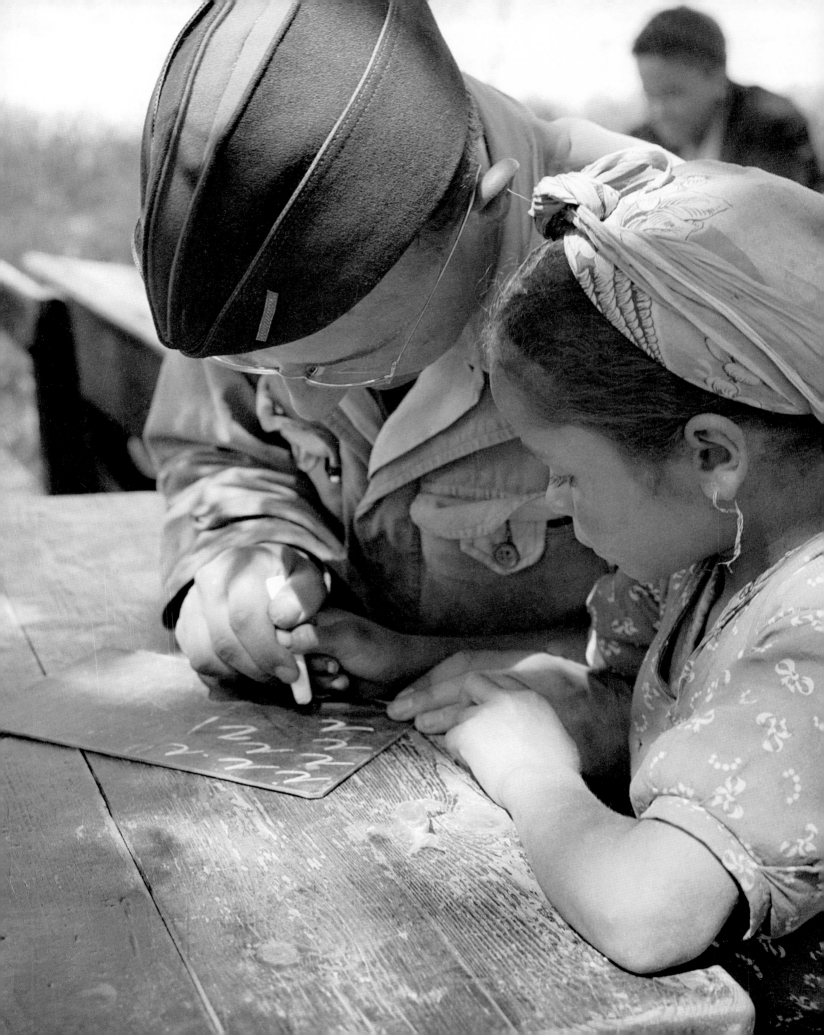

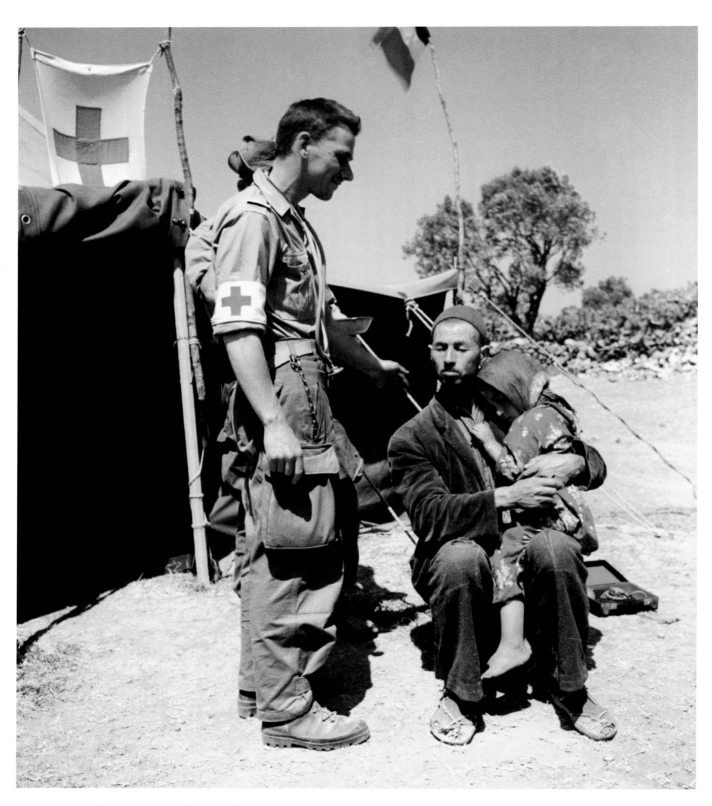

La première difficulté et sans doute la plus grande pour le
médecin est de gagner la confiance de ses patients et de
leurs familles. À la méfiance traditionnelle d'une société
rurale pour la médecine, la technique et l'étranger s'ajoute
depuis la guerre une défiance, parfois une peur, entrete-
nues par le FLN.

BIDASSE MÉDECIN

Dans des régions où même en temps de paix le maillage médical était très lâche, les médecins militaires, appelés ou engagés, se dépensent sans compter pour soigner les populations.

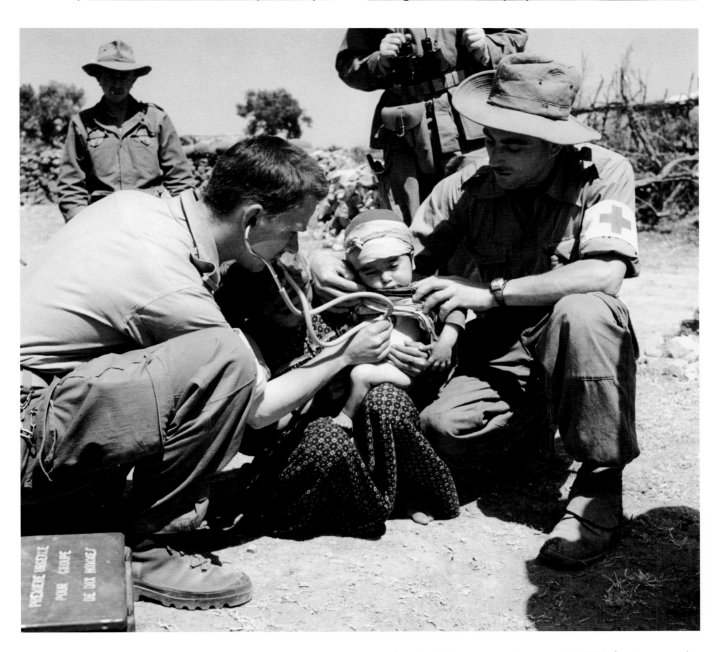

Plus de 700 jeunes médecins et 1 300 infirmiers appelés exerceront à travers l'Algérie, épaulés par des membres du service de santé de l'armée et des aides soignants volontaires.

Dans les SAS, les képis bleus s'occupent de tout : état civil, mariage, naissance, décès...

Les militaires encadrent de jeunes compagnons bâtisseurs.

Au sein des SAS ou ailleurs, soldats et supplétifs s'occupent de tout, de l'administration à l'éducation en passant par la moisson et la vente de tissu. C'est la vieille méthode du « vétéran romain », qui donne une solution provisoire à la sous-administration du territoire.

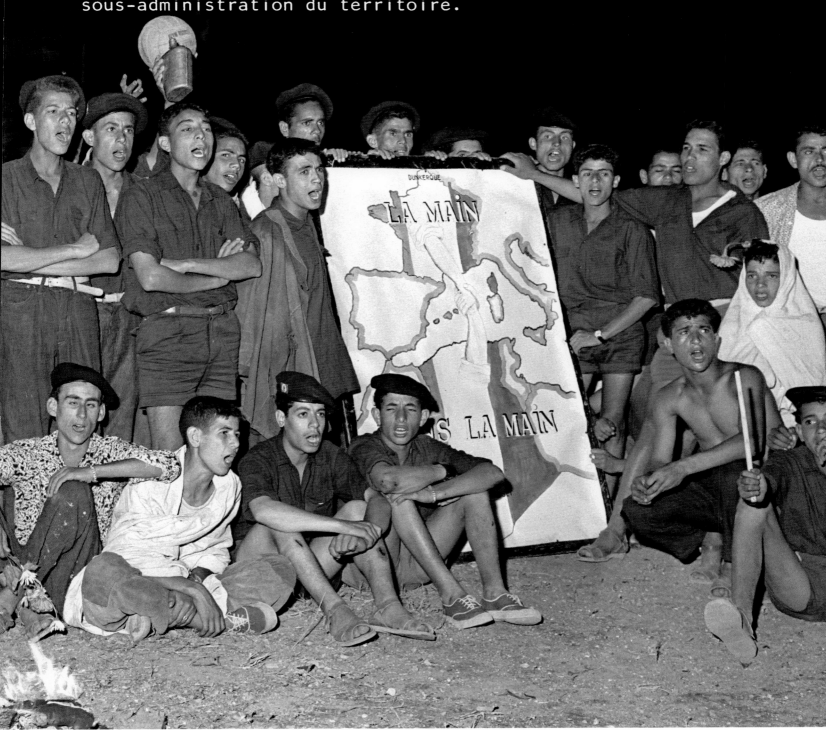

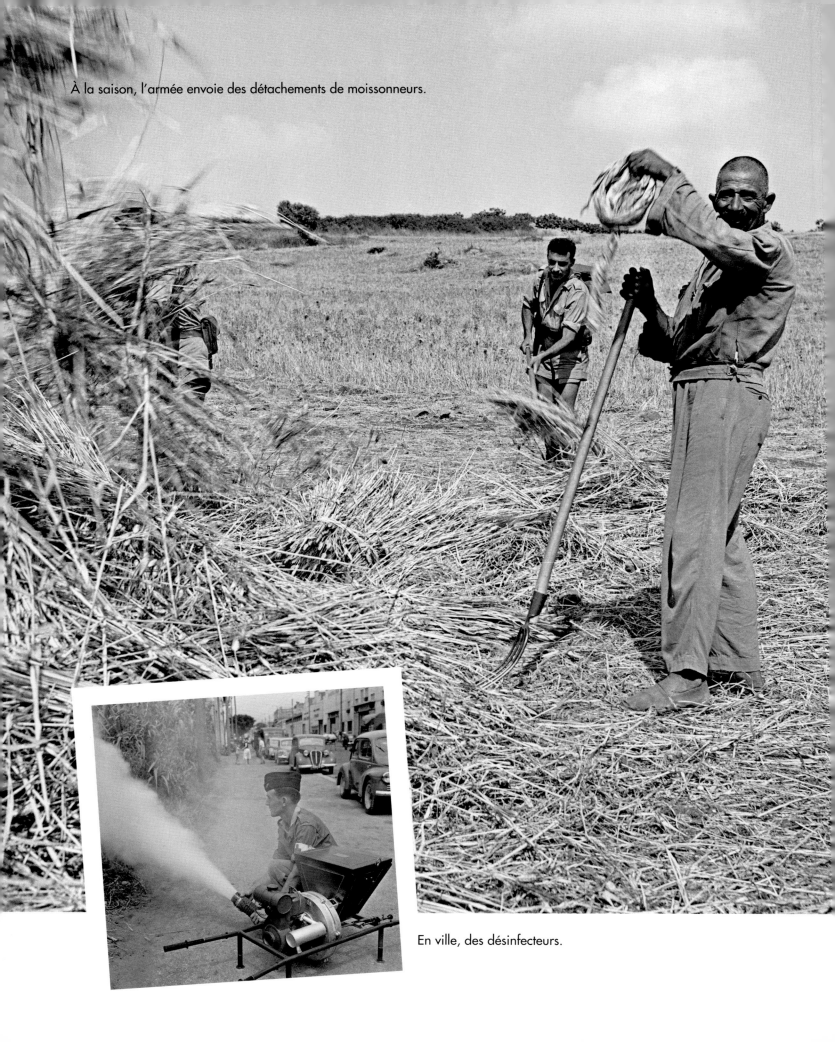

À la saison, l'armée envoie des détachements de moissonneurs.

En ville, des désinfecteurs.

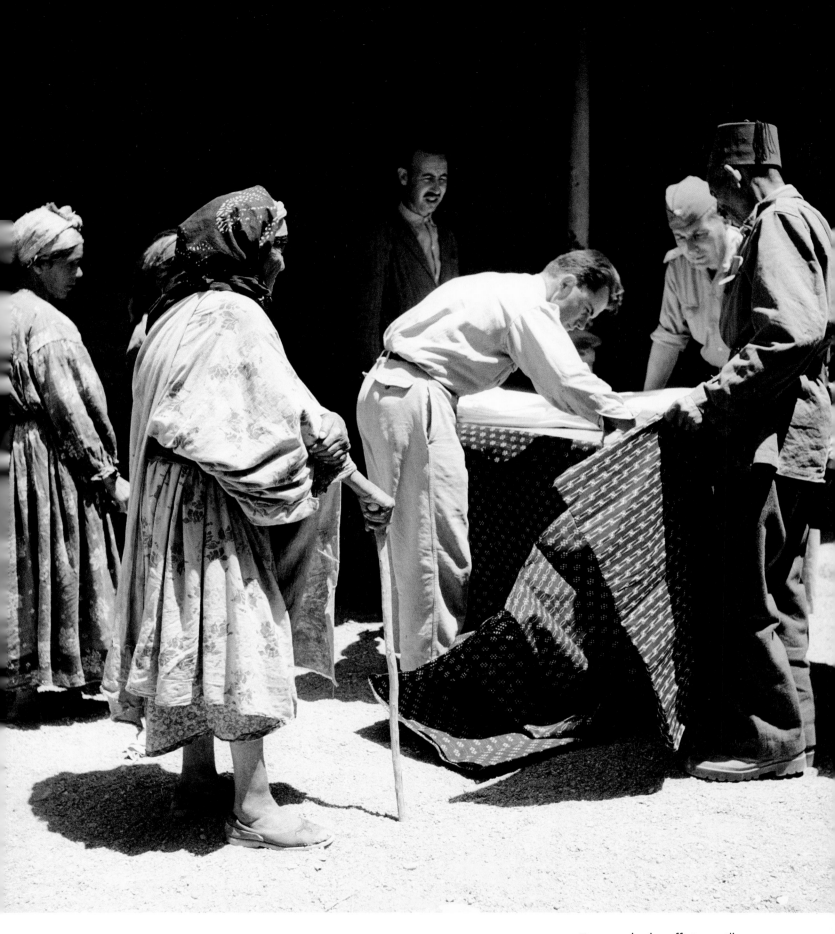

Et au souk, des officiers tailleurs.

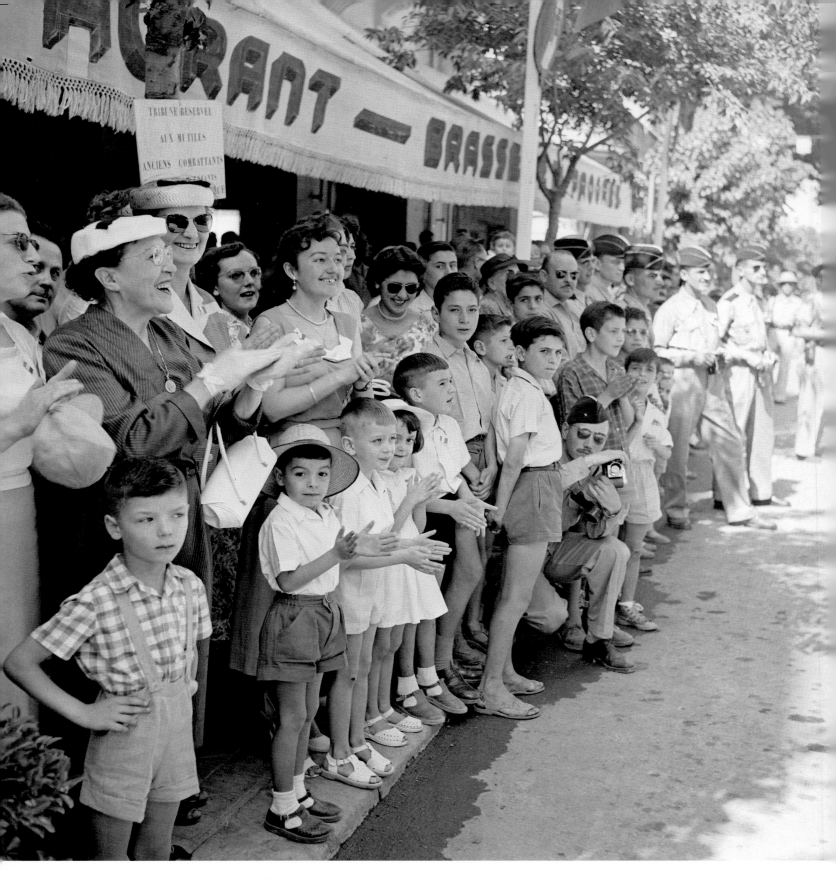

On se croirait revenu à la « Belle Époque » et au succès de Paulus *En revenant de la revue* : les foules, femmes et enfants en tête, applaudissent au défilé militaire.

UN RÊVE ALGÉRIEN

Pris entre les passions parfois contraires des musulmans et des pieds-noirs, passant outre l'indifférence des métropolitains, quelques soldats non conformistes ont entrepris de forger « à la force de leur poignet » une Algérie fraternelle.

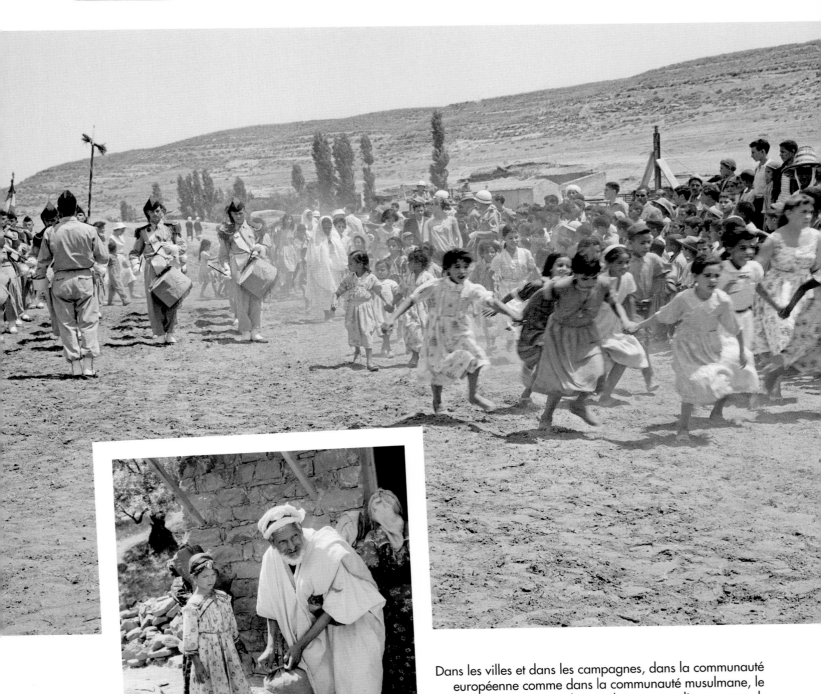

Dans les villes et dans les campagnes, dans la communauté européenne comme dans la communauté musulmane, le lien entre l'armée et la population est un lien personnel.

Jeunes parachutistes et anciens combattants passent un contrat de confiance dont la rupture, d'une manière ou d'une autre, signifie la mort : celui qu'on abandonne ou protège insuffisamment sera assassiné par le FLN.

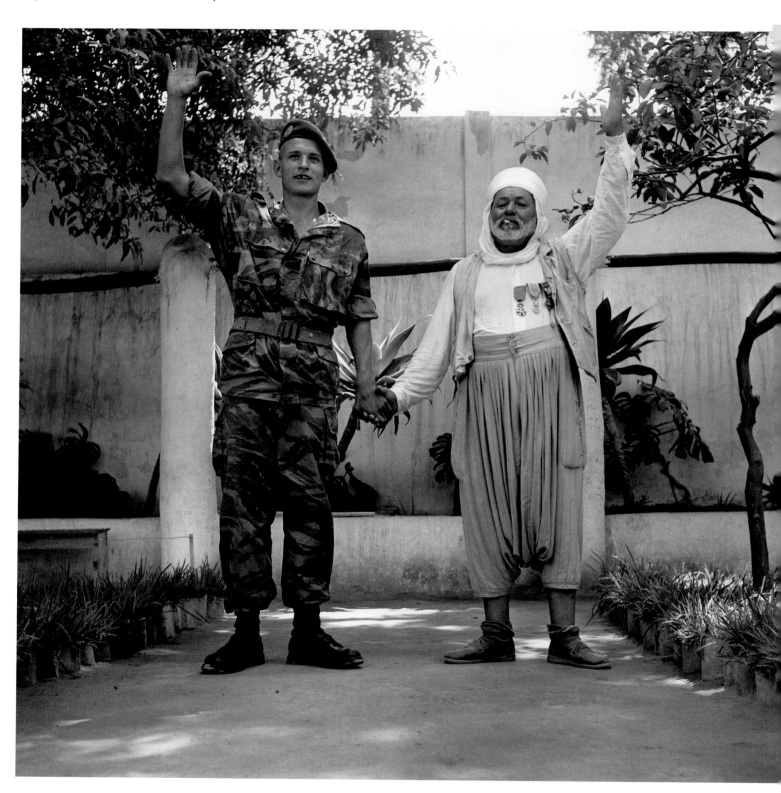

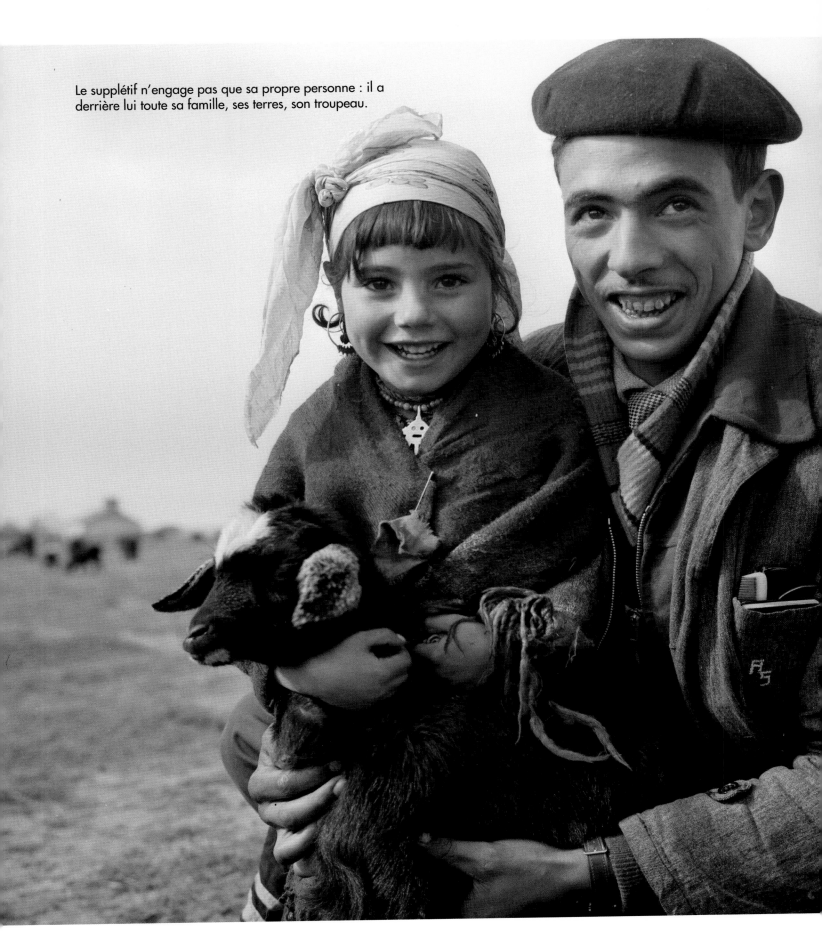

Le supplétif n'engage pas que sa propre personne : il a
derrière lui toute sa famille, ses terres, son troupeau.

Tous les témoignages, de Jean-Jacques Servan-Schreiber à Jean Yves Alquier, montrent que la pacification réelle est un long « apprivoisement » réciproque. Il faut non seulement réduire les bandes et l'organisation politico-administrative du FLN pour empêcher les représailles sur la population, mais aussi, en vivant à ses côtés et en lui rendant service, instaurer un climat de confiance et d'estime mutuelles.

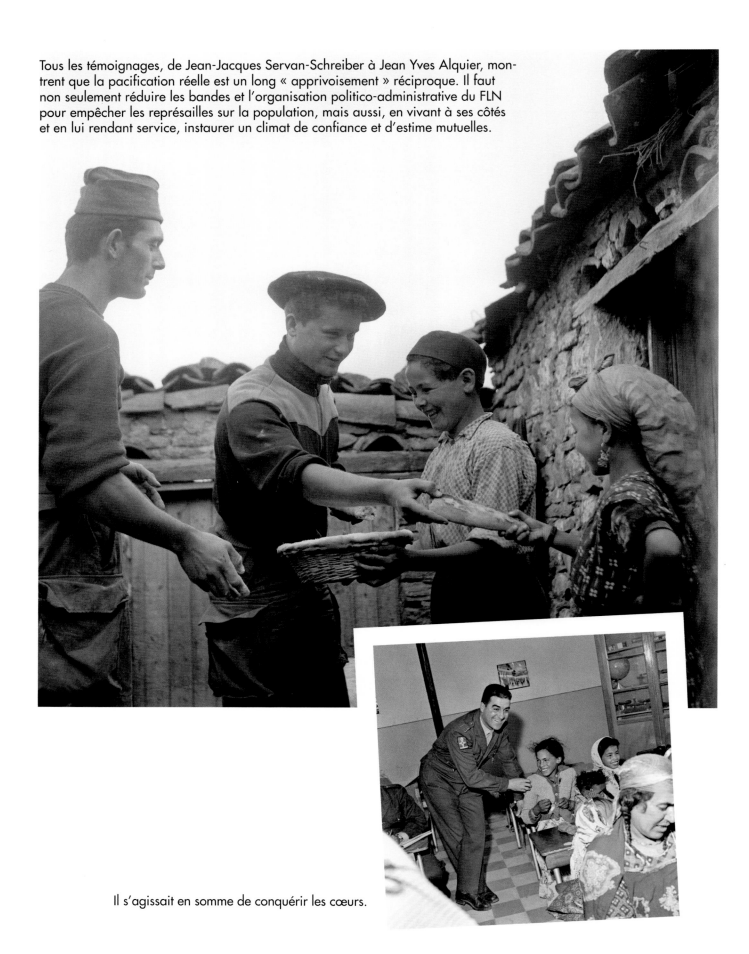

Il s'agissait en somme de conquérir les cœurs.

Certains auront la chance de revenir plus d'une décennie après l'indépendance dans le douar qu'ils avaient aimé et contribué à faire vivre : les habitants auront vieilli, leurs sentiments n'auront souvent pas changé.

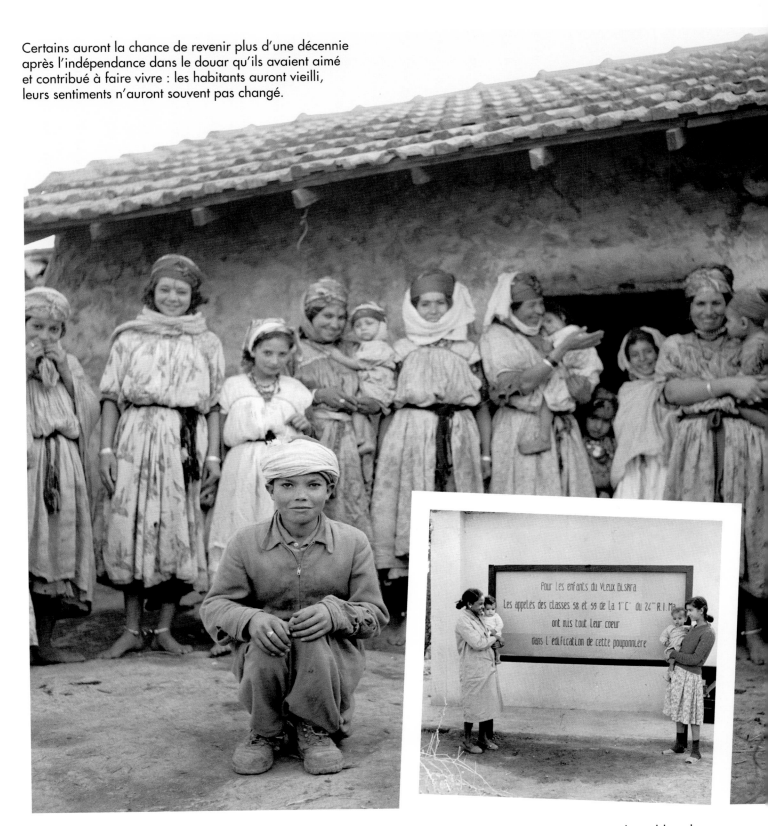

Le général de Gaulle n'apprécie pas que « les soldats donnent le biberon ». S'il est vrai que ces soldats n'auraient pas leur place dans une guerre nucléaire, dans la guerre révolutionnaire qui est celle de l'Algérie, ils remportent les plus beaux succès.

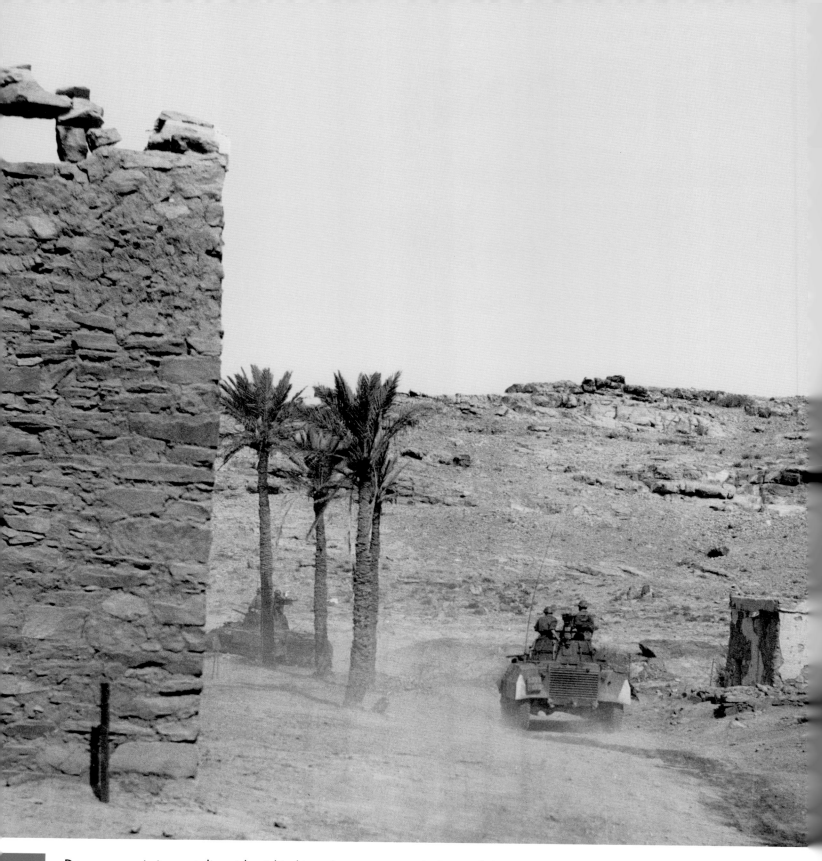

Deux pays qui viennent d'accéder à l'indépendance enserrent l'Algérie. À l'ouest, au Maroc, le roi Mohamed V a une attitude ambivalente : il maintient des relations avec la France, mais soutient le FLN. À l'est, en Tunisie, le «combattant suprême» Habib Bourguiba aide l'ALN pour faire concurrence à Nasser, tout en veillant à ce qu'elle ne devienne pas trop puissante. De ces deux voisins proviennent donc des armes et des troupes « fraîches » qu'il s'agit d'empêcher de passer.

8. LA BATAILLE DES FRONTIÈRES

JEAN-JACQUES SERVAN-SCHREIBER EST TOUT JEUNE PATRON DE L'EXPRESS QUAND LA FRANCE LE RAPPELLE SOUS LES DRAPEAUX POUR UNE DURÉE DE SIX MOIS EN JUILLET 1957. À SON RETOUR, IL PUBLIERA LE RÉCIT DE SON EXPÉRIENCE, *LIEUTENANT EN ALGÉRIE*, POUR LEQUEL IL SERA ACCUSÉ UN MOMENT D'ATTEINTE AU MORAL DE L'ARMÉE.

« Est-ce que vous pensez que beaucoup de vos camarades sont volontaires également ?

– Je ne crois pas, mon colonel. Ils ont la trouille...

– La trouille ! Nom d'un chien : mais la trouille de quoi ?... D'aller à la bagarre ?

Espanieul, ancien de la colonne Leclerc, seize citations, était pénétré d'étonnement. Mais il se trompait.

– Non, mon colonel, intervint le calme Bodard. Pas la trouille de la bagarre, la trouille d'être volontaires... Si vous leur commandez d'y aller, ils iront et ils se battront très convenablement. Mais faut pas leur demander d'être volontaires : même s'il y en a qui en auraient envie, ils n'osent pas l'avouer devant leurs camarades. Ils n'ont pas la trouille – ils ont honte d'être volontaires. Faut pas leur en vouloir : c'est naturel...

– Mais enfin, reprit Espanieul, c'est pas possible... il n'y a tout de même pas que des communistes et des fascistes comme volontaires dans votre compagnie... c'est pas possible...

[...]

– Je vais vous le dire : vous avez peur de vous faire traiter de fayots par deux ou trois meneurs, qui doivent être parmi vous... Voilà la vérité...

– Non, mon colonel, pas seulement... C'est vrai, il y en a qui veulent pas qu'on dise, quand ils retourneront au boulot en France, qu'ils ont été volontaires. Par exemple, Truffié, de chez Renault, il dit que s'il était volontaire, on lui cassera la gueule au retour...

Peut-être qu'il y en a une dizaine comme lui ; c'est question de syndicats... Mais d'autres, c'est pas ça : ils sont pas contents d'être ici, c'est tout... sont pas contre, mais ils trouvent qu'on les traite pas bien. Vous savez : on mange pas bien, on a des baraques promises depuis deux mois et qui viennent toujours pas, on arrive souvent à plus de trois heures de garde par nuit, tout ça, c'est fatigant... Les gars sont pas contents, ils râlent.

L'un des soldats qui restaient un peu en arrière de Baral commença à ruminer tout haut, puis parla plus clairement :

– C'est pas tout... c'est rapport aux familles que ça colle surtout pas... On reçoit des lettres de chez nous, les femmes réclament de l'argent : elles ont encore rien touché. Des mois que ça dure... nous on a rien à leur envoyer et, à la maison, il y a personne pour ramener de l'argent à notre place... À la première lettre, on leur a dit de pas s'inquiéter, elles recevraient bien quelque chose, ou de l'armée, ou de l'usine... Mais au bout de trois lettres, vous voulez qu'on leur dise quoi ? Alors, on écrit plus... Mais on y pense tout le temps : c'est pas bon pour le moral...

Espanieul était extraordinairement attentif. Il découvrait la distance qui séparait, sans qu'il en eût le sentiment, sa vision de la Patrie au combat, de la nature vraie de cette troupe en campagne. Trop de distance. Le héros du Fezzan sortait douloureusement de son rêve doré.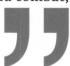

Jean-Jacques Servan-Schreiber,
Lieutenant en Algérie, © Julliard, 1957

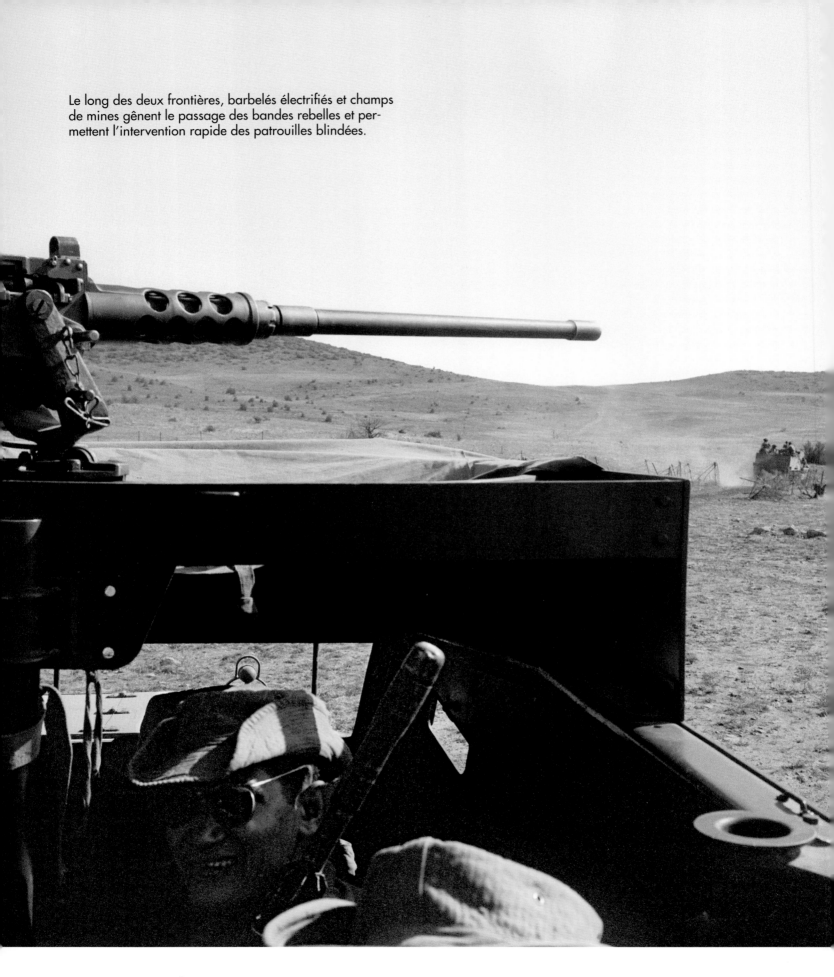

Le long des deux frontières, barbelés électrifiés et champs de mines gênent le passage des bandes rebelles et permettent l'intervention rapide des patrouilles blindées.

SUR LA LIGNE MORICE

Pour couper l'ALN de ses bases au Maroc et en Tunisie, le ministre de la Défense André Morice décide de construire des barrages électrifiés et dotés d'artillerie le long des frontières est et ouest. Menacé d'asphyxie, le FLN mènera, du 21 janvier au 28 mai 1958, la bataille des frontières, qui se soldera par une victoire française au bilan très lourd : 2 400 fellagha tués, 300 prisonniers et de nombreuses armes récupérées.

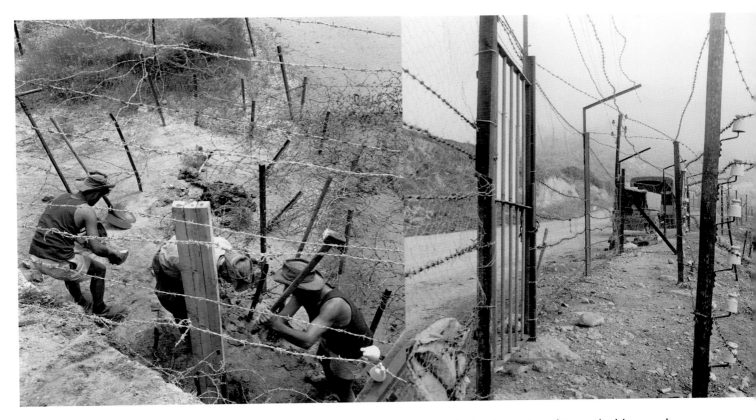

Le bouclage systématique des frontières a commencé avec André Morice. En 1959, le commandant en chef Maurice Challe en renforcera l'étanchéité, notamment en construisant à l'est une seconde ligne qui doublera la ligne Morice le long de la frontière tunisienne.

L'efficacité des barbelés électrifiés est doublement dissuasive : ceux qui tentent de les franchir sans précaution risquent la mort, et ceux qui, munis de cisailles caoutchoutées, tentent de les couper, sont immédiatement repérés par les postes de garde.

Le 4 avril 1959, le cargo tchecoslovaque *Lidice* est arraisonné au large d'Oran. Il transporte 800 tonnes d'armes. Au cours des mois qui suivent, l'action des services secrets et de la marine permet d'arraisonner 18 navires affrétés par les pays de l'Est au profit du FLN, soit 2 500 tonnes d'armement, explosifs et munitions.

ARRAISONNEMENTS NAVALS

Le Maroc et la Tunisie aident l'ALN de diverses manières. En leur offrant des bases de repli, en tirant sur l'aviation française, mais aussi en infiltrant du matériel que les trafiquants internationaux, d'Égypte ou des pays de l'Est, acheminent par mer. La marine française interceptera de nombreux bateaux transportant des armes. Les plus connus sont l'*Athos*, le *Slovenia* et le *Lidice*.

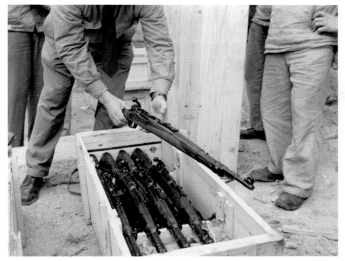

Jusqu'à la fin de 1958, des marchands d'armes allemands ou lettons, communistes ou anciens nazis, ravitaillent le FLN, avec souvent la complicité des services secrets égyptiens. Les services secrets français se contentent longtemps de confisquer les cargaisons (Athos) ou de faire sauter les navires (Alkahira) ; puis un jour ils décideront « d'éliminer » le plus actif des trafiquants, Georg Puchert, pour « faire un exemple ».

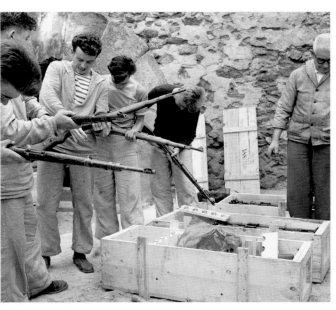

Les saisies opérées par la marine durant la guerre d'Algérie équivalent aux prises faites par l'armée sur le terrain.

L'AFFAIRE DE SAKIET

Depuis septembre 1957, l'ALN multiplie les agressions en territoire français avant de se replier en Tunisie, parfois avec l'appui logistique de la gendarmerie tunisienne. Et toutes les protestations diplomatiques de la France restent sans effet. Le 8 février 1958, des batteries antiaériennes situées en Tunisie abattent un avion français. En représailles, l'aviation française bombarde la DCA de Sakiet ainsi qu'un camp d'entraînement de l'ALN. Une vaste opération de désinformation montée par Bourguiba fera croire à une agression contre des civils. L'effet est ravageur pour l'image de la France qui se verra obligée d'accepter une mission de bons offices anglo-américaine. Les polémiques qui suivront occasionneront la chute du gouvernement Gaillard le 15 avril 1958 puis la mort de la IVe République.

Lieu de toutes les ambiguïtés et de toutes les hypocrisies, le village frontière de Sakiet Sidi Youssef : on n'en voit ici ni le poste français ni l'agglomération tunisienne, mais seulement la ligne barbelée symbolique, et deux factionnaires qui affectent de ne pas se voir.

La République distribue à tous ceux qui croient en elle les livres d'une France encore rurale et traditionnelle. Sous ces dehors un peu vieillots se cache l'espoir d'une génération : sortir de la spirale du sang et de la haine.

9. LE 13 MAI 1958

RAOUL SALAN, COMMANDANT SUPÉRIEUR DES ARMÉES DEPUIS DÉCEMBRE 1956, A ÉTÉ L'ARTISAN MALGRÉ LUI DU RETOUR AU POUVOIR DU GÉNÉRAL DE GAULLE. DANS SES MÉMOIRES, IL REVIENT SUR LES CIRCONSTANCES QUI L'AMENÈRENT LE 15 MAI 1958 À PRONONCER LE NOM DU GÉNÉRAL SUR LE FORUM D'ALGER.

" Il y a là réunies, me disent-ils, plus de 100 000 personnes dont 60 000 Musulmans ! Je monte donc en voiture et arrive sur la place fameuse, autrefois « Georges-Clemenceau », maintenant « le Forum », haut lieu d'Alger ! J'ai de la peine à marcher car les gens s'accrochent à moi. Les paras sont presque obligés de me porter pour que je puisse avancer. Tous hurlent : « Salan ! Salan ! » et « Vive l'armée ! ». Je puis enfin gravir les escaliers et pénétrer dans le bureau qui donne sur le fameux balcon. Le temps est splendide. La place est noire de monde et les gens s'agglutinent aux fenêtres des immeubles qui entourent le « G.G. » (gouvernement général) ou sur les pelouses des jardins environnants. C'est un spectacle impressionnant. À grand-peine, j'arrive à calmer l'assistance. Je prononce alors ces quelques mots :

« Algérois, Algéroises, mes amis,

« Tout d'abord, sachez que je suis avec vous, puisque mon fils est enterré au cimetière du Clos-Salembier[1]. Je ne saurais jamais l'oublier puisqu'il repose sur cette terre qui est la vôtre.

« Depuis dix-huit mois, je fais la guerre aux fellagha. Je la continue et nous la gagnerons !

« Ce que vous venez de faire, en montrant à la France votre détermination de rester Français par tous les moyens, prouvera au monde entier que, toujours et partout, l'Algérie sauvera la France.

« Tous les Musulmans nous suivent. Avant-hier à Biskra, 7 000 Musulmans sont allés porter des gerbes au monument aux morts pour honorer la mémoire de nos trois fusillés en territoire tunisien.

« Mes amis, l'action qui a été menée ici a ramené près de nous tous les Musulmans de ce pays.

« Maintenant, pour nous, le seul terme c'est la victoire, avec cette armée que vous n'avez cessé de soutenir et qui vous aime.

« Avec les généraux qui m'entourent, le général Jouhaud, le général Allard et le général Massu qui, ici, vous a préservés du terrorisme, nous gagnerons parce que nous l'avons mérité et que là est la voie sacrée pour la grandeur de notre pays.

« Mes amis, je crie : « Vive la France ! Vive l'Algérie française ! »

À cet instant je me tourne légèrement vers la droite, le micro est à ma portée. Léon Delbecque se penche alors vers moi et, dans un souffle, dit : « Vive de Gaulle, mon général ! » Ceci dure deux secondes au plus. Faisant face, je lance : « Vive le général de Gaulle ! »

La foule répond par une acclamation qui sera longue à apaiser et mon départ demandera beaucoup de temps. Happé de tous côtés, je finis enfin par remonter dans ma voiture et regagne l'hôtel de la région.

On a beaucoup épilogué sur ce : Vive de Gaulle. Je sais que, transmis à Paris et reçu notamment par les téléscripteurs de l'Assemblée nationale, au moment où bon nombre de députés étaient dans les couloirs, il a fait l'effet d'une bombe. [...]

La réaction du gouvernement ne tarde pas. À 14 heures, le téléphone sonne.

– Ici le président Pierre Pflimlin. Pourquoi avez-vous crié : vive de Gaulle ?

– J'ai crié : Vive de Gaulle, monsieur le président, parce que la population tout entière de l'Algérie a la conviction, qui est aussi la mienne, que seul le général de Gaulle peut à l'heure présente, comme chef du gouvernement et dans la légalité constitutionnelle, rendre à la France la foi en son destin de grande nation, sauvegarder les institutions et conserver l'Algérie française. "

Raoul Salan, *Mémoires. Fin d'un empire*,
tome 3, © Presses de la Cité, 1972

[1] Son fils Hughes, décédé à Alger le 1er juin 1944, à l'âge de un an.

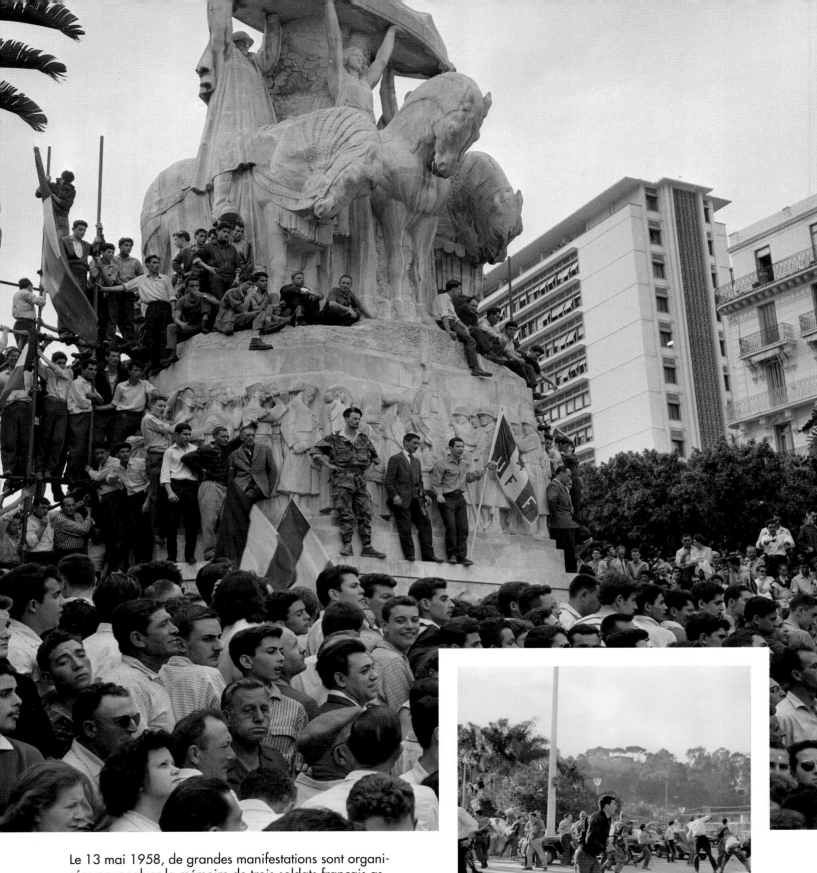

Le 13 mai 1958, de grandes manifestations sont organisées pour saluer la mémoire de trois soldats français assassinés par l'ALN. Juché sur le socle du monument aux morts d'Alger, Pierre Lagaillarde, en tenue parachutiste, va prendre tout le monde de vitesse et lancer ses jeunes à l'assaut du gouvernement général.

LE SURSAUT

Alors que le pouvoir est une fois de plus vacant à Paris, les cérémonies funèbres prévues à la mémoire de trois soldats tués par le FLN embrasent les foules européennes qui craignent d'être abandonnées. Le 13 mai 1958, elles envahissent le siège du Gouvernement général, symbole à leurs yeux de toutes les faiblesses et hésitations du pouvoir parisien. Un comité de salut public se forme, dont le général Massu prend la tête. À la demande du nouveau président du Conseil Pierre Pfimlin, le général Raoul Salan assume tous les pouvoirs. Le 15 mai, acclamé par la foule sur le forum d'Alger, il se laisse entraîner par Léon Delbecque à crier : « Vive le général de Gaulle ! » À Colombey, l'appel tant attendu est entendu. Un communiqué tombe sans tarder : « Je me tiens prêt à assumer les pouvoirs de la République. »

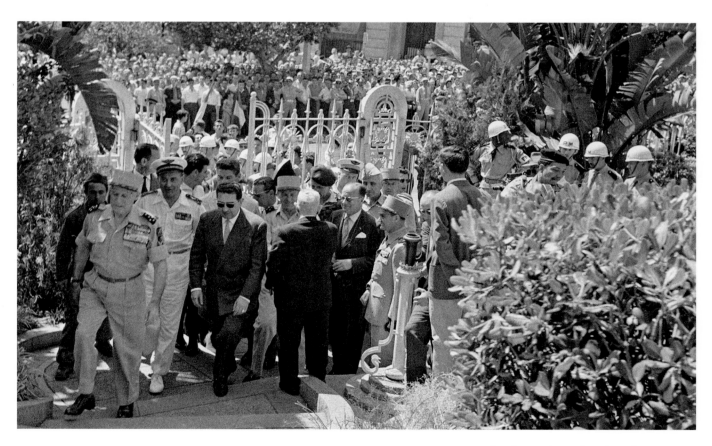

Le 17 mai, Raoul Salan, Edmond Jouhaud et Jacques Soustelle montent vers le forum pour s'adresser à la foule.

L'annonce de la nomination de Pierre Pflimlin, qui avait dit publiquement son intention d'ouvrir des négociations avec le FLN, se répand comme une traînée de poudre. La foule d'Alger laisse exploser sa colère et réclame la constitution d'un comité de salut public. Massu en prend la tête pour être, selon l'expression du général de Gaulle, « le torrent et la digue ».

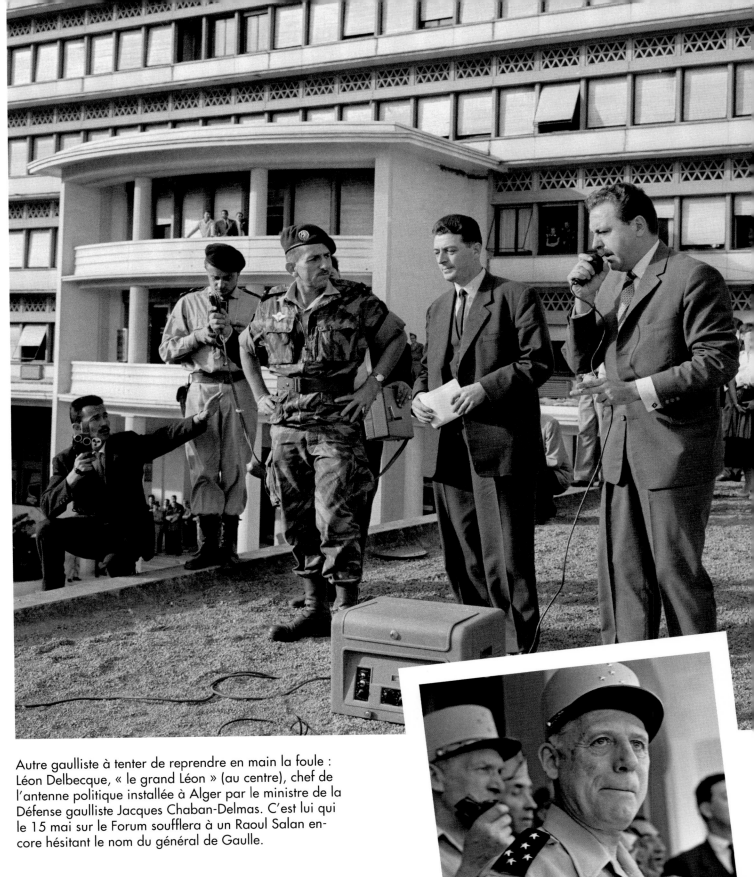

Autre gaulliste à tenter de reprendre en main la foule :
Léon Delbecque, « le grand Léon » (au centre), chef de
l'antenne politique installée à Alger par le ministre de la
Défense gaulliste Jacques Chaban-Delmas. C'est lui qui
le 15 mai sur le Forum soufflera à un Raoul Salan en-
core hésitant le nom du général de Gaulle.

Salan peut sourire. D'abord conspué par la foule qui le
soupçonnait de vouloir cautionner un nouveau Diên Biên
Phu, il a réussi à reprendre la situation en main et à éviter
une effusion de sang.

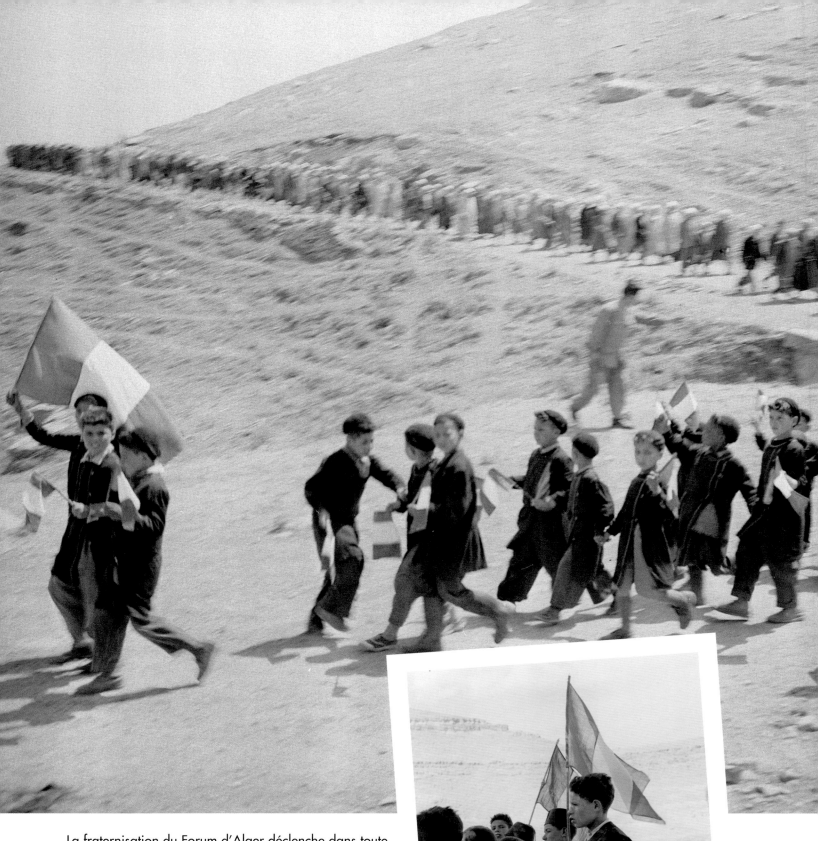

La fraternisation du Forum d'Alger déclenche dans toute l'Algérie des scènes semblables. À Orléansville, à Oran, à Bône, à Constantine, dans toutes les grandes villes les musulmans viennent se mêler par dizaines de milliers aux manifestants européens. Dans les campagnes, les paysans descendent en longs cortèges de leurs douars vers les chef-lieux, jeunesse en tête.

LA FRATERNISATION DU FORUM

Le mouvement de fraternisation franco-musulmane déclenché à Alger le 16 mai prend une ampleur qui surprend tout le monde. Aux cris d'« Algérie française ! De Gaulle au pouvoir ! », c'est toute la Casbah qui descend manifester avec les Européens. « Miracle », comme s'en émerveille l'armée, ou « mirage », comme le dénonce le leader nationaliste Fehrat Abbas ? Chacun s'y rend sans doute avec ses arrière-pensées, mais, pour l'instant, ce qui domine, c'est le sentiment d'une immense ferveur populaire.

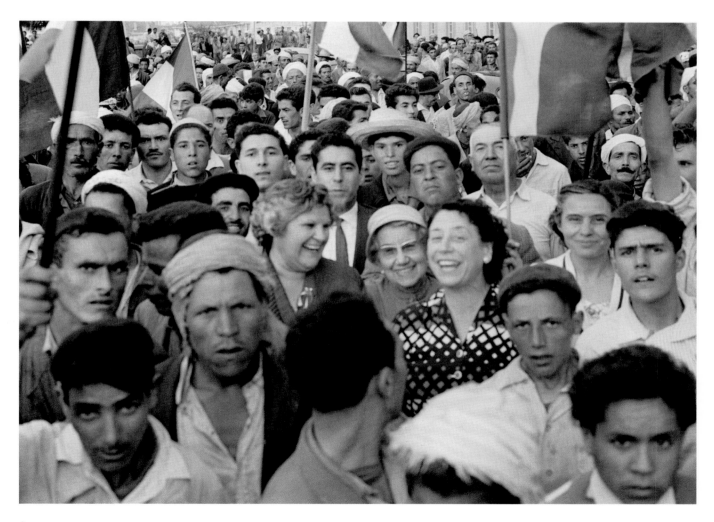

À Alger, on estime que quasiment toute la population aura défilé durant l'une ou l'autre des journées de mai, toutes communautés comprises.

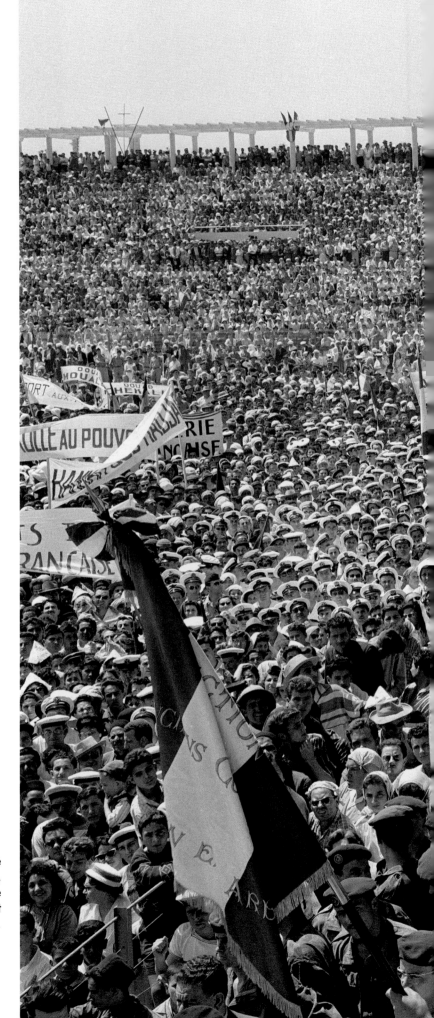

La présence de nombreux militaires dans le mouvement de mai ne sera pas préjudiciable à l'ordre public car le FLN, pris de court par l'ampleur des manifestations de fraternisation, ne saura plus quelle stratégie adopter et restera sans réaction pendant plusieurs semaines.

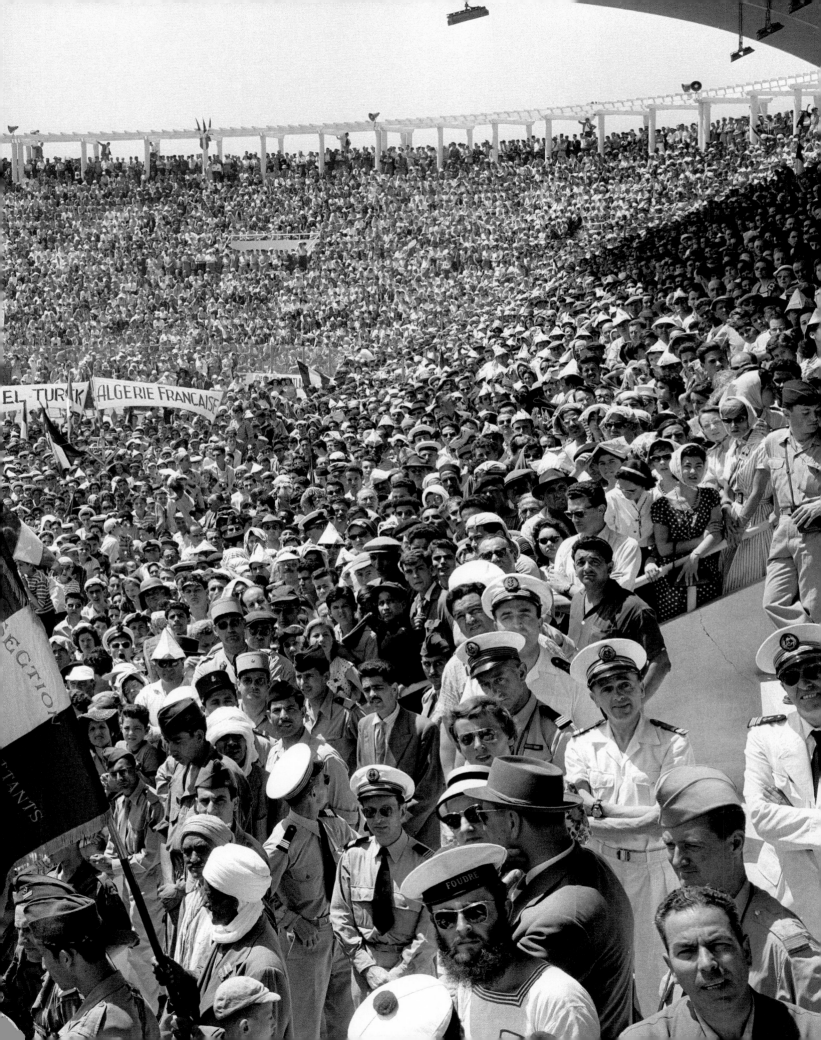

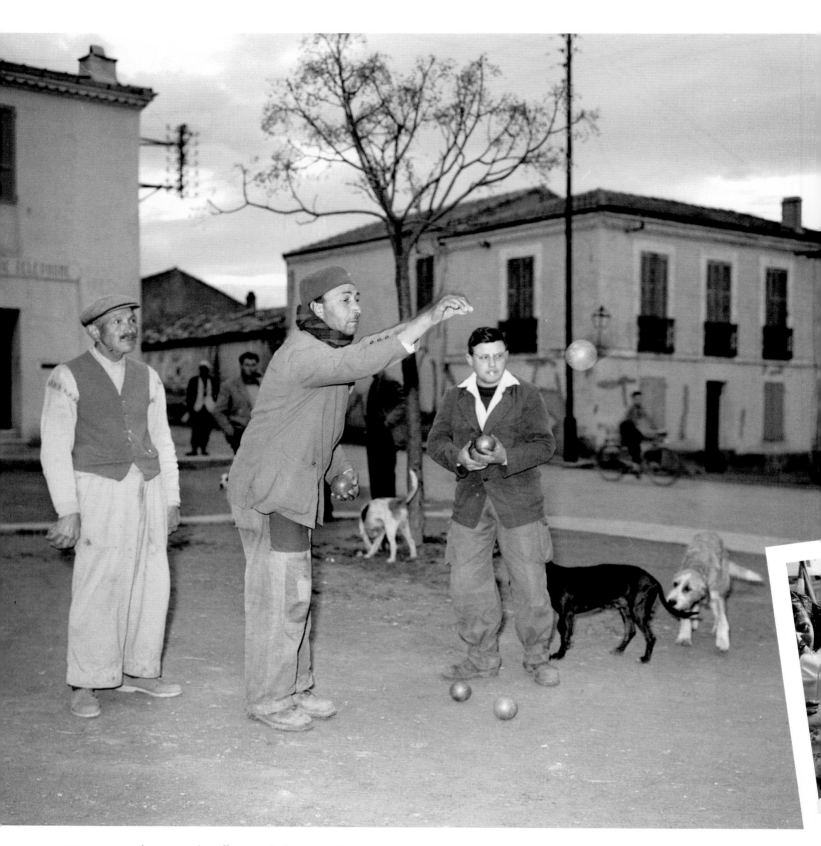

Moins spectaculaires que les effusions du forum, mais révélatrices d'un changement profond des mentalités, ces joueurs de boules musulmans goûtant la fraîcheur du soir sur la place d'un village.

Autre fait marquant de ces folles journées de mai, ces milliers de femmes musulmanes qui ôtent leur voile, certaines allant jusqu'à le brûler symboliquement.

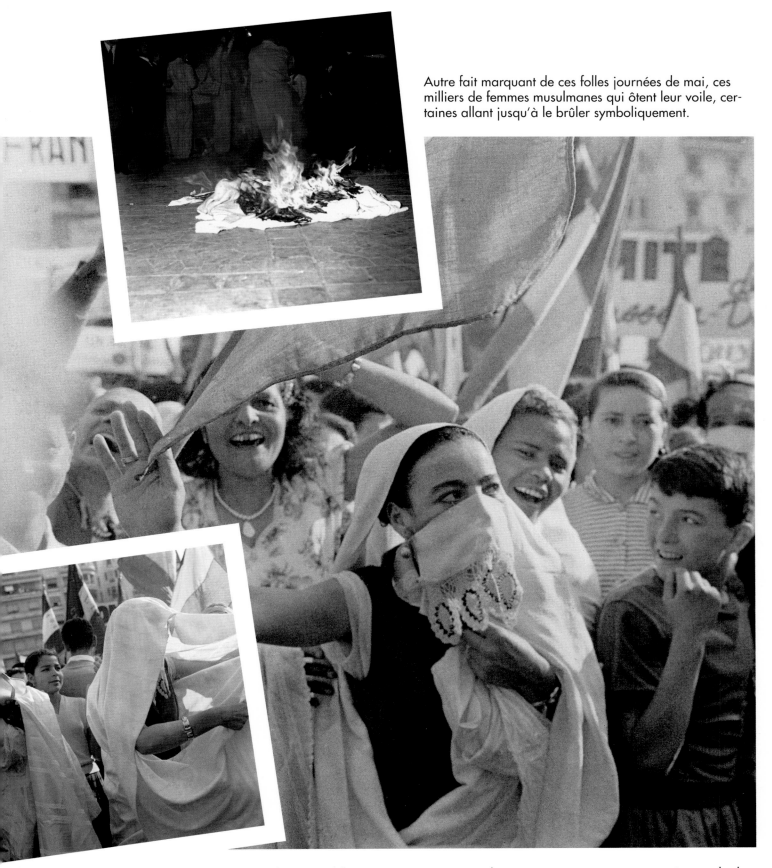

Certaines n'attendaient qu'un signal pour se débarrasser de ce qui pouvait représenter pour elles un poids trop lourd de traditions du passé.

D'autres hésitent encore, attirées néanmoins par le drapeau français et ses promesses d'émancipation.

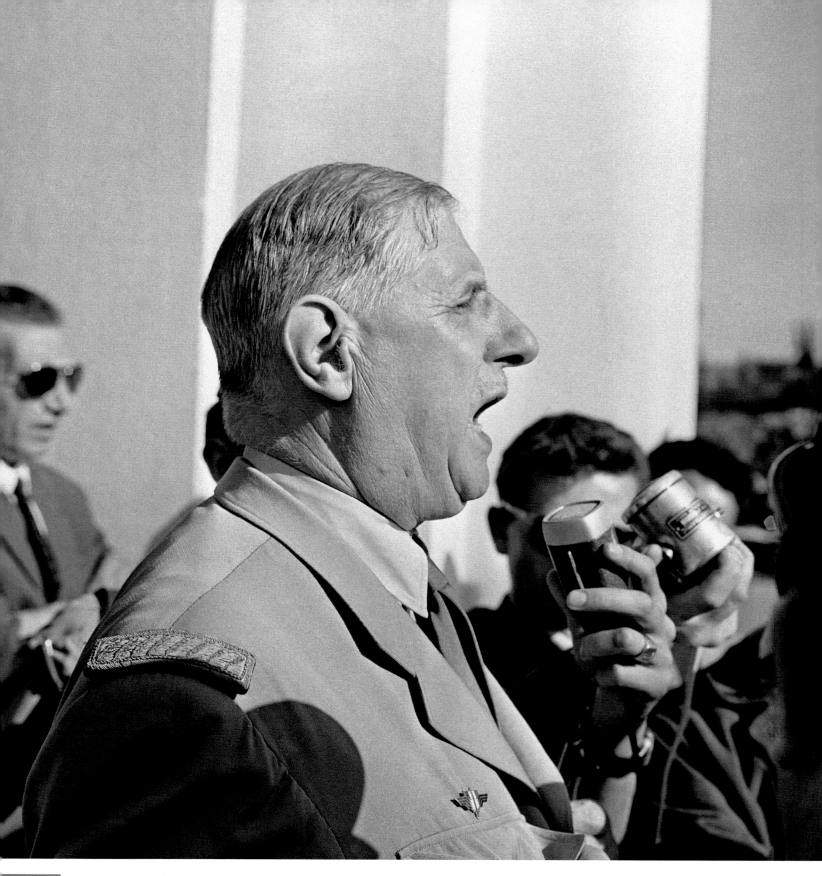

En mai 1958, le Général a joué avec maestria une partie très délicate : encourageant discrètement les insurgés, canalisant leurs forces, laissant courir les rumeurs les plus menaçantes – les paras s'apprêteraient à sauter sur Paris –, mais rassurant les politiques sur son légalisme – ce n'est pas à soixante-sept ans qu'il commencerait une carrière de dictateur –, il finit par « remporter la mise ».

10. DE GAULLE AUX COMMANDES

GERMAINE TILLION, ETHNOLOGUE FORMÉE À L'ÉCOLE DE LOUIS MASSIGNON, AVAIT EFFECTUÉ AVANT LA GUERRE PLUSIEURS SÉJOURS D'ÉTUDE EN ALGÉRIE. EN FÉVRIER 1955, ELLE ACCEPTE DE TRAVAILLER AUX CÔTÉS DE JACQUES SOUSTELLE POUR METTRE EN ŒUVRE DES RÉFORMES FAVORISANT L'INTÉGRATION DES MUSULMANS. ELLE DÉMISSIONNERA APRÈS LE VOTE DES POUVOIRS SPÉCIAUX POUR SE CONSACRER À LA DÉFENSE DES VICTIMES DE LA RÉPRESSION.

" Français d'Algérie et Algériens, il n'est pas possible de concevoir deux populations dont la dépendance réciproque soit plus certaine. Nous les « tenons » et « ils » nous « tiennent », car de tout ce qu'ils souhaitent nous pouvons les priver, tandis qu'ils peuvent nous gâcher très sérieusement tout ce que nous ambitionnons. Nul moyen, ni de part ni d'autre, de se protéger contre les coups, mais mille moyens de se les rendre avec usure. De chaque côté, aux avant-postes, pour recevoir le feu, des femmes et des gosses terrifiés. Aucune borne aux imaginations atroces des combattants : ni boucliers, ni frontières, ni ligne Maginot, ni même une référence à un droit quelconque, national ou international, puisqu'on n'est ni en paix ni en guerre.

Qu'ont-ils à perdre en perdant notre amitié ? À peu près tout et d'abord une masse de salaires, c'est-à-dire pain, vie, avenir des enfants et même cette liberté payée d'un prix, si haut. Sans compter l'amitié. Et nous, à quoi devons-nous renoncer en sacrifiant leur confiance ? D'abord à la sécurité de nos compatriotes d'Algérie ensuite à nos espoirs africains sans compter la confiance.

Double courant de dépendances, interdépendances objectives, qui donnent à cette horrible guerre son acharnement absurde et désespéré.

Une faillite certaine est ainsi attachée pour chacun des deux peuples à la victoire qu'il espère arracher à son adversaire. Or ces deux mortelles victoires sont toutes deux plus accessibles que la paix raisonnable.

Invraisemblable sur le plan militaire, la capitulation française ne devient plausible que d'un point de vue financier et politique. Elle représenterait théoriquement un succès incroyable pour les insurgés algériens, mais ce succès mettra en péril la majorité de leurs espérances, car aucune aide étrangère ne leur permettra, du jour au lendemain, de nourrir plus du tiers de leur population rurale actuellement alimentée par les salaires venus de France, où Italiens, Portugais, Espagnols, Yougoslaves, Hongrois, Polonais ne demandent qu'à venir avec un contrat de travail (sans parler des centaines de milliers de chômeurs de la Tunisie, du Maroc et de l'Afrique profonde). La sécurité des Français en Algérie, pour les uns ; une priorité algérienne dans l'emploi en France, pour les autres ; voilà ce qui intéresse la masse des gens qui se combattent depuis 1954. Et voilà aussi ce qui va continuer à les intéresser… "

Germaine Tillion, *Les Ennemis complémentaires*, 1960,
© Éditions Tiresias, 2005

[1] En 1957, les travailleurs algériens en France ont été au nombre de 350 000 à 400 000 et, en Algérie, ils ont fait vivre, directement ou indirectement, un tiers de la population rurale. Les capitaux français investis sur place ont fourni aussi près de 100 000 salaires. À la même date, sur le sol Algérien, beaucoup plus d'un million de gens avaient ou revendiquaient un passeport de citoyen français.

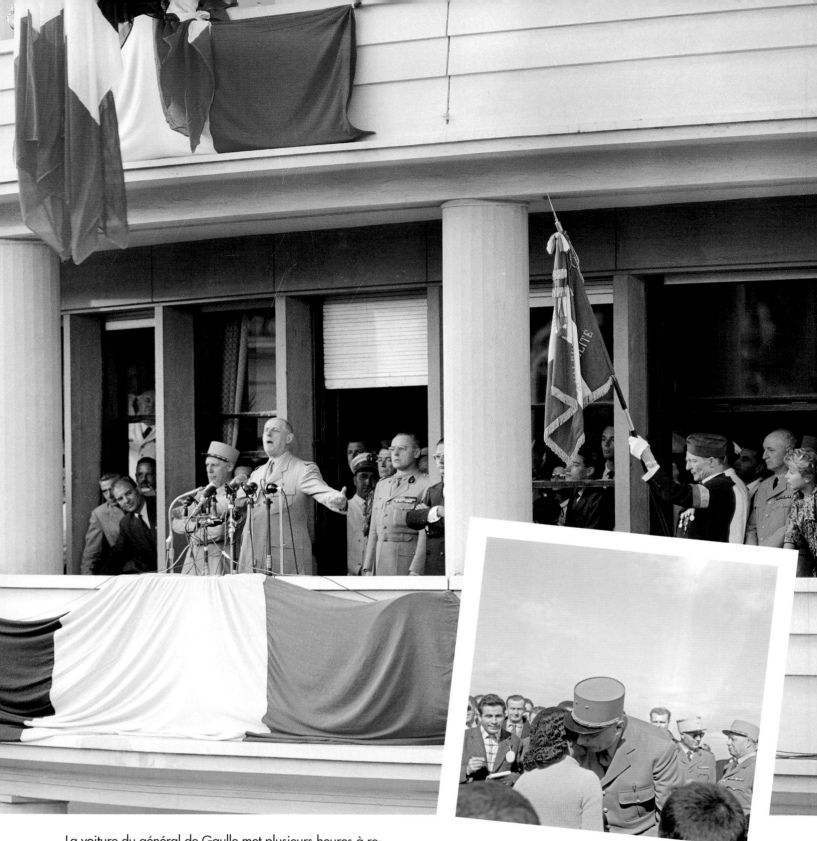

La voiture du général de Gaulle met plusieurs heures à re-joindre le centre-ville d'Alger, bloquée par la population qui lui jette des fleurs par poignées. Au balcon du GG, il doit attendre plusieurs minutes que les acclamations s'éteignent avant de pouvoir parler. Puis c'est le fameux : « Je vous ai compris ! » L'Algérie exulte : « Il n'y a plus désormais que des Français à part entière, de Dunkerque à Tamanrasset. »

Le général entreprend une tournée algérienne où il précise chaque jour son message tout en approfondissant son contact avec la population. Est-ce l'effet de l'accueil chaleu-reux des Méridionaux ? On le voit se livrer à des gestes d'affection peu coutumiers.

DE DUNKERQUE À TAMANRASSET

Appelé à former un gouvernement par le président René Coty le 29 mai 1958, investi par l'Assemblée nationale qui lui accorde les pleins pouvoirs le 1er juin, de Gaulle vient aussitôt prendre la température de l'Algérie. Le 4 juin, en grand uniforme, il entame une tournée qui le mènera d'Alger à Mostaganem, en passant par Oran, Bône et Constantine. Partout il sera accueilli par des foules en liesse.

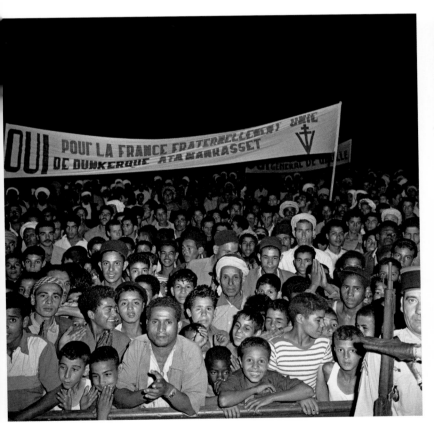

C'est une foule de 60 000 personnes, majoritairement musulmane comme celle-ci, qui acclame de Gaulle à Mostaganem.

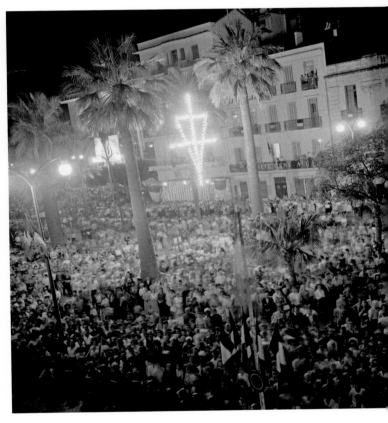

Bône s'enflamme jusque tard dans la nuit pour la croix de Lorraine.

Dans son souci d'unité, le Général s'assure d'abord du soutien des corps constitués, des hautes autorités civiles et militaires, musulmanes en premier.

Il n'oublie pas la marine. Il sait que les événements de mai ont « fait jaser sur les passerelles ». Le croiseur De Grasse, notamment, avait averti l'amirauté qu'il ne tournerait en aucun cas ses canons contre les insurgés. C'est à son bord que de Gaulle a prononcé son premier discours d'Algérie.

TROMPEUSE UNITÉ

De Gaulle est devenu le point de ralliement des espoirs les plus fous et les plus contradictoires. Civils et militaires, Européens et musulmans, Français d'Algérie et métropolitains, tous voient en lui l'homme de la situation. Et il ne fait rien pour lever les ambiguïtés quand il leur déclare à tous sur le forum d'Alger : « Je vous ai compris. » Pour l'heure, la priorité est à l'unité, même trompeuse, et au rétablissement de l'autorité de l'État.

De Gaulle appelle Salan « mon féal ».

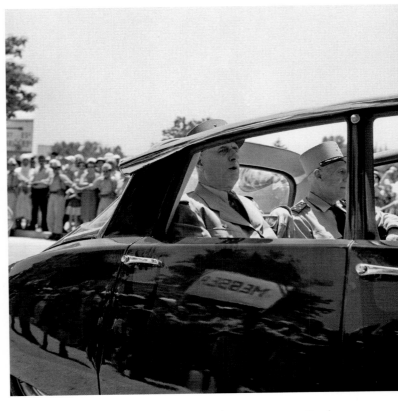

Au cours des événements de mai, Salan a maintenu l'ordre sans se laisser déborder par l'Algérie, ni se laisser intimider par Paris. Il a tenu jour après jour de Gaulle au courant de l'évolution de la situation et pris ses instructions par l'intermédiaire de ses émissaires. Il a crié « Vive De Gaulle » au bon moment. Bref, il a parfaitement aplani les voies du général. Celui-ci lui en sait gré.

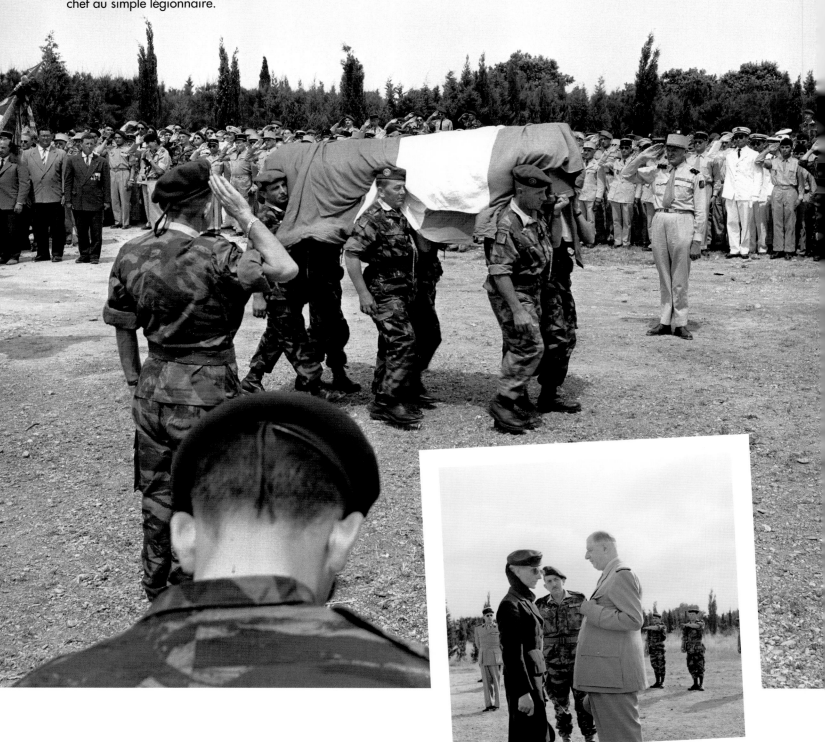

Le 28 mai 1958, l'Alouette du lieutenant-colonel Jeanpierre est touchée en opération. Il n'y survit pas. Toute l'armée s'incline devant ce chef exceptionnel, du commandant en chef au simple légionnaire.

De Gaulle, conscient d'accomplir un rite, salue la veuve du lieutenant-colonel Jeanpierre, afin de sceller l'unité de l'armée et de la nation.

Le général veut asseoir son pouvoir sur le sacré. Il convoque les corps constitués pour une grand-messe à la cathédrale d'Alger. Massu s'y fait remarquer par son énorme missel. Après l'indépendance, l'archevêque d'Alger fera don de la cathédrale à l'État algérien. De Gaulle rappellera son ambassadeur en signe de protestation : elle appartenait non pas à l'Église mais à la République.

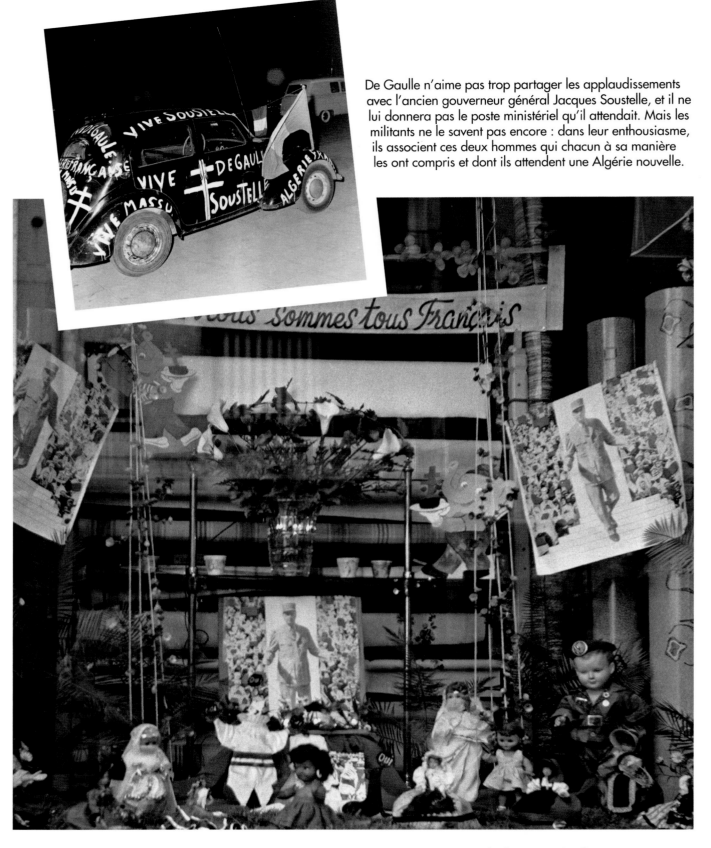

De Gaulle n'aime pas trop partager les applaudissements avec l'ancien gouverneur général Jacques Soustelle, et il ne lui donnera pas le poste ministériel qu'il attendait. Mais les militants ne le savent pas encore : dans leur enthousiasme, ils associent ces deux hommes qui chacun à sa manière les ont compris et dont ils attendent une Algérie nouvelle.

Dans cette vitrine d'Alger, tous les fantasmes unitaires du 13 mai.

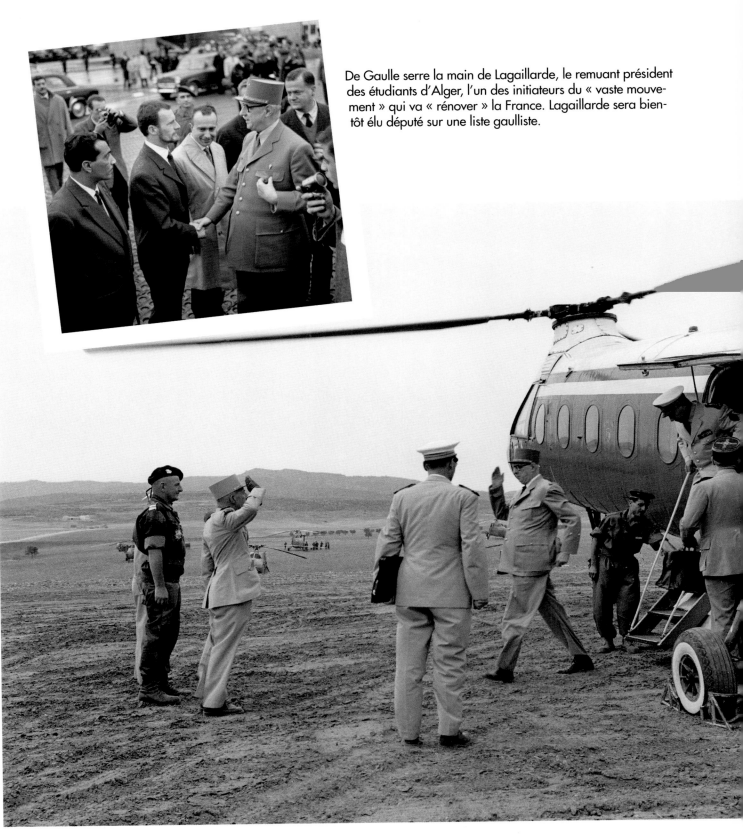

De Gaulle serre la main de Lagaillarde, le remuant président des étudiants d'Alger, l'un des initiateurs du « vaste mouvement » qui va « rénover » la France. Lagaillarde sera bientôt élu député sur une liste gaulliste.

Sur cette photo prise un an plus tard, de Gaulle rencontre Bigeard. Des doutes et des critiques commencent à s'exprimer sur son action et surtout sur ses intentions. Pour savoir à quoi s'en tenir, le général va sur le terrain tâter le pouls de l'armée.

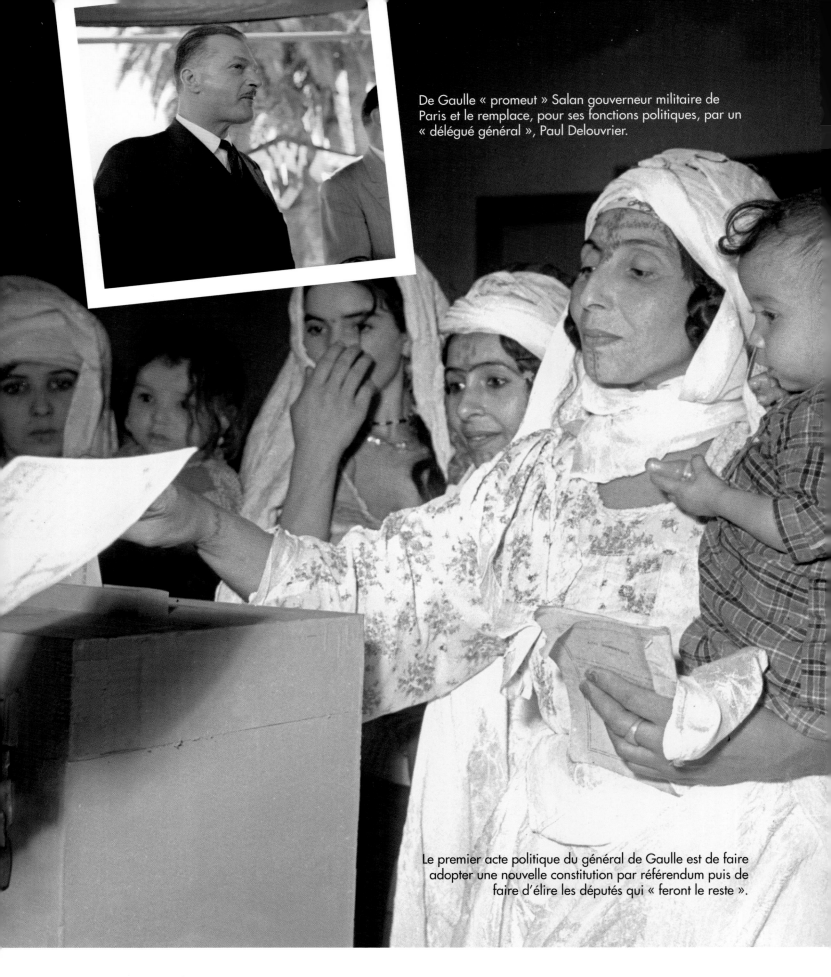

De Gaulle « promeut » Salan gouverneur militaire de Paris et le remplace, pour ses fonctions politiques, par un « délégué général », Paul Delouvrier.

Le premier acte politique du général de Gaulle est de faire adopter une nouvelle constitution par référendum puis de faire d'élire les députés qui « feront le reste ».

LE GÉNÉRAL A LES MAINS LIBRES

De Gaulle veut maintenant avoir les mains libres pour agir. Il écarte les plus politiques des militaires et donne ordre aux troupes de retourner sur le terrain et de gagner la guerre. Aux civils, il assigne la mission de concrétiser la fraternisation par l'égalité des droits et le développement. Le 28 septembre 1958, il appelle Européens et musulmans à approuver par référendum une nouvelle constitution.

Les instructions sont formelles : il faut voter, et voter oui, pour signifier son désir de rester français. Beaucoup de femmes musulmanes, pour exprimer plus clairement leur choix, votent dévoilées.

À l'annonce du référendum, le FLN a commencé par interdire aux musulmans de s'inscrire sur les listes électorales. Devant le peu d'écho qu'il a reçu, il a ensuite appelé à l'abstention. Le résultat est sans appel : 82 % de participation, 3 357 763 voix pour le oui et 1 118 611 voix pour le non.

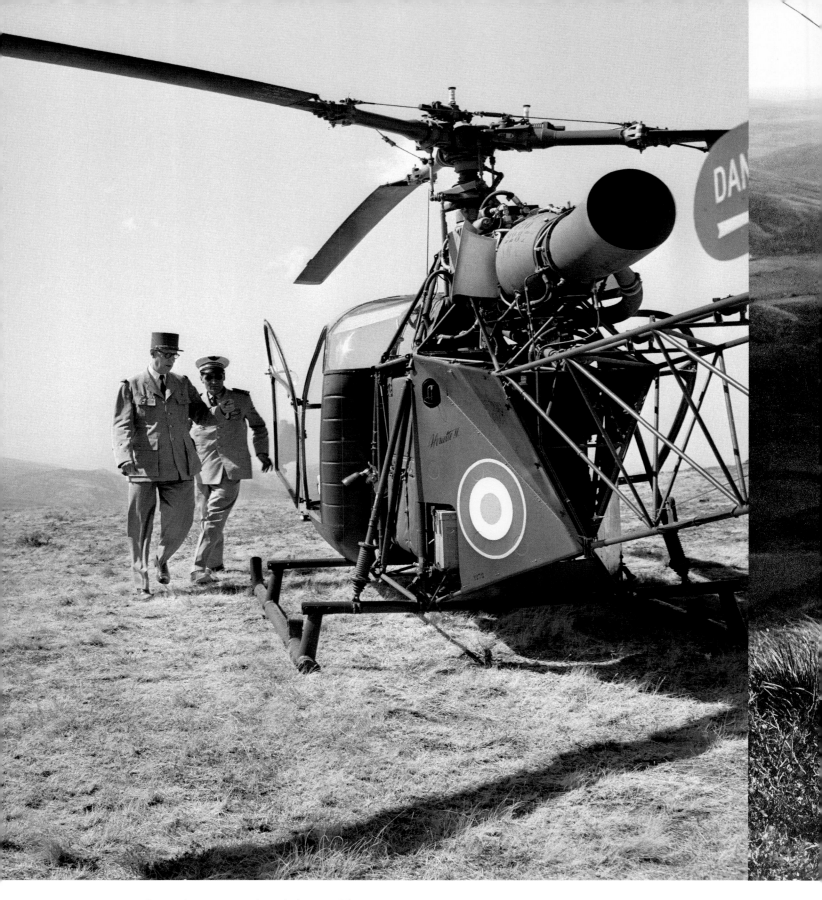

Avant même d'être devenu président de la République, donc *ipso facto* chef des armées, de Gaulle relance la machine militaire.

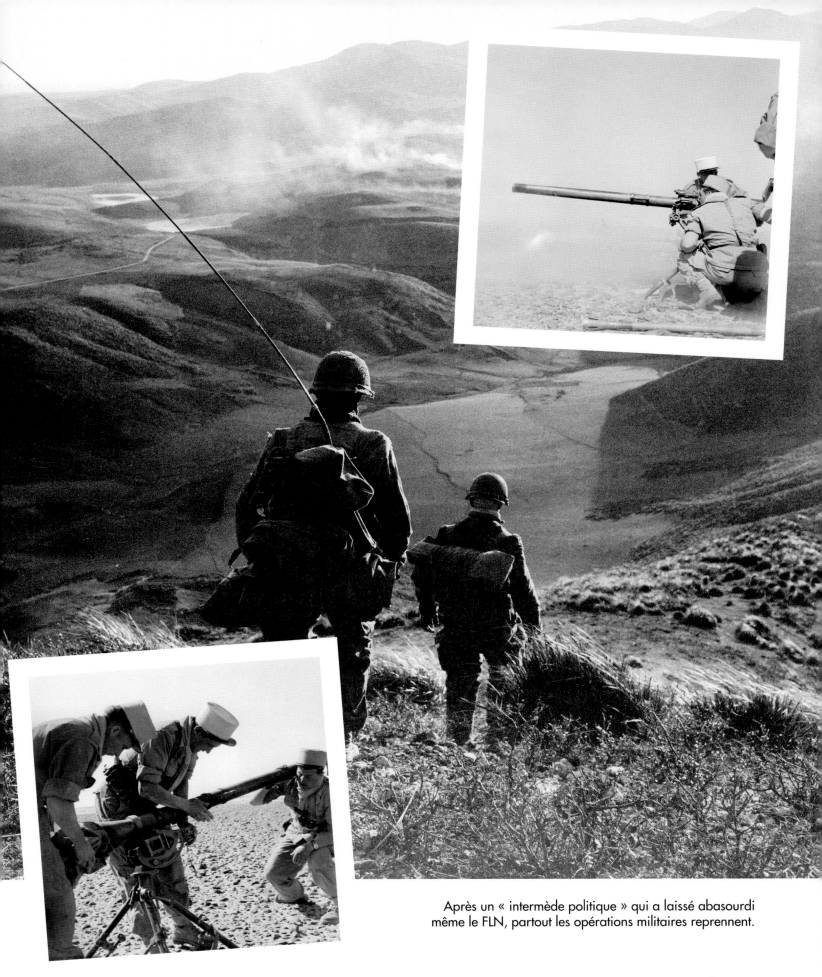

Après un « intermède politique » qui a laissé abasourdi
même le FLN, partout les opérations militaires reprennent.

De Gaulle entreprend de faire rattraper à l'Algérie le retard économique et social que la République y avait laissé s'accumuler. Au premier rang de ses atouts, le développement industriel, notamment dans le secteur de l'énergie. La France vient tout juste de mettre en exploitation d'importants gisements sahariens : le pétrole d'Hassi Messaoud acheminé par oléoduc jusqu'à Bougie, et le gaz d'Hassi er Rmel, transporté par gazoduc jusqu'à Arzew et Oran.

11. LA FRANCE PRÉPARE L'AVENIR

ALAIN PEYREFITTE EST ENTRÉ EN 1958 AU CABINET DU GÉNÉRAL DE GAULLE EN CHARGE DU DOSSIER ALGÉRIEN. EN 1961, ALORS QU'AUCUNE SOLUTION NE SEMBLE S'IMPOSER, IL ÉTUDIE L'IDÉE D'UNE PARTITION DE L'ALGÉRIE. LE GÉNÉRAL L'ENCOURAGE, AVANT DE LUI DIRE QUE CETTE SOLUTION N'EN EST PAS UNE. N'ÉTAIT-CE DONC QU'UN MOYEN DE FAIRE PRESSION SUR LE FLN PENDANT LES NÉGOCIATIONS ?

" L'enquête à laquelle je me suis livré m'a conduit à une découverte surprenante ; non seulement aucun service administratif n'avait chiffré le coût financier ni arrêté le bilan économique d'une partition ; mais *aucune administration n'avait sérieusement chiffré le coût du statu quo, pas plus que le coût des différentes solutions possibles.*

Nul ne s'est préoccupé de savoir combien, globalement, l'Algérie coûte à la France. Certains discours officiels parlent de 200 milliards par an, d'autres de 500 milliards. Certains se réfèrent aux crédits du ministère des Affaires algériennes, aux dépenses des services civils en Algérie, ou à la Caisse de développement de l'Algérie. Mais on n'essaie pas de tenir compte de toutes les données : transferts publics effectifs, dépenses budgétaires d'investissement et de financement, transferts privés, solde de la balance des règlements, solde des échanges commerciaux, solde des invisibles, paiement des fonctionnaires métropolitains ou d'origine métropolitaine, surprix accordés aux producteurs agricoles algériens, etc. Jamais aucun chiffre global n'a été élaboré avec rigueur. *La France ne sait pas ce que lui coûte ou ce que lui rapporte l'Algérie.*

À plus forte raison n'a-t-on jamais essayé de chiffrer ce que coûterait ou rapporterait telle formule d'avenir. Chaque administration a une idée plus ou moins précise des sommes pour lesquelles l'Algérie émarge à son budget, ou qu'elle rapporte aux secteurs d'activité dont cette administration a la tutelle (encore certains ministères – par exemple celui des travaux publics – ont-ils beaucoup de peine à distinguer ce qui, dans leur comptabilité, se rapporte à l'Algérie et à la métropole). Mais le bilan synthétique ne se fait nulle part.

Il y a là un phénomène curieux, comparable à cet autre : personne, jusqu'en novembre 1954, n'était responsable à Paris de l'Algérie – qui était virtuellement devenue depuis au moins 1947 le problème majeur de l'avenir français – si ce n'est un fonctionnaire d'un rang modeste au ministère de l'Intérieur, qui dirigeait un « service des Affaires algériennes » fort peu étoffé, où l'on se contentait de lire la correspondance du gouverneur général et de lui en adresser une, principalement sur des points de technique électorale. Il n'était pas question que ce fonctionnaire, consciencieux mais subalterne, imaginât une politique, ni encore moins prétendît l'appliquer en donnant des ordres au proconsul dont la correspondance aboutissait jusqu'à lui.

La francisation ? On en a parlé durant plusieurs années. Jamais on n'a chiffré ce qu'elle coûterait ou rapporterait à la France. L'association ? Pas davantage, ni dans l'hypothèse où elle durerait éternellement, ni dans l'hypothèse où, ayant conduit la France à accentuer sa mise de fonds, elle se détériorerait ensuite pour cumuler les inconvénients de la francisation et de la sécession. La sécession ? Encore moins ; ce sont pourtant les trois formules qui ont été officiellement adoptées par la France comme options de l'autodétermination. Partition ? Il n'en était pas question ; il ne s'agissait que d'une menace, et non d'une politique. "

Alain Peyrefitte, *Faut-il partager l'Algérie ?*, Plon , 1961, © DR

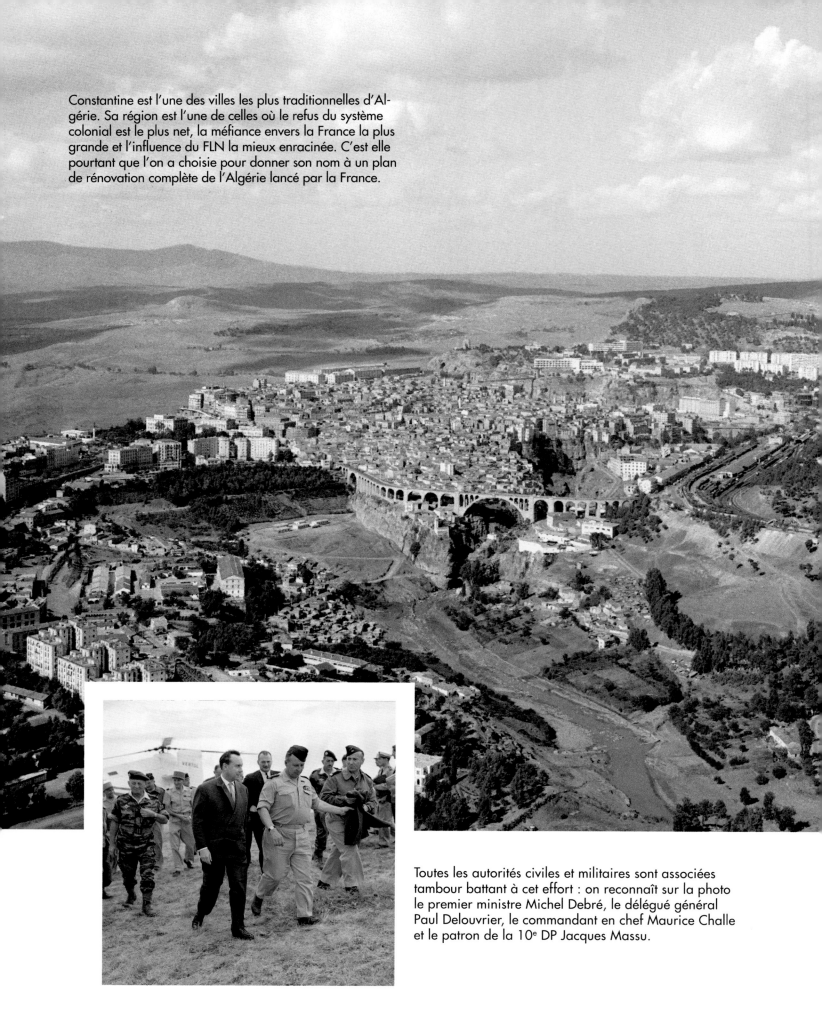

Constantine est l'une des villes les plus traditionnelles d'Algérie. Sa région est l'une de celles où le refus du système colonial est le plus net, la méfiance envers la France la plus grande et l'influence du FLN la mieux enracinée. C'est elle pourtant que l'on a choisie pour donner son nom à un plan de rénovation complète de l'Algérie lancé par la France.

Toutes les autorités civiles et militaires sont associées tambour battant à cet effort : on reconnaît sur la photo le premier ministre Michel Debré, le délégué général Paul Delouvrier, le commandant en chef Maurice Challe et le patron de la 10e DP Jacques Massu.

UNE VOLONTÉ POLITIQUE

Dans un premier temps, de Gaulle semble vouloir poursuivre et amplifier la politique d'intégration (qu'il préfère appeler francisation) de ses prédécesseurs. Le 3 octobre 1958, le plan de Constantine est lancé. Il est prévu pour s'étaler sur cinq ans. Des sommes colossales sont investies. Objectif : moderniser l'économie de l'Algérie et en assurer la prospérité.

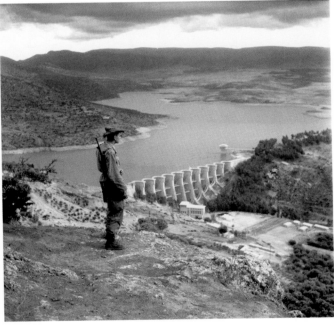

Paul Delouvrier installe à Batna le premier préfet musulman, M. Belhaddad, en présence des généraux Gandoet et Gracieux. Après la cérémonie, Belhaddad prend la parole : « Ensemble nous détruirons chez les uns le complexe de la peur du nombre, chez les autres le complexe d'infériorité. »

Cet homme du 5e RI monte une garde symbolique : il tient la montagne, il surveille aussi les installations qui permettront au plan de Constantine de prendre son essor (ici le barrage de Beni Badel).

PROGRAMME SPECIAL CREDIT DE GAULLE
HABITAT ECONOMIQUE - Construction de 600 LOGEMENTS

OFFICE PUBLIC D'HABITATION à LOYER MODÉRÉ du DÉPARTEMENT D'ALGER
— VILLE DE FORT - DE - L'EAU —
CONSTRUCTION de 600 LOGEMENTS EVOLUTIFS
COMMENCEMENT des TRAVAUX 2 JUIN 1958
FIN des TRAVAUX AVRIL 1960
DELAIS D'EXECUTION 23 MOIS
Entreprises :

	LOT			
1°	LOT	MACONNERIE	E.GE.CO.	MAISON-CARRÉE
2°	"	ETANCHEITE	SO.CO.BAL	CHERAGAS
3°	"	MENUISERIE	NAVARRO FRES	EL-BIAR
4°	"	ELECTRICITE	GUILLEMINET	MAISON-CARRÉE
5°	"	PLOMBERIE	ESPOSITO & Cie	ALGER
6°	"	PEINTURE & VITRERIE	RONDA	BLIDA

ARCHITECTES M.M. GOUYON - BELLISSENT - REGESTE
INGENIEUR DU BETON ARMÉ M.MOLL
BUREAU DE CONTROLE SO.CO.TEC.

L'insécurité, le chômage, les regroupements ont causé, après quatre années de guerre, la prolifération des campements, baraquements et bidonvilles. Plus de 1 million d'Algériens sont mal logés. Fonds publics et fonds privés se combinent pour initier un immense chantier de logements sociaux.

CONSTRUIRE L'ALGÉRIE NOUVELLE

Pour loger les masses paysannes attirées vers les grandes villes par la misère ou les populations déplacées par la guerre, on construit à grande échelle des logements sociaux destinés à remplacer les bidonvilles. Les architectes les plus renommés sont associés à cette politique de grands travaux qui stimule le secteur du bâtiment.

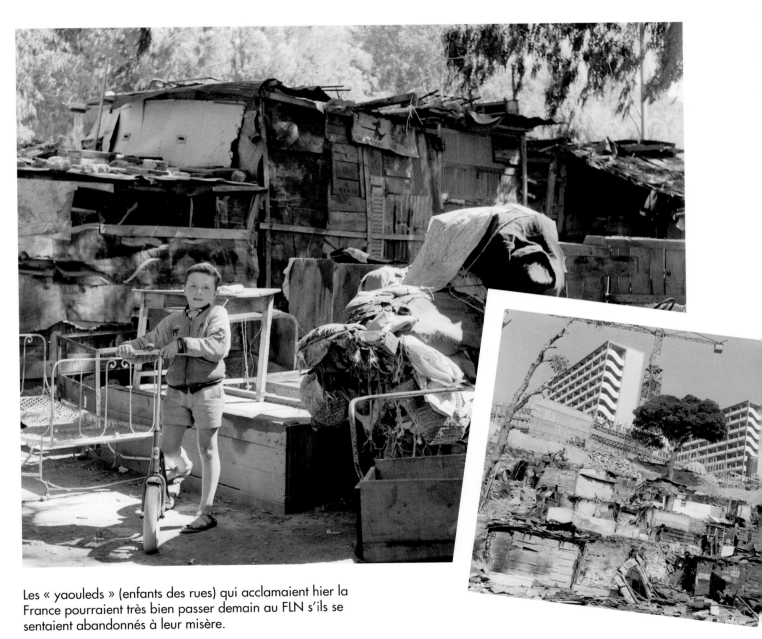

Les « yaouleds » (enfants des rues) qui acclamaient hier la France pourraient très bien passer demain au FLN s'ils se sentaient abandonnés à leur misère.

Les barres sont alors le summum de l'urbanisme.

Les onze grands barrages dont dispose l'Algérie fournissent 1 milliard de kilowatts-heure. Ils servent aussi à irriguer les cultures dont la surface est passée de 1 700 000 hectares en 1934 à 6 800 000 hectares en 1954.

Orléansville, Tlemcen, Sétif et surtout Bône connaissent une importante production minière (2 300 000 tonnes de minerai de fer, par exemple, pour 1958), englobant le phosphate de chaux (561 000 tonnes) traité sur place.

LA MODERNITÉ EN CHANTIER

La sidérurgie est développée, à Bône notamment, l'extraction et le transport du pétrole aussi, par Bougie, et l'irrigation des cultures améliorée grâce aux retenues hydroélectriques. Des projets d'implantation de grandes entreprises métropolitaines sont étudiés.

Les fruits et légumes pèsent, eux, 430 millions. Les investissements prévus par le plan de Constantine pris dans son ensemble se montent à 111 milliards de francs en 1959 et s'accroissent jusqu'à 195,5 milliards pour 1964. L'essentiel sera versé jusqu'au terme, même après l'indépendance.

La production de céréales a presque doublé et se monte, en valeur, en 1958, à 540 millions de nouveaux francs.

La recherche française brillait depuis longtemps en Algérie, avec les découvertes de Maillot sur le paludisme, par exemple, et celles de Laveran, qui lui valurent le prix Nobel en 1907. Restait à y former une proportion plus importante de musulmans.

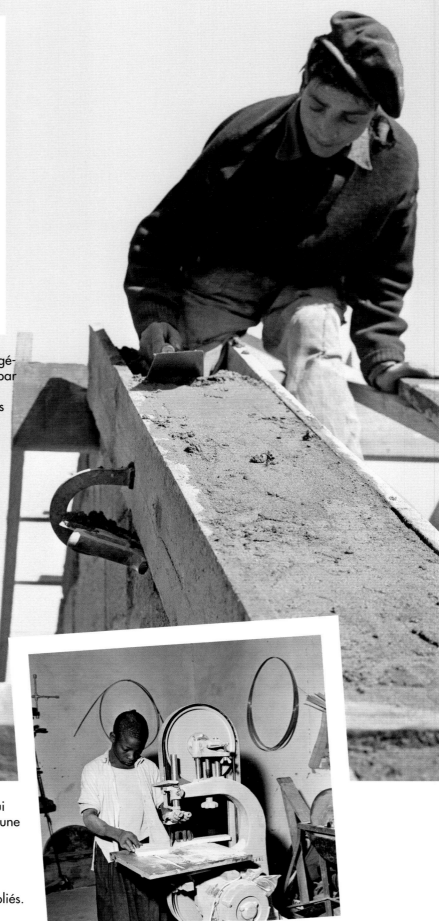

Les jeunes bâtisseurs sont regroupés en compagnies qui leur assurent à la fois une formation professionnelle et une formation civique.

Les métiers manuels ne sont pas oubliés.

FORMER DES ÉLITES MUSULMANES

Le nombre des étudiants musulmans, déjà important avant la guerre, est accru. Des lycées et écoles sont bâtis, de nombreux professeurs sont importés de métropole. Dans le bled, l'armée est massivement mise à contribution pour enseigner. Le secteur de la santé est l'objet d'un effort particulier. De nouveaux hôpitaux sont mis en service.

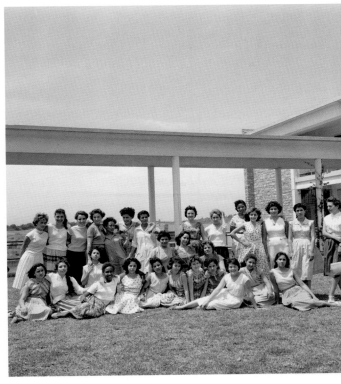

La révolution de la société algérienne passe par l'émancipation et le travail des femmes.

Avec le plan de Constantine, la France accélère son effort de formation médicale et de construction d'hôpitaux. Au moment de l'indépendance, l'Algérie comptera deux fois plus de lits d'hôpitaux que le mieux équipé des autres pays musulmans.

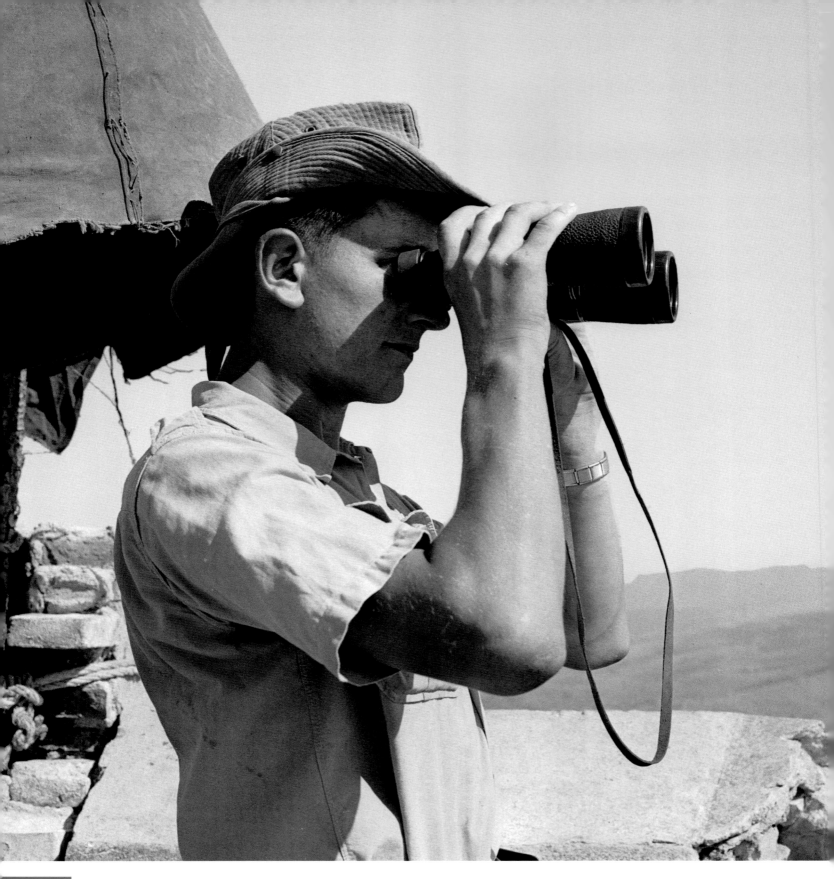

Salan y avait pensé, Challe obtient les moyens de le faire. Il soustrait une masse de soldats de réserve générale aux tâches quotidiennes de la pacification pour l'employer dans une série d'offensives de grande envergure. Objectif : réduire les principales poches de résistance de l'ALN en ratissant d'ouest en est. La plus connue d'entre elles sera l'opération Jumelles.

12. L'ARMÉE GAGNE LA GUERRE

LOUIS TERRENOIRE A ÉTÉ DÉPUTÉ GAULLISTE PUIS MINISTRE DE L'INFORMATION ET DES RELATIONS AVEC LE PARLEMENT PENDANT LES ANNÉES CRITIQUES DE L'AFFAIRE ALGÉRIENNE. IL S'INSCRIT EN FAUX CONTRE LES ACCUSATIONS DE RUSE OU DE DUPLICITÉ FAITES AU GÉNÉRAL DE GAULLE. L'ARMÉE AURAIT ÉTÉ CLAIREMENT PRÉVENUE, DÈS AOÛT 1959, DU PROJET D'AUTODÉTERMINATION.

« Libéré, par le référendum, de la paternité des hommes du 13 mai et, par la victoire électorale, de la rigidité classique des traditions présidentielles, le général de Gaulle va innover et bien marquer le début d'une ère différente, en tenant le 25 mars sa première conférence de presse à l'Élysée. Les jours précédents, le Premier ministre s'est rendu dans le Constantinois et y a répété, à proximité des maquis rebelles, que l'offre de cessez-le-feu lancée au mois d'octobre était toujours valable. Le président de la délégation spéciale de Constantine avait répondu en parlant « du doute qui commence à ébranler les esprits ».

[...]

Qu'a donc dit le président de la République, sinon qu'après « cent trente années de vicissitudes », le libéralisme politique du gouvernement et les efforts de tous ordres prodigués par la France doivent permettre à l'Algérie de « prendre sa figure et son âme » et de dessiner son destin politique « dans l'esprit et dans les suffrages de ses enfants ». À propos des propositions qu'il a faites d'imposer silence aux armes et de la « négociation directe avec le FLN » qui serait nécessaire pour y parvenir, de Gaulle a conclu : « Je me demande pourquoi on n'en vient pas à cela puisque, de toute façon, c'est ainsi que le malheur finira. » Ces propos étaient tenus, redisons-le, le 25 mars 1959.

[...]

Cette conscience de l'irréductibilité du problème algérien à des solutions sans décimales, cette esquisse de l'avenir qu'un empirisme de bon sens empêche de pousser jusqu'au trait définitif, alliées à une résolution sans retour ni détour quant au but à atteindre et à la voie à suivre, comment le général de Gaulle parviendra-t-il à les traduire en données accessibles à des soldats, qui rêvent, accrochés à leurs pitons du bled, d'un statut politique à jamais défini et immédiatement applicable, dont ils auraient mission d'être les garants et les protecteurs ?

Cette manière de gageure, il va la tenter au cours d'un voyage qui le mènera de Saïda, où commande Bigeard, et, de poste en poste, jusqu'au PC « Artois » de Challe, à 1 700 mètres d'altitude.

[...]

Lors de cette première « tournée des popotes » (une formule que de Gaulle n'apprécie guère), le chef de l'État rappelle aux officiers que leur devoir essentiel est de « terminer la pacification », autrement dit de lui ménager une plate-forme de maîtrise militaire, de telle manière qu'à partir d'une position de force, il puisse prendre des initiatives de paix.

C'est la paix, en effet, qu'il évoque en priorité devant les populations de Tebessa et d'Aïn M'lila. Il leur dit en substance qu'il souhaite finir la guerre et mettre un terme à leurs souffrances. Après quoi, elles auront à prendre elles-mêmes la décision suprême quant à leur avenir. Et voici que, pour la première fois, après avoir souvent laissé pressentir la chose, il lance le mot d'autodétermination. »

Louis Terrenoire, *De Gaulle et l'Algérie*,
© Librairie Arthème Fayard, 1964

Général d'aviation, Maurice Challe a été choisi pour ses brillants états de service, mais aussi pour son gaullisme sans états d'âme. Il ne se mêle pas de politique, il ne veut rien savoir des turbulences des civils, il « fait la guerre », et d'abord la guerre conventionnelle qui consiste à « briser » le corps de bataille adverse.

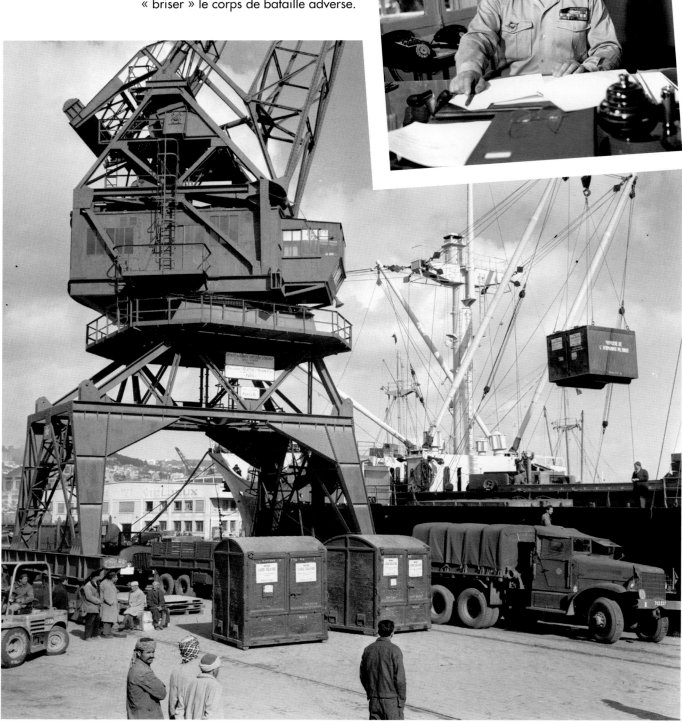

De Gaulle garantit à l'armée des moyens accrus en matériel et en hommes.

FORCER LE DESTIN

Le 23 octobre 1958, de Gaulle proposait au FLN de faire « la paix des braves ». Mais, face à son refus de « laisser le couteau au vestiaire », il décide d'intensifier les opérations. Le 19 décembre 1958, Raoul Salan, jugé trop politique, est remplacé par Maurice Challe à la tête des troupes. Ce dernier obtient des moyens accrus dans l'espoir d'emporter la décision sur le terrain.

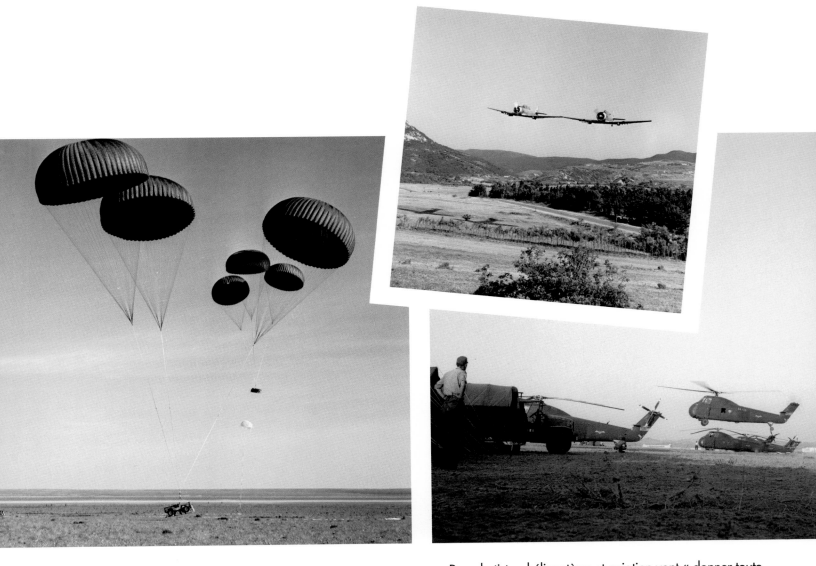

Parachutistes, hélicoptères et aviation vont « donner toute leur mesure » sur des champs de bataille soigneusement planifiés.

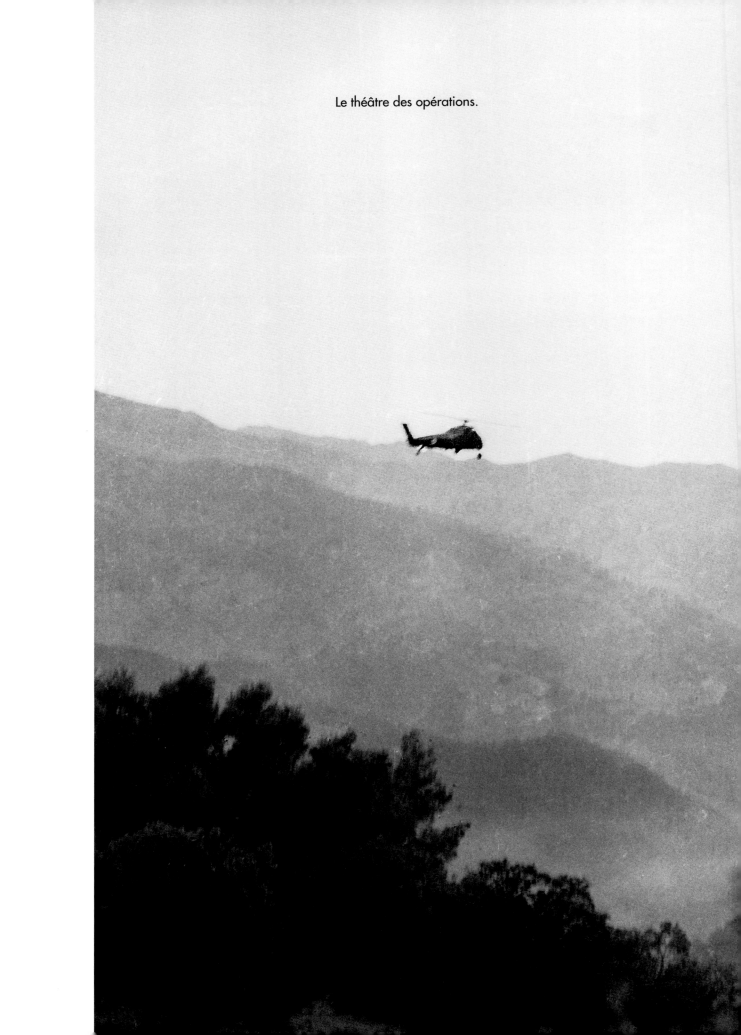

Le théâtre des opérations.

Tous les sanctuaires rebelles, toutes les zones naguère interdites deviennent le théâtre d'opérations de grande envergure. « Couronne » entre l'Oranie et Orléansville, puis « Cigale », « Courroie », « Étincelles » dans le Hodna, « Flammèche », « Jumelles » en Kabylie, « Pierres précieuses » dans le Constantinois, enfin « Trident » entre Kenchela et les Nementchas.

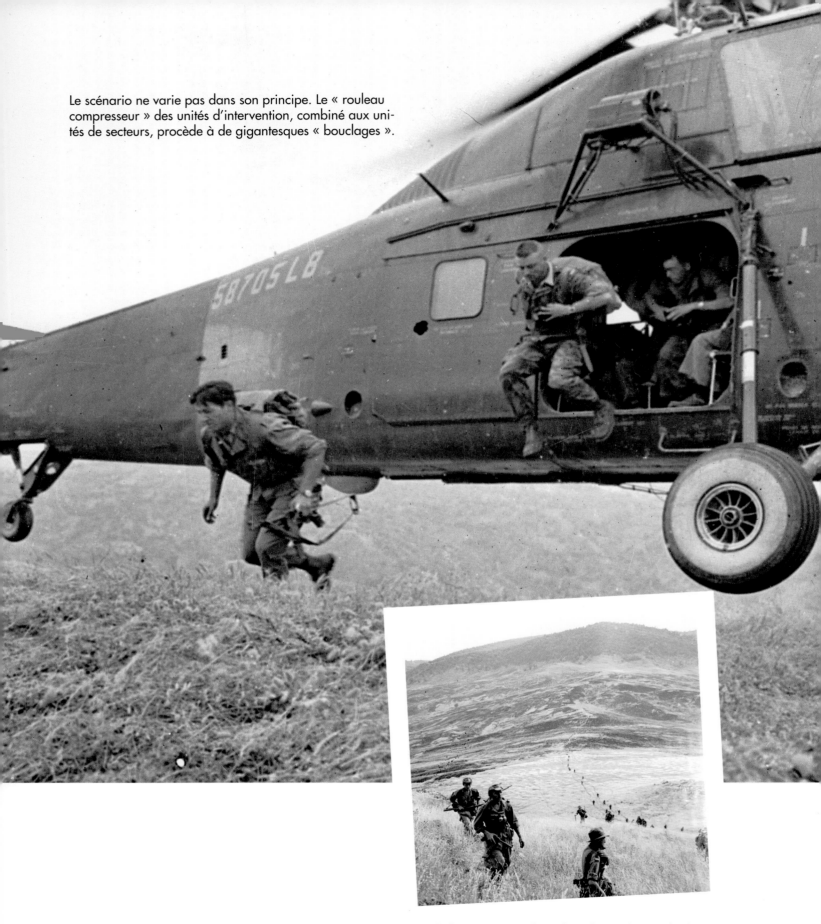

Le scénario ne varie pas dans son principe. Le « rouleau compresseur » des unités d'intervention, combiné aux unités de secteurs, procède à de gigantesques « bouclages ».

Les hélicoptères y ont leur place, les jambes ont le dernier mot.

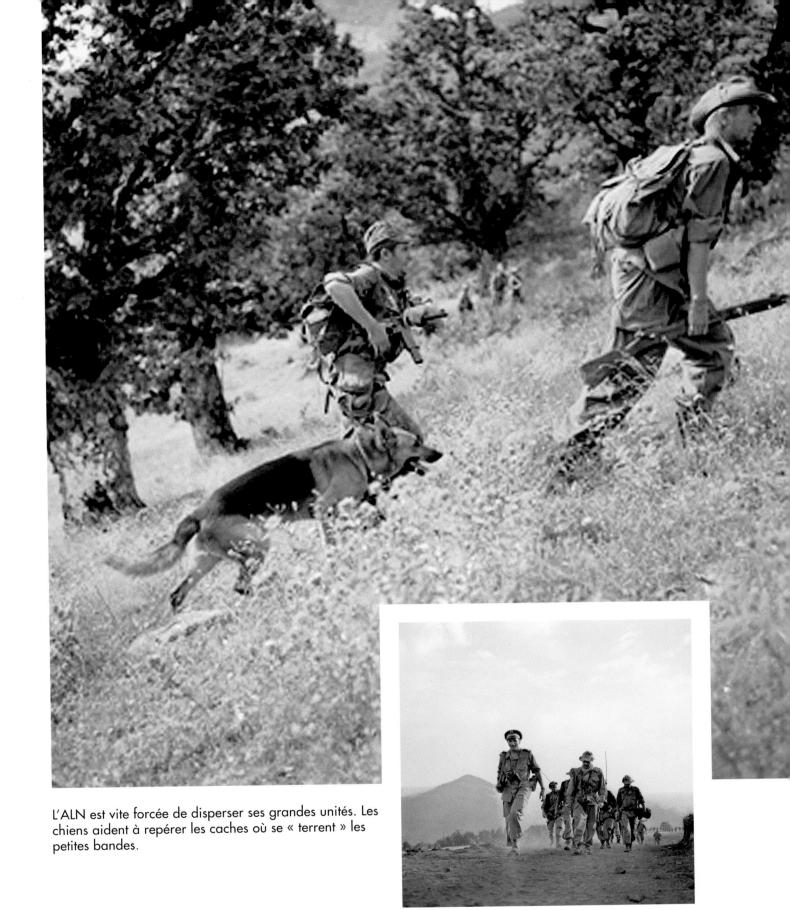

L'ALN est vite forcée de disperser ses grandes unités. Les chiens aident à repérer les caches où se « terrent » les petites bandes.

L'opération une fois terminée, retour vers le bivouac.

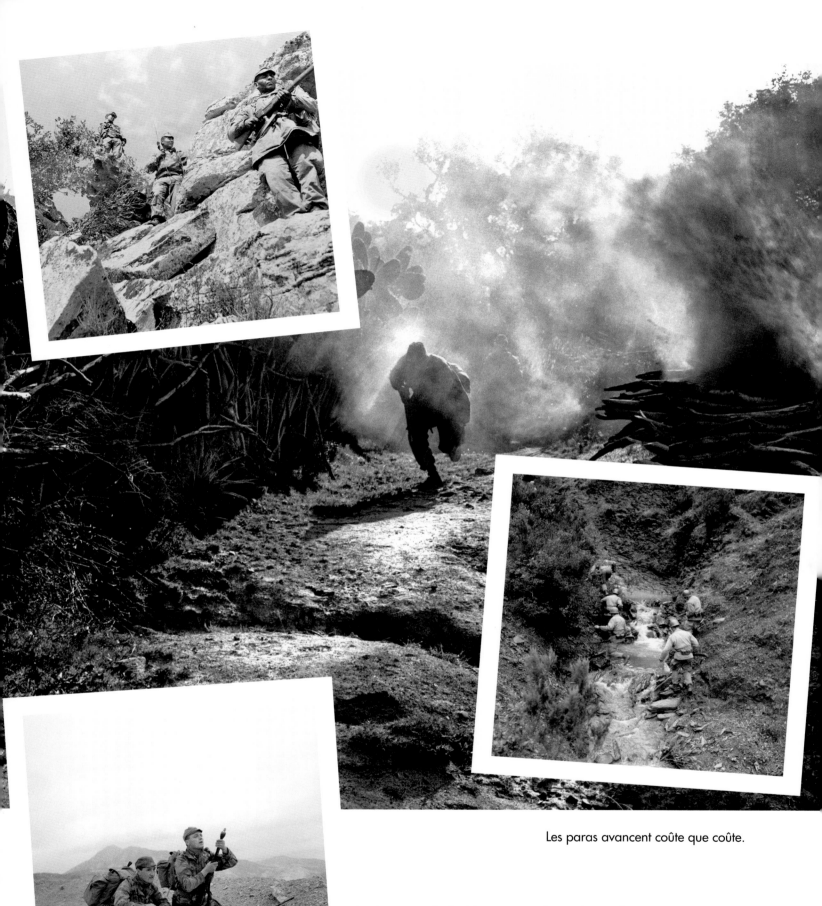

Les paras avancent coûte que coûte.

Sur le terrain, le fusil lance-grenades est l'arme la mieux adaptée pour « tirer l'ennemi » des trous où il se terre.

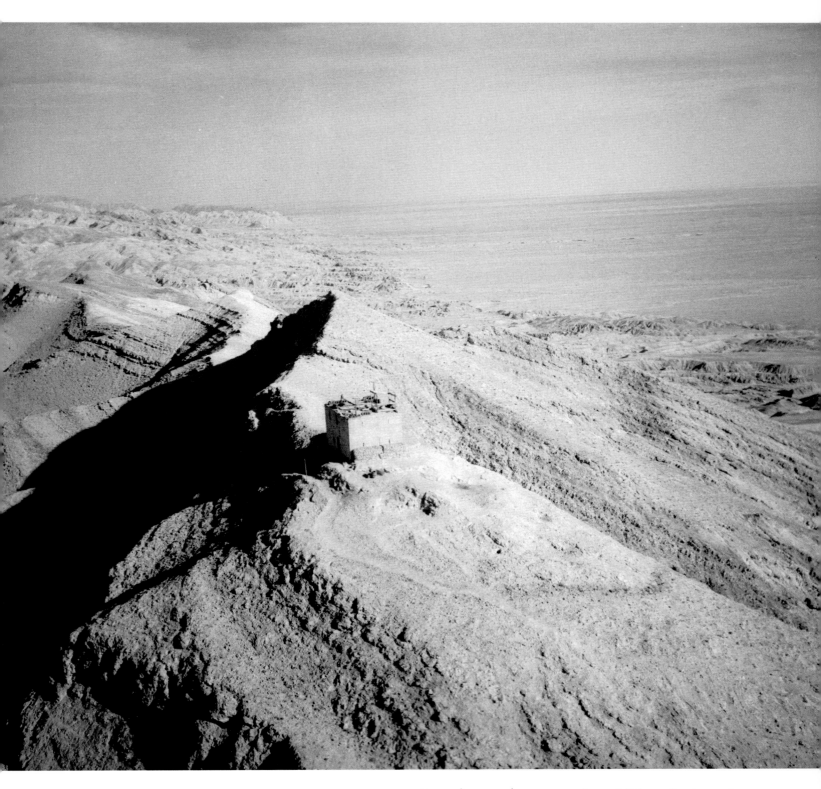

Toutes les « poches » ennemies ont été « nettoyées ». Au bout de sa course guerrière, l'armée de Challe est arrivée jusqu'à la frontière tunisienne, d'où il suffit d'empêcher l'ennemi de s'infiltrer. Ici, le poste frontalier de Negrine, le plus méridional de la ligne Morice. Après, c'est le Sahara, où toute vie est impossible pour les katibas de l'ALN, que l'aviation repérerait.

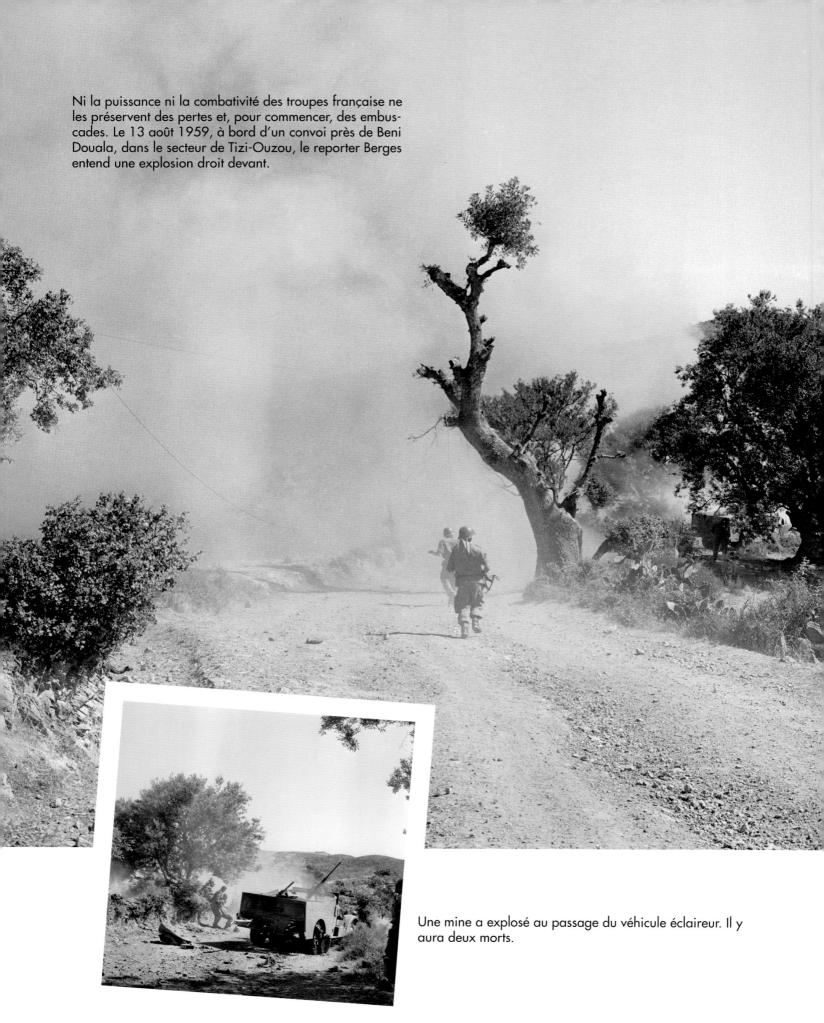

Ni la puissance ni la combativité des troupes française ne les préservent des pertes et, pour commencer, des embuscades. Le 13 août 1959, à bord d'un convoi près de Beni Douala, dans le secteur de Tizi-Ouzou, le reporter Berges entend une explosion droit devant.

Une mine a explosé au passage du véhicule éclaireur. Il y aura deux morts.

LE PRIX DU SANG

Non seulement l'armée boucle et « ratisse », mais elle continue ensuite d'occuper le terrain, condamnant ainsi l'ennemi à rester terré. Coupé des populations, il ne pourra pas survivre très longtemps. Les résultats seront dans l'ensemble payants. Mais cela ne va pas sans pertes lourdes, civiles et militaires.

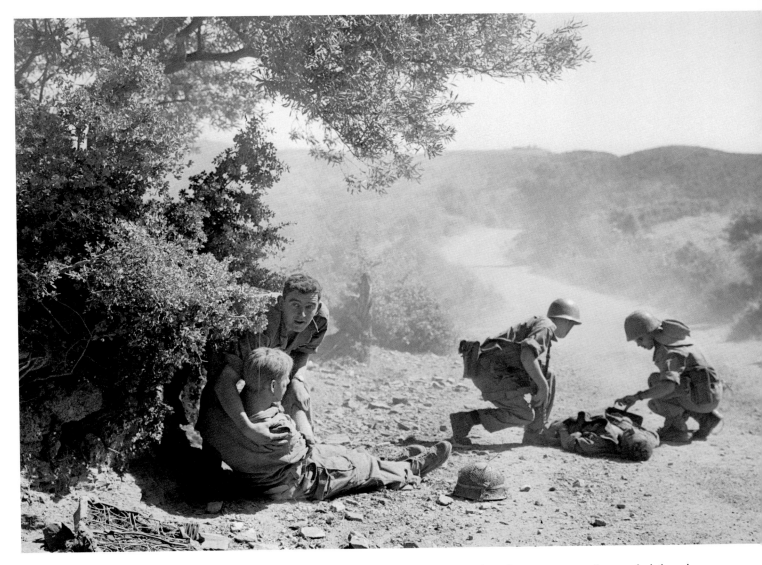

Ces attaques, qui alourdissent perpétuellement le bilan des tués et des estropiés, indiquent que, malgré les progrès du plan Challe, le problème de l'Algérie n'est pas résolu.

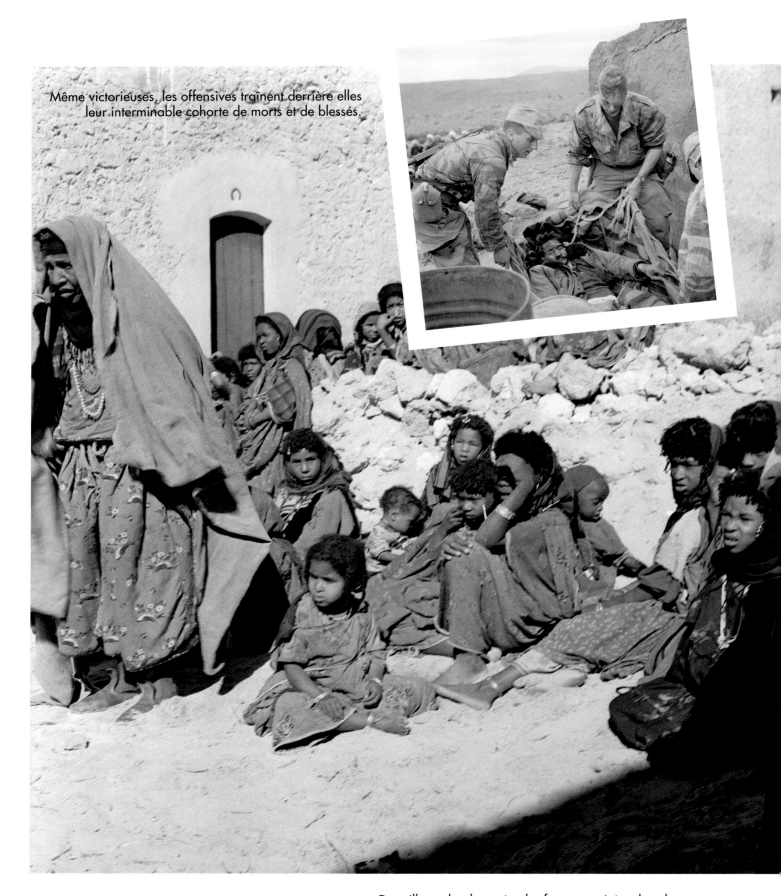

Même victorieuses, les offensives traînent derrière elles leur interminable cohorte de morts et de blessés.

Des villages bouleversés, des femmes retirées dans leur malheur. Une sourde hostilité aussi parfois des populations lasses de faire les frais de la guerre.

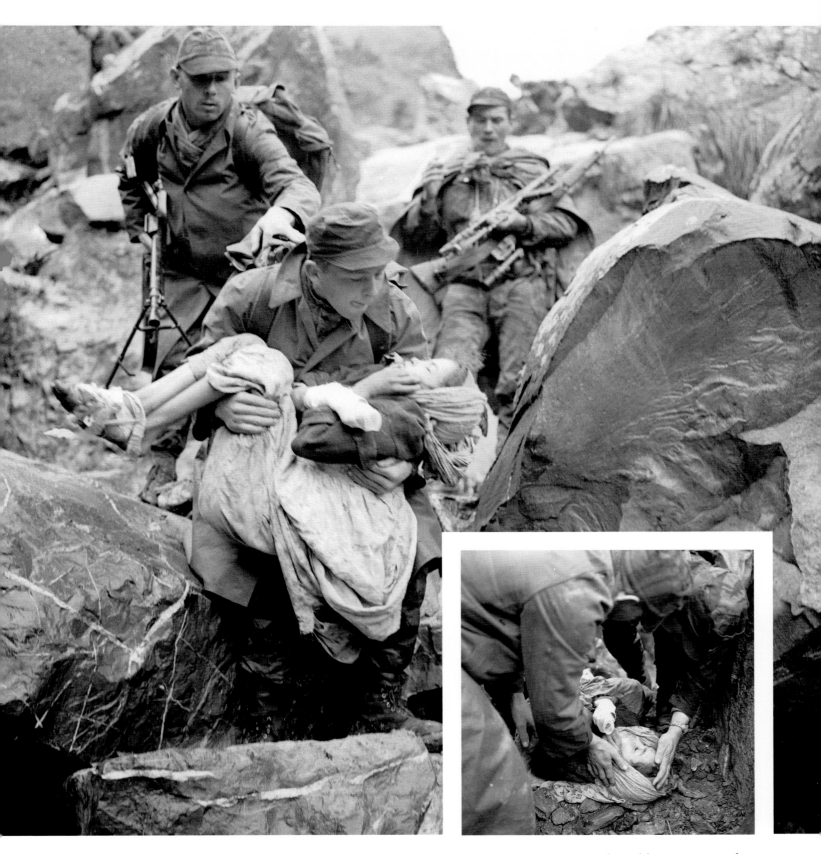

Heureusement, le dévouement des soldats permet parfois
de sauver quelques victimes civiles

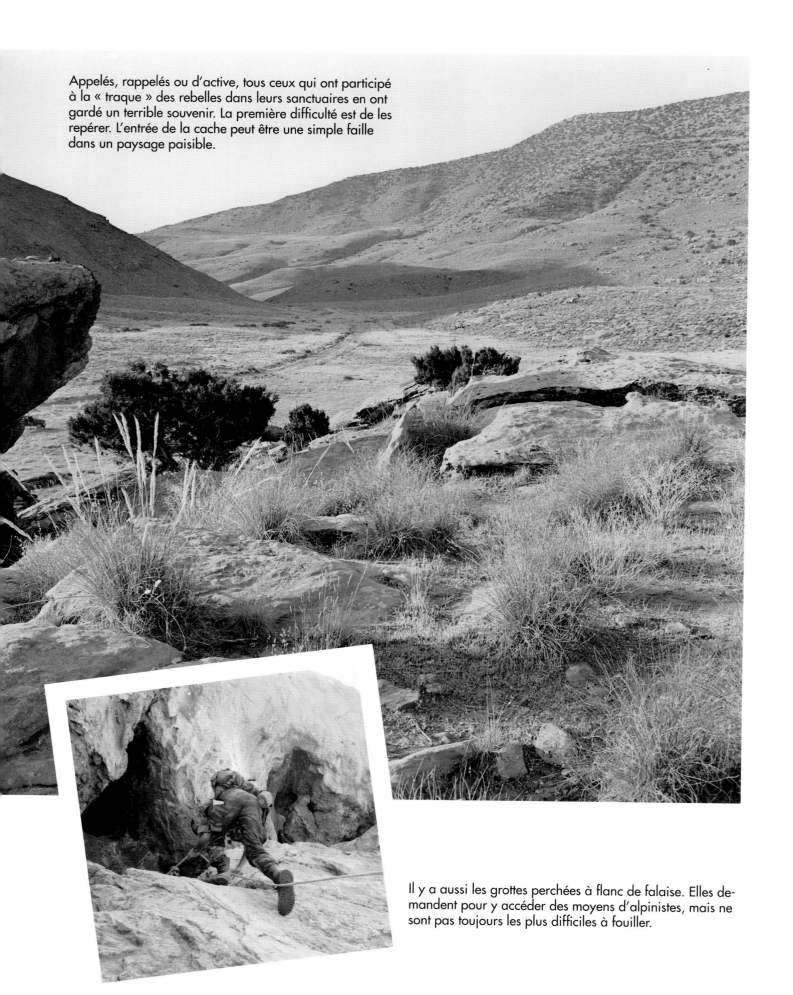

Appelés, rappelés ou d'active, tous ceux qui ont participé à la « traque » des rebelles dans leurs sanctuaires en ont gardé un terrible souvenir. La première difficulté est de les repérer. L'entrée de la cache peut être une simple faille dans un paysage paisible.

Il y a aussi les grottes perchées à flanc de falaise. Elles demandent pour y accéder des moyens d'alpinistes, mais ne sont pas toujours les plus difficiles à fouiller.

DANS LES SANCTUAIRES

À l'état-major, on sent la victoire proche. Le 2ᵉ bureau intoxique le commandement rebelle qui procède à de terribles « purges ». En 1960, plusieurs chefs des wilayas de l'intérieur, épuisés, ne faisant plus confiance au GPRA basé au Caire ni à l'ALN basée en Tunisie et au Maroc, envisagent de se rendre. Si Salah, commandant la wilaya IV, rencontre de Gaulle à l'Élysée.

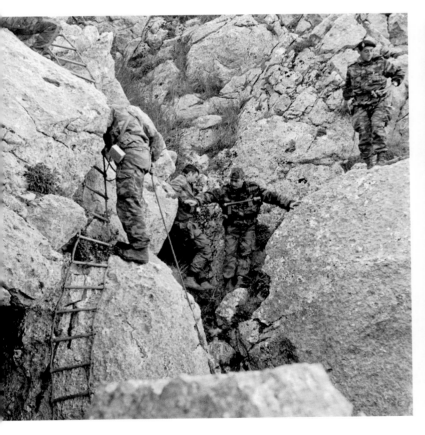

Parfois, après une entrée où un homme peut tout juste passer, le boyau s'élargit en vastes « cathédrales souterraines » où les fellagha entreposent tout, armement, matériel, et où une centaine d'hommes peuvent se réfugier. Elles peuvent même servir de prison aux paysans récalcitrants, ceux qui ne veulent pas payer ou ceux qui vont voter, par exemple.

Une fois entré, le plus difficile reste à faire : fouiller et, le cas échéant, combattre, dans l'obscurité, les fellagha retranchés. Pour ne pas se jeter aveuglément dans la gueule du loup, il arrive que les soldats envoient en éclaireur, attaché par une corde, un prisonnier fraîchement rallié qui permettra de tromper les fellagha. Quand l'ennemi se révèle inexpugnable, les grottes sont attaquées à l'explosif.

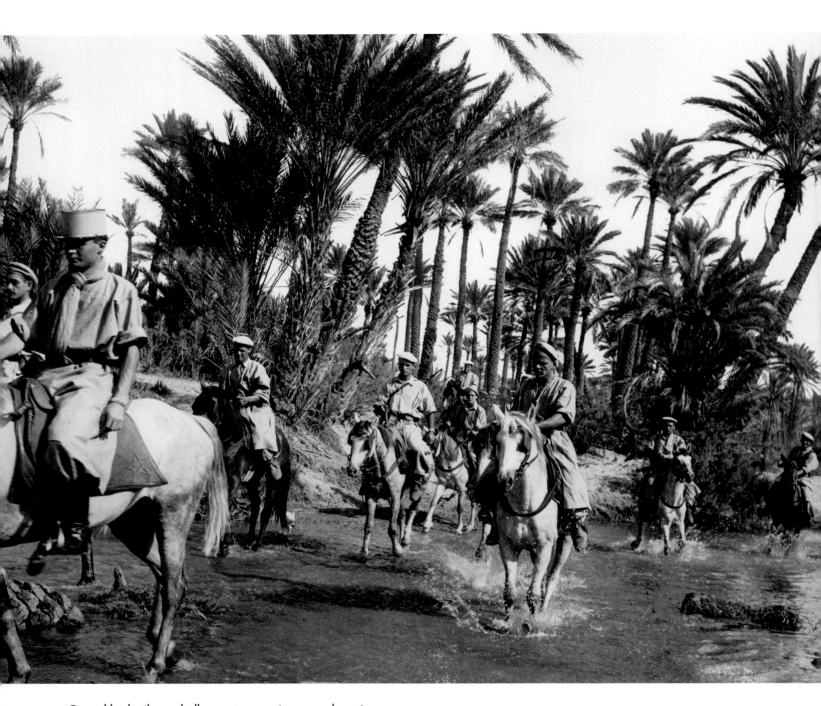

Quand les katibas rebelles sont menacées ou malmenées par les unités d'intervention, elles fuient toujours plus loin, vers le désert, vers le sud, puisque les barrages leur interdisent les routes de l'est et de l'ouest. L'armée leur « donne la chasse ».

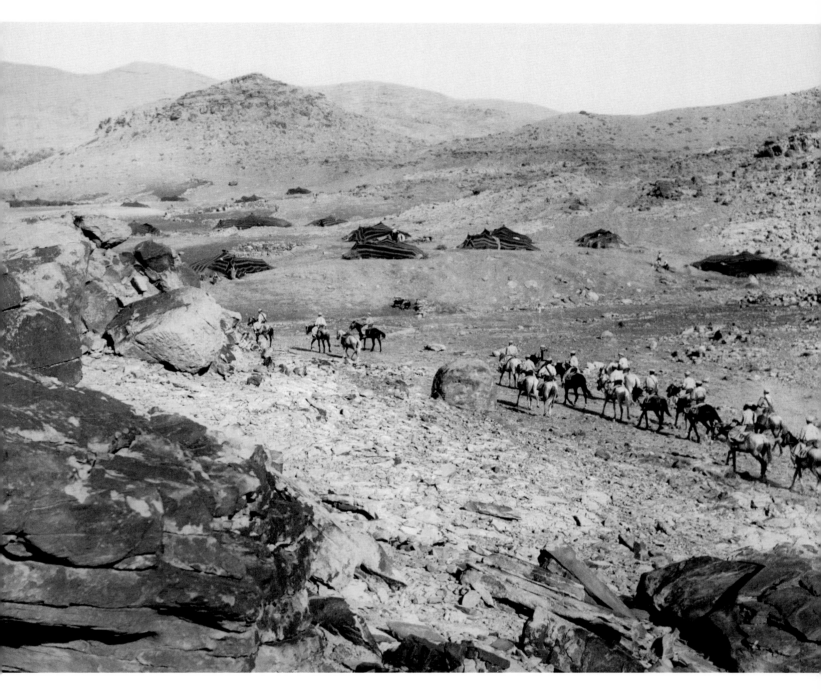

Immédiatement après les régiments d'intervention passent
des commandos spécialisés qui leur sont rattachés.
Mais, pour « neutraliser » l'ennemi à longue portée, il y a
aussi des unités nomadisantes, comme ces spahis
du 23e régiment.

Pour le souvenir, le photographe a pris à la parade cette
charge de spahis face à une katiba imaginaire. On voit la
cible qu'offrent ces hommes, silhouettes noires lancées sur
de grandes étendues de sable, mais on voit aussi l'énergie
qu'ils déploient et qui suffit parfois à emporter la décision
et à mettre l'ennemi en déroute.

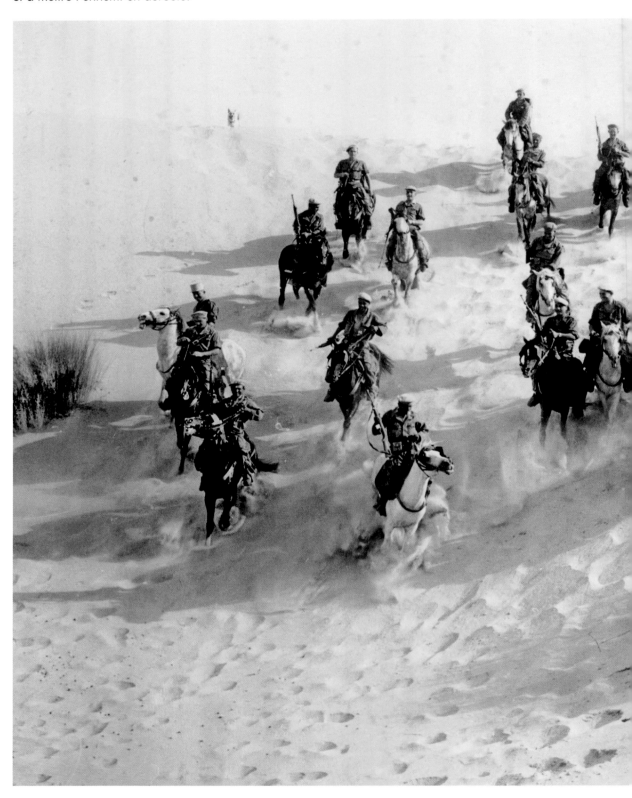

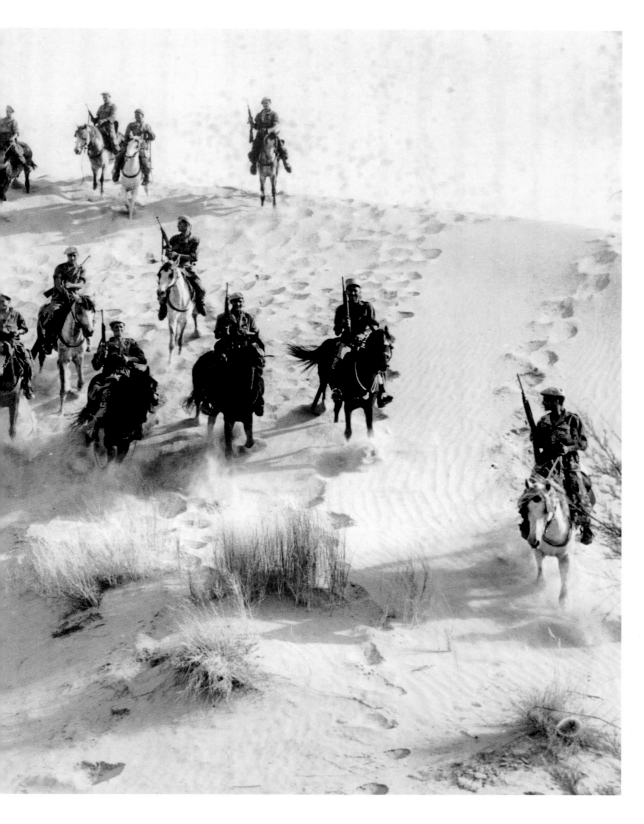

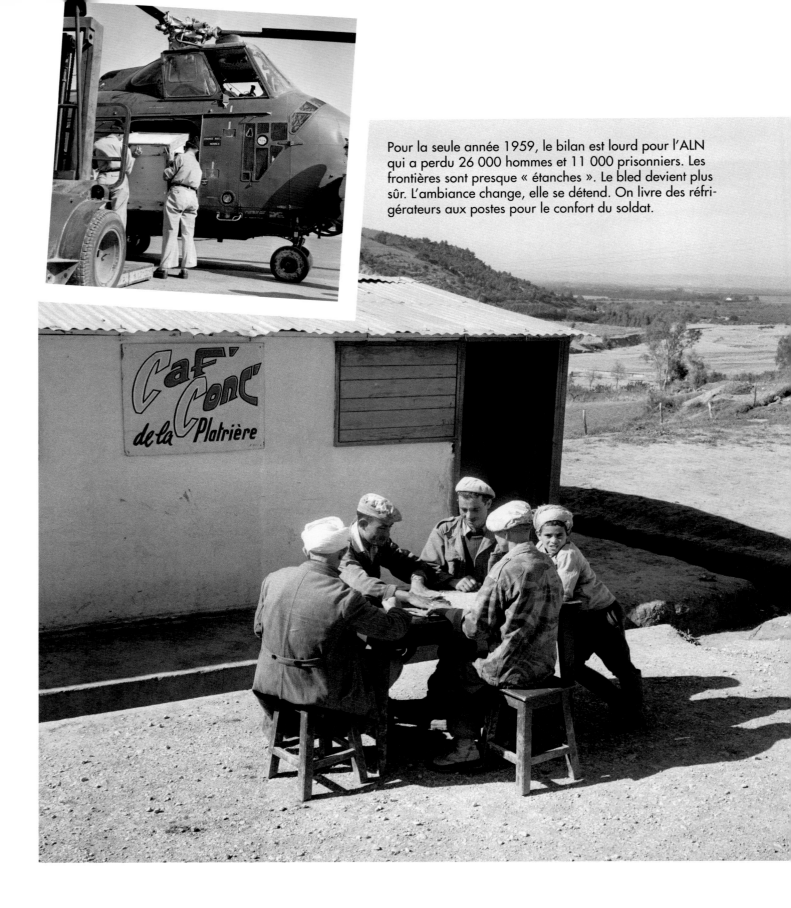

Pour la seule année 1959, le bilan est lourd pour l'ALN qui a perdu 26 000 hommes et 11 000 prisonniers. Les frontières sont presque « étanches ». Le bled devient plus sûr. L'ambiance change, elle se détend. On livre des réfrigérateurs aux postes pour le confort du soldat.

VICTOIRE SANS ISSUE

Sur le terrain, les unités sentent un net fléchissement de la combativité et du potentiel de l'ALN. Mais la pacification n'est pas achevée et l'organisation politico-administrative du FLN renaît après les opérations. La balle est désormais dans le camp des politiques.

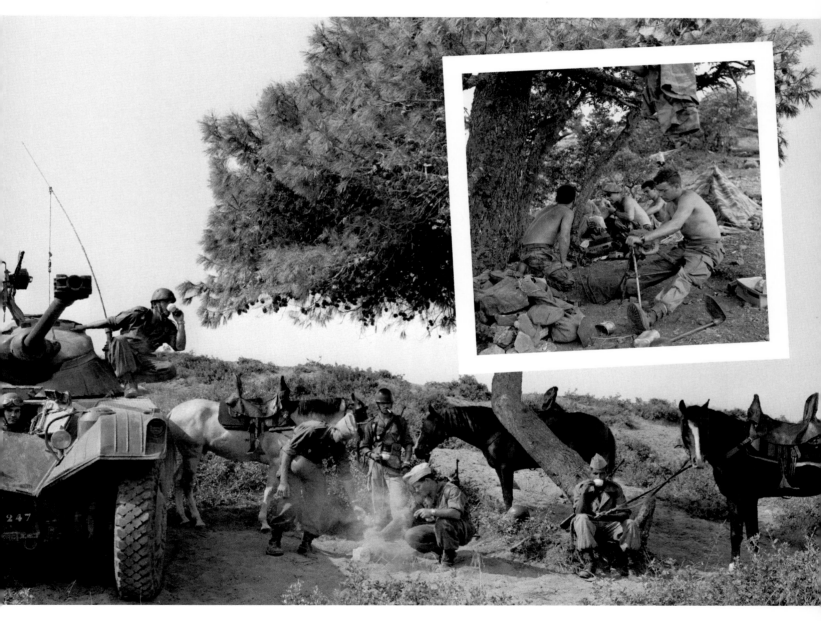

Les opérations elles-mêmes sont moins meurtrières. C'est le moment où chacun, et d'abord le commandant en chef, croit à la victoire.

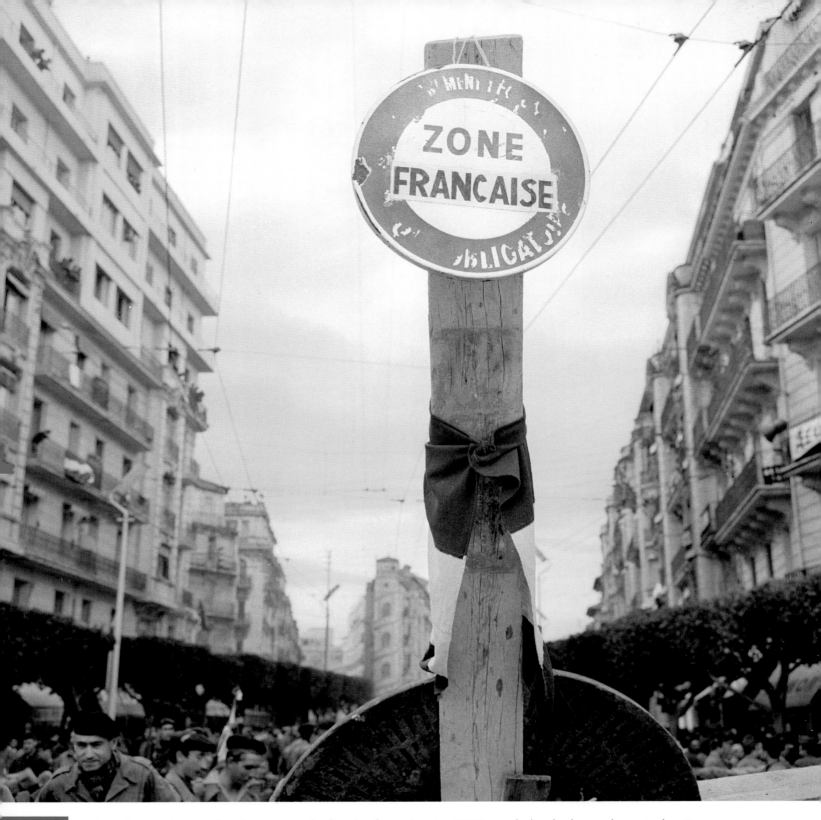

Cette photo, prise pendant la semaine des barricades en janvier 1960, symbolise le drame des trois dernières années de guerre. De Gaulle estime que la réalité impose de traiter vite et il n'y a plus à ses yeux qu'un seul interlocuteur possible : le FLN, ce qui incite ce dernier à ne faire aucune concession malgré sa défaite militaire. L'intégration abandonnée, l'association n'est bientôt plus qu'une chimère et l'on court à l'indépendance. Les Européens prennent peur, les musulmans aussi. Beaucoup, voyant la France partir et les fellagha s'installer, se retournent. Le fossé entre les communautés se creuse. La politique s'emballe. Faut-il partager l'Algérie ? se demande dans un livre le gaulliste Alain Peyrefitte. On ne peut laisser les pieds-noirs sans garanties formelles dans le nouvel État à naître, estime dans L'Algérie d'Évian le futur prix Nobel Émile Allais, partisan de l'indépendance.

13. LA FRANCE PERD LA PAIX

HÉLIE DENOIX DE SAINT MARC, COMMANDANT PAR INTÉRIM DU 1ER REP, FUT UNE DES FIGURES DE PROUE DU PUTSCH DU 21 AVRIL 1961. APRÈS SON ÉCHEC, IL SE CONSTITUA PRISONNIER POUR RÉPONDRE DE SES ACTES. VOILÀ LA DÉCLARATION QU'IL FIT DEVANT LE HAUT TRIBUNAL MILITAIRE, LE 5 JUIN 1961.

" Ce que j'ai à dire sera simple et sera court. Depuis mon âge d'homme, Monsieur le président, j'ai vécu pas mal d'épreuves : la Résistance, la Gestapo, Buchenwald, trois séjours en Indochine, la guerre d'Algérie, Suez, et puis encore la guerre d'Algérie...

En Algérie, après bien des équivoques, après bien des tâtonnements, nous avions reçu une mission claire : vaincre l'adversaire, maintenir l'intégrité du patrimoine national, y promouvoir la justice raciale, l'égalité politique.

On nous a fait faire tous les métiers, oui, tous les métiers, parce que personne ne pouvait ou ne voulait les faire. Nous avons mis dans l'accomplissement de notre mission, souvent ingrate, parfois amère, toute notre foi, toute notre jeunesse, tout notre enthousiasme. Nous y avons laissé le meilleur de nous-mêmes. Nous y avons gagné l'indifférence, l'incompréhension de beaucoup, les injures de certains. Des milliers de nos camarades sont morts en accomplissant cette mission. Des dizaines de milliers de musulmans se sont joints à nous comme camarades de combat, partageant nos peines, nos souffrances, nos espoirs, nos craintes. Nombreux sont ceux qui sont tombés à nos côtés. Le lien sacré du sang versé nous lie à eux pour toujours.

Et puis un jour, on nous a expliqué que cette mission était changée. Je ne parlerai pas de cette évolution incompréhensible pour nous. Tout le monde la connaît. Et un soir, pas tellement lointain, on nous a dit qu'il fallait apprendre à envisager l'abandon possible de l'Algérie, de cette terre si passionnément aimée, et cela d'un cœur léger. Alors nous avons pleuré.

L'angoisse a fait place en nos cœurs au désespoir. Nous nous souvenions de quinze années de sacrifices inutiles, de quinze années d'abus de confiance et de reniement. Nous nous souvenions de l'évacuation de la Haute-Région, des villageois accrochés à nos camions, qui, à bout de forces, tombaient en pleurant dans la poussière de la route. Nous nous souvenions de Diên Biên Phû, de l'entrée du Viet-minh à Hanoï. Nous nous souvenions de la stupeur et du mépris de nos camarades de combat vietnamiens en apprenant notre départ du Tonkin. Nous nous souvenions des villages abandonnés par nous et dont les habitants avaient été massacrés. Nous nous souvenions des milliers de Tonkinois se jetant à la mer pour rejoindre les bateaux français.

Nous pensions à toutes ces promesses solennelles faites sur cette terre d'Afrique. Nous pensions à tous ces hommes, à toutes ces femmes, à tous ces jeunes qui avaient choisi la France à cause de nous et qui, à cause de nous, risquaient chaque jour, à chaque instant, une mort affreuse. Nous pensions à ces inscriptions qui recouvrent les murs de tous ces villages et mechtas d'Algérie : « L'Armée nous protégera, l'armée restera. » Nous pensions à notre honneur perdu. [...]

Alors j'ai suivi le général Challe. Et aujourd'hui, je suis devant vous pour répondre de mes actes et de ceux des officiers du 1er REP, car ils ont agi sur mes ordres. Monsieur le président, on peut demander beaucoup à un soldat, en particulier de mourir, c'est son métier. On ne peut lui demander de tricher, de se dédire, de se contredire, de mentir, de se renier, de se parjurer. [...] "

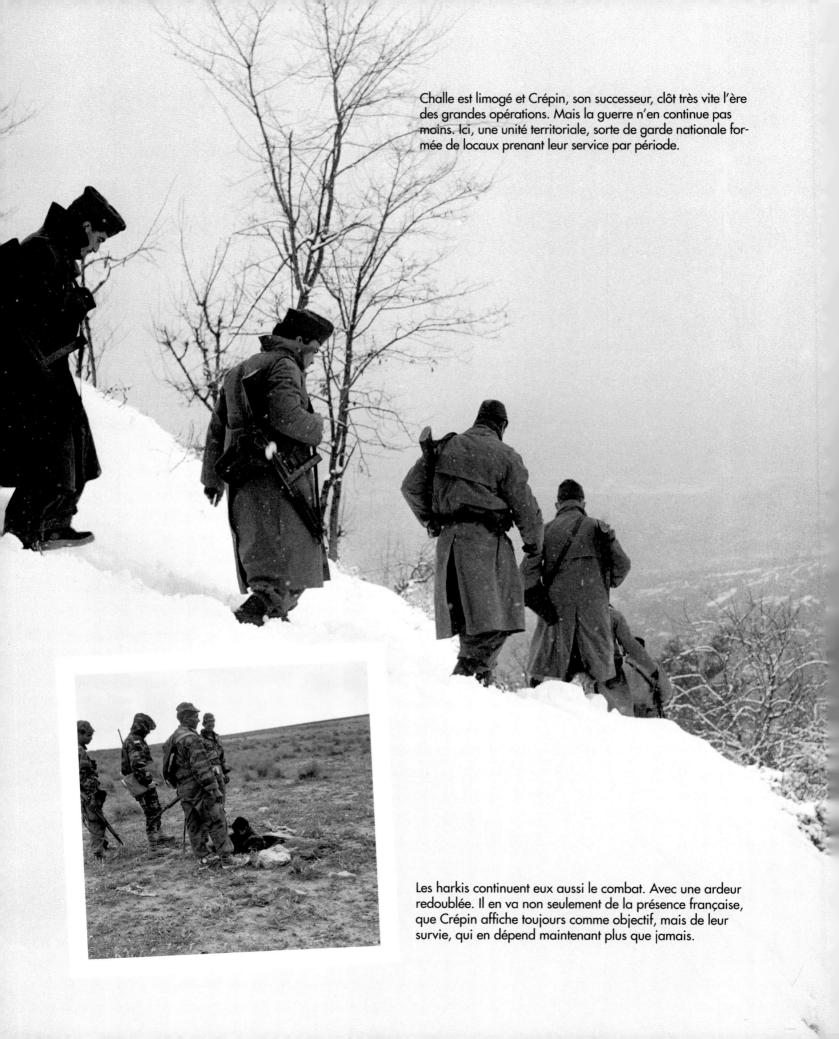

Challe est limogé et Crépin, son successeur, clôt très vite l'ère des grandes opérations. Mais la guerre n'en continue pas moins. Ici, une unité territoriale, sorte de garde nationale formée de locaux prenant leur service par période.

Les harkis continuent eux aussi le combat. Avec une ardeur redoublée. Il en va non seulement de la présence française, que Crépin affiche toujours comme objectif, mais de leur survie, qui en dépend maintenant plus que jamais.

LE GRAND TOURNANT

Si les combats continuent, c'est pour négocier en position de force. Car, de Gaulle en est désormais convaincu, et l'opinion métropolitaine avec lui, l'Algérie est un « boulet », un obstacle au redressement économique, politique et diplomatique de la France. « Il faut le détacher. C'est ma mission. Elle n'est pas drôle. Mais c'est peut-être le plus grand service que j'aurai rendu à la France. » Le 16 septembre 1959, il prononce son discours sur l'autodétermination, qui confère aux musulmans le droit de trancher le sort de l'Algérie et suppose des négociations ouvertes avec le FLN.

Fin 1960, début 1961, ce sont toujours les mêmes crapahuts et les mêmes coupe-gorge que cinq ans plus tôt.

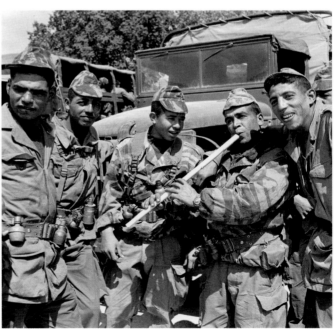

On se détend toujours entre amis, mais les sourires semblent d'une gaieté un peu factice devant les incertitudes de l'avenir.

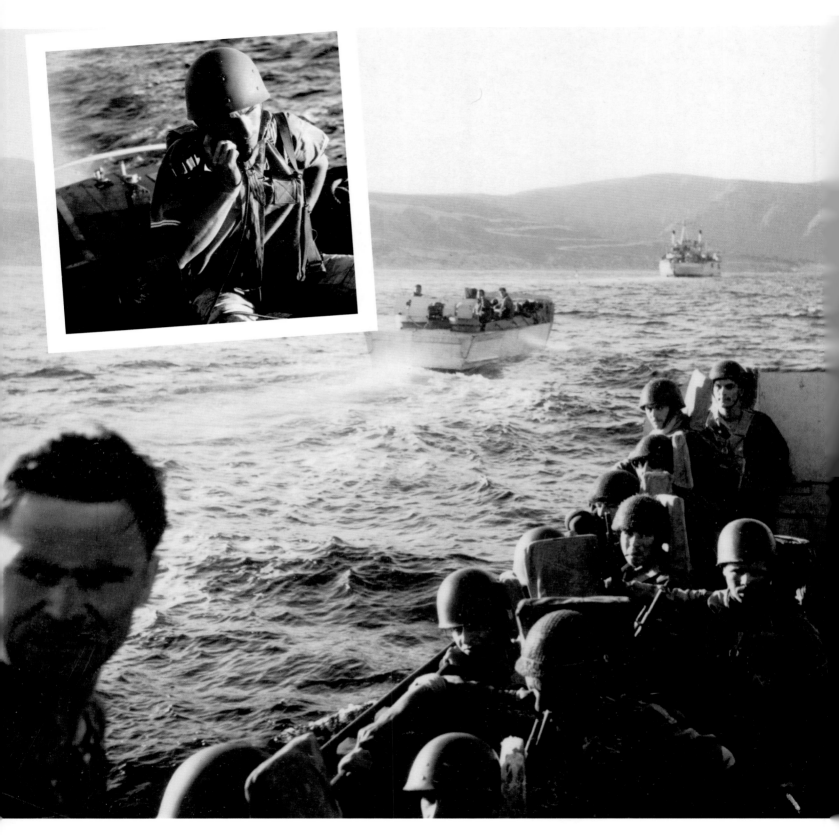

Comme elle a du temps de reste, la marine organise de grandes manœuvres de débarquement.

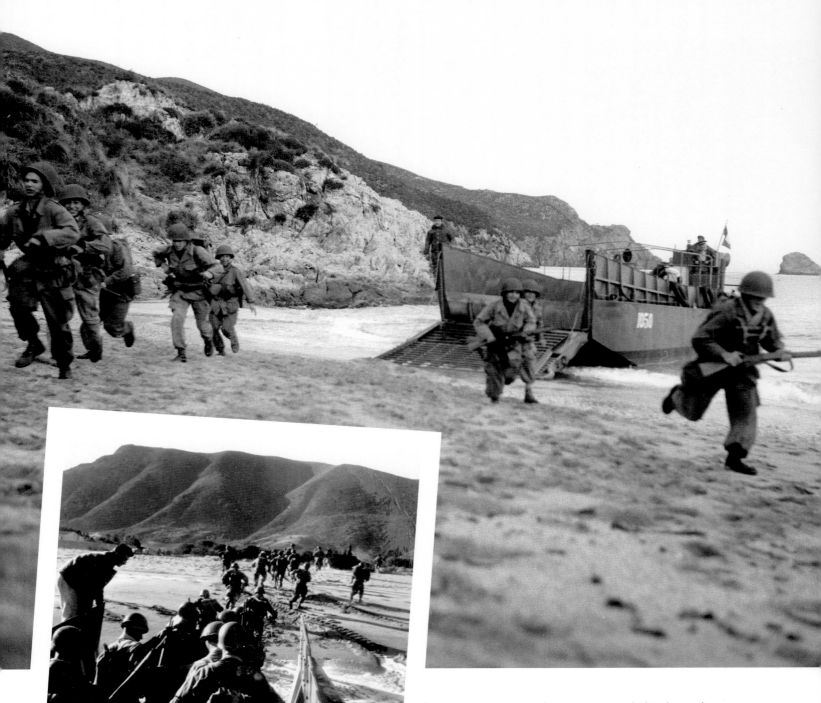

Ces exercices ne serviront pas pour dégager la base de Bizerte, en Tunisie, que Habib Bourguiba tentera en vain d'envahir en juillet 1961 : les parachutistes, l'aviation et l'artillerie de marine suffiront au travail.

Ils serviront en revanche au moment de l'indépendance : à son honneur, la marine sera l'arme qui rembarquera la plus grosse proportion de ses harkis.

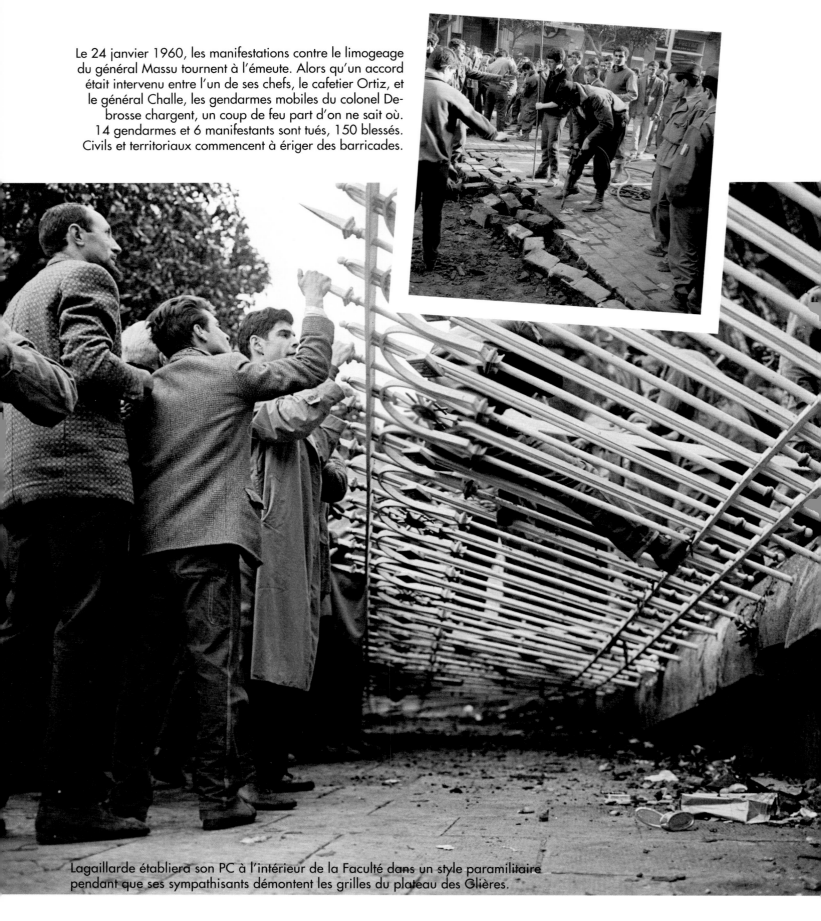

Le 24 janvier 1960, les manifestations contre le limogeage du général Massu tournent à l'émeute. Alors qu'un accord était intervenu entre l'un de ses chefs, le cafetier Ortiz, et le général Challe, les gendarmes mobiles du colonel Debrosse chargent, un coup de feu part d'on ne sait où. 14 gendarmes et 6 manifestants sont tués, 150 blessés. Civils et territoriaux commencent à ériger des barricades.

Lagaillarde établira son PC à l'intérieur de la Faculté dans un style paramilitaire pendant que ses sympathisants démontent les grilles du plateau des Glières.

LE TEMPS DES RÉVOLTES

Sentant que FLN était en train de reconquérir sur le plan politique et diplomatique le terrain perdu sur le plan militaire, les Européens et les musulmans engagés aux côtés de la France désespèrent, à l'instar d'une partie importante de l'armée. Le 24 janvier 1960, les Algérois se soulèvent à la nouvelle du renvoi du général Massu, dernier garant à leurs yeux des espoirs du 13 mai. C'est la semaine des barricades, qui fera 20 morts et 150 blessés. Un an plus tard, dans la nuit du 21 avril 1961, ce sera le putsch des généraux, « maté » en quelques jours.

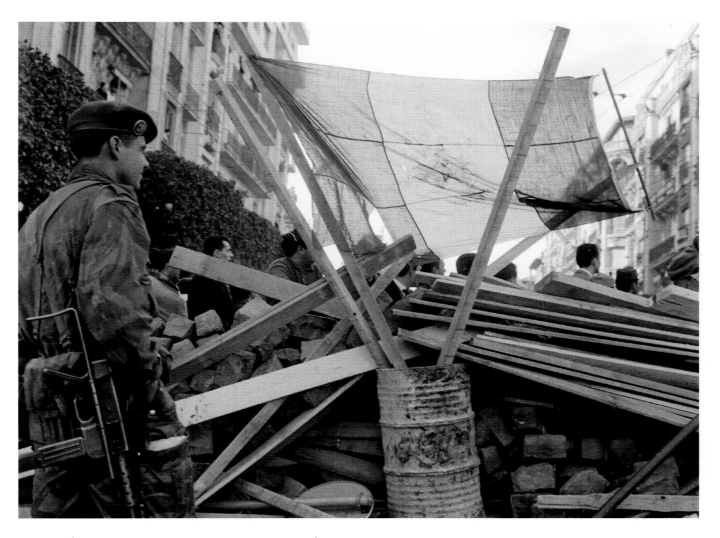

Les parachutistes, qui se sont interposés, ne sont pas loin
de fraterniser avec les insurgés.

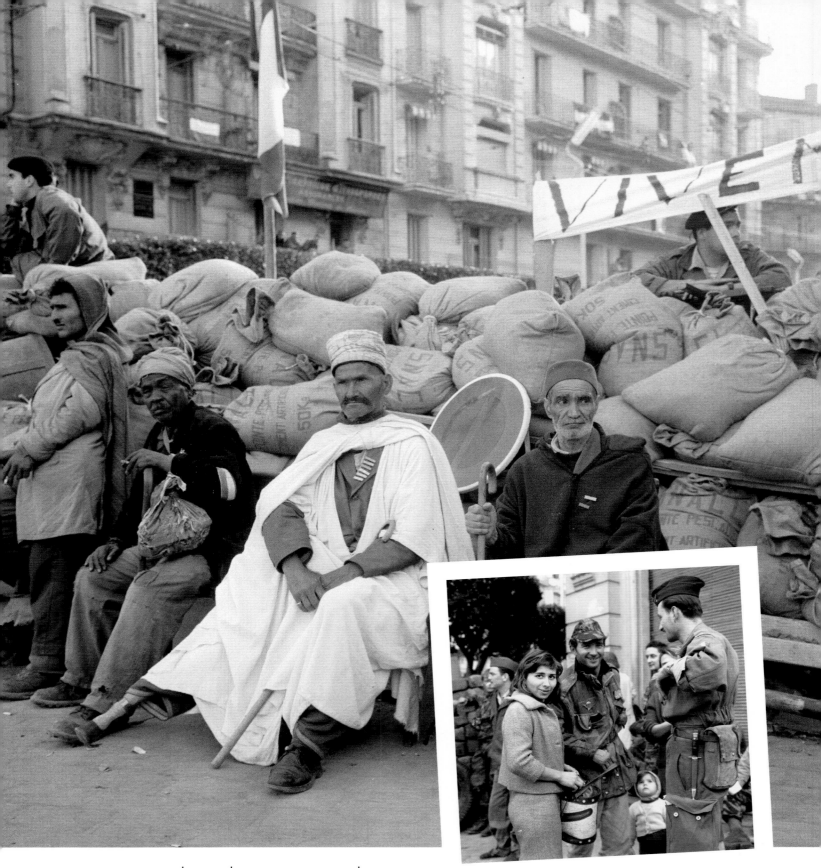

Une constatation : les musulmans sont moins nombreux et moins optimistes qu'en 1958. De Gaulle s'est adressé aux insurgés, « égarés par les mensonges et les calomnies », en leur tenant le langage de l'émotion et en les adjurant de « rentrer dans l'ordre national ».

Mais la population européenne est tout entière derrière eux. Paul Delouvrier et Maurice Challe en tiennent compte. Ils quittent Alger et donnent des consignes de souplesse aux forces de l'ordre.

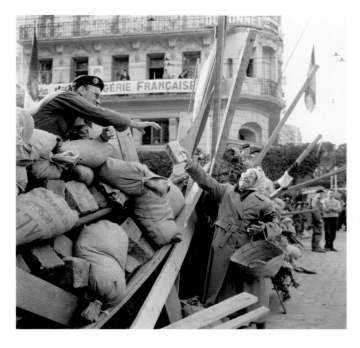

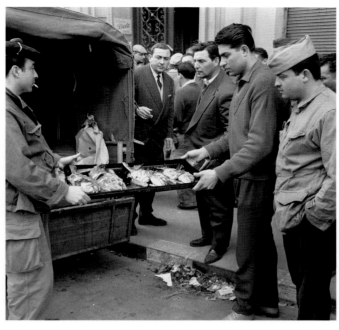

Le ravitaillement s'organise. Derrière leurs barricades, les hommes tiendront une semaine. Mais le mouvement n'avait aucune issue.

Les barricades sont démantelées le 1er février. Lagaillarde se rend, passant devant un peloton qui lui présente les armes. Ortiz entre dans la clandestinité. Les simples lampistes retrouvent leur foyer ou s'engagent dans l'armée.

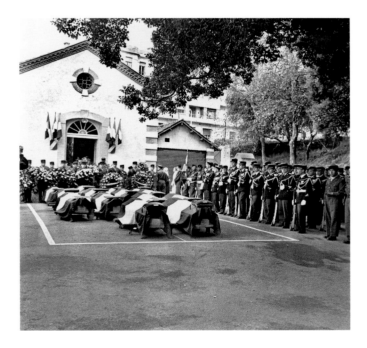

Cette affaire a fait couler du sang. Les gendarmes saluent leurs morts, les Algérois pleurent les leurs. Le tout sous les regards de plus en plus agacés des Français de métropole. La guerre franco-française est montée d'un cran.

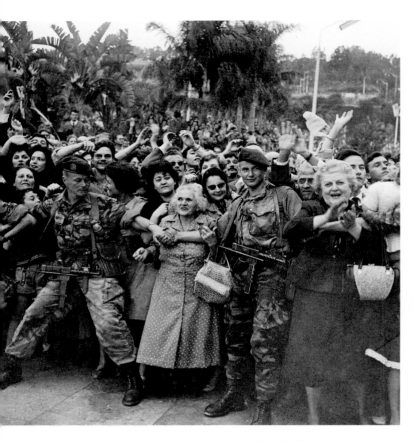

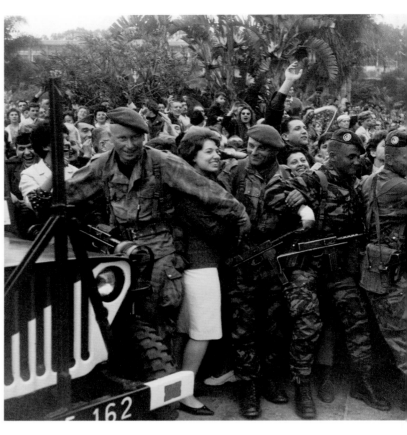

Le 21 avril 1961, un certain nombre d'officiers s'étant donné pour chef Maurice Challe s'emparent du pouvoir en Algérie. Pour eux, la politique d'abandon du général de Gaulle est une trahison après qu'on leur a demandé de mettre toute leur foi et tous leurs efforts dans le combat pour l'Algérie française. Le fer de lance de ce putsch est constitué par le 1er REP, qui prend la ville en quelques heures sans effusion de sang.

La population algéroise est derrière eux et le 1er REP, qui avait refusé quelques semaines plus tôt de partir en opération au motif qu'il ne « savait plus pourquoi il mourait », a retrouvé, avec une raison d'agir, le sourire.

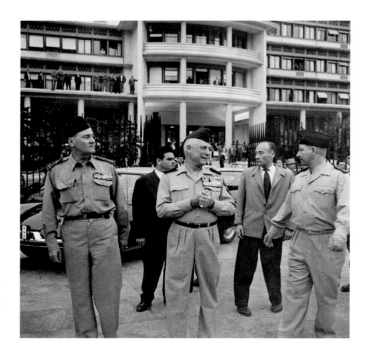

Salan, Jouhaud et Zeller ont rejoint Challe pour former ce que de Gaulle nommera « un quarteron de généraux à la retraite ». L'armée française n'a pas l'habitude de voir autant d'étoiles dans une tentative de coup d'État.

L'affaire avorte vite. De Gaulle reste inébranlable et l'opinion métropolitaine fait bloc avec lui. Beaucoup de chefs de corps qui avaient promis de se rallier à Challe se défilent, tandis que les appelés du contingent refusent de suivre. Une partie des officiers putschiste se rend le 26 avril, l'autre bascule dans l'OAS. Un ballet de voitures officielles amène les nouveaux responsables civils et militaires.

Le nouveau commandant en chef, Charles Ailleret, met ceux qui conservent des états d'âme au pas en procédant à des mutations vers la métropole ou vers l'Allemagne.

Quant au 1er REP, il est dissous. Il quitte son quartier de Zéralda en chantant la fameuse chanson d'Edith Piaf : « Je ne regrette rien. » Son commandant, Hélie Denoix de Saint Marc, n'a pas souhaité se dérober devant la justice. À la barre, il plaidera : « On peut demander beaucoup à un soldat, en particulier de mourir, c'est son métier. On ne peut lui demander de tricher, de se dédire, de se contre-dire, de mentir, de se renier, de se parjurer. » Il sera condamné à dix ans de prison.

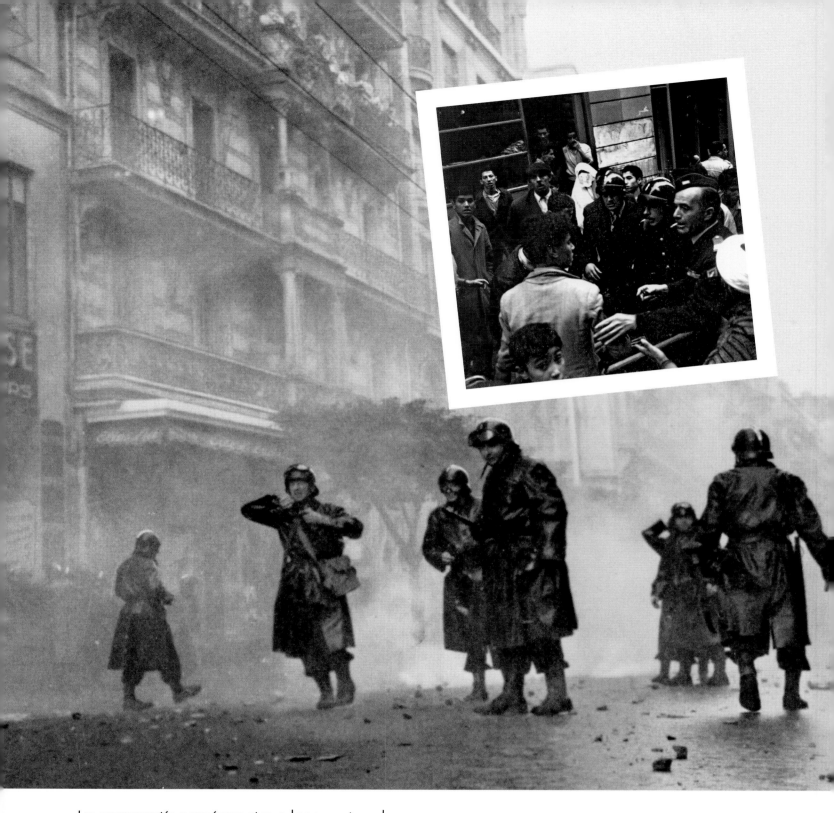

Les communautés européenne et musulmane vont vers la séparation puis l'affrontement. Le mouvement semble irréversible depuis la visite en Algérie du général de Gaulle le 9 décembre 1960. Conspué par les Européens, il n'a pu se rendre ni à Alger ni à Oran. Et comme certains officiers ont eu l'idée de demander à la Casbah de lui manifester son soutien, cela a dégénéré en émeute pro-FLN, les musulmans agitant le drapeau vert et blanc et des pancartes « Vive de Gaulle ! ».

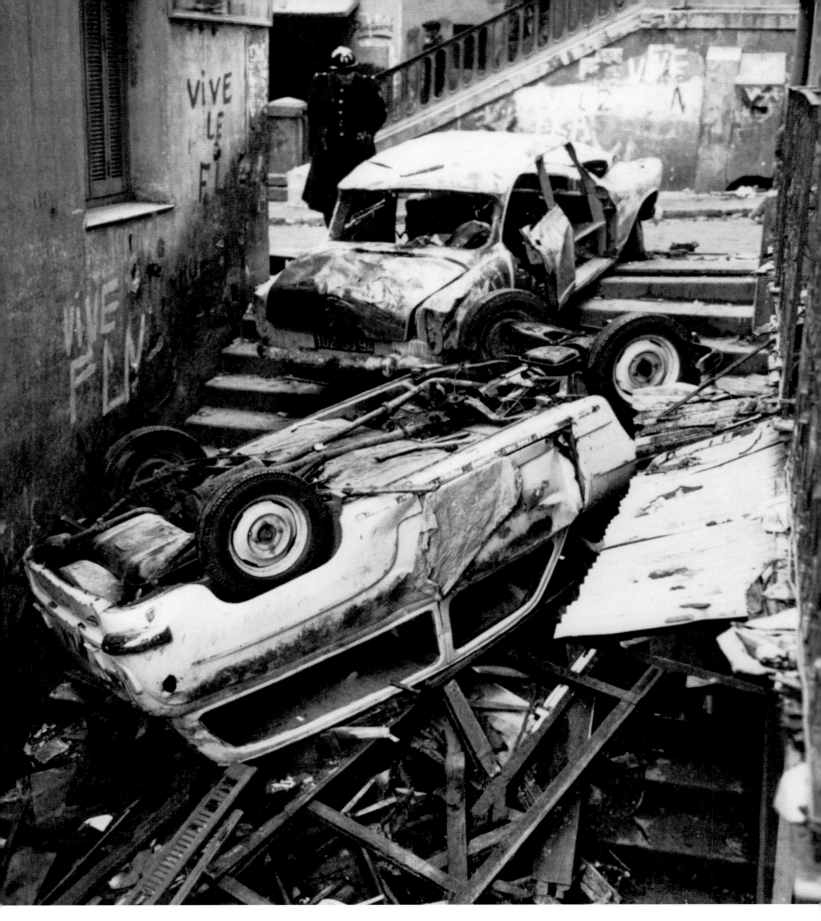

La peur et la désolation règnent désormais de part et d'autre.

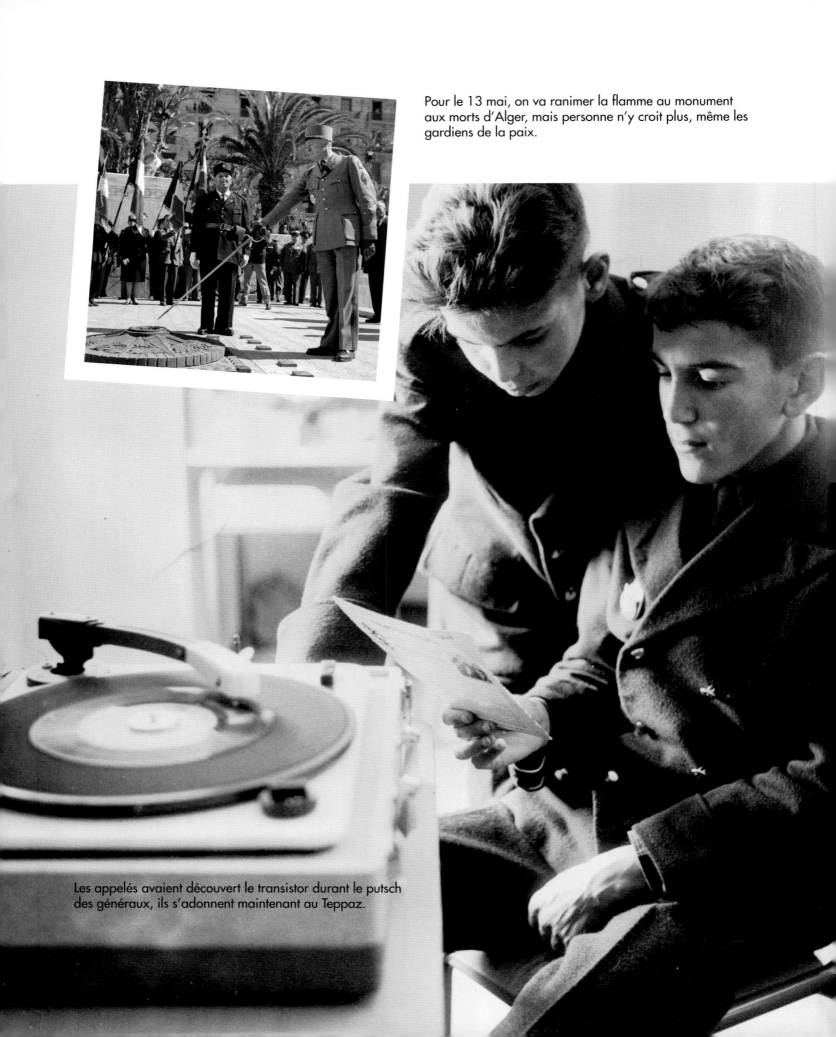

Pour le 13 mai, on va ranimer la flamme au monument aux morts d'Alger, mais personne n'y croit plus, même les gardiens de la paix.

Les appelés avaient découvert le transistor durant le putsch des généraux, ils s'adonnent maintenant au Teppaz.

LE « DÉGAGEMENT »

Dans un contexte de grande lassitude de l'opinion, de Gaulle accélère les négociations et multiplie les concessions. Des accords seront finalement signés à Évian le 18 mars 1962 entre la France et le GPRA (Gouvernement Provisoire pour la République Algérienne). Pour les Français de métropole, c'est l'horizon qui se dégage. Dans le ciel des Français d'Algérie, ils sonnent comme les trompettes de l'Apocalypse. L'armée continue à maintenir l'ordre, à bâtir, à soigner, à faire la moisson et à mettre en œuvre les slogans de la pacification, mais la mission n'apparaît plus très claire à beaucoup, puisque la question politique est réglée. Elle leur apparaîtra même complètement absurde quand ils seront amenés à tirer sur leurs propres compatriotes lancés dans des actions désespérées à Bab-el-Oued ou rue d'Isly.

L'armée accompagne le Tour d'Algérie.

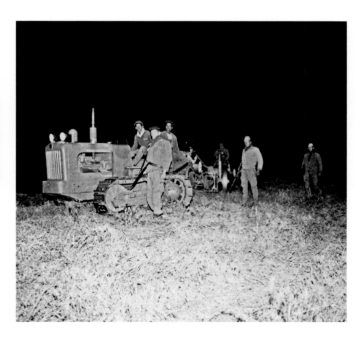

Elle protège les fauchaisons de nuit.

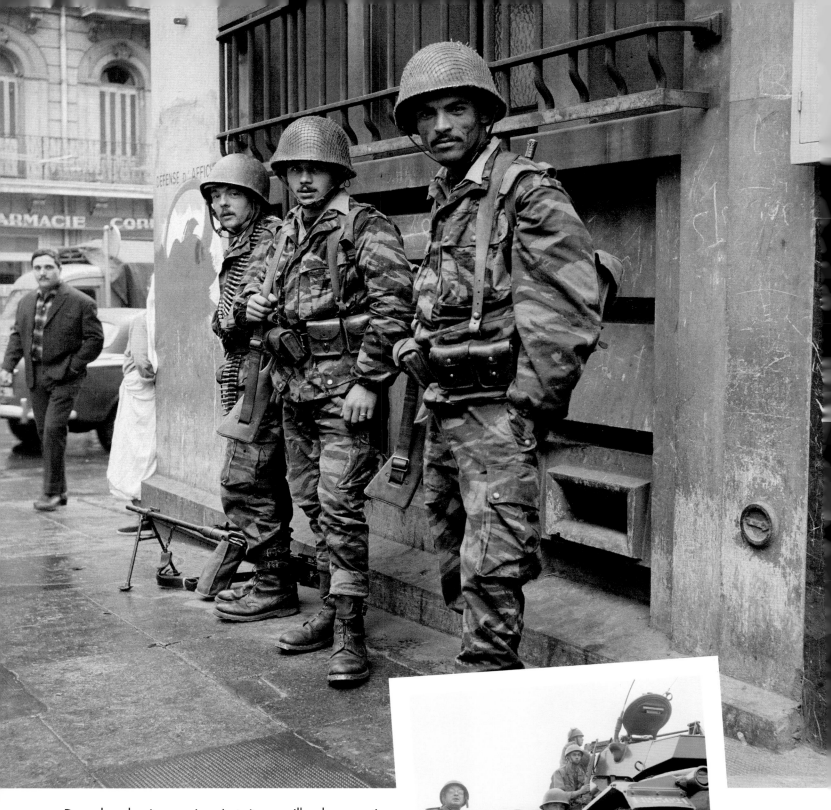

Dans les derniers mois, c'est à surveiller les quartiers européens que seront utilisées les forces de l'ordre. Ici pendant l'épisode terrible de Bab-el-Oued. Après les accords d'Évian, le 22 mars 1962, Salan avait tenté d'y déclencher une insurrection. Mais les appelés du contingent ont refusé de se laisser désarmer, une fusillade a éclaté, faisant parmi eux six morts. L'armée a dû faire donner les chars et l'aviation pour venir à bout des insurgés. Résultat : 35 morts et 150 blessés.

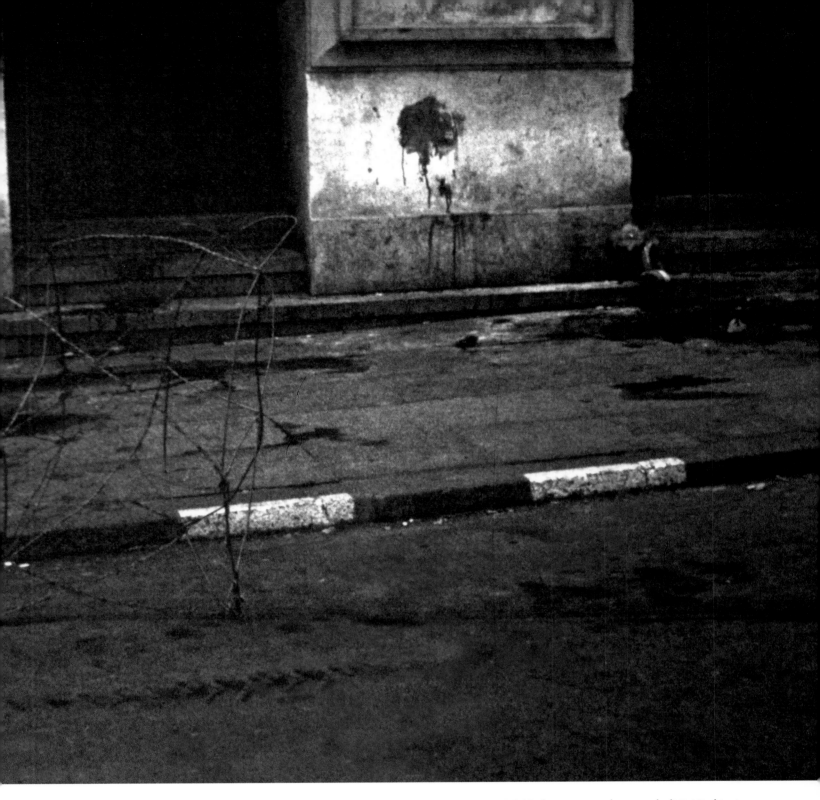

Le 26 mars 1962, le commandement de l'OAS décrète la grève générale à Alger et appelle les habitants à se rassembler sur le plateau des Glières pour gagner ensuite Bab-el-Oued et briser l'encerclement du quartier par les forces de l'ordre. C'est le lieutenant Ouchène Daoud qui garde le barrage. Les consignes de Paris sont claires : il ne faut pas céder à l'émeute. Et si les manifestants insistent ? « Si les manifestants insistent, ouvrez le feu. » Résultat : 46 morts et 150 blessés (bilan officiel).

« En tout cas, il me paraît nécessaire de briser les tabous. Les liens avec l'Algérie ne sont pas indissolubles. En reconnaissant la personnalité algérienne, on cesse d'exclure l'État algérien. En reconnaissant l'État algérien, on n'exclut plus l'indépendance de l'Algérie. La « perte » de l'Algérie n'est pas la fin de la France. Économiquement l'Algérie est une charge. Le seul but de guerre, après l'indépendance de la Tunisie et du Maroc, est de trouver en Algérie des « interlocuteurs » (oui, j'emploie le mot), dont le nationalisme ne soit pas xénophobe. Il est possible que l'on n'ait le choix qu'entre l'abandon pur et simple et la guerre indéfinie. Si telle est l'alternative, un jour ou l'autre, il faudra avoir le courage d'une solution radicale : offrir l'évacuation de l'Algérie en votant les milliards nécessaires au rapatriement des Français ou maintenir une enclave française sur les côtes, que les insurgés seraient incapables d'emporter. Nous laisserions le chaos en Algérie ? C'est possible, probable même. Mais il est des limites aux responsabilités que la communauté peut assumer à l'égard d'une fraction d'elle-même. L'Algérie évacuée par la France serait inviable économiquement, sinon politiquement ? Encore une fois, c'est probable. Mais la France, désavouée par une moitié des Français et par ses alliés, ne peut pas non plus continuer à se battre sans objectif saisissable, même si ses adversaires agissent sans le savoir contre leurs propres intérêts. »

Raymond Aron, *La Tragédie algérienne*,
Plon, 1957

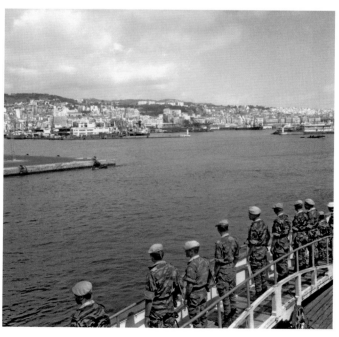

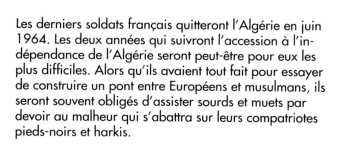

Les derniers soldats français quitteront l'Algérie en juin 1964. Les deux années qui suivront l'accession à l'indépendance de l'Algérie seront peut-être pour eux les plus difficiles. Alors qu'ils avaient tout fait pour essayer de construire un pont entre Européens et musulmans, ils seront souvent obligés d'assister sourds et muets par devoir au malheur qui s'abattra sur leurs compatriotes pieds-noirs et harkis.

14. VERS L'INDÉPENDANCE

RAOUL GIRARDET, HISTORIEN DE L'ARMÉE ET DES NATIONALISMES AVANT DE DEVENIR CELUI DE L'IDÉE COLONIALE ET DES GRANDES MYTHOLOGIES POLITIQUES, ÉTAIT UN FERVENT PARTISAN DE L'ALGÉRIE FRANÇAISE. AYANT FAIT LE LIEN ENTRE SON ENGAGEMENT PASSÉ DANS LA RÉSISTANCE ET SON REFUS DU « DÉGAGEMENT » ALGÉRIEN, IL FINIRA PAR REJOINDRE L'OAS, CE QUI LUI VAUDRA TROIS SEMAINES D'EMPRISONNEMENT.

" Un peuple peut-il vivre sans rêve, et le grand rêve algérien, comment le remplacer ? La question se pose avec d'autant plus d'acuité que la sécession algérienne correspond très exactement avec l'arrivée à l'âge adulte des premières générations de l'immédiate après-guerre. La contradiction a souvent été signalée entre la France bourgeoise du XIX^e siècle, intérieurement minée par une natalité régressive et pratiquant, hors d'Europe, une politique d'impérialisme conquérant. Mais il est une autre contradiction qui se révélera au grand jour dans quelques années : celle de la France, toujours bourgeoise, de la seconde moitié du XX^e siècle, soulevée par le grand espoir du renouveau démographique et pratiquant une politique de repliement précipité sur l'hexagone. L'acceptation de la sécession algérienne risque à cet égard d'apparaître comme l'une des ultimes réactions malthusiennes de l'ère de M. Méline et de M. Fallières. Ces jeunes Français, plus nombreux, plus exigeants, obligatoirement plus âpres à la lutte que leurs aînés, que va-t-on proposer à leurs énergies, à leurs espoirs, à leurs ambitions ?

Il est permis de douter que la reconnaissance de l'expansion économique suffise à répondre à ces questions. Sans doute existe-t-il d'autres déserts plus proches de Paris que ceux des horizons sahariens. Sans doute existe-t-il d'autres écoles à fonder que celles de l'Ouarsenis ou des Nemenchas. Encore faudrait-il un appel. Encore faudrait-il un stimulant. Le mythe algérien possédait en lui-même une singulière puissance de création. Je pense à l'intensité de la vie que j'ai vue sourdre, il y a deux ans, dans les pierres calcinées du Melaab : aux routes qui s'ouvraient, aux fontaines qui jaillissaient, aux maisons qui s'élevaient. Je pense à ce jeune ouvrier électricien de la banlieue parisienne dont je connais l'histoire, demeuré dans le Sud Algérois, après sa libération du service militaire, parce qu'il ne voulait pas abandonner l'école qu'il avait créée, les enfants à qui il avait appris à lire. Et je m'interroge : la France de l'hexagone sera-t-elle autre chose que celle du vide moral et idéologique ? Ce vide qui parviendra à la combler, et comment le combler ? "

Raoul Girardet, *Pour le tombeau d'un capitaine*, 1962,
© Éditions de la Table Ronde

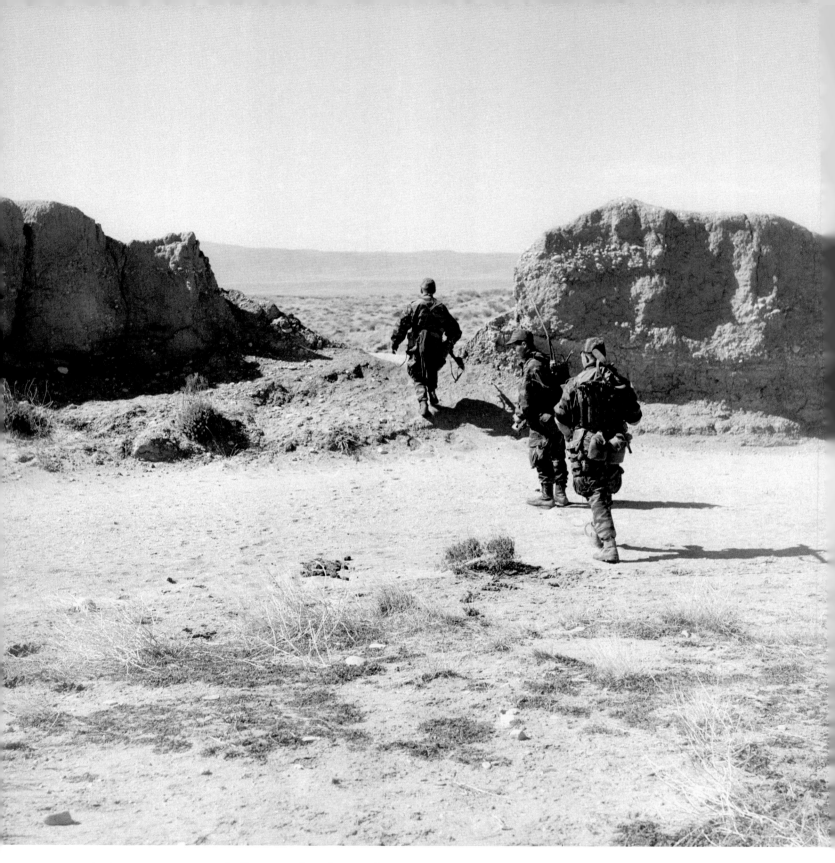

On dit de ceux qui se sont rebellés contre la politique algérienne du général de Gaulle qu'ils sont des « soldats perdus ». Mais ceux qui restent dans le devoir d'obéissance ne semblent pas mieux orientés. Quel est désormais le sens de leur mission ?

CEUX QUI S'EN VONT

« Que les accords soient aléatoires dans leur application, c'est certain », aurait affirmé de Gaulle. De fait, ce qui aurait dû mettre un terme à une guerre civile de plus de huit ans débouche sur une flambée de violence exacerbée. Actions désespérées de l'OAS, règlements de comptes du FLN, elle n'épargne aucun camp. Elle se clôt par l'exode, dans des conditions effroyables, de 900 000 pieds-noirs sommés de choisir « entre la valise et le cercueil ». Pendant qu'une partie des troupes assure la transition du maintien de l'ordre, l'autre rembarque. Tous les officiers ne pourront pas emmener leurs harkis avec eux. La plupart, après avoir cru à la parole de la France, se laisseront abuser par les promesses de pardon du FLN. Ils finiront massacrés sur place.

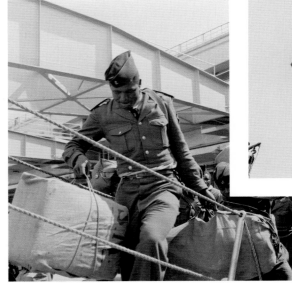

Le commandement commence à dégraisser les effectifs. Les premiers rembarqués ont encore droit au rite des fleurs et des bises algéroises.

Certains sont arrivés soldats de l'Union française pour faire la guerre en Algérie. Ils en repartent Guinéens ou Sénégalais. Entretemps, la décolonisation avait fait son chemin.

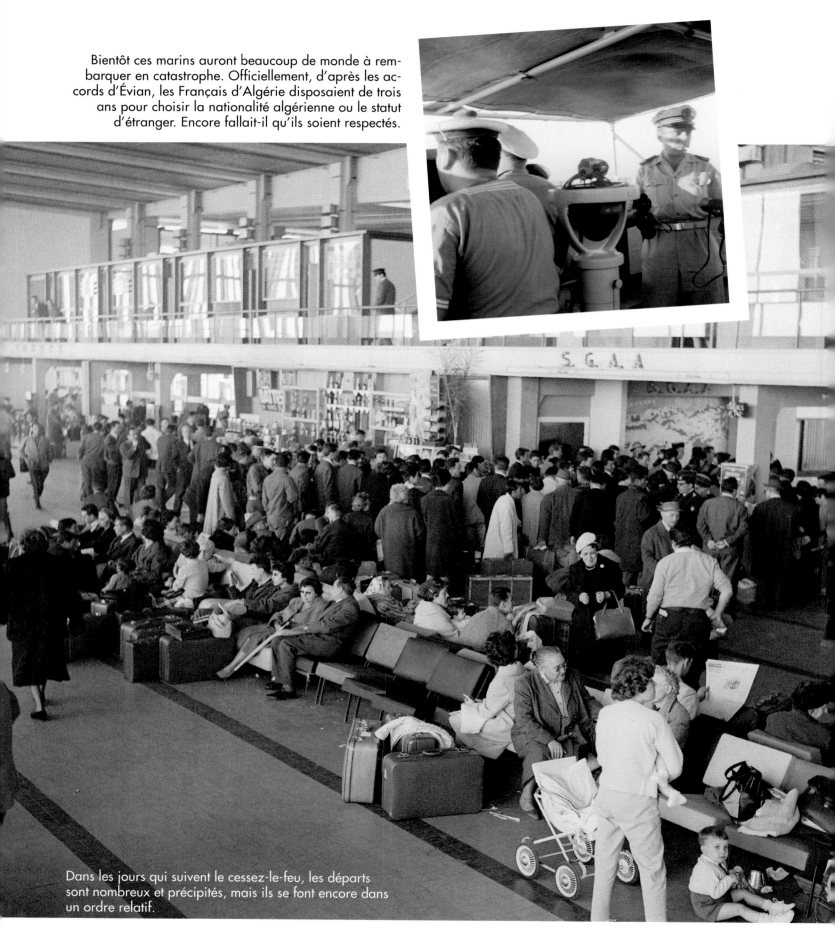

Bientôt ces marins auront beaucoup de monde à rembarquer en catastrophe. Officiellement, d'après les accords d'Évian, les Français d'Algérie disposaient de trois ans pour choisir la nationalité algérienne ou le statut d'étranger. Encore fallait-il qu'ils soient respectés.

Dans les jours qui suivent le cessez-le-feu, les départs sont nombreux et précipités, mais ils se font encore dans un ordre relatif.

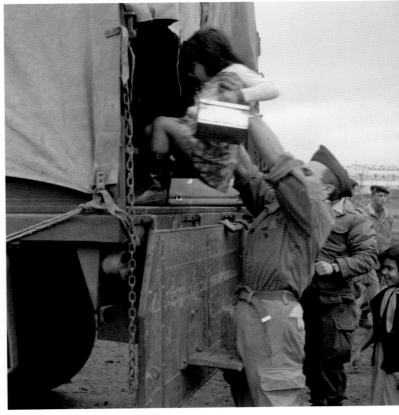

À partir de la proclamation de l'indépendance, le 5 juillet, ce sera l'horreur généralisée : les campagnes d'enlèvements du FLN, les lynchages, les assassinats et, pour ceux qui le pourront, l'exode, dans des conditions effroyables puisque la France n'a rien prévu pour les accueillir.

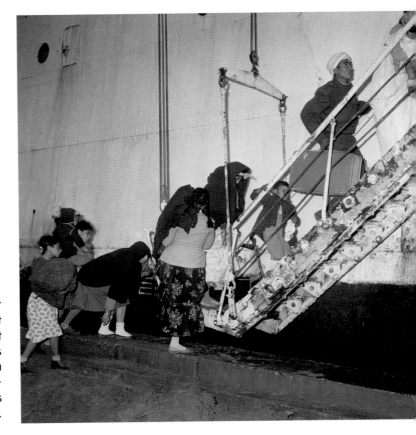

Quelques milliers de harkis auront la chance de pourvoir partir. Les officiers de SAS se sont préoccupés de leur sort dès avant les accords d'Évian et certains d'entre eux feront tout pour les rembarquer. Mais le gouvernement français sera catégorique : « Toutes initiatives individuelles tendant à l'installation en métropole des Français musulmans sont strictement interdites. » Abandonnés au FLN, plusieurs dizaines de milliers d'entre eux finiront massacrés.

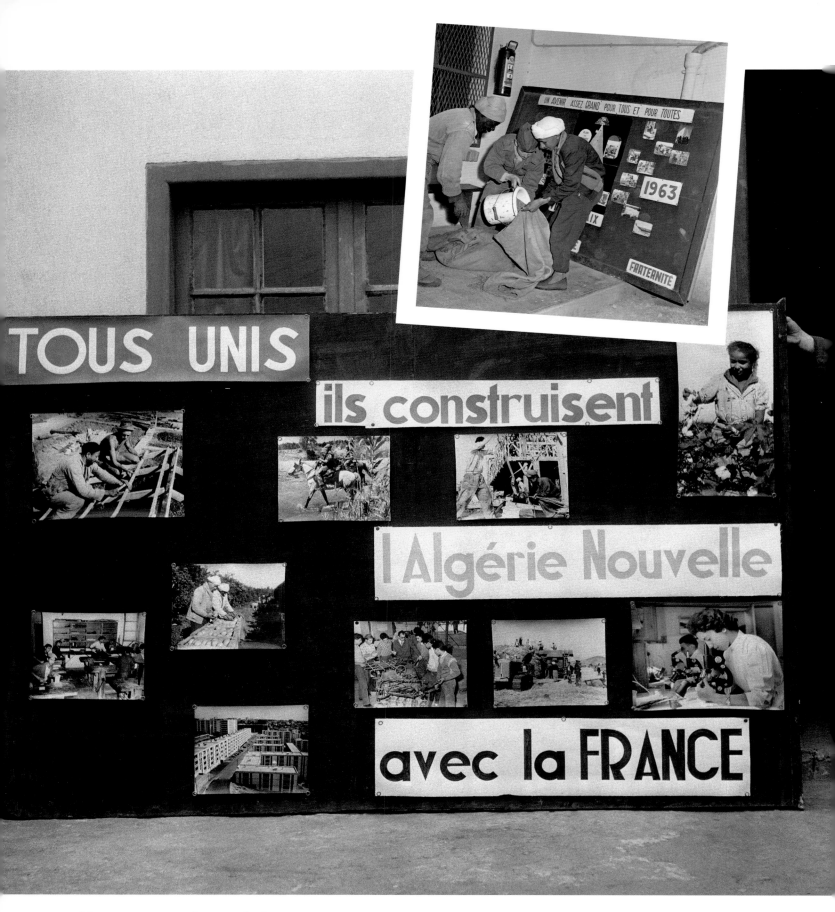

Il faut maintenant « démonter le décor ». Les vieux slogans de l'intégration qui traînent dans un coin.

Zouaves et légionnaires quittent définitivement leurs quartiers, dissolvent leurs régiments. « On ferme ». L'empire n'est plus qu'une légende. On déboulonne même les statues de la conquête que l'on souhaite emporter. Seuls restent les souvenirs, les morts et quelques vivants qui font le pari de l'inconnu.

On déboulonne la statue du duc d'Aumale, vainqueur de la Smalah d'Abd el-Kader.

On rembarque la casquette du « père Bugeaud ». Avec elle cent trente ans de présence française en Algérie, pour le meilleur et pour le pire.

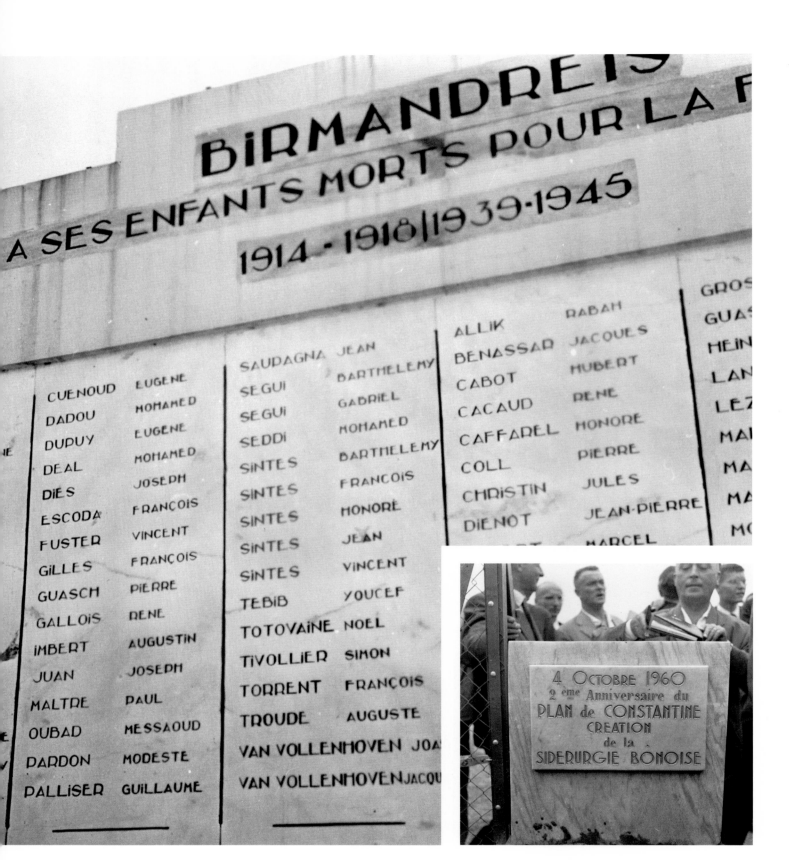

BIRMANDREIS

A SES ENFANTS MORTS POUR LA F...

1914 - 1918 / 1939 - 1945

CUENOUD	EUGENE	SAUDAGNA	JEAN	ALLIK	RABAH
DADOU	MOMAMED	SEGUI	BARTHELEMY	BENASSAR	JACQUES
DUPUY	EUGENE	SEGUI	GABRIEL	CABOT	HUBERT
DEAL	MOMAMED	SEDDI	MOMAMED	CACAUD	RENE
DIES	JOSEPH	SINTES	BARTHELEMY	CAFFAREL	HONORE
ESCODA	FRANÇOIS	SINTES	FRANÇOIS	COLL	PIERRE
FUSTER	VINCENT	SINTES	HONORE	CHRISTIN	JULES
GILLES	FRANÇOIS	SINTES	JEAN	DIENOT	JEAN-PIERRE
GUASCH	PIERRE	SINTES	VINCENT		MARCEL
GALLOIS	RENE	TEBIB	YOUCEF		
IMBERT	AUGUSTIN	TOTOVAINE	NOEL		
JUAN	JOSEPH	TIVOLLIER	SIMON		
MALTRE	PAUL	TORRENT	FRANÇOIS		
OUBAD	MESSAOUD	TROUDE	AUGUSTE		
PARDON	MODESTE	VAN VOLLENHOVEN	JOA...		
PALLISER	GUILLAUME	VAN VOLLENHOVEN	JACQU...		

GROS...
GUAS...
HEIN...
LAN...
LEZ...
MA...
MA...
MA...
MO...

4 OCTOBRE 1960
2 ème Anniversaire du
PLAN de CONSTANTINE
CREATION
de la
SIDERURGIE BONOISE

Ce qui restera, ce sont les morts, tombés pour la France, avec leur souvenir de pierre.

Les dépenses du plan de Constantine qui continueront de courir jusqu'en 1964, comme la France s'y est engagée dans les accords d'Évian.

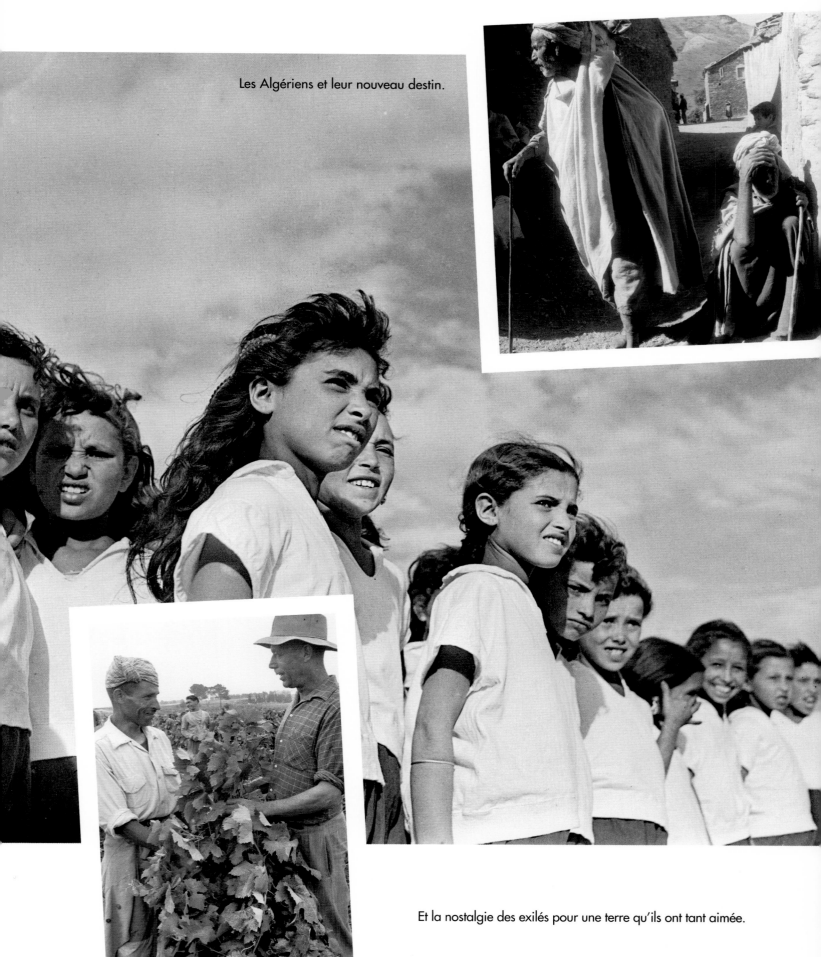

Les Algériens et leur nouveau destin.

Et la nostalgie des exilés pour une terre qu'ils ont tant aimée.

Pourquoi ce chapitre à part ? Parce que le Sahara a toujours été à part. Il y a jusqu'en 1962 un ministre du Sahara, ce qui irrite à la fois les ultras de l'intégration et les durs du FLN. De Gaulle, jusqu'au bout des négociations, pense séparer l'Algérie du Sahara. C'est certes son intérêt, mais l'histoire et l'ethnologie lui donnent aussi raison. Et le nom même d'Algérie le dit : il signifie en arabe l'« île de l'occident », coincée entre deux mers, l'une d'eau, la Méditerranée, l'autre de sable, le Sahara.

15. LES HOMMES BLEUS ET L'OR NOIR

ON NE PRÉSENTE PLUS MARCEL BIGEARD, CÉLÈBRE « PATRON » DU 3E RPC. ON LE SUIT ICI DANS UN DE SES COMBATS DE « LÉGENDE », DANS LE SUD SAHARIEN, EN DÉCEMBRE 1957. OBJECTIF : DÉMANTELER UNE WILAYA QUI S'ATTAQUE AUX EXPLOITATIONS PÉTROLIÈRES DE LA FRANCE.

" Le général m'informe que le 20 octobre, une compagnie de méharistes de la région de Timimoun, en plein désert, à 500 kilomètres au sud de Colomb-Béchar, est passée à la rébellion après avoir assassiné tous ses cadres français, officiers et sous-officiers, au total : 70 hommes, 70 armes et 70 chameaux se sont évanouis dans cet immense Erg occidental.

Le 8 novembre, profitant de ce que toutes les troupes de secteur sont à la recherche des déserteurs, les rebelles montent une embuscade sur un convoi appartenant à la Compagnie des Pétroles algériens, deux Européens, cinq légionnaires seraient prisonniers ainsi qu'un certain nombre d'ouvriers musulmans ; quatre parmi ces derniers ont réussi à se sauver et ont pu rejoindre Timimoun, les Land Rover (jeeps des pétroliers) ont été brûlées.

Gros titres dans la presse : Le pétrole menacé, affolement des compagnies pétrolières. Il faut réussir vite et retrouver ces déserteurs disparus dans l'Erg occidental, immense mer de sable de 350 000 km2, les 2/3 de la France. [...]

11 h 30 : Le Piper signale une vague silhouette au sommet d'une dune camouflée sous un arbuste au puits de Hassi-Ali, 100 kilomètres à notre ouest (lors que nous savons que les arbustes n'existent que dans le creux des dunes) ; je crois à ce renseignement ; à mon avis, c'est la faille, l'erreur commise par le fell. Je me déplace immédiatement d'un coup d'hélico avec un PC ultra-léger sur Hassi-Belguezza où vient d'arriver Calès et où je ne serai qu'à 20 kilomètres de ce guetteur et peut-être de la bande.

13 h 45 : Je me fais rejoindre par les hélicos disponibles bourrés de fûts d'essence de 200 litres de façon à pouvoir héliporter Calès sur la zone suspecte.

14 h 30 : J'ai fait décoller de Timimoun la compagnie Planet qui tourne à ma verticale au-dessus de Belguezza ; j'ai excellente liaison radio avec le Leader des Nord 2501 et lui demande de continuer à tourner et attendre mes ordres.

15 heures : L'escadron Calès a été héliporté en deux rotations sur Hassi-Ali... Calès à Bruno : Les fells sont là, ils me tirent dessus, j'ai un tué et deux blessés... OK Calès, je fais parachuter Planet un peu à votre nord... sur les ondes, toute la boutique suit cet instant tant attendu.

15 h 30 : Planet est largué, accroche d'entrée, récupère un fusil-mitrailleur.

16 heures : Je me fais héliporter une nouvelle fois au cœur du combat près de Planet, les balles sifflent, les grenades explosent, la chasse straffe ; c'est un combat sauvage, les paras rageurs font merveille et puis la nuit tombe, tout se calme, c'est le silence, le grand silence du désert... 45 rebelles tués, 6 prisonniers, 2 fusils-mitrailleurs, 60 armes de guerre, 13 tonnes de vivres, 70 chameaux... Les vrais, ceux-là, ceux de la compagnie des méharistes déserteurs, nombreux documents, 800 kilos de munitions.

Couché, à même le sable, près de Planet, nous savourons cette victoire à l'arraché, si loin de toute civilisation en plein cœur de cette mer de dunes... Hélas ! 4 paras sont tués et 6 blessés. "

Marcel Bigeard, *Pour une parcelle de gloire*, Plon, 1975, © DR

LA FIÈVRE DU PÉTROLE

En 1956, en pleine guerre d'Algérie, l'industrie française a découvert et exploité du pétrole et du gaz dans le Sahara. Cette richesse suscite bien des convoitises. Les oléoducs et les principales installations seront jusqu'à la fin des hostilités l'objet d'une surveillance intensive.

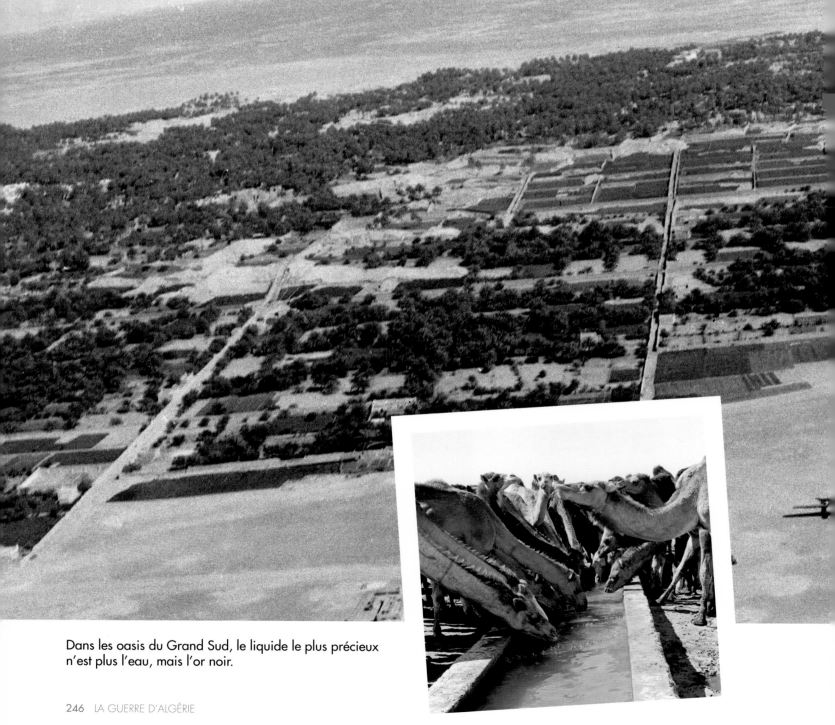

Dans les oasis du Grand Sud, le liquide le plus précieux n'est plus l'eau, mais l'or noir.

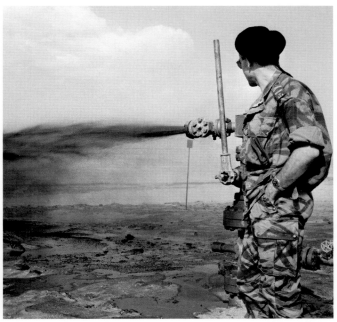

Le pétrole est désormais la principale ressource. Il a jailli en juin 1956 au puits MD1 d'Hassi Messaoud de la société Repal et a commencé à être exploité commercialement le 7 janvier 1958.

Les pays limitrophes, maghrébins ou subsahariens, réclament leur part du gâteau. La convoitise générale oblige à une surveillance pointilleuse des installations et des pipelines. Ici près de M'Sila. Au moment des accords d'Évian, de Gaulle finit par céder aux revendications du FLN, fondées sur le fait que, du temps de la présence française, le Sahara était rattaché aux départements français d'Algérie.

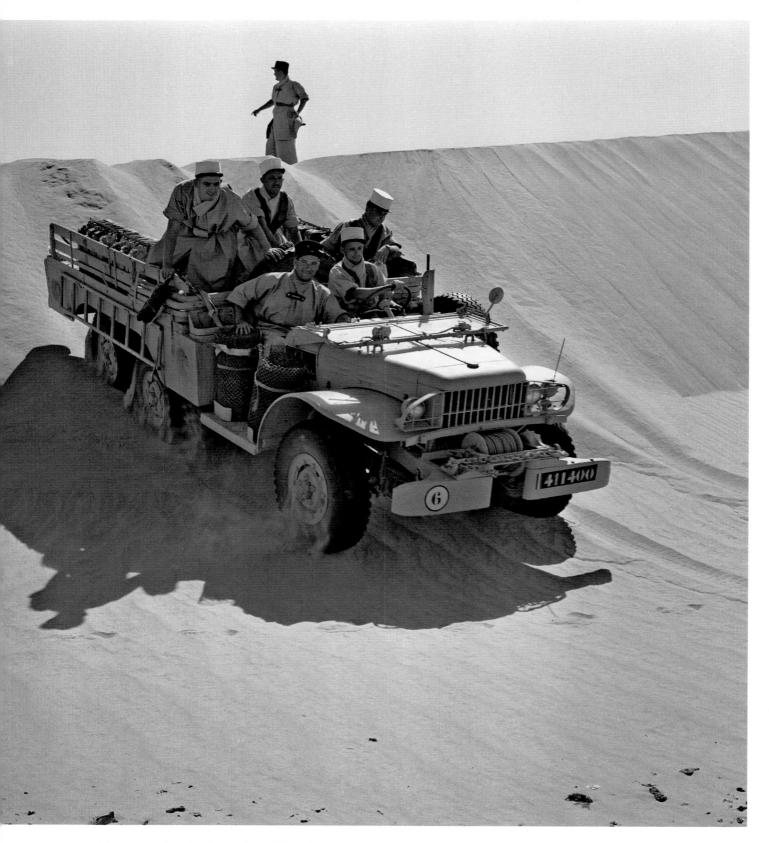

Véritables sentinelles du désert, les soldats des compagnies
sahariennes portées de la Légion étrangère sont chargés
de la protection des immenses gisements d'or noir.

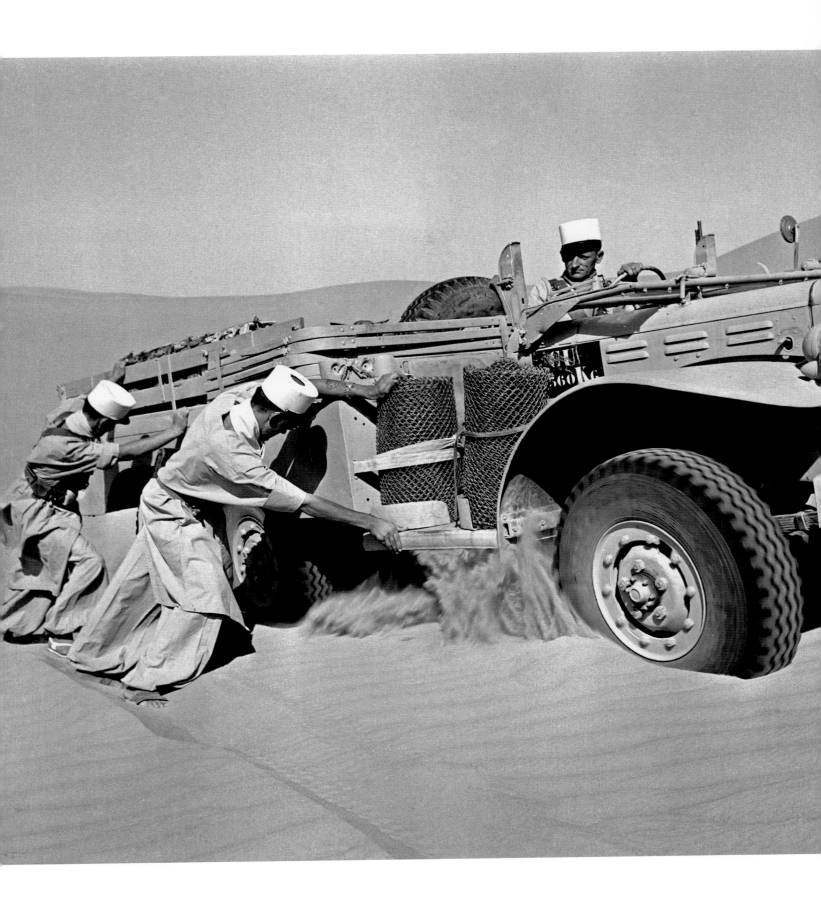

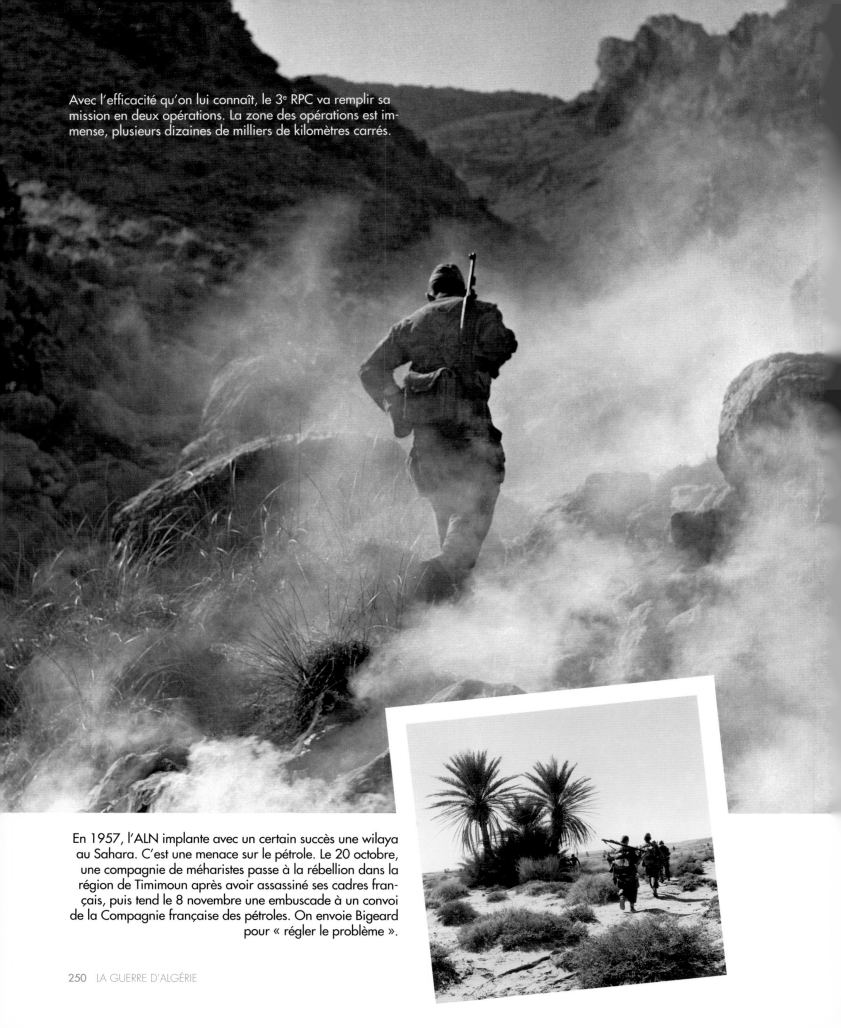

Avec l'efficacité qu'on lui connaît, le 3e RPC va remplir sa mission en deux opérations. La zone des opérations est immense, plusieurs dizaines de milliers de kilomètres carrés.

En 1957, l'ALN implante avec un certain succès une wilaya au Sahara. C'est une menace sur le pétrole. Le 20 octobre, une compagnie de méharistes passe à la rébellion dans la région de Timimoun après avoir assassiné ses cadres français, puis tend le 8 novembre une embuscade à un convoi de la Compagnie française des pétroles. On envoie Bigeard pour « régler le problème ».

MISSION AU SUD

Géographiquement distinct du Maghreb, peuplé de nomades d'origines diverses qui n'eurent dans l'histoire que des liens assez lâches avec les populations côtières du nord, le Sahara n'est devenu algérien que parce que la France l'a colonisé. Mais le FLN a saisi l'importance de l'enjeu stratégique et monté une wilaya du désert. Bigeard la réduira lors de deux opérations spectaculaires.

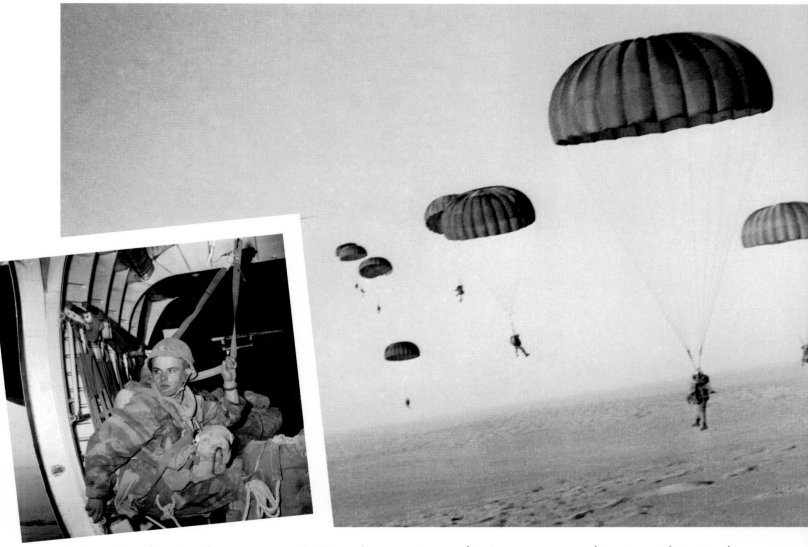

Après avoir acclimaté ses hommes au terrain, Bigeard procède à une arrestation des membres de l'organisation politico-militaire du FLN à Timimoun et, doté de renseignements, passe à l'action. De gros moyens air : avions de largage et d'appui, hélicoptères sont mis à sa disposition.

Leur combinaison va permettre de repérer et de surprendre les fellagha et les méharistes qui les ont ralliés. La première opération se solde le 21 novembre par un bilan très lourd : 52 fellagha tués, dont 20 méharistes déserteurs.

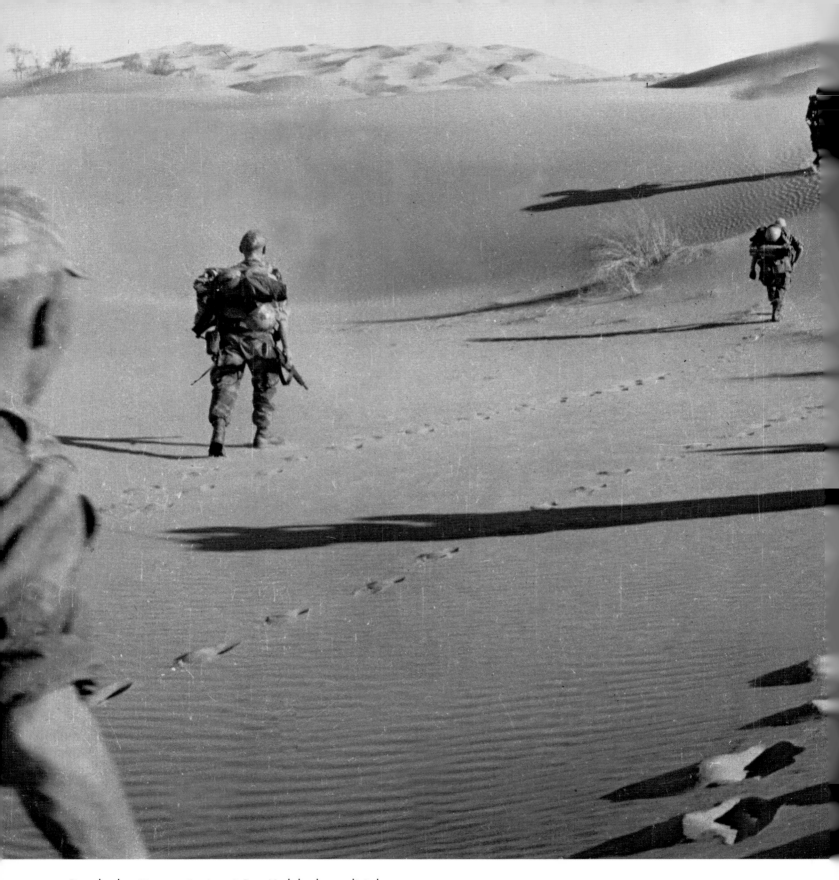

Pour la deuxième opération, à Bou Krelala, la qualité de l'observation aérienne et une erreur de camouflage adverse permettent de localiser l'ennemi et de déposer les paras à proximité.

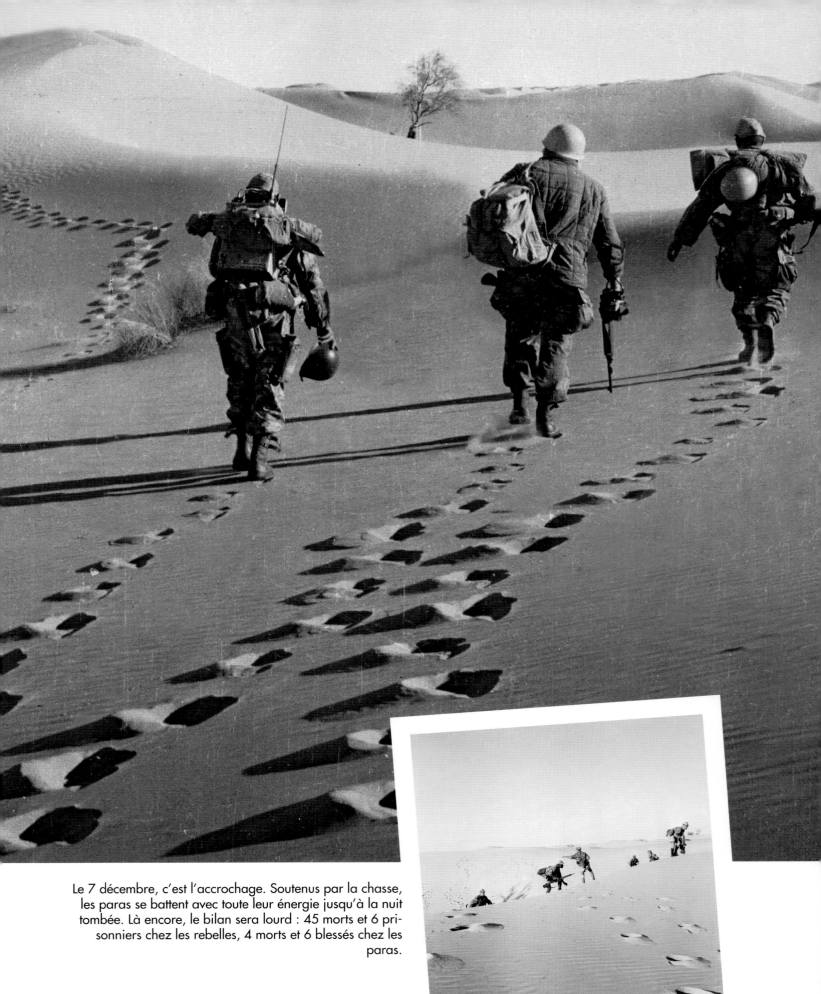

Le 7 décembre, c'est l'accrochage. Soutenus par la chasse, les paras se battent avec toute leur énergie jusqu'à la nuit tombée. Là encore, le bilan sera lourd : 45 morts et 6 prisonniers chez les rebelles, 4 morts et 6 blessés chez les paras.

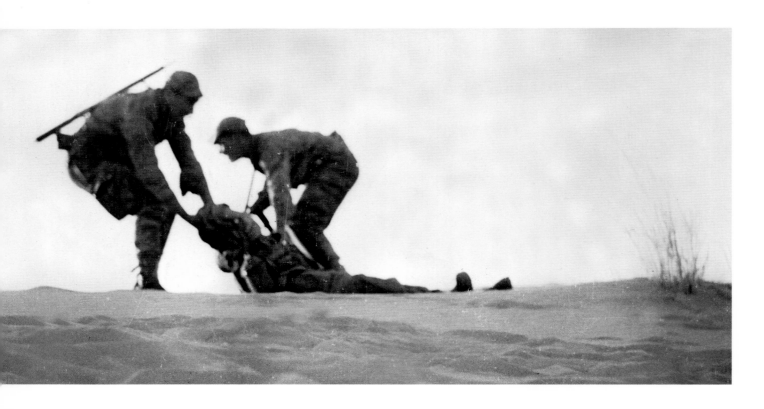

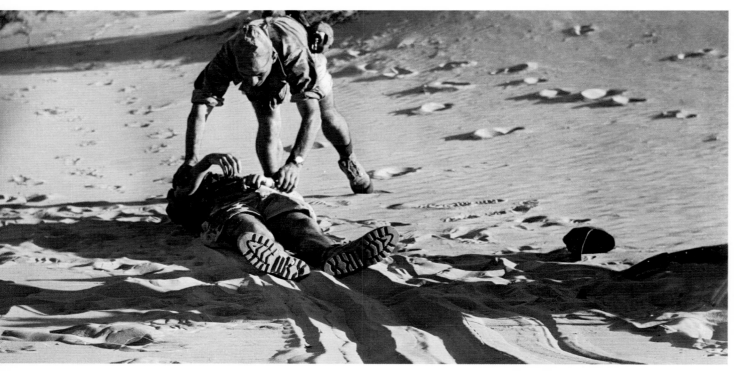

S'occuper des blessés en plein désert où n'existe nul autre abri naturel que le repli des dunes est particulièrement difficile, d'autant qu'ils ne pourront être évacués que par air et que pour cela il faudra attendre le lendemain matin.

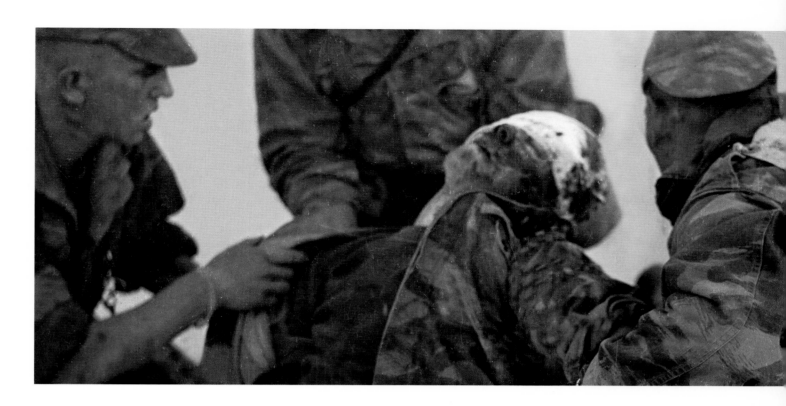

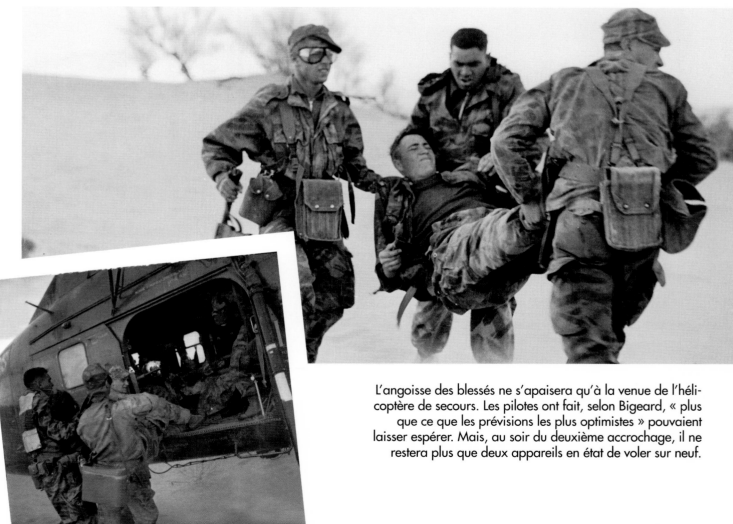

L'angoisse des blessés ne s'apaisera qu'à la venue de l'hélicoptère de secours. Les pilotes ont fait, selon Bigeard, « plus que ce que les prévisions les plus optimistes » pouvaient laisser espérer. Mais, au soir du deuxième accrochage, il ne restera plus que deux appareils en état de voler sur neuf.

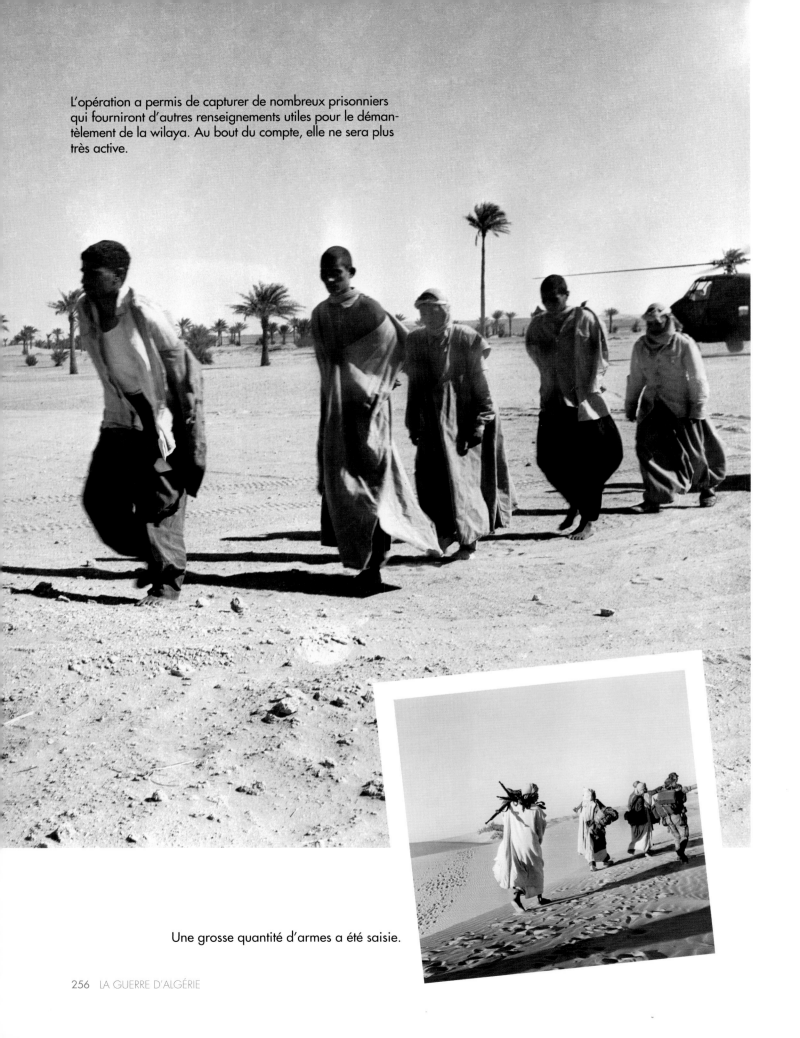

L'opération a permis de capturer de nombreux prisonniers qui fourniront d'autres renseignements utiles pour le démantèlement de la wilaya. Au bout du compte, elle ne sera plus très active.

Une grosse quantité d'armes a été saisie.

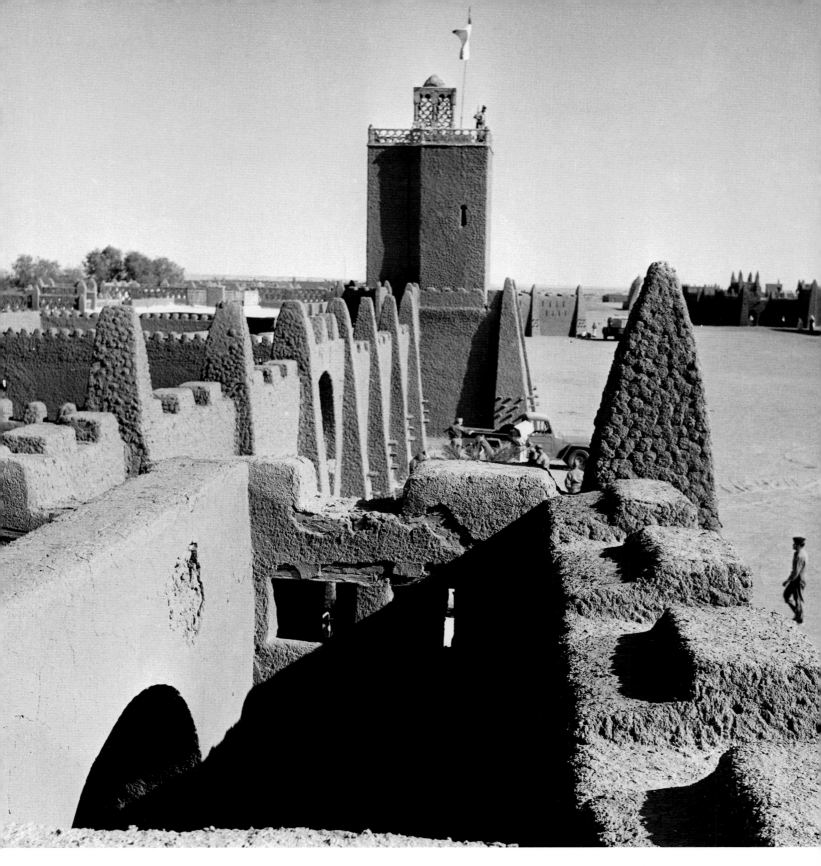

Le poste a retrouvé ses couleurs et sa sérénité.

AVEC LES NOMADES

Si la France tenait tant au Sahara, ce n'était pas seulement pour ses gisements de gaz et de pétrole, c'était aussi pour les bases qu'elle y avait établies, notamment celle de Reggane où elle venait de procéder à ses premiers essais nucléaires en 1960. Mais le GPRA en avait fait une question non négociable et il finira par obtenir gain de cause à Évian. La France pourra toutefois continuer ses essais jusqu'en 1966. Tirailleurs et méharistes locaux resteront attachés à leurs officiers jusqu'au bout, et surtout nostalgiques d'un mode de vie en voie de disparition.

Ces hommes qui gardent farouchement les traditions guerrières du peuple sahraoui serviront la France jusqu'au bout, avec une remarquable fidélité pour la plupart.

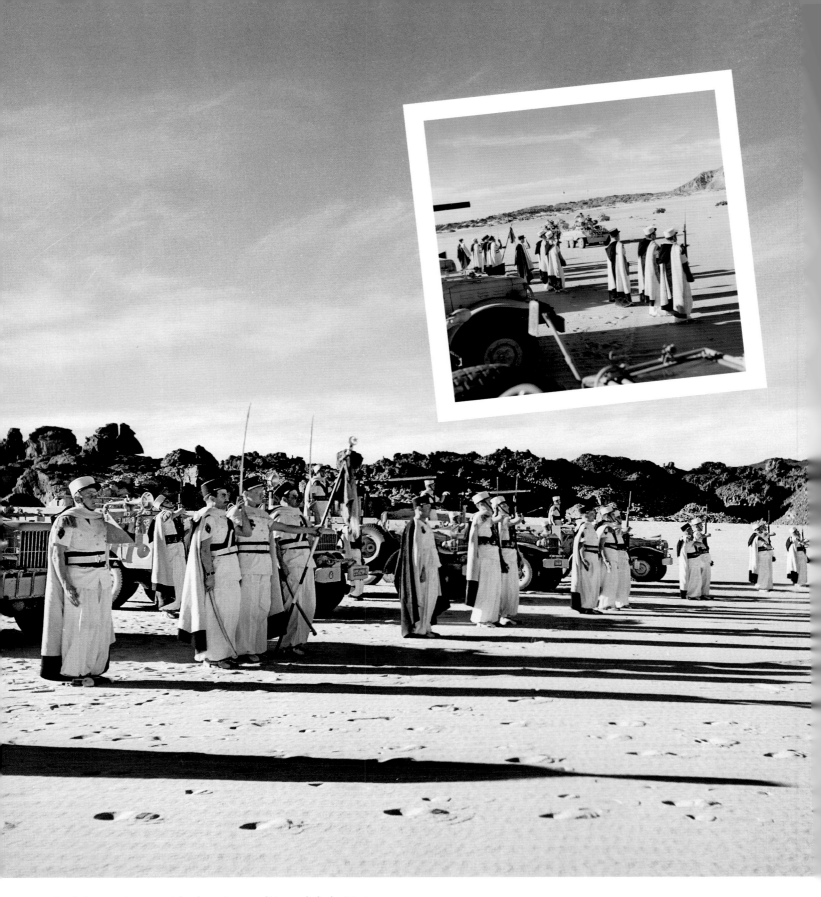

Le Sahara, c'est aussi le domaine traditionnel de la Légion.

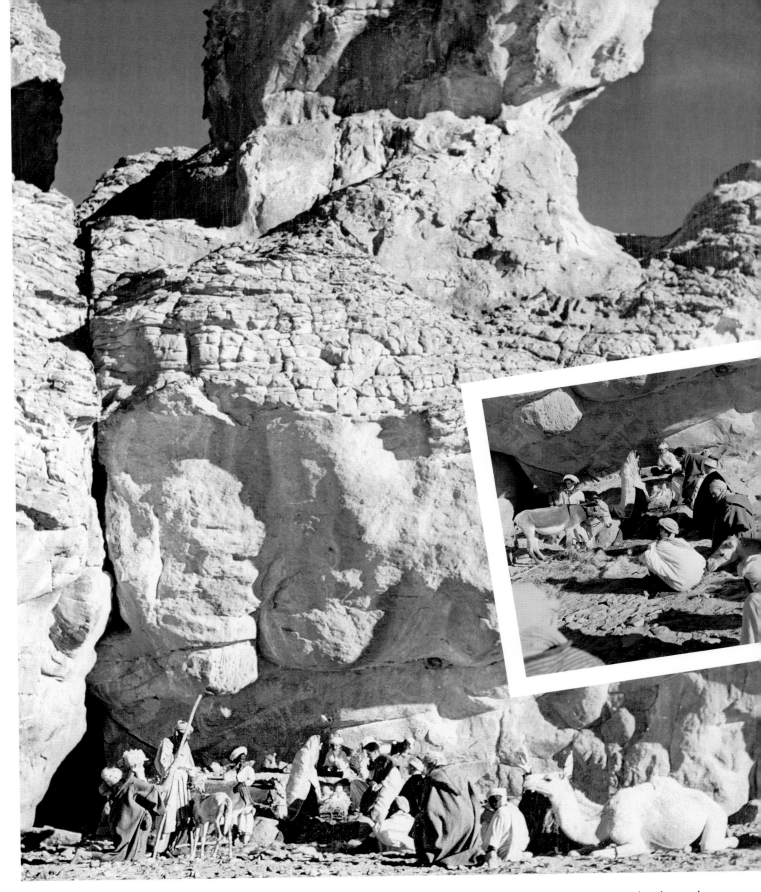

Et la Légion a ses habitudes immuables. La crèche de Noël
en est une. Ici, dans le Grand Sud, la nature du terrain
permet d'en faire une grandeur nature.

Bien avant le Paris-Dakar, René Caillé savait que le Sahara était une voie de pénétration vers le Sud. Les nomades entretiennent des échanges avec le Mali, la Mauritanie, le Niger, etc.

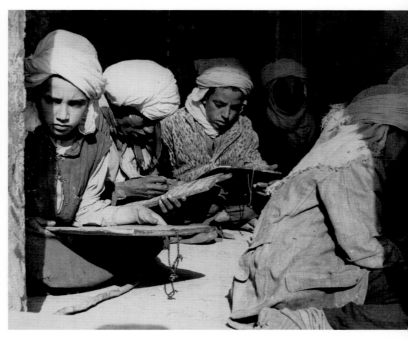

Ici aussi, pour les soustraire au FLN, on a regroupé les populations. Mais leur mode de vie ne s'en trouve pas changé. Sous la tente, comme si de rien n'était, on offre le thé vert.

L'une des instructions données à l'armée est de laisser fonctionner, parallèlement à l'enseignement qu'elle dispense, les écoles coraniques traditionnelles. La personnalité de chaque communauté doit être respectée.

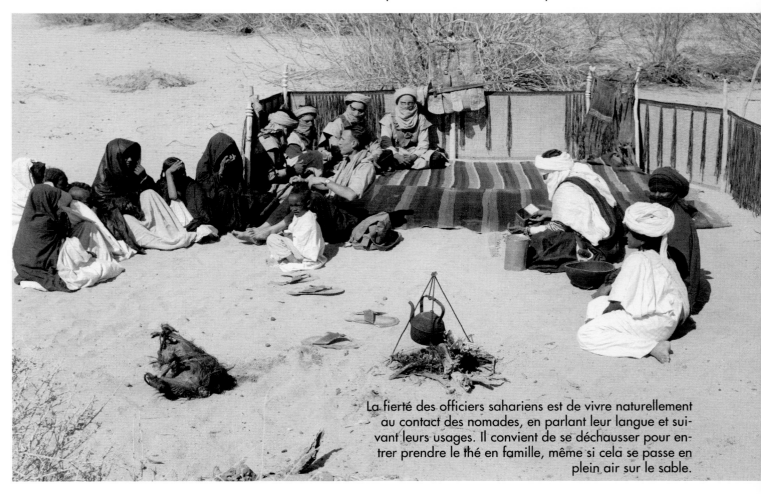

La fierté des officiers sahariens est de vivre naturellement au contact des nomades, en parlant leur langue et suivant leurs usages. Il convient de se déchausser pour entrer prendre le thé en famille, même si cela se passe en plein air sur le sable.

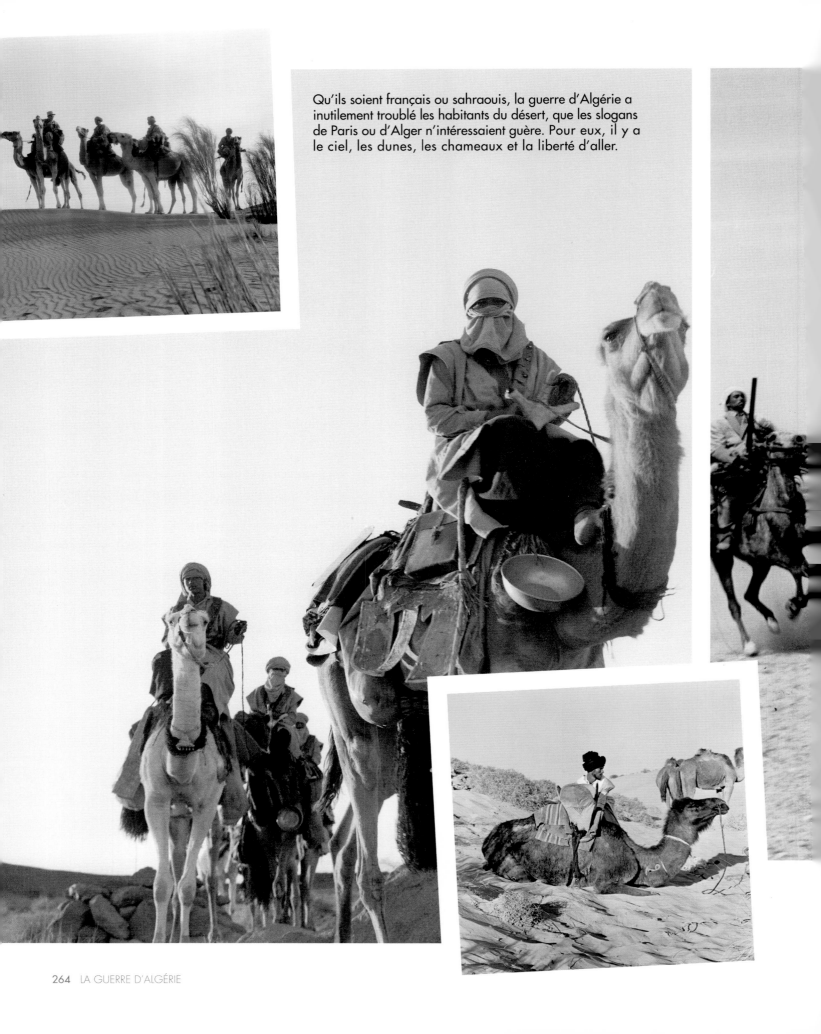

Qu'ils soient français ou sahraouis, la guerre d'Algérie a inutilement troublé les habitants du désert, que les slogans de Paris ou d'Alger n'intéressaient guère. Pour eux, il y a le ciel, les dunes, les chameaux et la liberté d'aller.

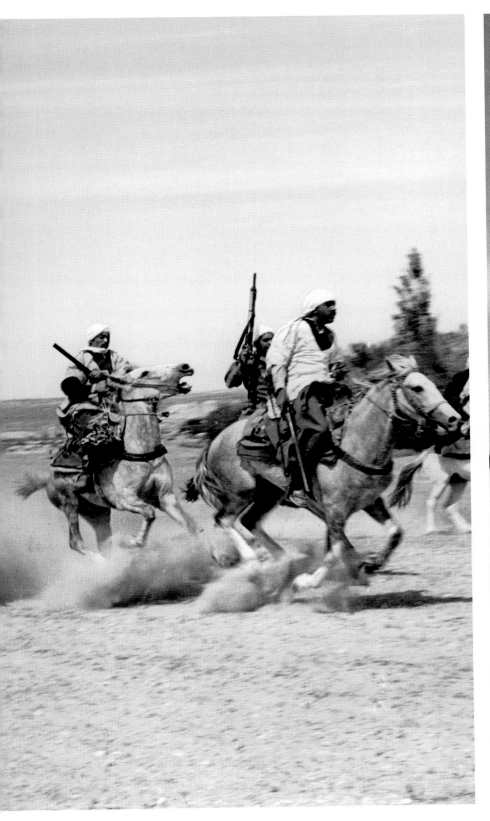

Le sable est le même mais les habitudes sont différentes.
Le cheval a toujours été l'animal de l'envahisseur. Le dro-
madaire est celui du nomade.

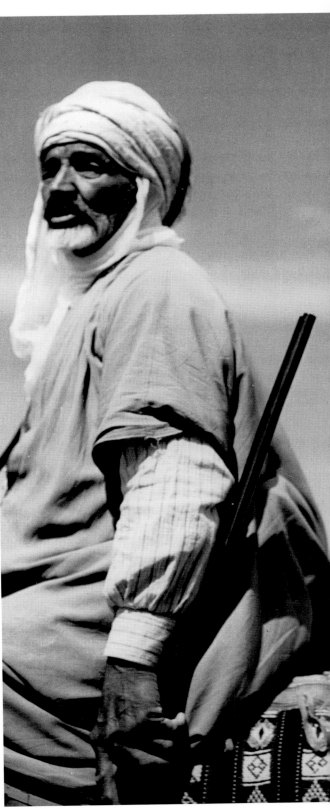

Un cavalier de la fantasia.

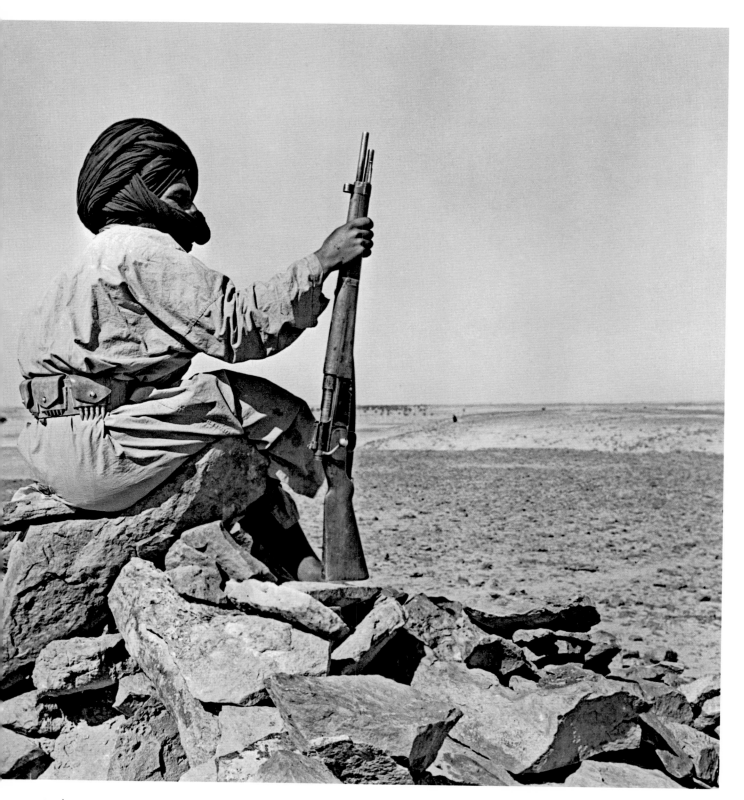

Cet homme paraît monter la garde du temps. Abd el-Kader disait à un Français : « Vois la vague qui se soulève quand l'oiseau l'effleure de son aile : c'est l'image de votre passage ici. » Ça n'aura pas été tout à fait vrai. Aujourd'hui, Reggane et Hassi Messaoud sont de grosses villes anarchiques. Le désert n'est plus tout à fait ce qu'il était.

On a marché sur le Sahara, comme on a marché sur la lune, on s'y est battu, mais le sable restera toujours le seul vainqueur.

POSTFACE
L'ALGÉRIE DES IMAGES :
L'AUTRE GUERRE

Les images tournées par le Service cinématographique des armées (SCA) durant la guerre d'Algérie pourraient n'avoir qu'un strict intérêt documentaire et ce serait déjà beaucoup. Il se trouve qu'elles nous apportent autre chose en mettant à nu les ressorts secrets de la passion algérienne. Il se trouve qu'elles nous montrent le compendium d'une histoire impossible et là est leur inestimable valeur.

Que voyons-nous lorsque nous voyons ? Cette interrogation n'est pas un vain sujet rhétorique mais la question majeure et très concrète à la rencontre de tout document d'archive. C'est celle que se posait Dom Mabillon au XVIIe siècle lorsqu'il établissait les règles fondatrices de la science « diplomatique », l'art de déchiffrer les diplômes ecclésiastiques issus d'antiques chartriers. Quel est ce document ? Qui l'a écrit et pour qui ? Dans quel but ? Avec quels moyens ? Peut-on le dater avec certitude ? Tout simplement : est-ce un « vrai » ou un « faux » ? C'est dans cet esprit qu'on devrait parler aujourd'hui de science « filmique », tant l'image qui a envahi notre monde, aussi bien par la photo que par le film, n'a rien changé de ces principes prudentiels. Au contraire, elle les a amplifiés jusqu'à radicaliser la question initiale : voyons-nous ce que nous voyons ?

Sur bien des points, à partir de la fin du XIXe siècle, l'image se substitue à toute autre forme de récit lorsqu'il s'agit d'informer, et parfois simplement de former l'opinion publique. Or, il ne faut pas s'y tromper, les images des grands conflits du siècle passé, que nous percevons aujourd'hui par le biais d'une offre considérable de documentaires, ne sont que très exceptionnellement des images « vraies », « brut de fonderie » pour prendre une expression populaire. D'abord, elles s'inscrivent dans une visée propagandiste plus ou moins explicite. Ensuite, dès qu'il s'agit de la guerre au sens de la ligne de front, la plupart des images sont reconstituées, même lorsqu'elles paraissent prises au cœur des combats et exhalent la spontanéité. Il y a à cela des raisons techniques évidentes. Les journalistes ne sont pas des supplétifs en forme de chair à canon ; d'ailleurs leur seule présence sur le terrain gênerait le mouvement. S'il s'agit de soldats, ils ont mieux à faire que de filmer l'action. Dans tous les cas, l'image doit être contrôlée, dût-elle provenir du pays le plus démocratique au monde. Car

la guerre est le temps du militaire, donc de l'organisation. Dès que celle-ci lui échappe, il pressent que les ennuis arrivent.

Cela s'est vérifié dès août 1914, alors que la première guerre était encore dans les limbes. Les images navrantes de réfugiés belges, sujets d'un pays neutre, fuyant les troupes allemandes, redoublées de Louvain en flammes, créent une onde de choc émotionnelle d'envergure planétaire que rien n'avait laissé prévoir. Face à Berlin démuni, leur projection devient un enjeu pour conquérir les opinions publiques des pays extérieurs au conflit. En parallèle à la bataille de la Marne, le combat de l'image d'actualité contre l'image de marque est en train de sceller le destin de la guerre. L'Allemagne ne parviendra jamais à se défaire de son étiquette de « barbare » et à retourner l'opinion internationale en sa faveur. Les états-majors découvrent que tout porteur de caméra est le détenteur d'une arme où le celluloïd l'emporte sur l'acier. À partir de là, nul ne peut plus se tromper sur l'enjeu.

Pourquoi le cacher ? Il arrive que les images du SCA en Algérie nous mettent, parfois, mal à l'aise. Non parce qu'elles dévoileraient des comportements militaires répréhensibles, au contraire, mais parce qu'elles sont le révélateur et le rappel d'une réalité enfouie. Celle d'une « troisième voie », qui n'a pas su trouver sa place dans le couple infernal colonisation/décolonisation et qui ne la trouve pas davantage dans la mémoire nationale.

Une fois terminée la guerre d'Algérie (puisqu'il fallut bien finir par désigner les « événements » pour ce qu'ils furent), il est inexact de prétendre, comme on l'entend trop souvent, qu'on l'aurait aussitôt remisée dans le grand placard aux tabous de l'histoire de France avec la ferme intention de ne plus l'en sortir. À la différence des États-Unis qui auraient expié la guerre du Vietnam par Hollywood interposé. Du point de vue quantitatif, cela ne se vérifie pas. Ou alors, les Français ont le tabou aussi bavard que les Américains. Environ trente films sur la guerre d'Algérie dans un cas, une cinquantaine autour de la guerre du Vietnam dans l'autre, il n'y a pas là de disproportion significative. En revanche, aux États-Unis, certains films, par leur immense succès, ont marqué leur époque. On citera pêle-mêle Platoon, Full Metal Jacket, Good Morning Vietnam, Portés disparus, Né

un 4 juillet, Voyage au bout de l'enfer sans compter les deux chefs-d'œuvre inversés de Coppola, Apocalypse Now et Jardins de pierre. Du côté français, c'est le public qui n'est pas au rendez-vous. Hormis la superbe filmographie d'un Pierre Schoendoerffer, avec Le Crabe tambour et L'Honneur d'un capitaine, les œuvres marquantes manquent au catalogue. Une fois rappelée l'existence d'un film comme La Question, davantage porté par le livre et le souvenir du contexte que par sa réalisation, il est loisible d'accorder toute leur place à R.A.S. ou Avoir 20 ans dans les Aurès, mais il est difficile d'en faire de grands archétypes nationaux.

Quant à l'Algérie folklorisée d'Alexandre Arcady, elle occupe presque à elle seule la case « nostalgie pied-noir », et on admettra que c'est peu pour l'histoire d'un million de Français dont la présence familiale sur la terre algérienne pouvait remonter jusqu'à cent trente ans. La distance n'améliore pas la chimie du souvenir. Régulièrement des films de fiction sur le rôle de l'armée française en Algérie se retrouvent sur les écrans. Rien qu'en 2006, outre le documentaire d'Yves Boisset, La Bataille d'Alger, quatre titres ont été produits. L'un d'entre eux, L'Ennemi intime, prend pour cadre une Kabylie de 1959 qui pourrait être interchangeable avec les images du SCA, mais rien n'y fait : le public boude des propositions qui ne lui parlent pas.

C'est que, s'il n'y a aucun tabou à évoquer le rôle de l'armée en Algérie, ce doit être dans le cadre bien défini d'une critique scrupuleuse de son activité et de sa seule présence. Toute autre hypothèse transporterait sur un terrain délicat, instable où l'on ne saurait s'aventurer qu'à ses risques et périls. D'une façon générale, l'histoire de la colonisation est un terrain miné. Sont venues le rappeler les réactions très vives suscitées par l'article 4, mort-né, sur le « rôle positif de la présence française outre-mer, notamment en Afrique du Nord », inscrit dans la loi du 23 février 2005 portant reconnaissance de la nation et reconnaissance nationale en faveur des Français rapatriés. Par sa simplicité dichotomique, le couple colonisation/décolonisation forge une identité politique que rien ne doit pouvoir troubler. On n'omettra pas davantage la garde à laquelle s'astreignent les gouvernants successifs de l'Algérie depuis l'indépendance, sentinelles d'autant plus vigilantes qu'elles puisent leur légitimité moins dans les urnes que dans le rappel de l'étreinte coloniale.

Pour les gouvernants français, le sujet est si éruptif que, depuis des décennies, ils ne barguignent guère s'il s'agit de sacrifier un enjeu de mémoire à un enjeu de pouvoir. De ce fait, toute l'histoire de la France outre-mer devient ce que Racine nommait un « pays éloigné », c'est-à-dire un continent englouti dans l'oubli. Est-il encore possible d'y remédier ? Ne pourrait-on pas, au-delà de la distribution des bons et des mauvais points, imaginer la restitution d'une histoire plus complète dans laquelle la construction de l'Empire français et son rôle fondamental sur l'esprit public, les arts, l'ouverture au monde redeviendraient un partage commun et non l'étroit domaine réservé de quelques spécialistes ?

C'est en cela que, pour le champ historique, limité mais essentiel, qui leur est imparti, les images du SCA sont importantes. Elles échappent à la dichotomie simpliste mentionnée plus haut. Elles nous signalent que l'erreur serait de ne voir dans la guerre d'Algérie que le dernier charivari tragique d'une ère coloniale en fin de course, que les ultimes feux d'un crépuscule. Jamais, en effet, on aura autant innové sur la terre algérienne que durant les dernières années de la présence française. Entre la création des Sections administratives spécialisées, les SAS, par Jacques Soustelle en 1955, et l'enlisement du Plan de Constantine après le discours sur l'autodétermination en 1959, les militaires, par exemple, avec une rapidité stupéfiante, vont réussir à mettre en place toute une série d'expérimentations aussi bien dans la guerre contre la guérilla et le terrorisme que dans la conquête des populations. Autant de laboratoires pour les conflits à venir mais dont les échos ne seront pas tout de suite perçus en métropole.

Cette actualité posthume de l'affaire algérienne, les Français vont la découvrir tardivement et non sans une certaine surprise, grâce au général américain David Petraeus, préfacier de Contre-insurrection, théorie et pratique, le maître ouvrage du lieutenant-colonel David Galula (1919-1968). Ancien de l'armée d'Afrique, ce passionné de stratégie, après une mission d'attaché militaire à Hong Kong durant la guerre d'Indochine, a servi en Kabylie où, commandant une

compagnie d'infanterie, il appliqua pour la première fois sur le terrain les méthodes qu'il avait tirées de ses expériences antérieures et qu'il allait bientôt développer dans ses écrits. Le livre n'a d'ailleurs dû qu'à l'intérêt porté par celui qui fut le commandant en chef des armées américaines en Irak d'être publié en France, en janvier 2008. Il l'était aux États-Unis… depuis 1964. Il est vrai que c'était le pays où David Galula, après avoir quitté l'armée française, en 1962, était allé porter ses talents.

À en croire le général Petraeus qui les situe sur le même plan que l'œuvre de Clausewitz, l'importance des travaux de Galula pour la compréhension par les armées américaines des campagnes de contre-insurrection menées en Irak et en Afghanistan n'est pas exagérée. Sa pensée est même la principale source du manuel (américain) Counterinsurgency[1] publié en 2006. « Ayant eu cette influence sur la doctrine, conclut Petraeus, et ayant été érigé en lecture obligatoire au Command and General Staff College et au centre de préparation des militaires désignés pour encadrer les forces de sécurité irakiennes et afghanes, Contre-insurrection, théorie et pratique sera un jour considéré comme le plus important des écrits militaires français du siècle dernier. C'est déjà le cas aux États-Unis. »

Pour qui les regarde avec le recul nécessaire, les images du SCA forment l'illustration la plus passionnante de ce qui n'aurait pu être qu'une théorie stratégique à usage interne. Porteuses d'une histoire, elles ont leur propre histoire. Un récent article de la Revue historique des armées résume ce que montrent ces images. « Sur le terrain, le SCA est fortement implanté avec l'annexe importante d'Alger et deux dépôts secondaires à Oran et Constantine. Les films, notamment le Magazine militaire Algérie-Sahara et le Magazine des Armées, insistent sur l'effort consenti pour le développement des départements algériens, les réformes économiques du plan de Constantine et le succès de l'industrie pétrolière dans le Sahara. Dans cette guerre qui officiellement n'en est pas une, on évite de présenter des images d'opérations militaires de grande envergure et le gouvernement général d'Alger s'applique à développer l'action de proximité, comme celle des compagnies de tracts et de haut-parleurs[2]. »

Évoquant les objectifs que Galula assignait à toute armée contre-insurrectionnelle, le général Petraeus ne dit pas autre chose : « Cette constatation [ndla : de la nature d'une insurrection] amena Galula à une autre de ses intuitions : celle que les opérations militaires ne devaient constituer que 20 % du combat de contre-insurrection, le reste étant consacré à la politique. La victoire sur l'insurrection requiert la coordination de multiples lignes d'opérations ayant pour objectifs non seulement la destruction ou la capture des insurgés et la formation des forces indigènes (tâches essentielles mais non suffisantes), mais aussi le renforcement de la capacité à gouverner du pouvoir local, l'amélioration de l'environnement économique et la garantie pour tous d'un accès à l'eau courante et à l'électricité. » N'était-ce pas là, à la virgule, la feuille de route de l'armée en Algérie ?

Il convient toutefois de noter que, séduisante sur le papier, valorisante sur le terrain, cette stratégie n'a, jusqu'à présent, jamais été couronnée de succès. La présence américaine au Vietnam s'achèvera sur l'image d'un hélicoptère, gros insecte affolé, s'envolant de l'ambassade des États-Unis à Saïgon. Trente-cinq ans plus tard, l'armée américaine affiche son retrait d'un Irak ensanglanté, sans qu'aient été éradiqués les chancres de la guerre civile. Quant à la situation en Afghanistan, elle demeure pour le moins incertaine. À tel point qu'on peut se demander si, sous le drapeau d'un bel idéal humaniste, la stratégie militaire transformée en auxiliaire du développement économique a quelque chance d'apparaître comme autre chose qu'une banale expression du matérialisme occidental. Les Talibans n'ont cure des routes, des dispensaires, des écoles que construit l'armée de l'adversaire. Soit ils les détruisent, soit ils se les approprient. Dans tous les cas, ils ont d'autres armes, la religion, le sentiment national ou tribal appuyé sur le rejet de l'étranger, qui leur semblent assez efficaces pour maintenir leur férule.

Ce bilan très mitigé, les militaires français en Algérie ne peuvent le connaître puisqu'ils sont les expérimentateurs de cette nouvelle stratégie. À ce moment-là, tout l'effort des soldats filmés par le SCA est d'opposer un démenti à la terrible sentence de Don Alvaro dans Le Maître de Santiago : « Les colonies sont faites pour être perdues. Elles naissent avec la croix de mort au front. » Dans le cas précis de l'Algérie, la solution pour échapper à cette prédiction autoréalisatrice semblait aller de soi : l'Algérie n'était pas une colonie, mais la France prolongée jusqu'au